架子鼓
自学一月通

刘德隽　编著

化学工业出版社
·北京·

图书在版编目（CIP）数据

架子鼓自学一月通/刘德隽编著.—北京：化学工业出版社，2019.10（2024.1重印）
ISBN 978-7-122-35001-5

Ⅰ.①架… Ⅱ.①刘… Ⅲ.①爵士鼓—奏法 Ⅳ.①J625.96

中国版本图书馆CIP数据核字(2019)第167940号

本书作品著作权使用费已交由中国音乐著作权协会代理。

责任编辑：李　辉	装帧设计：尹琳琳
责任校对：杜杏然	

出版发行：化学工业出版社（北京市东城区青年湖南街13号　邮政编码100011）
印　　装：北京新华印刷有限公司
787mm×1092mm　1/12　印张 20　2024年1月北京第1版第5次印刷

购书咨询：010-64518888　　售后服务：010-64518899
网　　址：http://www.cip.com.cn
凡购买本书，如有缺损质量问题，本社销售中心负责调换。

定　价：78.00元　　　　　　　　　　　　　　　　　　　　　版权所有　违者必究

目录
CONTENTS

知识准备

一、架子鼓的组成 ◎1

二、架子鼓的演奏方式 ◎4

三、节拍、节奏与音符 ◎7

四、架子鼓的常用记谱 ◎11

演奏教程

第一天 四分音符的练习 ◎13

一、镲和鼓的四分音符练习 ◎13

二、组合练习 ◎16

三、4/4拍的基本节奏型 ◎17

第二天 四分音符与架子鼓基本节奏型的展开练习 ◎19

一、4/4拍基本节奏型的变化 ◎19

二、组合练习 ◎21

第三天 加入吊镲的节奏型 ◎22

一、吊镲（Crash）的使用 ◎22

二、吊镲与叮叮镲的组合 ◎23

三、吊镲与嗵嗵鼓的组合练习 ◎24

第四天 节奏填入小节（Fill in）的建立 ◎25

一、基本节奏型1 ◎25

二、基本节奏型2 ◎27

三、基本节奏型3 ◎28

四、基本节奏型4 ◎30

目 录 ② CONTENTS

　　五、基本节奏型5◎31

　　六、基本节奏型6◎33

第五天　节奏填入小节的套鼓应用◎35

　　一、小军鼓演奏四分音符◎35

　　二、引入五线鼓谱与嗵嗵鼓◎40

　　三、综合练习◎41

　　四、四分休止符的加入◎57

第六天　基本节奏型的变化练习◎72

一、基本节奏型的变化◎72

二、关于3/4拍、2/4拍的练习◎80

第七天　踩镲八分音符与休止符的使用◎83

第八天　大鼓的八分音符练习◎97

第九天　八分音符节奏型的综合练习◎106

第十天　以八分音符为节拍的节奏型练习◎115

第十一天小军鼓的八分音符练习◎119

　　一、小军鼓的单击◎119

　　二、小军鼓四分音符与八分音符的组合练习◎121

　　三、小军鼓节奏的综合练习◎126

第十二天　带有八分休止符的小军鼓练习◎129

第十三天　小军鼓与踩镲的组合练习◎134

第十四天　小军鼓八分音符的强弱音与重音移位练习◎139

　　一、概述◎139

　　二、小军鼓的强弱音，演奏的操作标准◎140

　　三、强弱音的练习◎140

目 录
CONTENTS

第十五天　小军鼓八分音符的双击与混合击打练习◎148

第十六天　八分音符的节奏填入综合练习◎150

第十七天　加入嗵嗵鼓的节奏填入练习◎154

第十八天　十六分音符与休止符的使用◎156

　　　一、十六分音符与休止符◎156

　　　二、十六分音符在架子鼓上的应用◎156

第十九天　大鼓的十六分音符常用节奏型练习◎162

第二十天　小军鼓的十六分音符常用节奏型练习◎167

第二十一天　小军鼓单击的强弱音与重音移位练习◎171

第二十二天　小军鼓的十六分音符双击、混合击的练习◎175

第二十三天　大鼓、小军鼓、踩镲的配合练习◎178

第二十四天　四分、八分、十六分音符的节奏型综合练习◎179

第二十五天　常用节奏型与填入小节的变化及展开◎186

第二十六天　三连音的使用◎190

　　　一、三连音概念◎190

　　　二、三连音的节奏型填入练习◎191

第二十七天　小军鼓三连音的重音移位及单、双、混合击练习◎193

第二十八天　三连音节奏型、分节奏植入的综合练习◎196

第二十九天　多连音的使用◎199

第三十天　三十二分音符的使用◎200

第三十一天　倚音技巧的使用及练习◎205

第三十二天　小军鼓滚奏技巧的使用及练习◎207

第三十三天　经典音乐风格的节奏型◎210

目 录 ④
CONTENTS

一、摇滚节奏（Rock）◎210

二、流行节奏（Pops）或称慢四步舞曲节奏◎211

三、放克节奏（Funky）◎212

四、布鲁斯节奏（Blues）◎213

五、金属节奏（Heavy Metal）◎214

六、迪斯科节奏（Disco）◎214

七、华尔兹节奏（Waltz）◎215

八、探戈节奏（Tango）◎215

九、伦巴节奏（Rumba）◎215

十、雷鬼节奏（Reggae）◎216

十一、斯文节奏（Swing）◎216

十二、波尔卡节奏（Polka）◎217

十三、波萨诺娃节奏（Bossa Nove）◎217

十四、桑巴节奏（Samba）◎218

十五、恰恰节奏（Cha-Cha）◎218

十六、乡村节奏（Country）◎218

演奏曲目

Happy Birthday◎219

All the Time◎220

Walk this Way◎222

Shine on You Crazy Diamond（Part Ⅱ）◎225

Blackout◎228

知识准备

认识架子鼓

一、架子鼓的组成

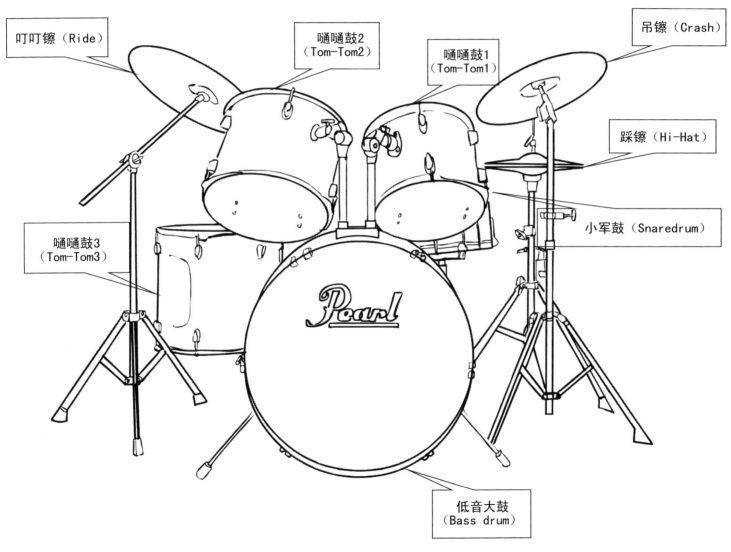

正面图

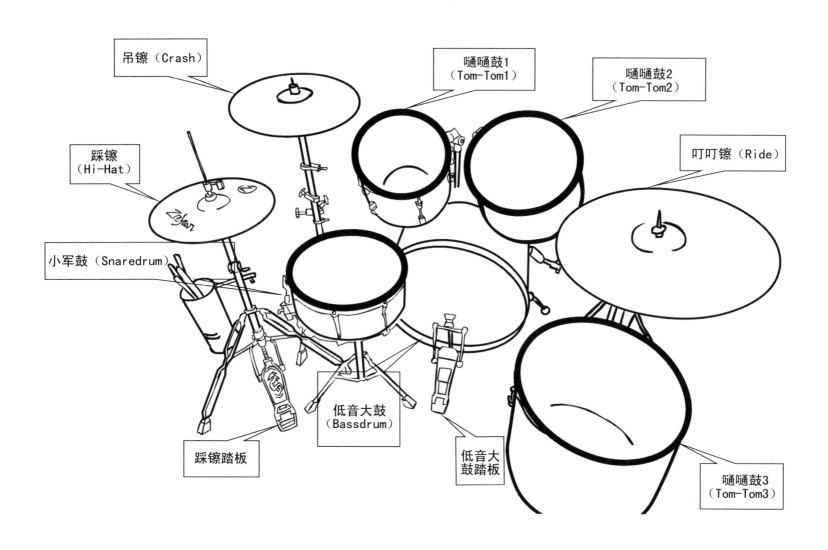

背面图

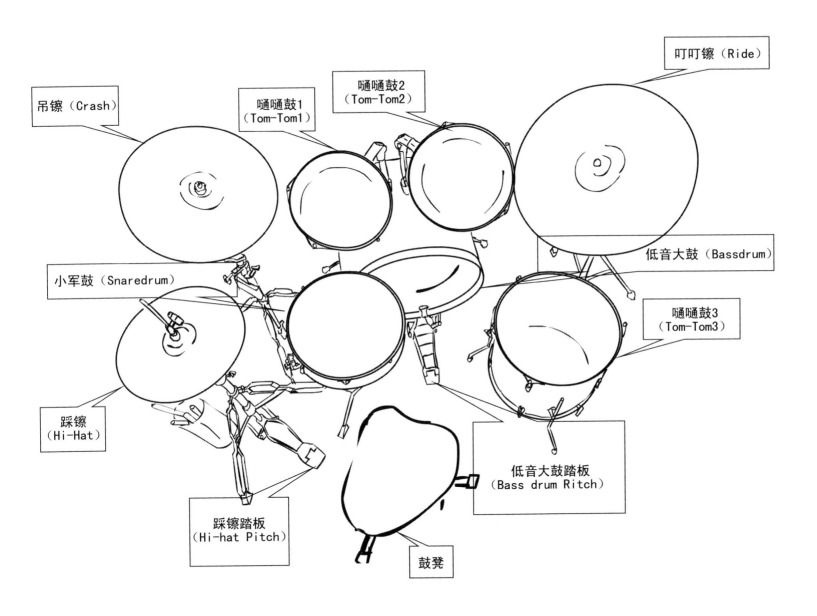

俯视图

二、架子鼓的演奏方式

1. 坐姿

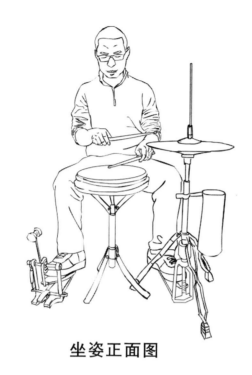

坐姿正面图

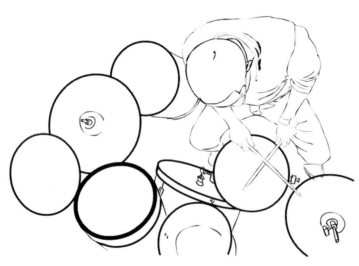

坐姿俯视图

按照图示： 演奏者坐在鼓凳上，正面下方对着小军鼓，右脚踩在低音大鼓踏板上，左脚踩在踩镲踏板上，双手可以自由击打每个鼓和镲。预备姿态时，暂时分配为：右手握鼓槌击打踩镲，左手握着鼓槌在下击打小军鼓。

2.鼓槌的握姿与击打方式

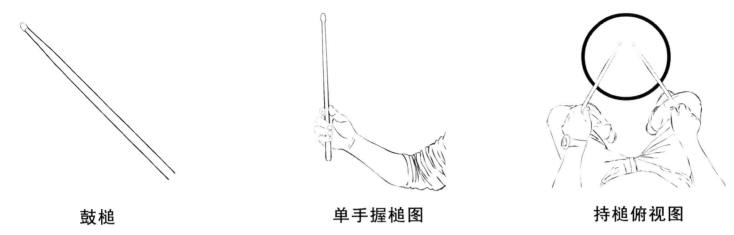

鼓槌　　　　　　单手握槌图　　　　　　持槌俯视图

按照图示：演奏者找到鼓槌的后三分之一处以此处为鼓槌转动轴心，用拇指与食指第一、二关节侧面，将鼓槌捏住，其余三指自然弯曲，以松弛状态扶住槌尾。

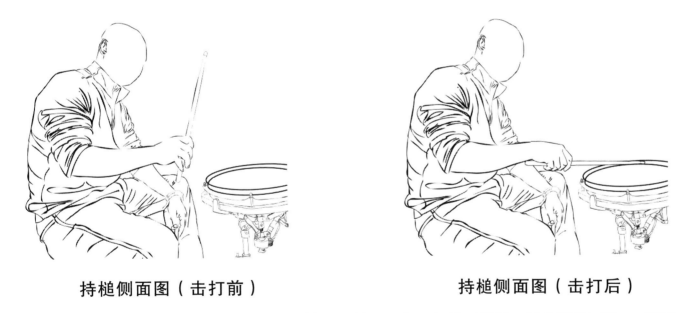

持槌侧面图（击打前）　　　　　　持槌侧面图（击打后）

击打前的姿态是：握住鼓槌，手心朝下，鼓槌置于鼓面上方，与鼓面平行，槌头距鼓面约2-5厘米。

慢速击打时，手臂略发力，向上提动手腕至适宜高度（高度视击打力度而定）后，向下挥动手腕，手腕停在击打前的位置，鼓槌在手中以惯性作用被挥高落下击打鼓面。鼓槌击打至鼓面反弹后，用手指扶稳，即完成演奏。

按照图示：在连续快速击打时，同样以鼓槌转动轴心为原点，减少手臂和手腕动作，减小鼓槌上扬角度，保持原点不动，用中指等其余三指连续拨动槌尾，击打鼓面完成演奏。快速击打要充分利用鼓面弹性，轻松发力。

3. 低音大鼓踏板与踩镲踏板的使用

（1）低音大鼓踏板的使用：

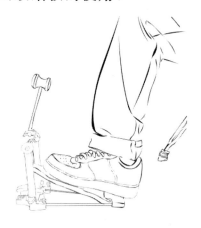 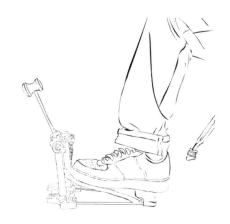

踩踏前　　　　　　　　　　　　　　　　踩踏后

按照图示：将右脚踩在低音大鼓踏板上，脚跟略抬起，用前脚掌接触踏板。将大鼓踩棰抵触在大鼓上，准备击打。开始击打时，用前脚掌踩踏大鼓踏板，呈起跳状，将大腿撑起，收回脚掌并再次踩踏，将踩锤抵在鼓面上完成演奏。

在需要快速连续击打大鼓时，发挥脚踝的活动能力，在每次抬动大腿时完成多次踩击。

（2）踩镲踏板的使用：

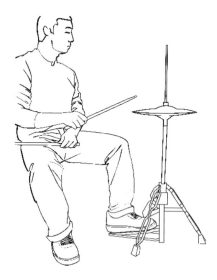 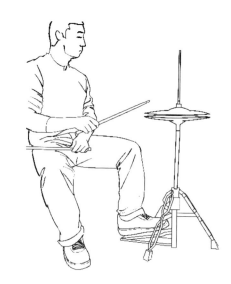

踩踏前　　　　　　　　　　　　　　　　踩踏后

按照图示：将左脚全脚掌踩踏在踩镲踏板上，前脚掌微用力踩下，使踩镲上下两片处于闭合状态，松开时以脚跟为支点，抬起前脚掌即可！

三、节拍、节奏与音符

1.关于节拍
节拍是以稳定的速度为基础，以强弱音规律的出现为特征的声音变化。

2.节拍的体现
现实生活中有很多事情可以体现节拍的存在，比如机械周期性的运转发出的声音；比如老式列车车轮通过每一段铁轨时发出的声音；比如人在匀速走路时发出的声音，而音乐中的节拍我们可以用说、唱、拍手、跺脚、敲击、弹奏乐器等来表示，并按照强弱音的变化数出1、2、3、4，等节拍。

3.音乐节拍的特征与分类
音乐节拍的特征是稳定的速度、规律的循环节（小节）和强弱的变化。不同风格的音乐，节拍也是不同的。常用的节拍有4/4拍、3/4拍、2/4拍、6/8拍、3/8拍、5/4拍、5/8拍、7/8拍等，还有混合节拍：2/4+4/4拍、4/4+3/4、5/8+6/8拍等。

通常节拍自然的强弱音规律是第一拍为默认强音：

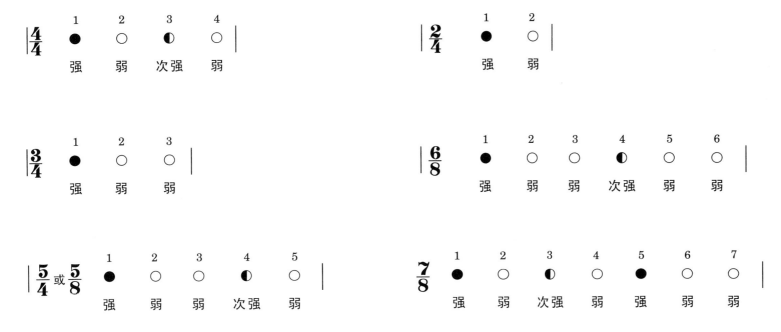

4.节拍的使用
开始时首先，我们需要保持一个稳定的速度（保持速度可以使用节拍器辅助练习），速度快慢变化的选择依照音乐作品的情绪表达而定。然后按照节拍规律由节拍强音（重音）为第一拍数出1、2、3、4，等。

5.节拍、节奏与音符的关系

（1）**音符与时值**：节拍是有稳定速度的强弱音变化，而节奏是与节拍对应的音符数量的变化。音符是用来描述和记录音乐变化的符号。用音符来表示节拍时先要了解音符的时值的对比关系，如图：

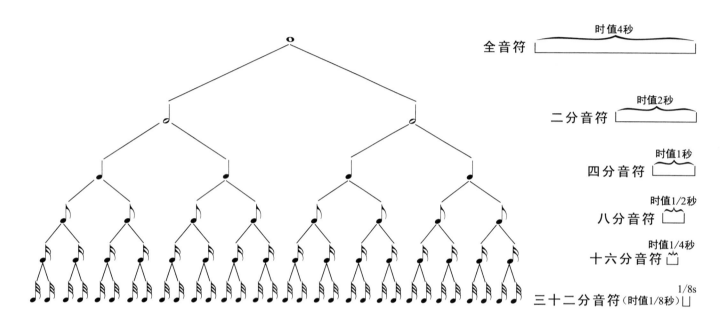

时值：指声音延续的时间长短。

（2）**音符与节拍**：我们通常以四分音符或八分音符来作为节拍规律的参照标准来表示节拍。以四分音符为一拍就是数出一个节拍，就用四分音符来表示或者数出一个节拍就用八分音符来表示，如下图：

以4/4拍为例：

以3/4拍为例：

以2/4拍为例：

$\left|\begin{array}{c}2\\4\end{array}\right.$ ♩ ♩ |

以3/8拍为例：

$\left|\begin{array}{c}3\\8\end{array}\right.$ ♪ ♪ ♪ |

以6/8拍为例：

$\left|\begin{array}{c}6\\8\end{array}\right.$ ♪ ♪ ♪ ♪ ♪ ♪ |

按下图例所示，分数线下面的数字表示以几分音符为参照标准，即以四分音符为一拍或八分音符为一拍，分数线上面的数字表示每个节拍规律区间内有几个节拍，即有几个四分音符或八分音符就有几拍。例：

$\dfrac{4}{4}$ → 每小节有四拍
　　→ 以四分音符为一拍

$\dfrac{6}{8}$ → 每小节有六拍
　　→ 以八分音符为一拍

小节：每一个节拍规律的区间称为一个小节，小节两边的竖线成为小节线。

$\left|\begin{array}{c}4\\4\end{array}\right.$ ♩ ♩ ♩ ♩ |
　　一个小节

$\left|\begin{array}{c}3\\4\end{array}\right.$ ♩ ♩ ♩ |
　　一个小节

$\left|\begin{array}{c}6\\8\end{array}\right.$ ♪ ♪ ♪ ♪ ♪ ♪ |
　　一个小节

$\left|\begin{array}{c}2\\4\end{array}\right.$ ♩ ♩ |
　　一个小节

（3）**音符与节奏**：节奏是在音乐中交替出现的有规律的强弱、长短的现象，它是在节拍基础上较为复杂的声响组合，更具有标志性特征。我们同样用不同音符的组合，来表示节奏。如：

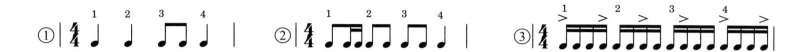

（4）**休止符**：在音乐演奏中，我们通常会将某些节拍上的音符休止，来强调或突出另一些音符，使节奏变化更精致，更有韵律感。休止符与音符的使用是分不开的，休止符的表示与音符的表示对照如下图：

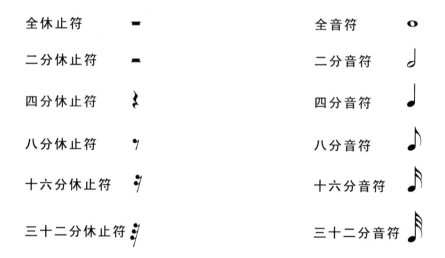

四、架子鼓的常用记谱

三线鼓谱

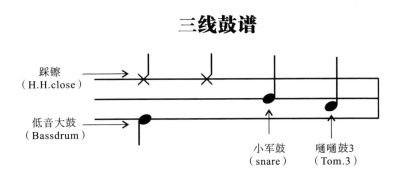

五线鼓谱

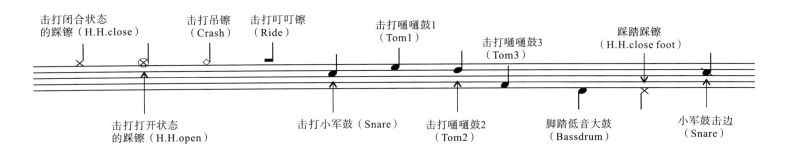

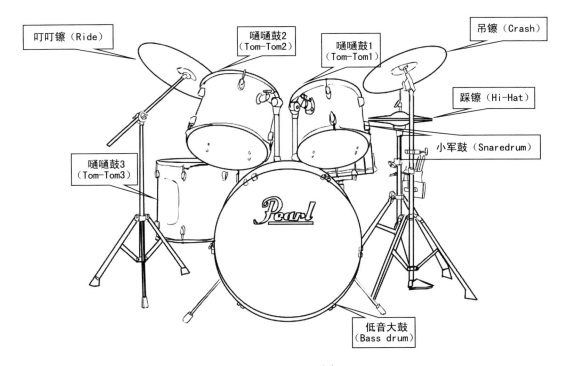

架子鼓常用的记谱符号：

‖: 或 :‖ 区间反复记号 节奏重音记号 // 节奏重复记号

| ％ | 小节重复记号 镲片四分音符 滚奏记号

♩. ♩. ♪. 附点音符，附属于音符使用，表示延长该音符一半的时值

常用节奏型：

♫ = ♪ ♪ 二连音：两个八分音符连写

前附点：八分加十六分音符与一个十六分音符的连写

= ♪ ♪ ♪ ♪ 四连音：四个十六分音符连写

后附点：一个十六分音符与一个八加十六分音符的连写

三连音：在一个节拍内平均完成三个音的演奏

后十六：一个八分音符与两个十六分音符连写

五连音：在一个节拍内平均完成五个音的演奏

前十六：两个十六分音符与一个八分音符连写

切分音：前面十六分中间八分后面十六分音符的连写

演奏教程

第一天　四分音符的练习

一、镲和鼓的四分音符练习

首先，我们以节拍器，每分钟60~80次的速度，每小节有四拍的规律，数出1、2、3、4拍，并用不同的镲和鼓敲击四分音符。

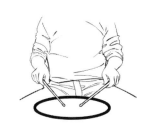

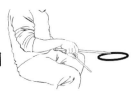

1.

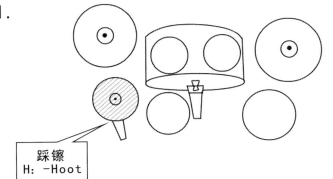

踩镲
H: -Hoot

"♩" 表示将踩镲踩至闭合状态时，用右手鼓槌敲出的四分音符。

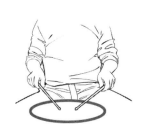

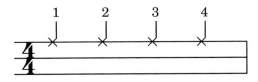

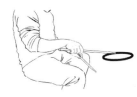

重复演奏四小节或成倍数的多次重复

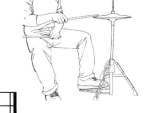

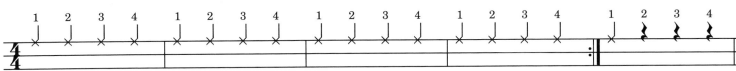

重复演奏后再附加一个四分音符作为结束音

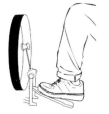

2.

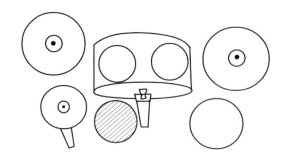

"♩" 表示用左手鼓槌敲击小军鼓奏出的四分音符。

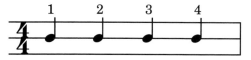

重复演奏四小节

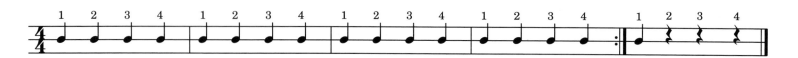

3.

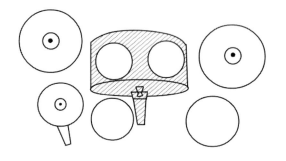

"♩" 表示右脚踩踏低音大鼓踏板奏出的四分音符。

重复演奏四小节

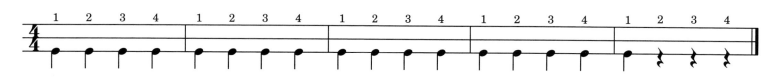

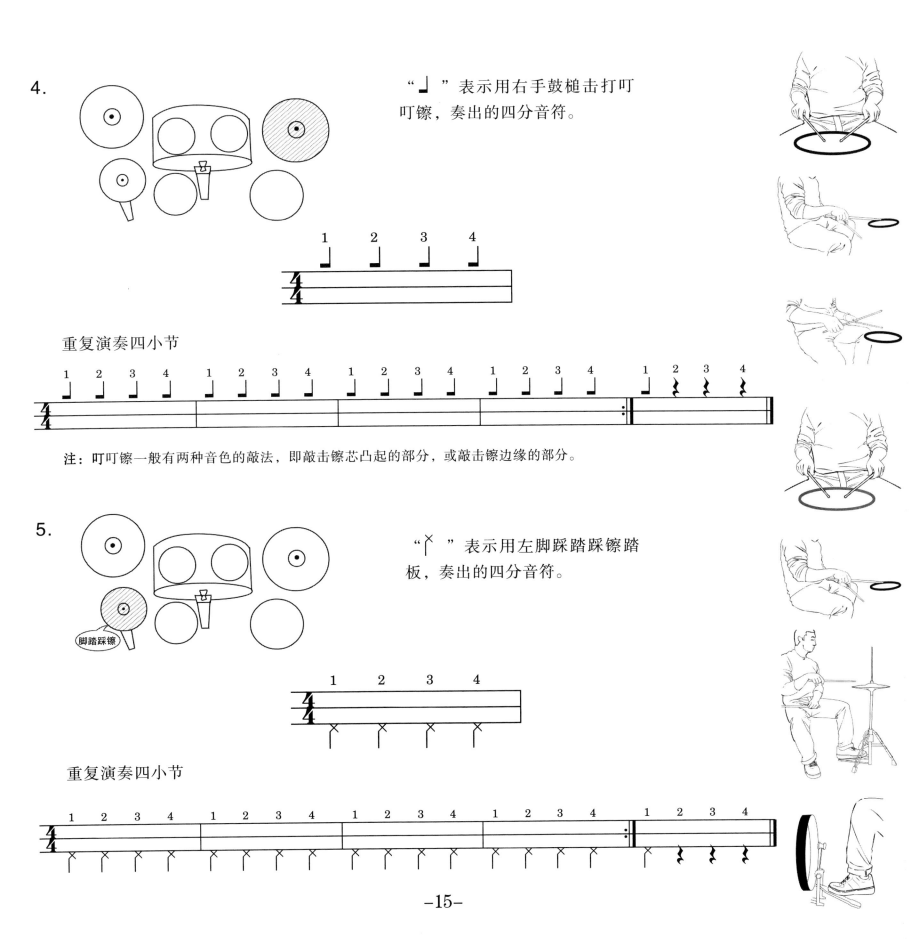

6.

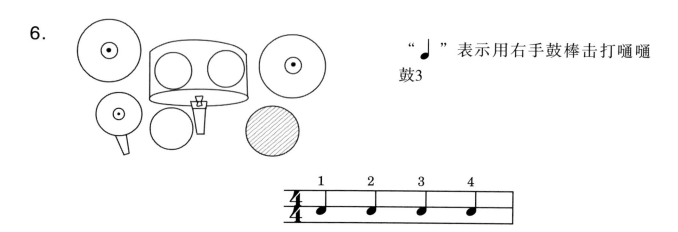

"♩" 表示用右手鼓棒击打嗵嗵鼓3

重复演奏四小节

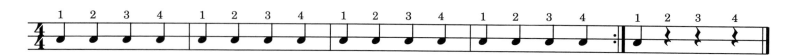

二、组合练习

在了解了不同的鼓和镲的演奏后，我们将它们组合起来，构成架子鼓演奏的基本形态，声音将更丰富、更有韵律感。

1.

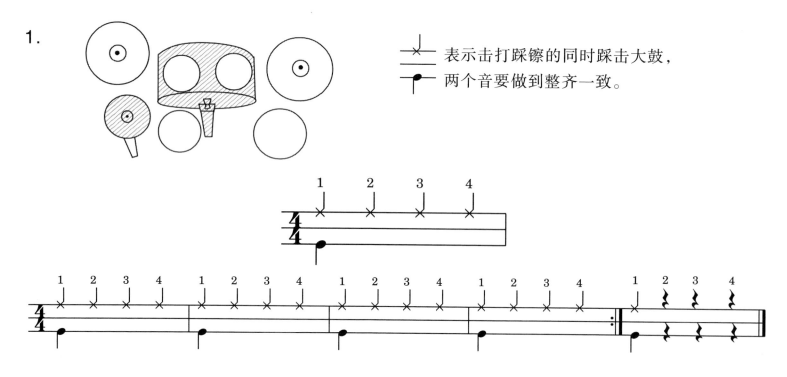

表示击打踩镲的同时踩击大鼓，两个音要做到整齐一致。

2.

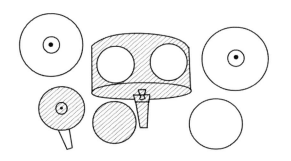

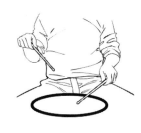

× 表示右手击打踩镲的同时，左手击
♩ 打小军鼓，两个音要整齐一致。

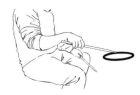

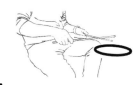

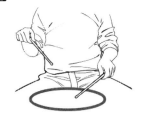

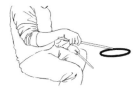

三、4/4拍的基本节奏型

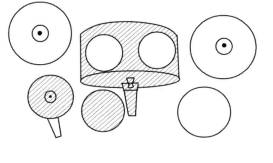

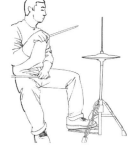

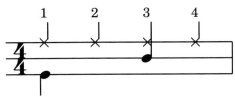

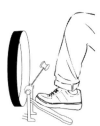

如上图所示，我们在用踩镲演奏四个节拍的同时，在第一拍（强拍）加入大鼓，在第三拍（次强拍）加入小鼓。由此，4/4拍的架子鼓组合演奏的基本形态已经形成，我们把它称为4/4拍的节奏型。下面我们做一些练习，来熟练掌握它。

1. ♩或 ♪ =（60-80）：表示用节拍器上每分钟60-80的速度来演奏。

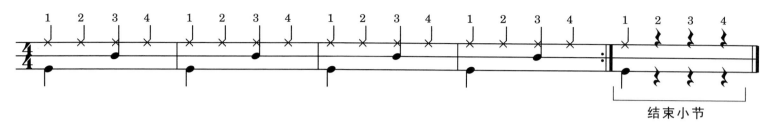

重复以上练习，可以将前四小节的演奏按倍数增加练习量。由四小节变成八小节、十六小节、三十二小节、六十四小节等，最后加上结束小节作为结尾。演奏时，我们按照乐谱上标出的数字数出节拍。

2. ♩或 ♪ =（80-120）：表示用80-120的速度来演奏。" ✗ "表示重复前一小节的演奏。

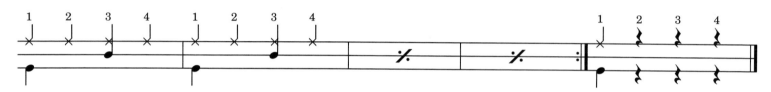

随着演奏的熟练程度的提高，我们用提高速度的方式让四肢的反应更加敏捷、果断，当然我们还可以将速度提高两倍或三倍来锻炼四肢的能力。

练习时，我们要严格参考节拍器的速度平稳演奏，不要忽快忽慢，为了增加趣味性，我们加入乐器伴奏，辅助练习。

例曲 ♩或 ♪ =120

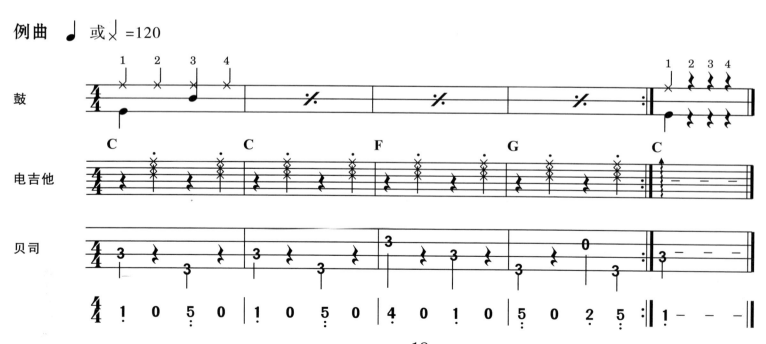

第二天　四分音符与架子鼓基本节奏型的展开练习

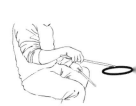

上一课我们用不同的鼓和镲的声音演奏出了四分音符,并把它们组合起来,形成了架子鼓演奏的基本形态。这一课我们进一步使用四分音符并加入四分休止符,使节奏更加丰富。

一、4/4拍基本节奏型的变化

1. 4/4拍的基本节奏型

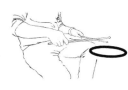

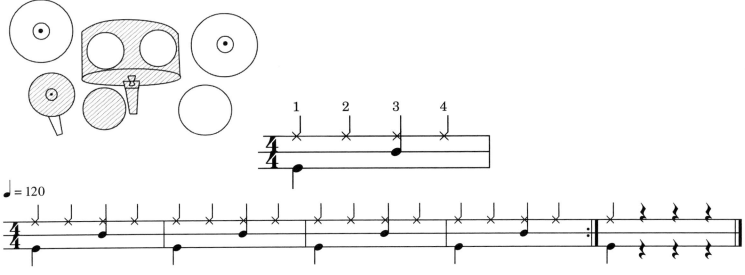

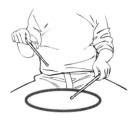

2. 将4/4拍节奏型中的踩镲演奏替换为叮叮镲演奏

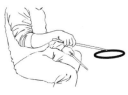

┘ 表示右手鼓槌敲击叮叮镲(推荐击打叮叮镲中心凸起的位置)。

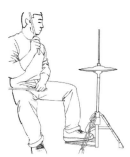

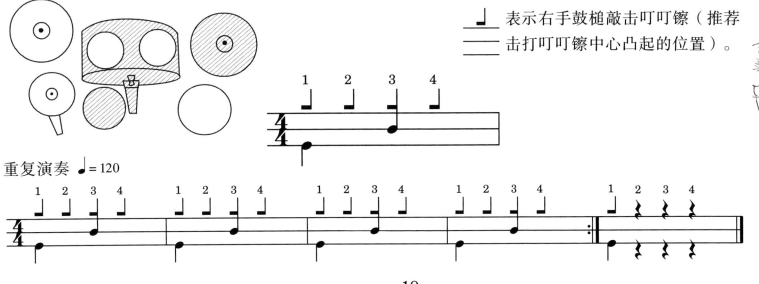

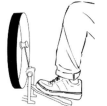

3. 将4/4拍节奏型中的右手击打踩镲替换成右手鼓槌击打嗵嗵鼓3

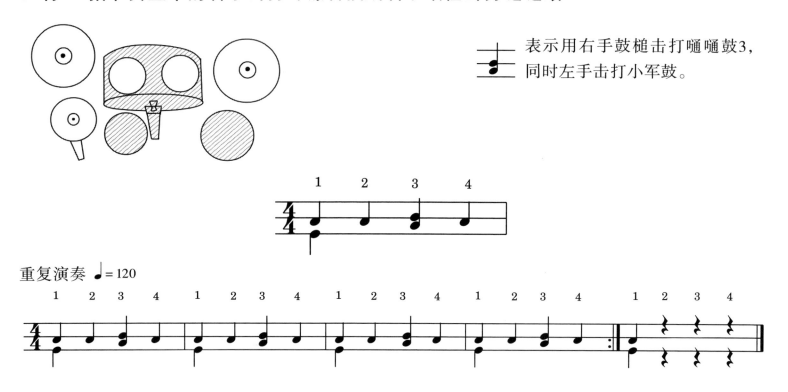

4. 将4/4拍节奏型中的右手击打踩镲替换成左脚踩踏踩镲

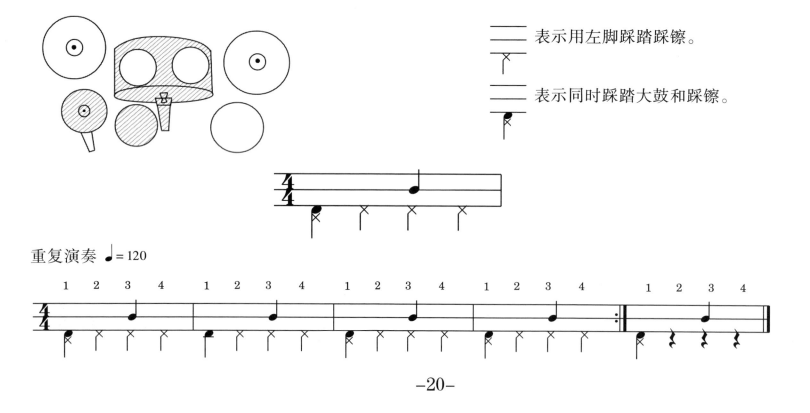

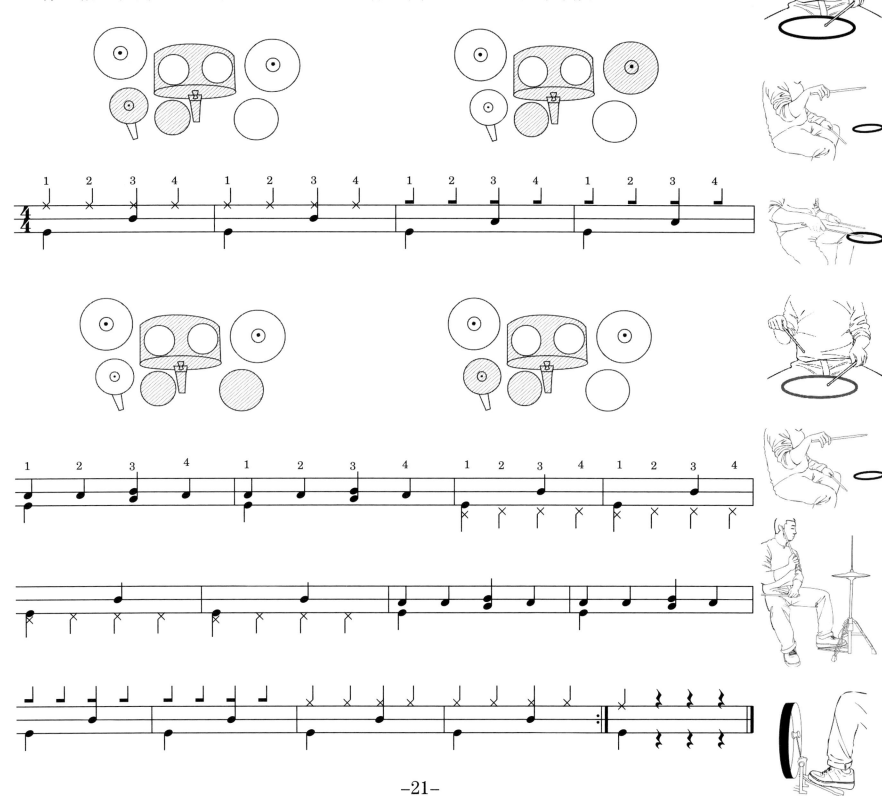

第三天　加入吊镲的节奏型

一、吊镲（Crash）的使用

为了使基本节奏型更具有爆发力和规律性、律动性，我们加入吊镲的演奏。吊镲的使用不用过于频繁，但在强调节拍规律上有重要的作用，通常我们会在小节的第一拍（强拍）击打吊镲。

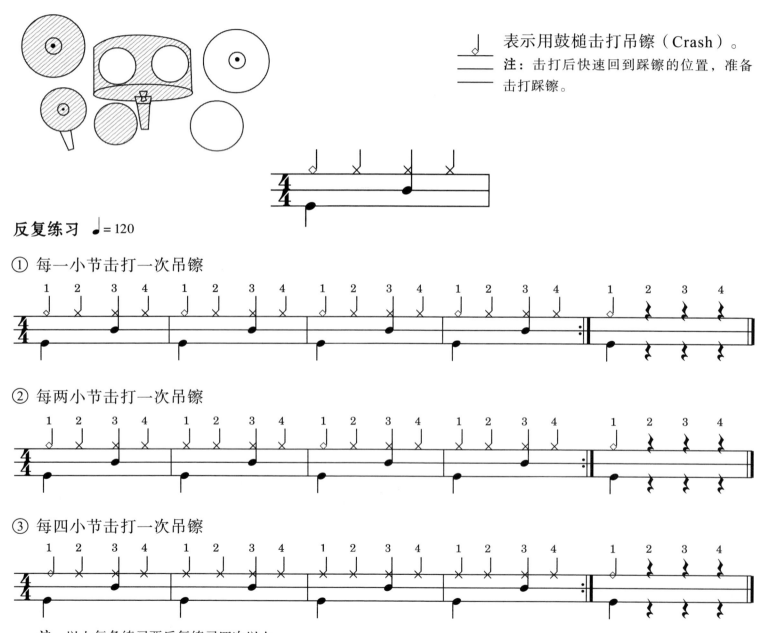

\bigcup　表示用鼓槌击打吊镲（Crash）。

注：击打后快速回到踩镲的位置，准备击打踩镲。

反复练习 ♩ = 120

① 每一小节击打一次吊镲

② 每两小节击打一次吊镲

③ 每四小节击打一次吊镲

注：以上每条练习要反复练习四次以上。

二、吊镲与叮叮镲的组合

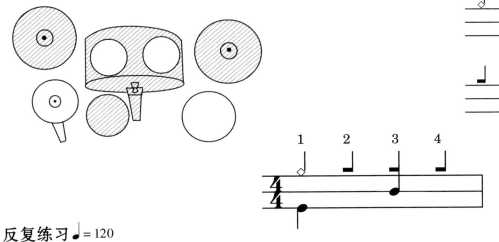

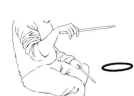
表示用鼓槌击打吊镲。

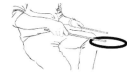
表示用鼓槌击打叮叮镲。

注：击打吊镲后快速移动到叮叮镲，准备击打叮叮镲。

反复练习 ♩=120

① 每小节击打一次吊镲

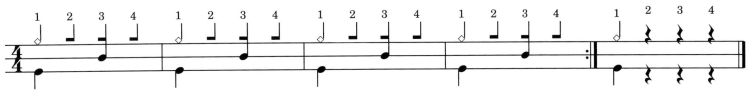

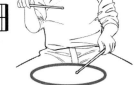

② 每二小节击打一次吊镲

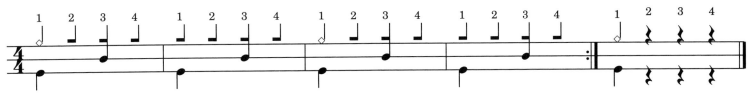

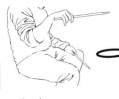

③ 每四小节击打一次吊镲

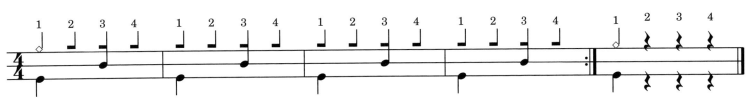

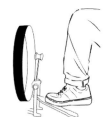

注：以上每条练习反复练习四次以上。

三、吊镲与嗵嗵鼓的组合练习

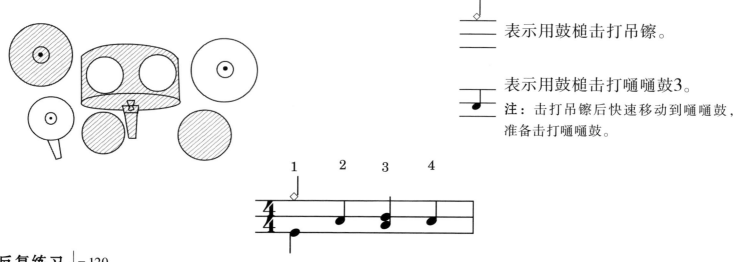

① 每小节击打一次吊镲

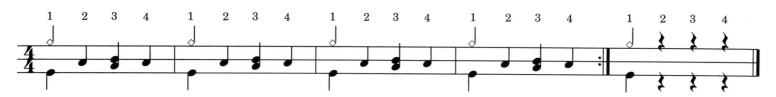

② 每二小节击打一次吊镲

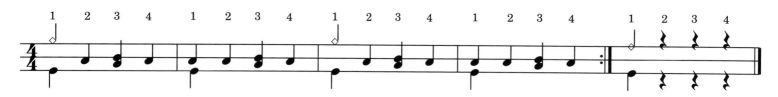

③ 每四小节击打一次吊镲

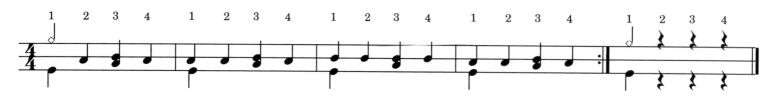

注： 以上每条练习反复练习四次以上。

第四天 节奏填入小节（Fill in）的建立

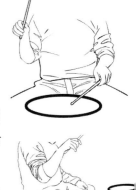

我们在演奏音乐时，通常会在乐句或乐段连接处插入变化的节奏，用来把音乐情绪的发展方式引向下一个乐句或乐段。因此节奏填入小节是架子鼓演奏的点睛之笔。节奏填入小节又被称为过门、节奏加花等，英文称为Fill in。

节奏填入小节相对于前面三课练习的基本节奏型来说通常会在一个或几个小节内完成，或者更少时只会在某个节拍上作一些变化。通常节奏填入小节会很规律地与基本节奏型组合在一起来演奏。下面我们先用基本的方式来练习节奏填入，然后展开变化与基本节奏型合练。

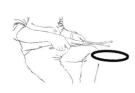

我们先在基本节奏型的音符上做一些调整来获得比较简单的变化，练习时先以 ♩=120 速度开始练习。

一、基本节奏型1

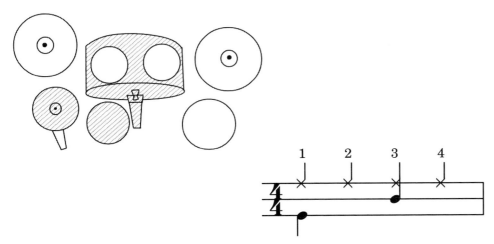

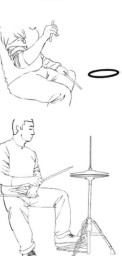

填入小节：在基本节奏型的第二个节拍填入一个小军鼓演奏的四分音符就构成了节奏填入小节。如下图：

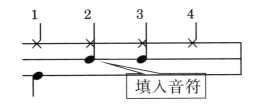

将节奏填入小节与基本节奏型组合起来。

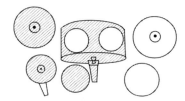

① 一个节奏型小节与一个填入小节的练习

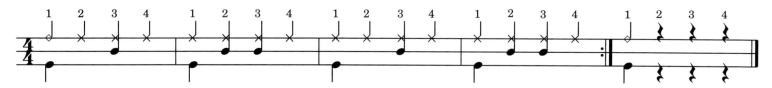

② 三个节奏型小节与一个填入小节的练习

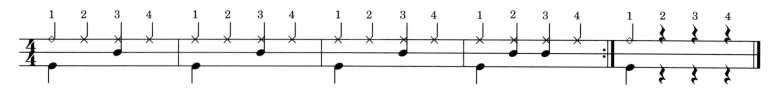

③ 带有叮叮镲演奏的基本节奏型与填入小节

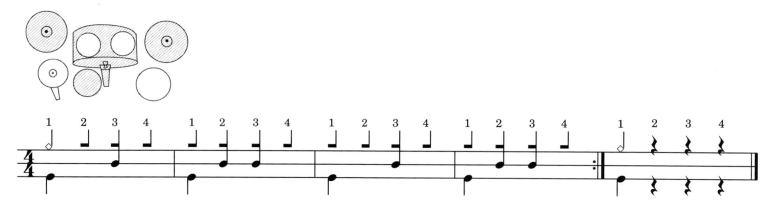

④ 带有嗵嗵鼓演奏的基本节奏型与填入小节

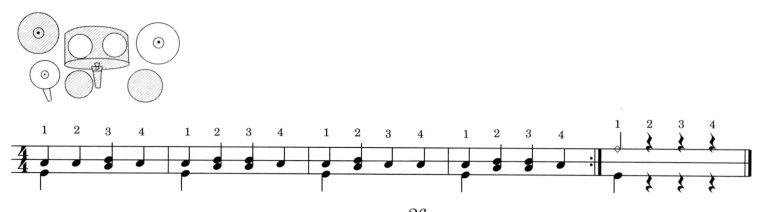

二、基本节奏型2

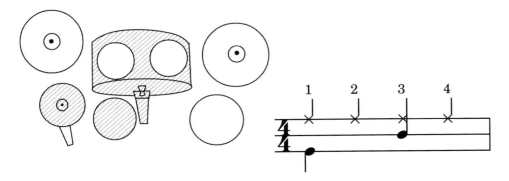

填入小节：在基本节奏型的第四节拍填入一个小军鼓演奏的四分音符

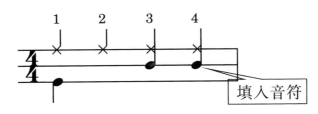

将填入小节与节奏型组合起来

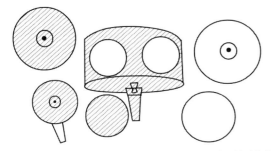

① 一个节奏小节与一个填入小节的练习

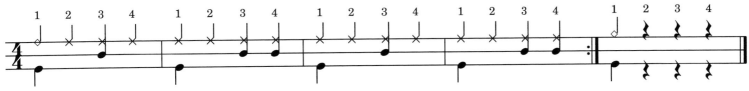

② 三个节奏型小节与一个填入小节的练习

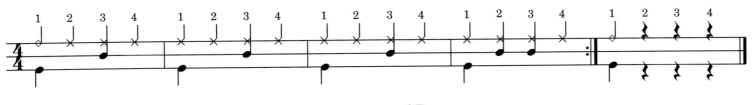

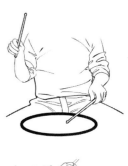
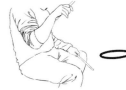
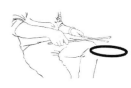
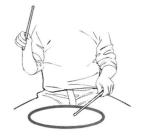
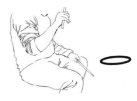
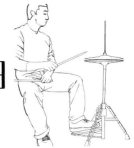
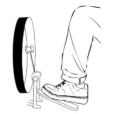

③ 带有叮叮镲演奏的基本节奏型与填入小节

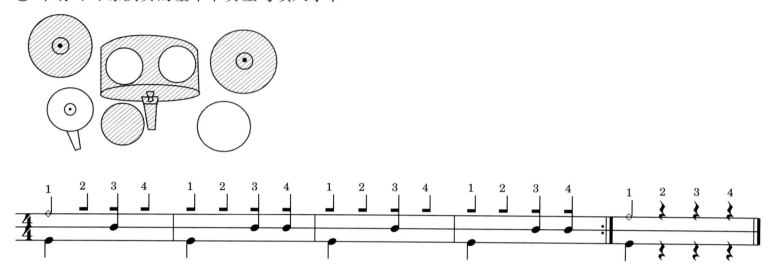

④ 带有嗵嗵鼓演奏的基本节奏型与填入小节

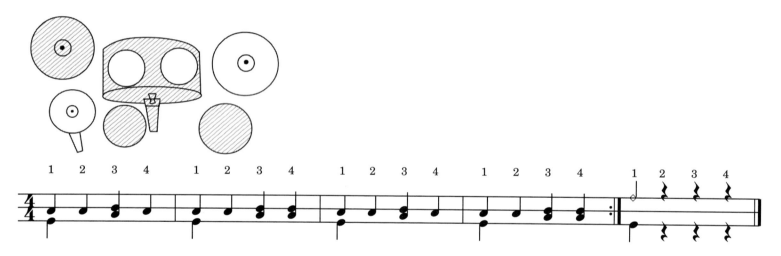

三、基本节奏型3

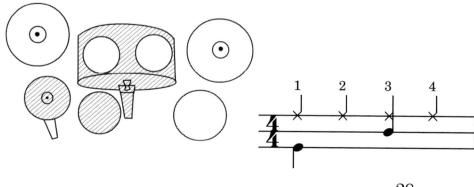

填入小节： 在基本节奏型的第二拍与第四拍同时填入一个小军鼓演奏的四分音符

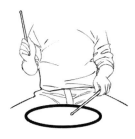

将填入小节与节奏型组合起来

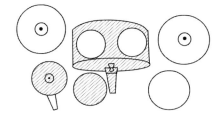
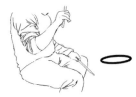

① 一个节奏小节与一个填入小节交替的组合练习

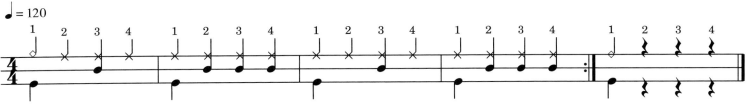
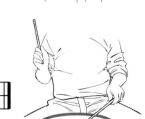

② 三个节奏型小节与一个填入小节的练习

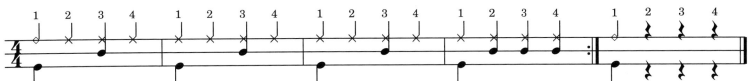
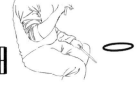

③ 带有叮叮镲演奏的基本节奏型与填入小节

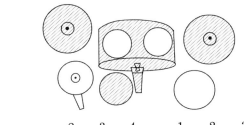

④ 带有嗵嗵鼓演奏的基本节奏型与填入小节

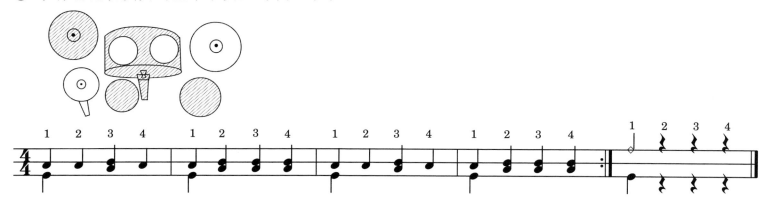

四、基本节奏型4

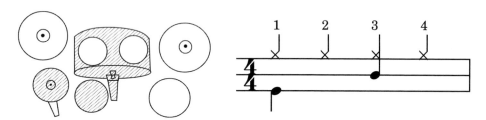

填入小节：在基本节奏型的第二拍填入一个由大鼓演奏的四分音符

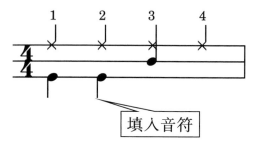

基本节奏型与填入小节组合练习

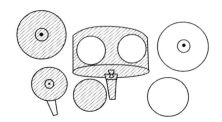

① 一个节奏型与一个填入小节的交替演奏

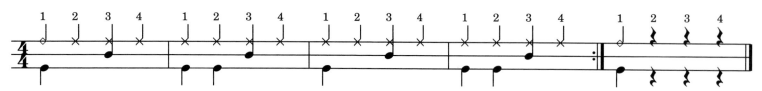

② 三个节奏小节与一个填入小节的练习

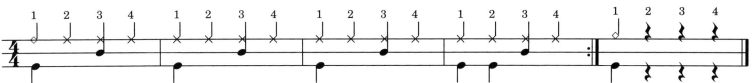
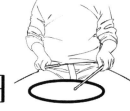

③ 带有叮叮镲演奏的基本节奏型与填入小节

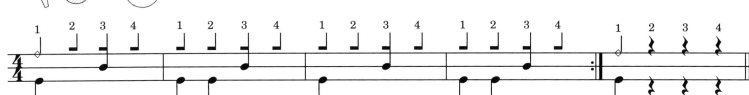

④ 带有嗵嗵鼓演奏的基本节奏型与填入小节

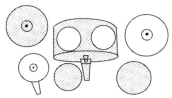

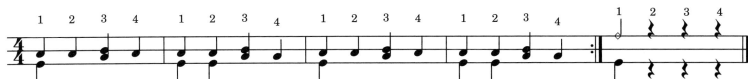
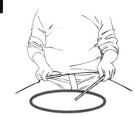

五、基本节奏型5

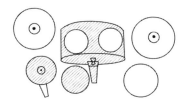

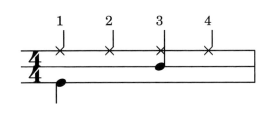
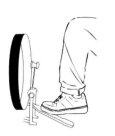

填入小节：在基本节奏型第四拍填入一个由大鼓演奏的四分音符

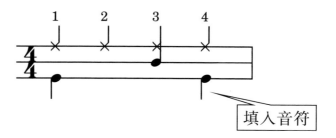

基本节奏型与填入小节的组合练习

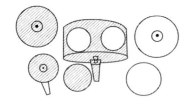

① 一个节奏型与一个填入小节的交替练习

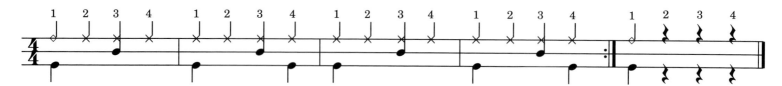

② 三个节奏小节与一个填入小节的练习

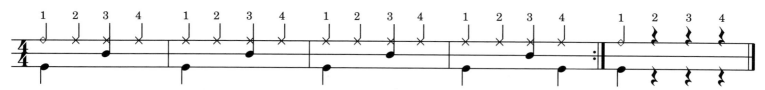

③ 带有叮叮镲演奏的节奏型与填入小节

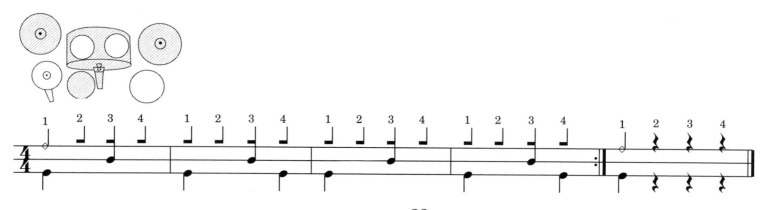

④ 带有嗵嗵鼓演奏的基本节奏型与填入小节

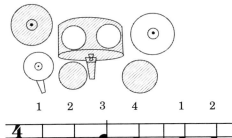
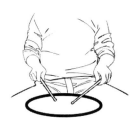

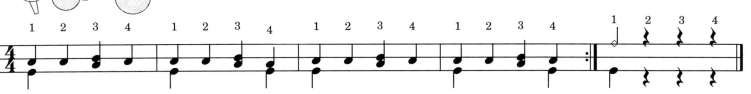

六、基本节奏型6

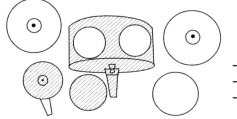
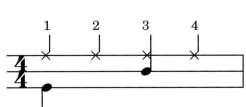

填入小节：在基本节奏型第二拍和第四拍同时填入大鼓演奏的四分音符

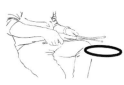
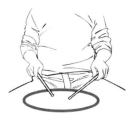
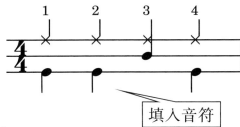

基本节奏型与填入小节的组合练习

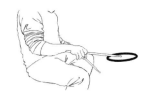
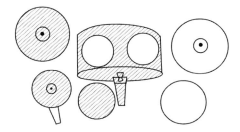

① 一个节奏型与一个填入小节的交替练习

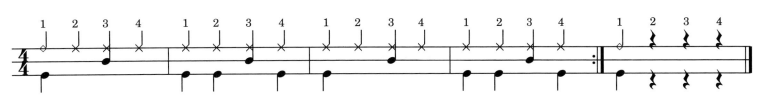
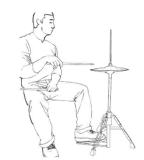
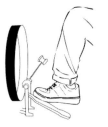

② 三个节奏小节与一个填入小节的练习

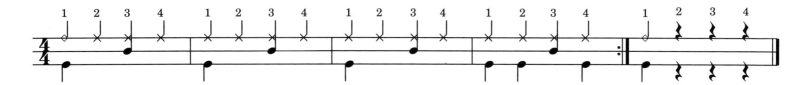

③ 带有叮叮镲演奏的节奏型与填入小节

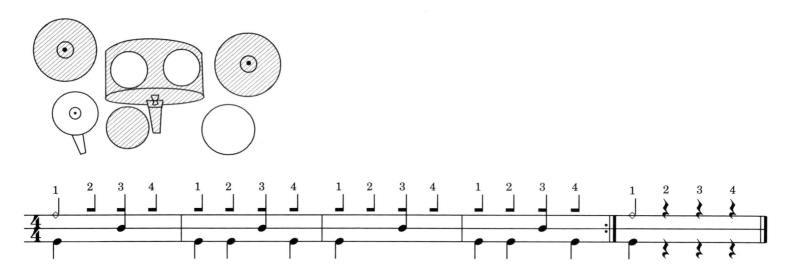

④ 带有嗵嗵鼓演奏的节奏型与填入小节

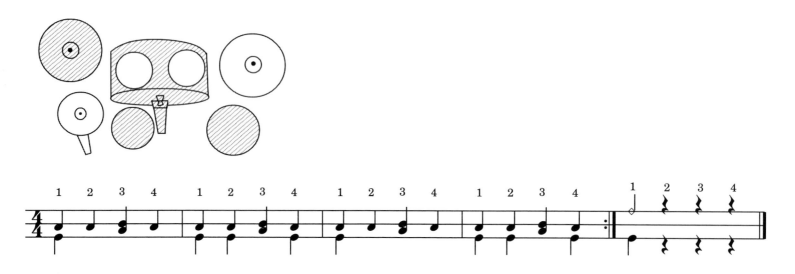

第五天 节奏填入小节的套鼓应用

我们进一步拓展节奏填充小节的变化，我们可以脱离基本节奏型的模式，自由地展开组合。但目前我们只认识了四分音符，所以我们暂且用四分音符来构建节奏填充小节的变化。

一、小军鼓演奏四分音符

用小军鼓演奏出四个四分音符来填充一个小节的四个节拍。

$\sqrt{} = 120$

注：R表示用右手击打演奏
L表示用左手击打演奏

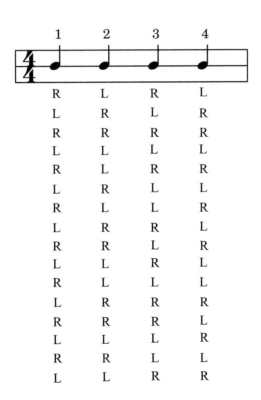

1	2	3	4
R	L	R	L
L	R	L	R
R	R	R	R
L	L	L	L
R	L	R	R
L	R	L	L
R	L	L	R
L	R	R	L
R	L	L	L
L	R	R	R
R	R	L	L
L	L	R	R
R	R	L	R
L	L	R	L
R	R	R	L
L	L	L	R
R	R	R	L
L	L	L	R
R	R	R	R
L	L	R	R

如上所示：击打四个节拍的四分音符有多种方式的左右手击打组合，每种方式都将为之后的演奏提供技术基础和丰富的变化思维，具有重要的意义。

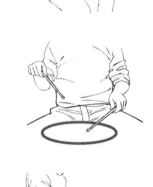
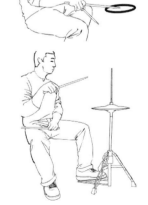
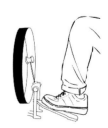

在熟悉了不同的击打方式后，我们将节奏填充小节与基本节奏型组合练习。

1. 一小节基本节奏型与一小节节奏填充交替的练习

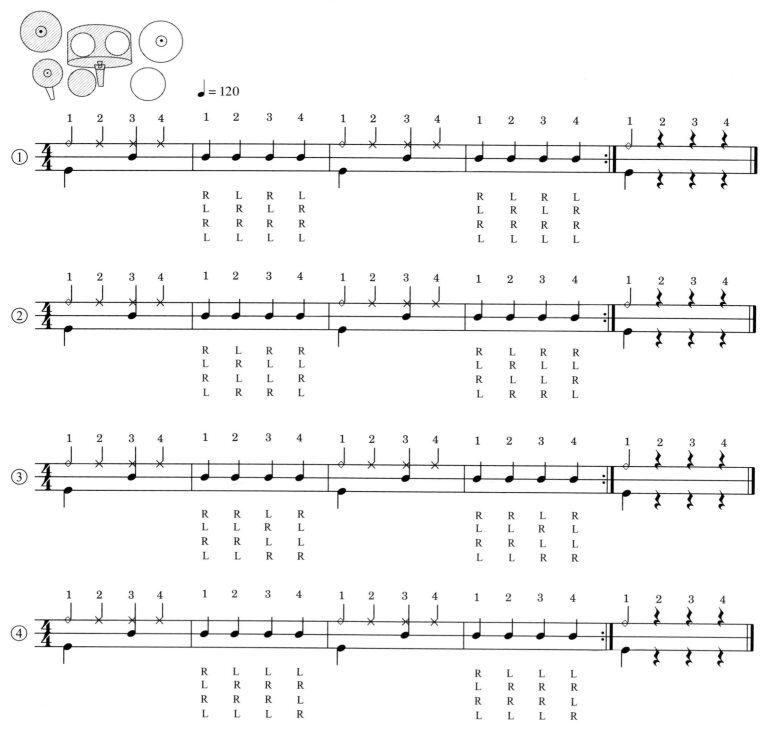

以上练习中，每条均有四种交替击打演奏的方式，每种方式要连续重复演奏8次以上。

2. 三个小节基本节奏型与一个节奏填充小节的组合练习

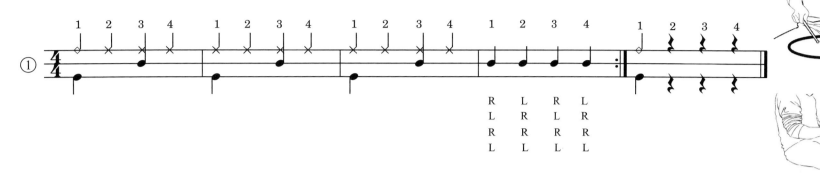

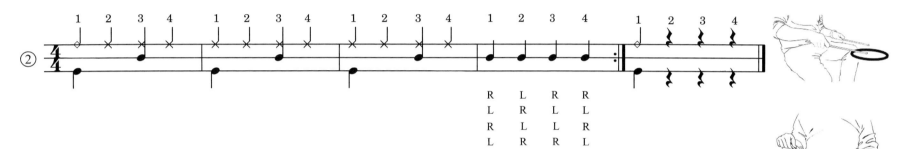

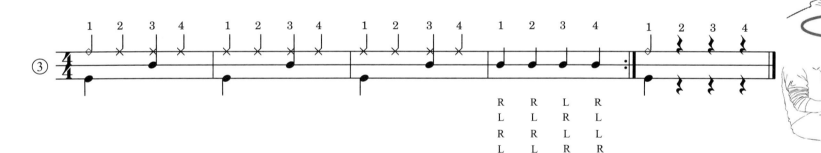

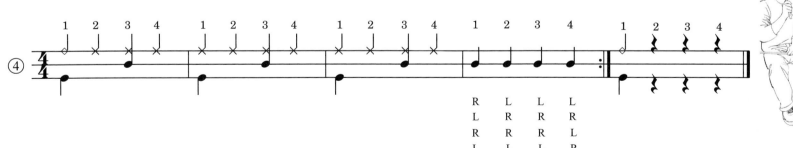

以上练习中，每条均有四种交替击打演奏的方式，每种方式要连续重复演奏8次以上。

3. 带有叮叮镲演奏的节奏型与填入小节的练习

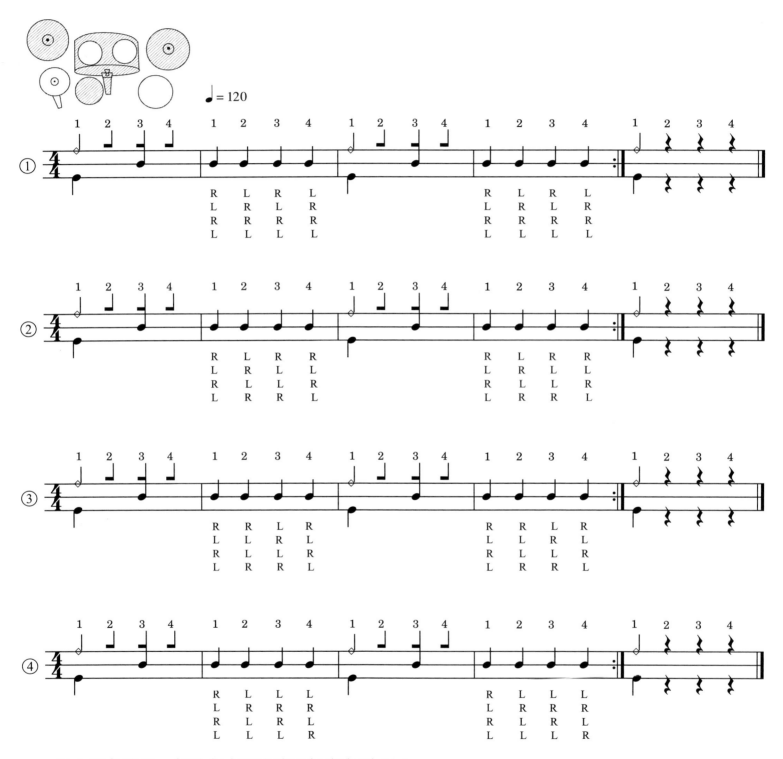

以上四条练习，每种方式要连续重复演奏8次以上。

4. 带有叮叮镲演奏的三个小节节奏型与一个节奏填充小节的组合练习

以上四条练习，每种方式要连续重复演奏8次以上。

二、引入五线鼓谱与嗵嗵鼓

把在小军鼓上演奏的四个四分音符展开至嗵嗵鼓上的练习由于加进了嗵嗵鼓的演奏，我们需要引入五线鼓谱，下面是三线鼓谱与五线鼓谱的对照。

三线鼓谱

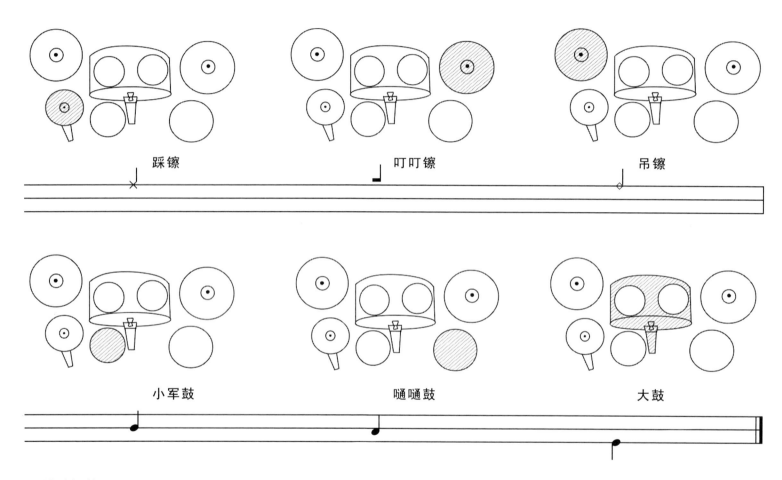

五线鼓谱

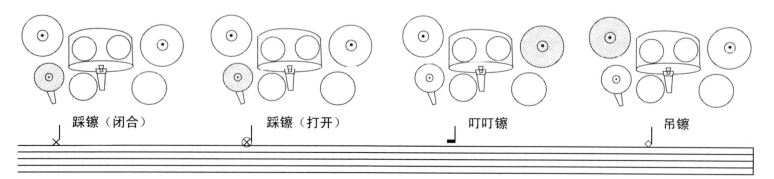

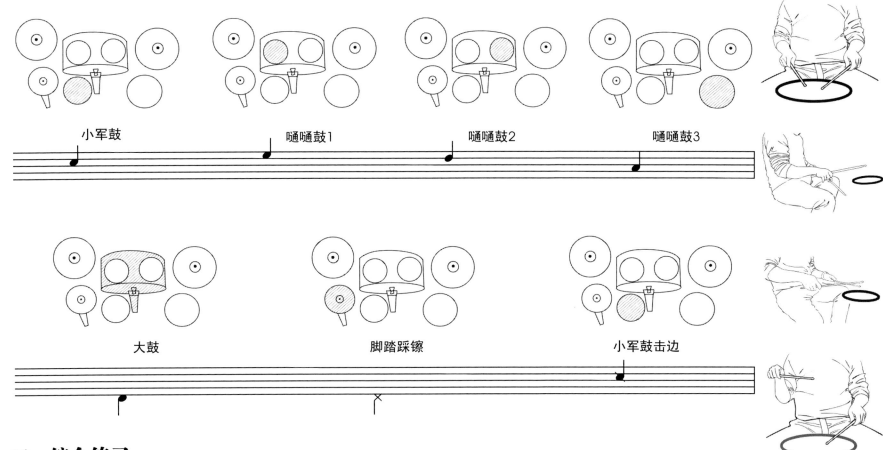

三、综合练习

我们将四个节拍用不同的鼓或镲来击打,分开层次使填入小节变得丰富。

1. 带有嗵嗵鼓演奏的节奏填入小节

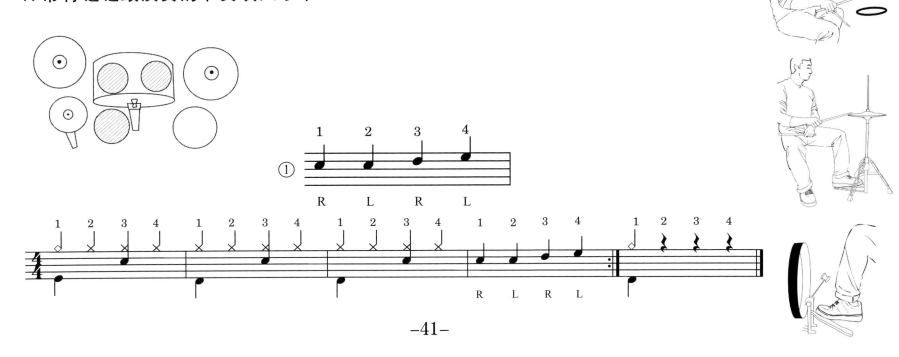

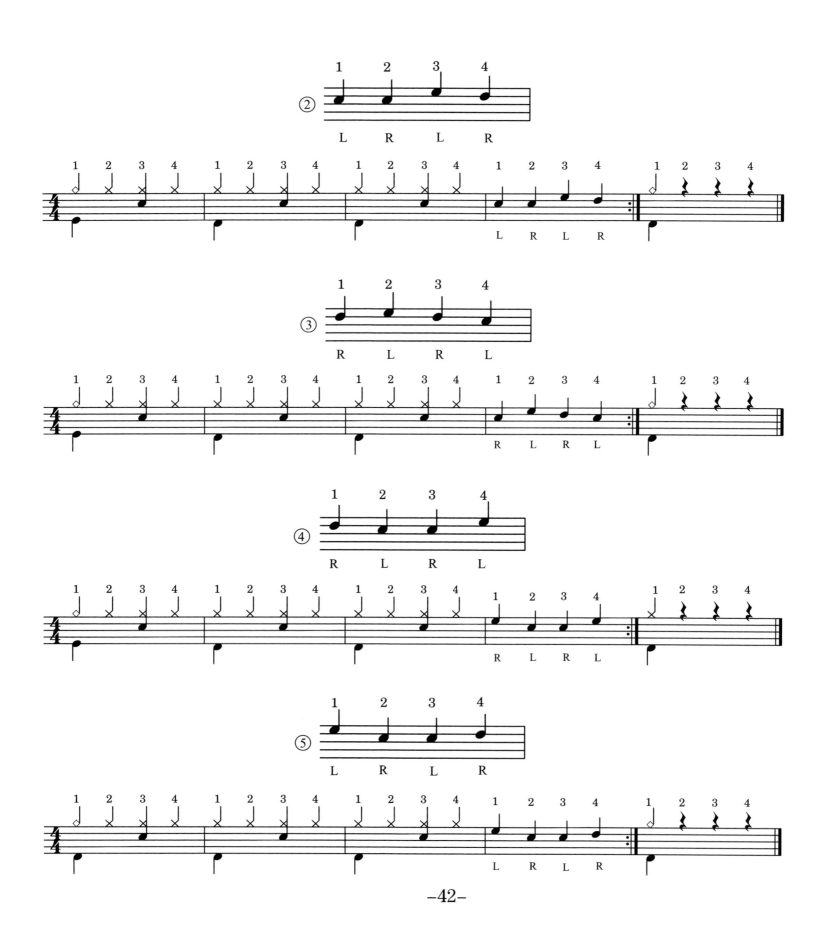

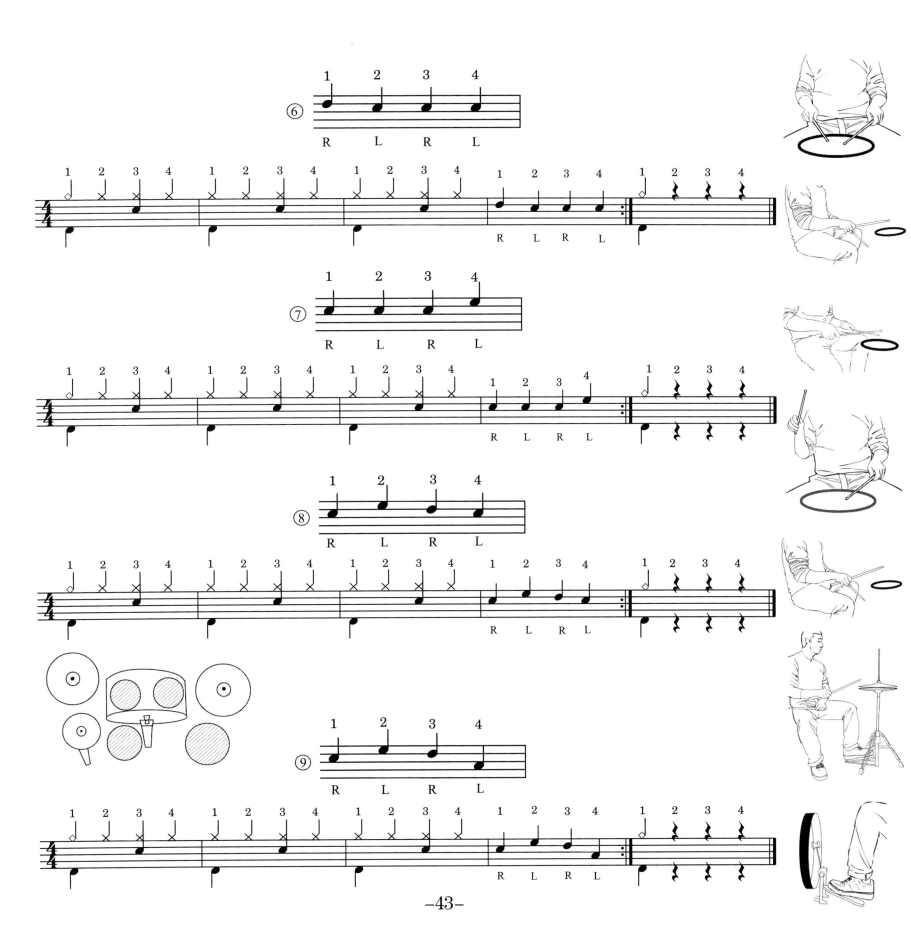

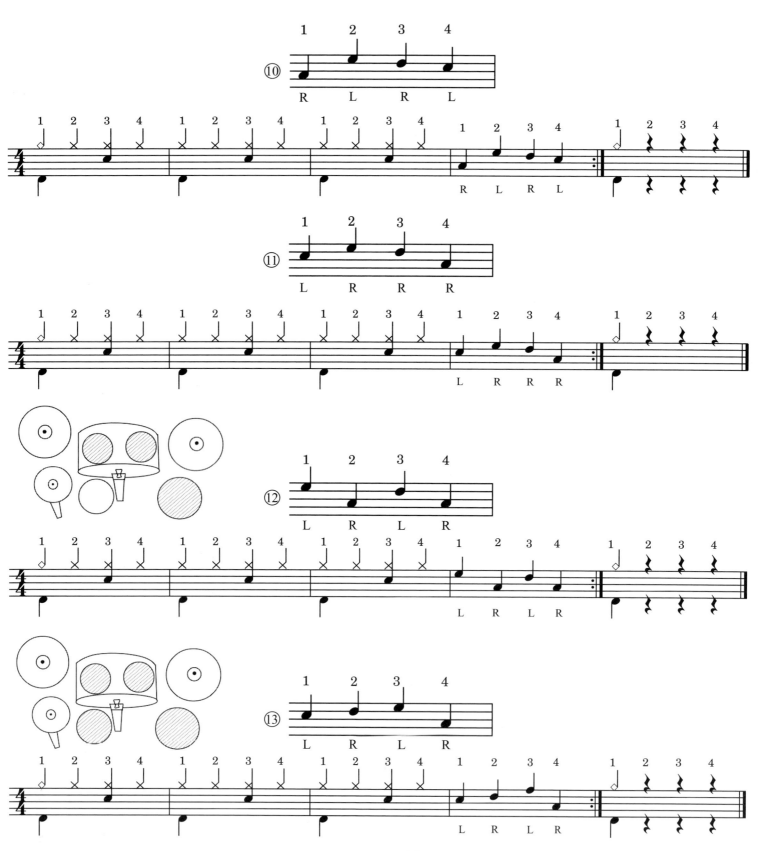

2. 我们将小军鼓与嗵嗵鼓双双组合起来同时击打构成双音效果

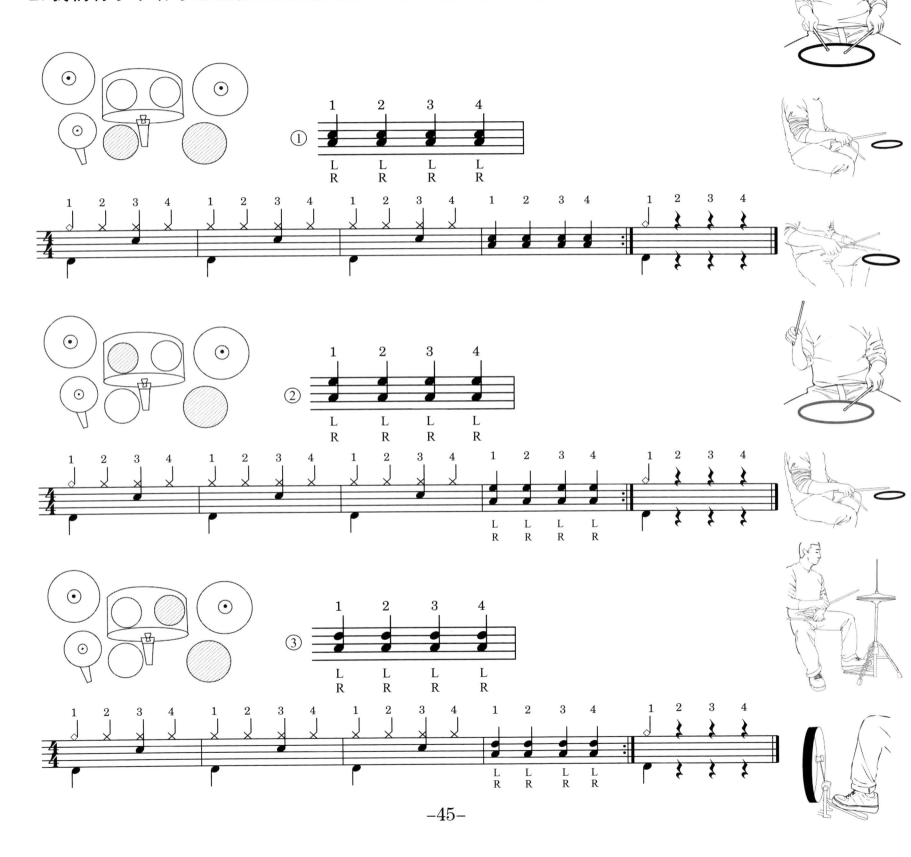

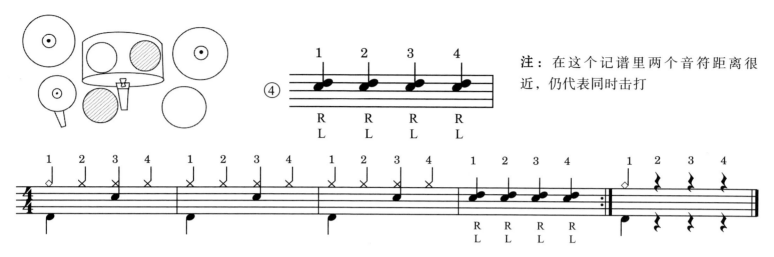

注：以上每条练习的前三小节基本节奏型中，击打踩镲（闭合状态）"✗"的部分，我们都可以替换成叮叮镲"♩"来演奏。

3.加入踩镲、叮叮镲、嗵嗵鼓演奏的填入小节的练习

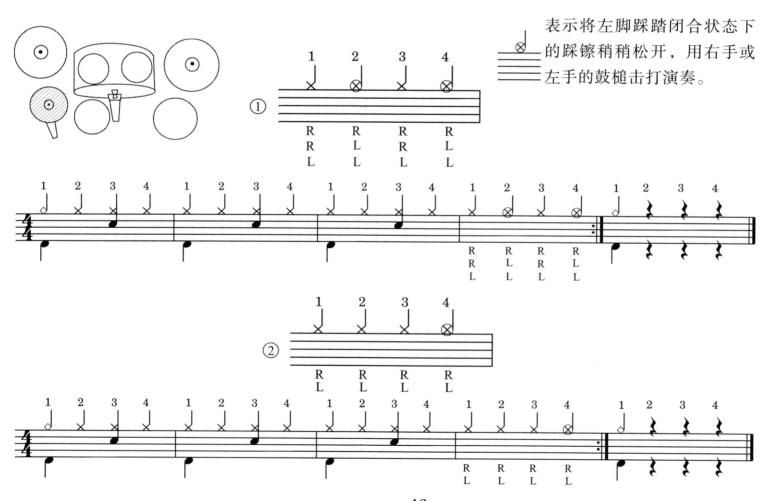

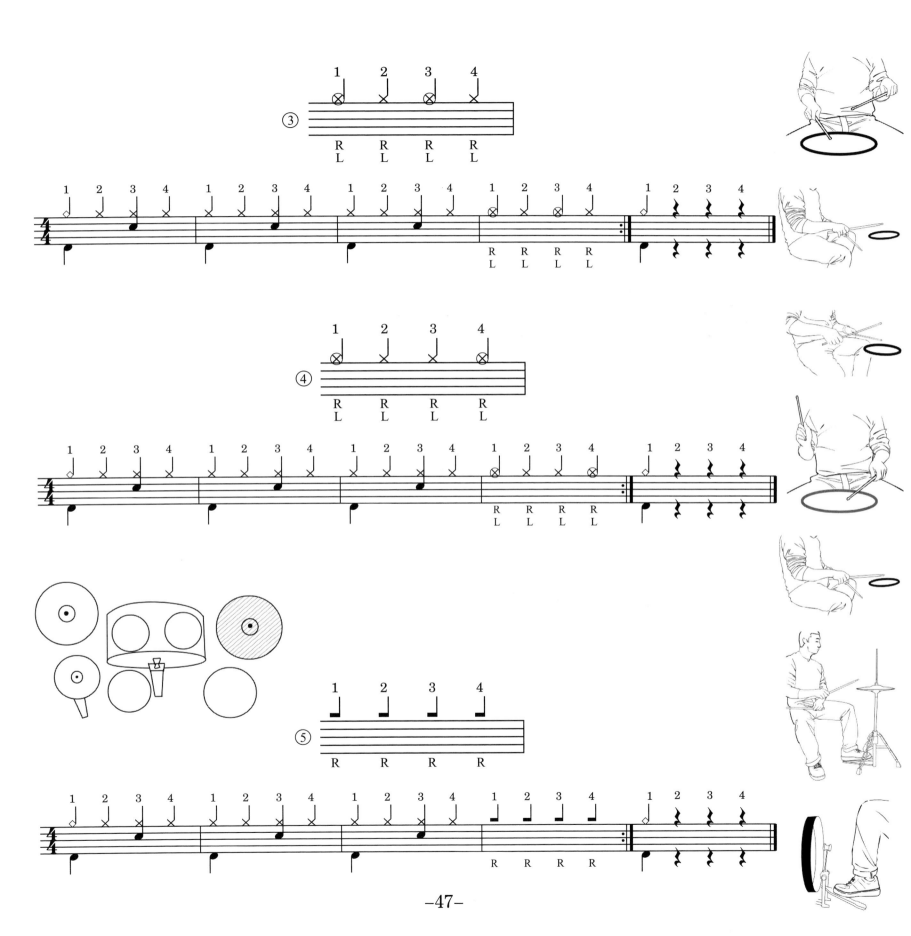

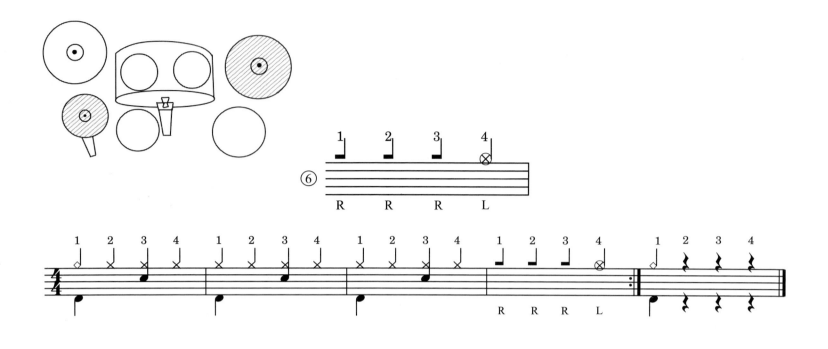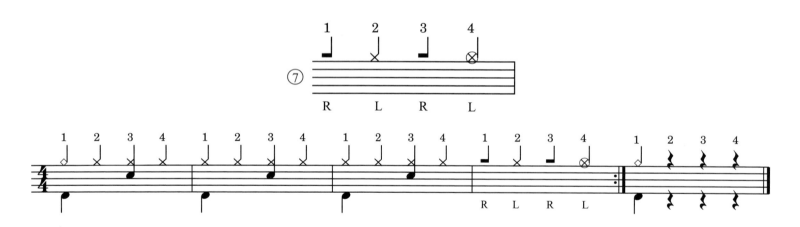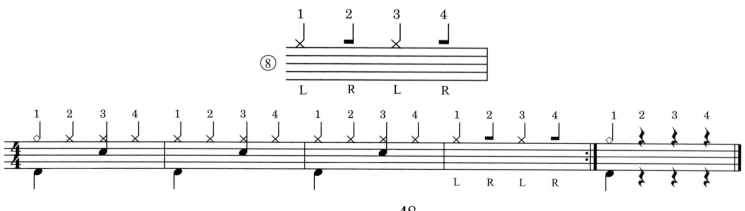

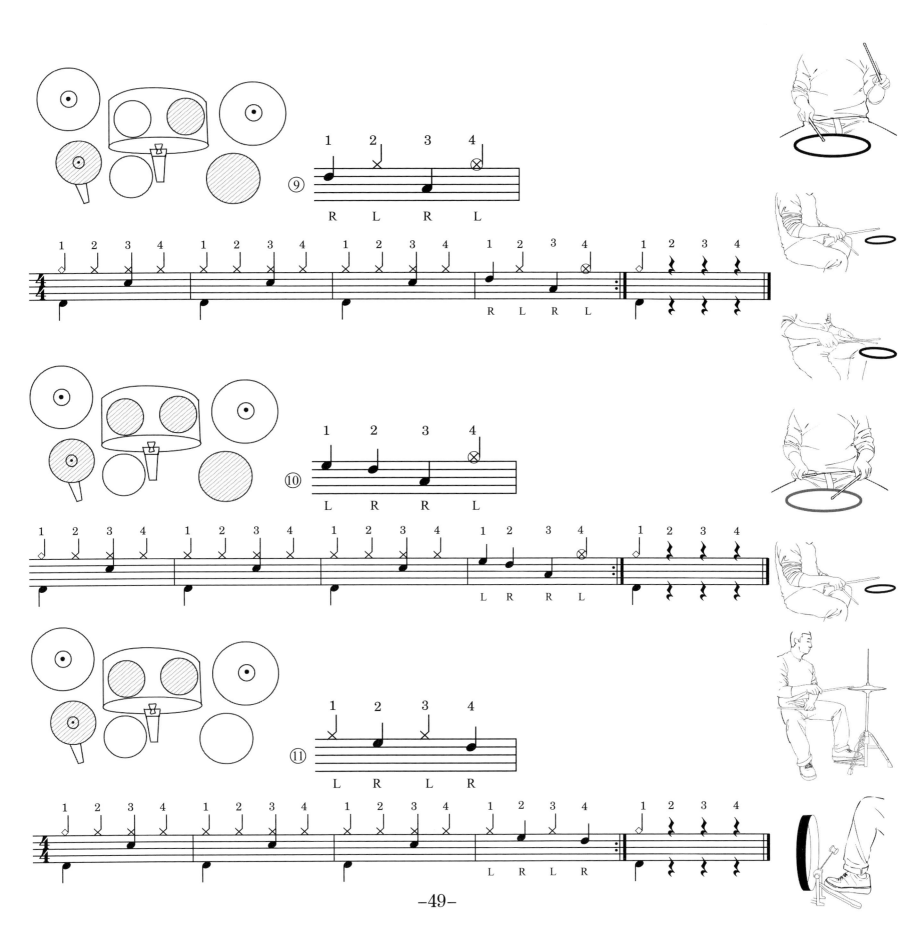

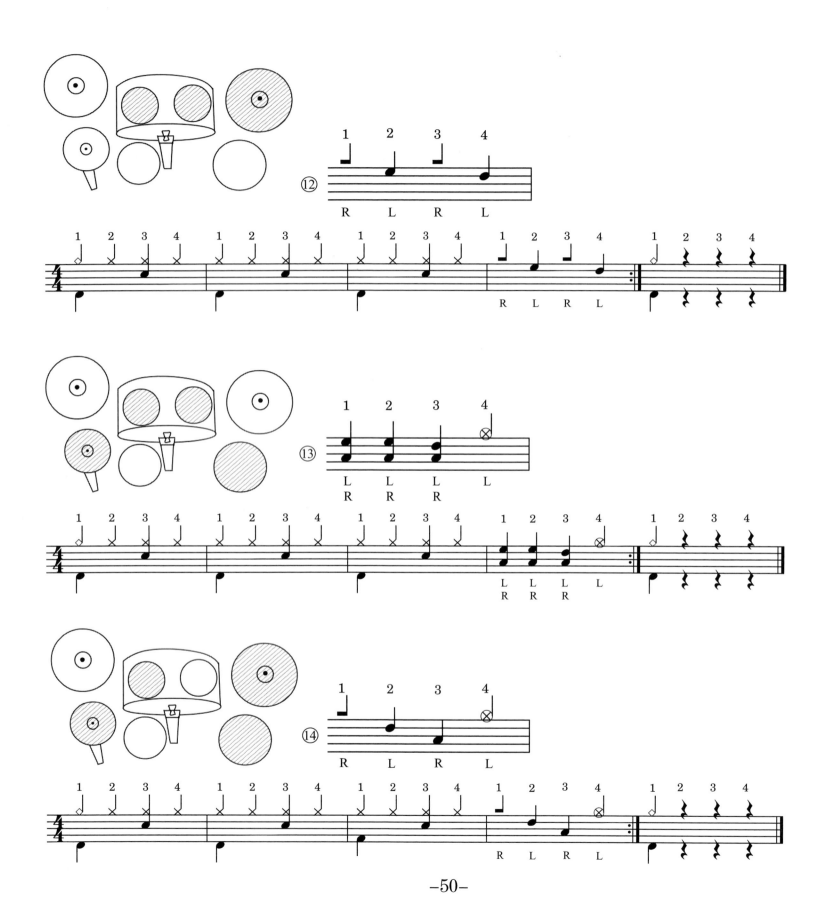

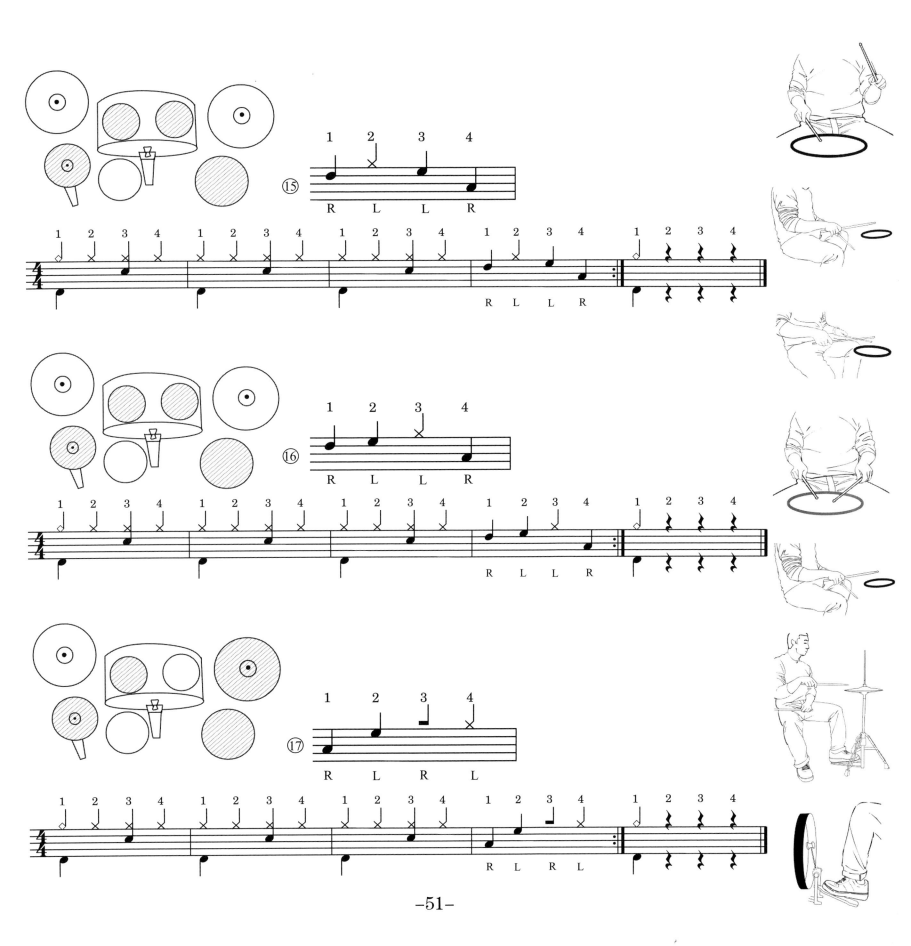

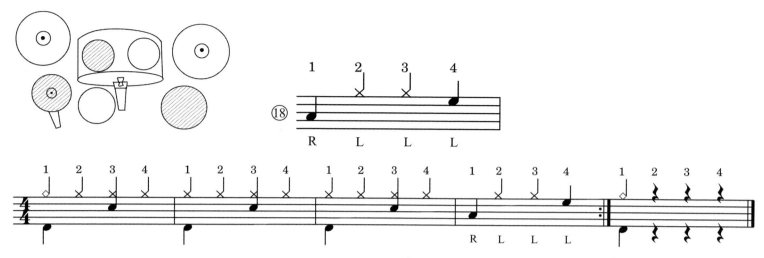

注：以上每条练习前三小节节奏型中，击打闭合状态的踩镲 "×" 的部分都可以替换成叮叮镲 "♩" 来演奏。

4. 将四个四分音符展开至大鼓、小鼓、镲片、嗵嗵鼓上的组合练习

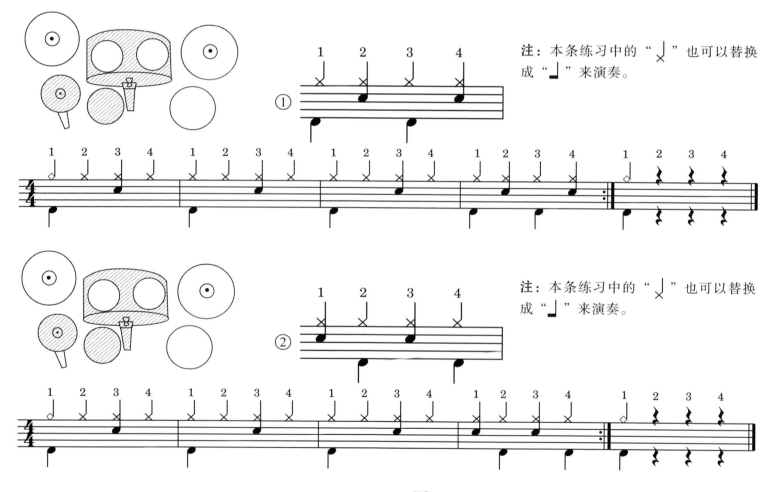

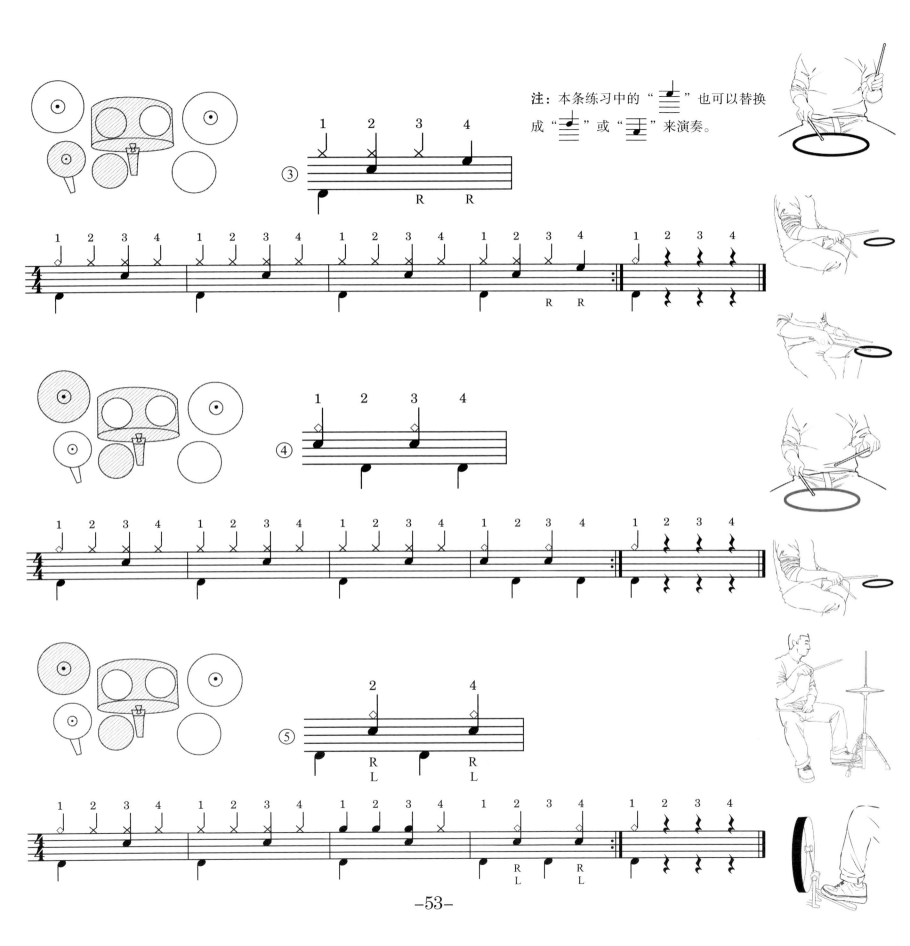

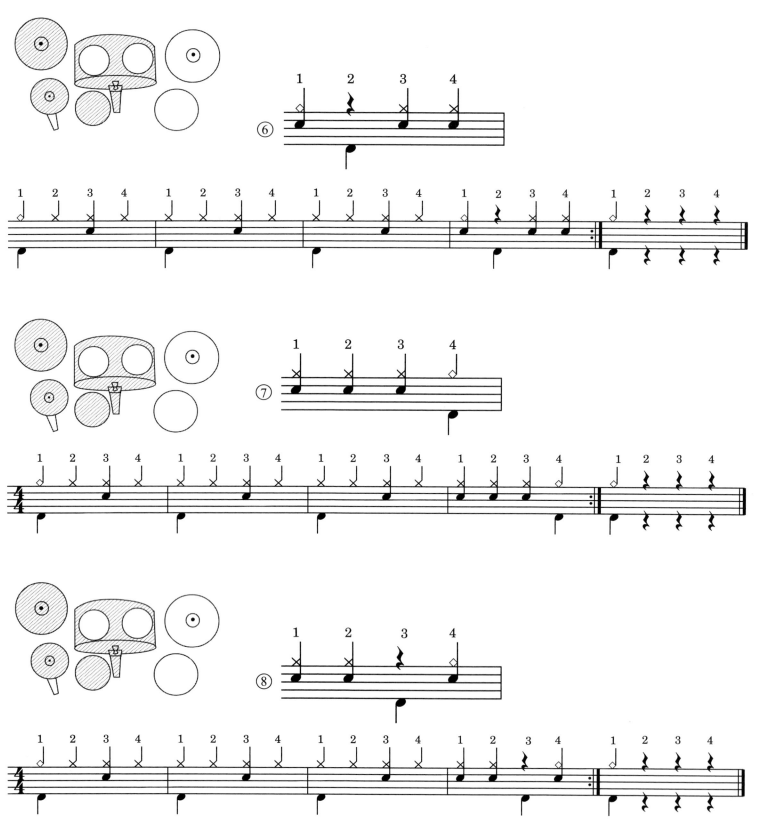

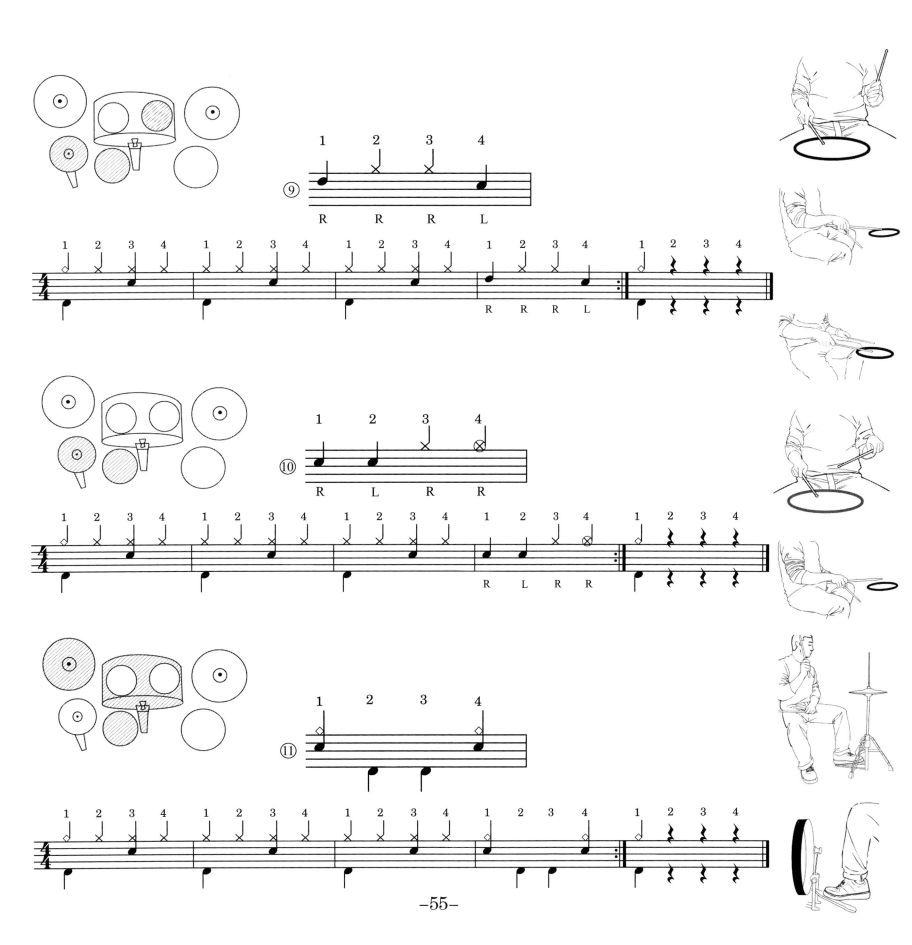

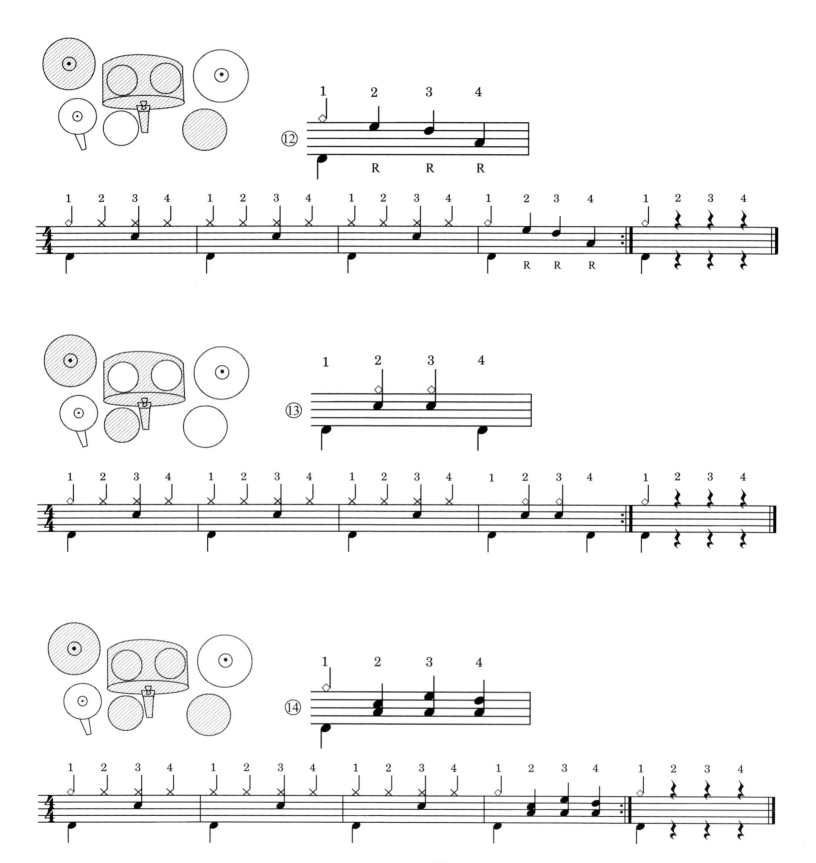

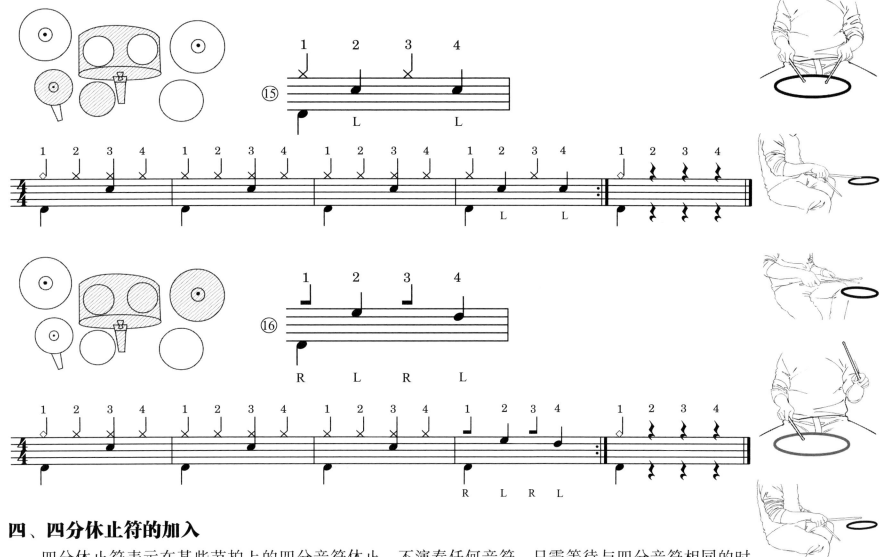

四、四分休止符的加入

四分休止符表示在某些节拍上的四分音符休止,不演奏任何音符,只需等待与四分音符相同的时值。时值是指音符延续的长短。下面我们先来认识四分休止符。

四分休止符

四分休止符"𝄽"与四分音符"♩"的时值相等。

1. 我们首先以一个小节小军鼓演奏的四分音符为例了解一下四分休止符

表示用四个四分音符填满了整个小节。

表示在第二拍时休止，即用三个四分音符与一个四分休止符填满了整个小节。

2. 我们把带有四分休止符的填充小节与节奏型合练，切记练习时要把四分休止符代表的空置节拍充分休止，不要减少或拉长休止节拍的时值，必要时可以喊出休止音符或在腿上击出四分休止符

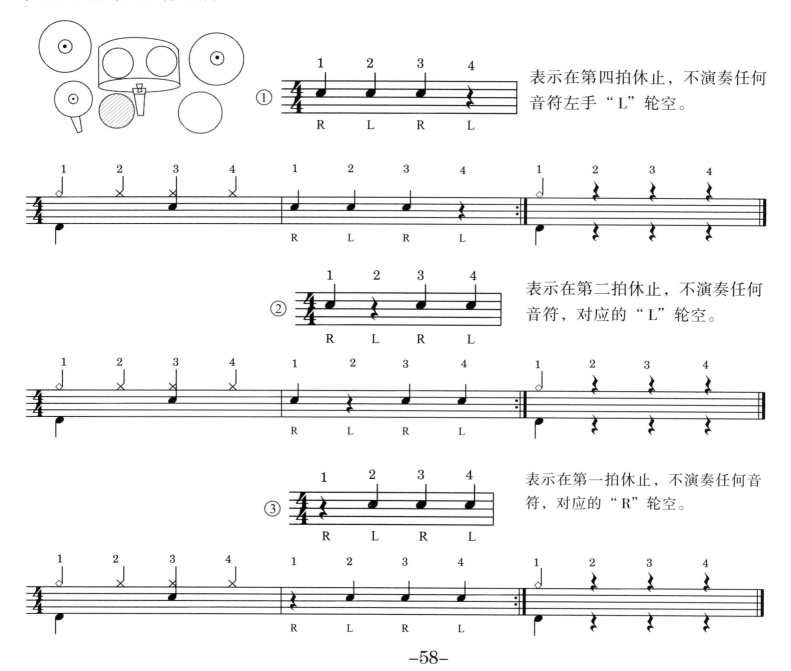

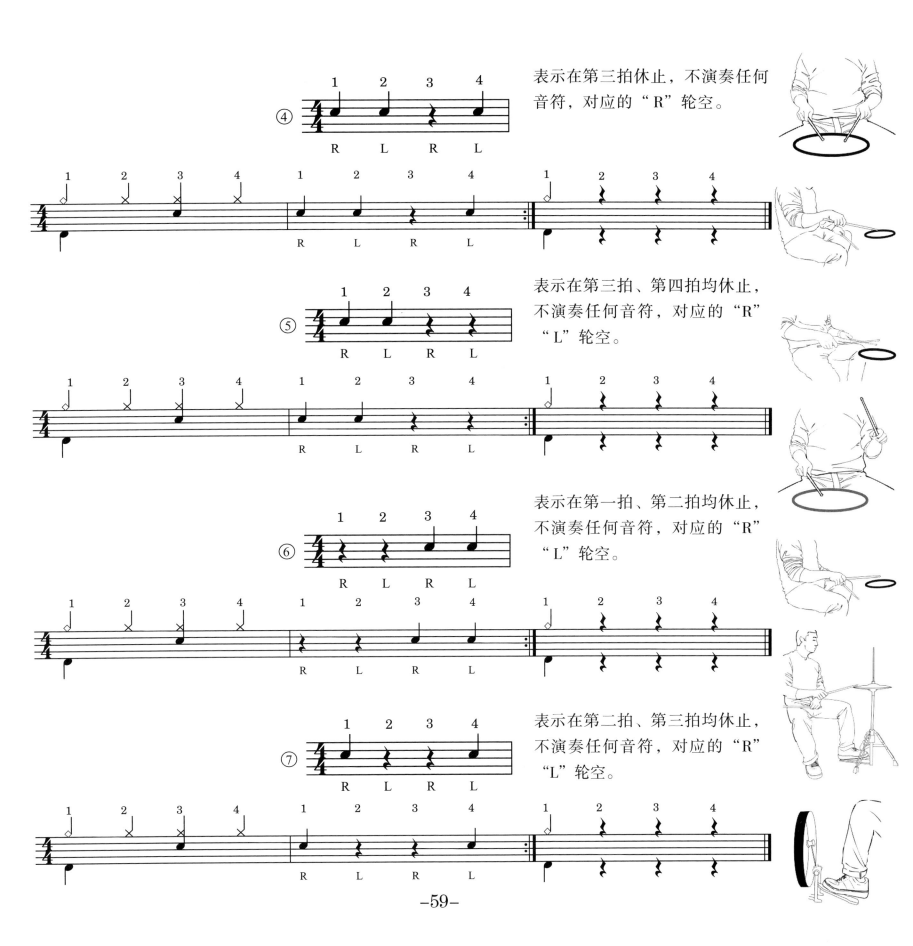

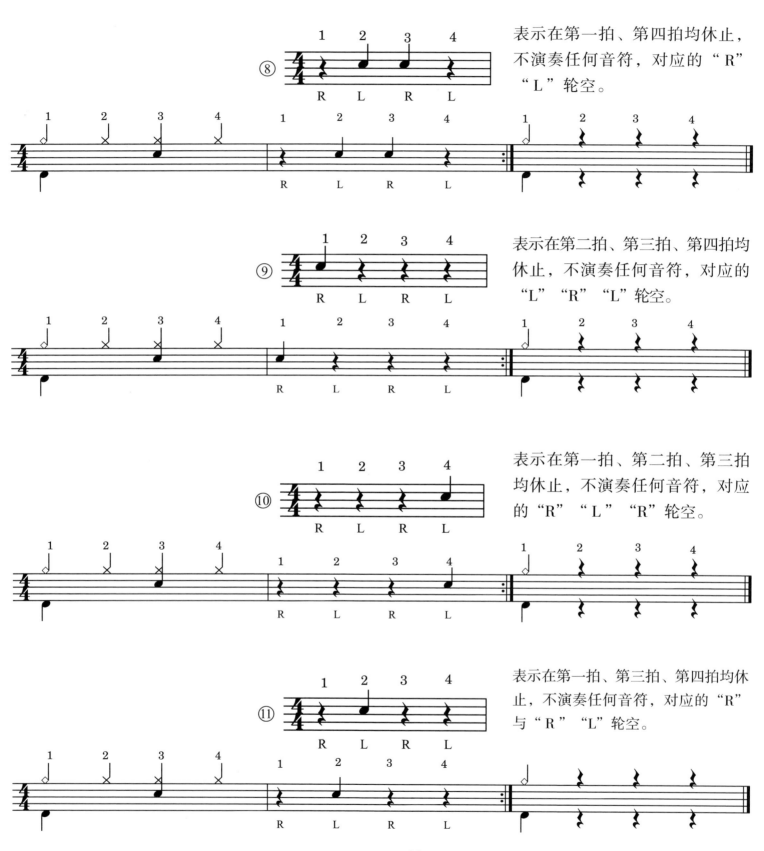

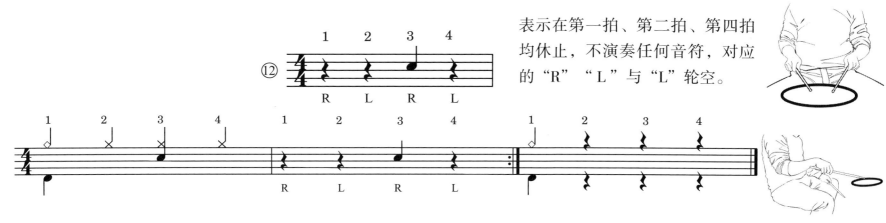

表示在第一拍、第二拍、第四拍均休止，不演奏任何音符，对应的"R""L"与"L"轮空。

注：以上12条练习也可以演奏为三个小节基本节奏型加一个节奏填充小节的练习。

3. 休止符又可以称为空置的节拍，简称空拍，带有休止符的节奏填入非常重要，休止符（空拍）的出现使节奏与节拍区分开来，节拍相对保持不变，而节奏的形态却具有了明显的特征，与我们后面要用到的常用节奏型基本一致。如：

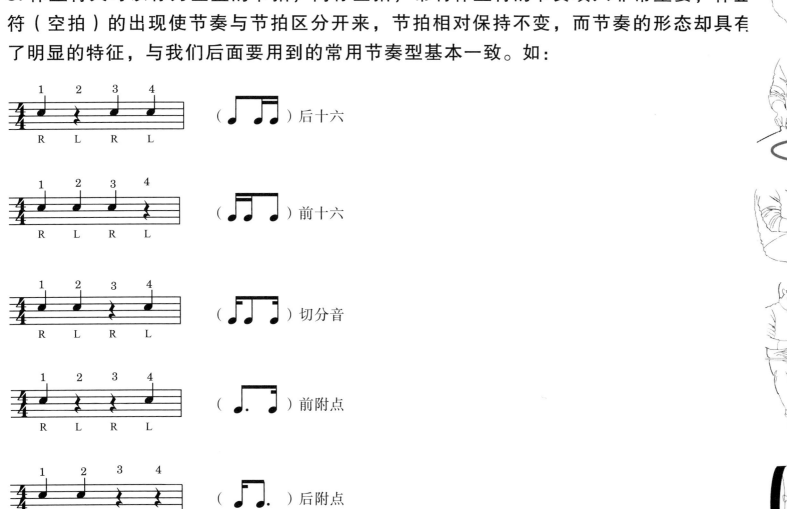

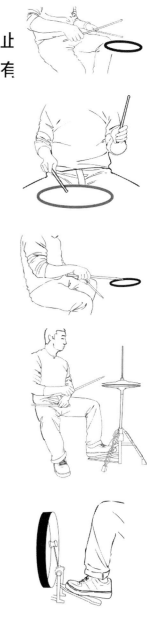

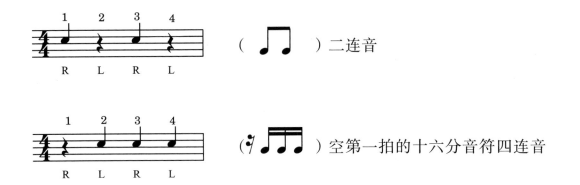

注：以上这样的举例后面我们还会详细描述和解读。

4. 将带有四分休止符的节奏填入小节展开至嗵嗵鼓、镲片、大鼓、小鼓的组合练习

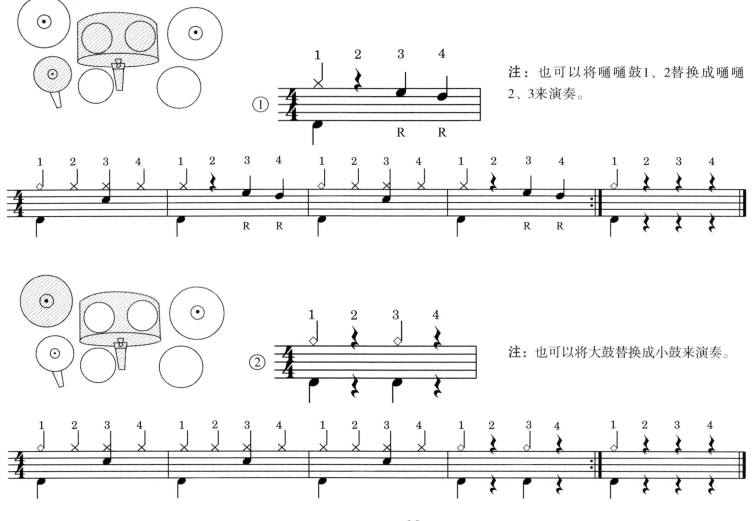

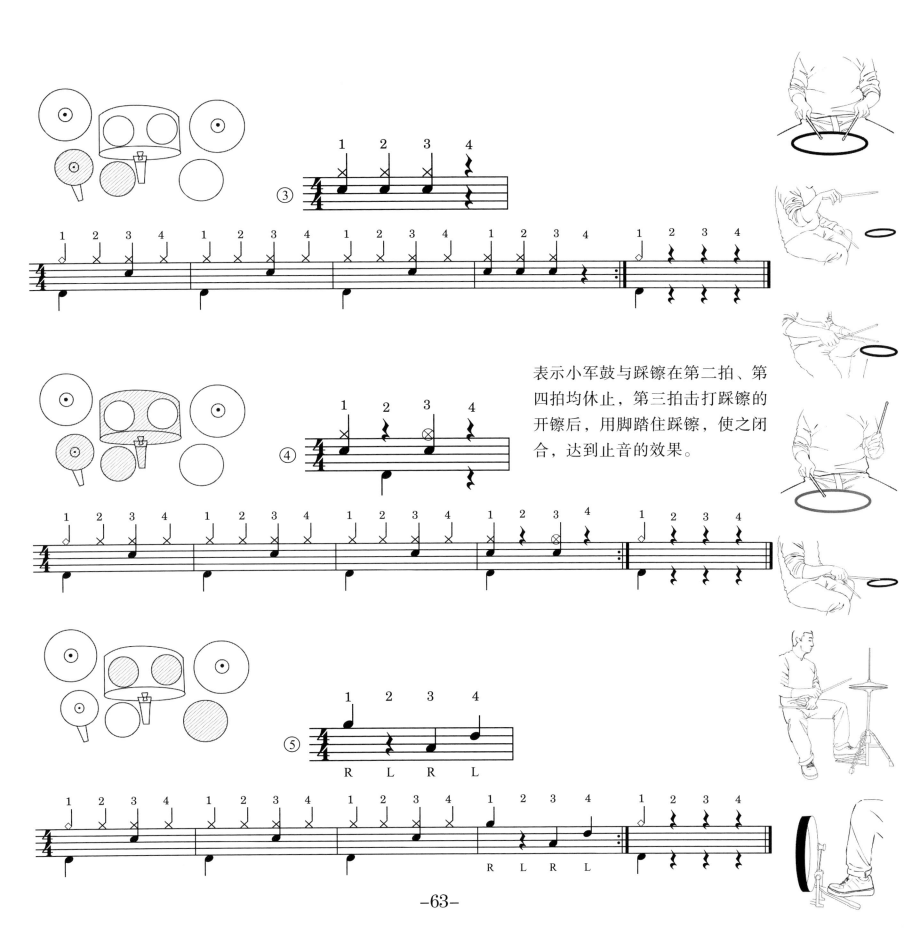

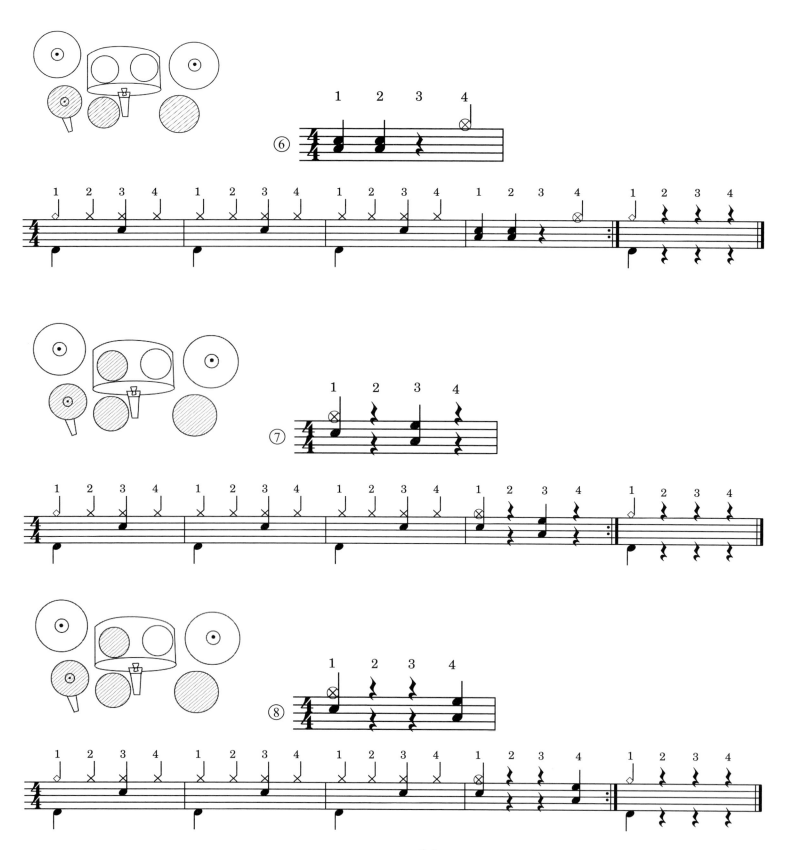

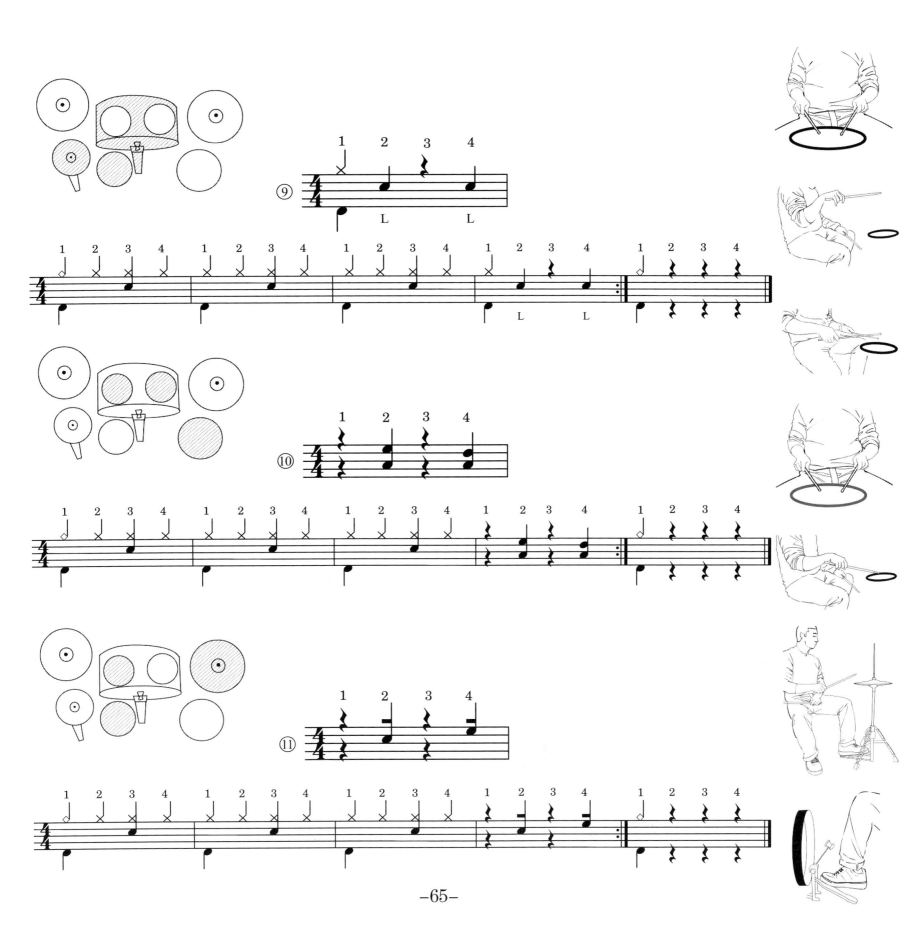

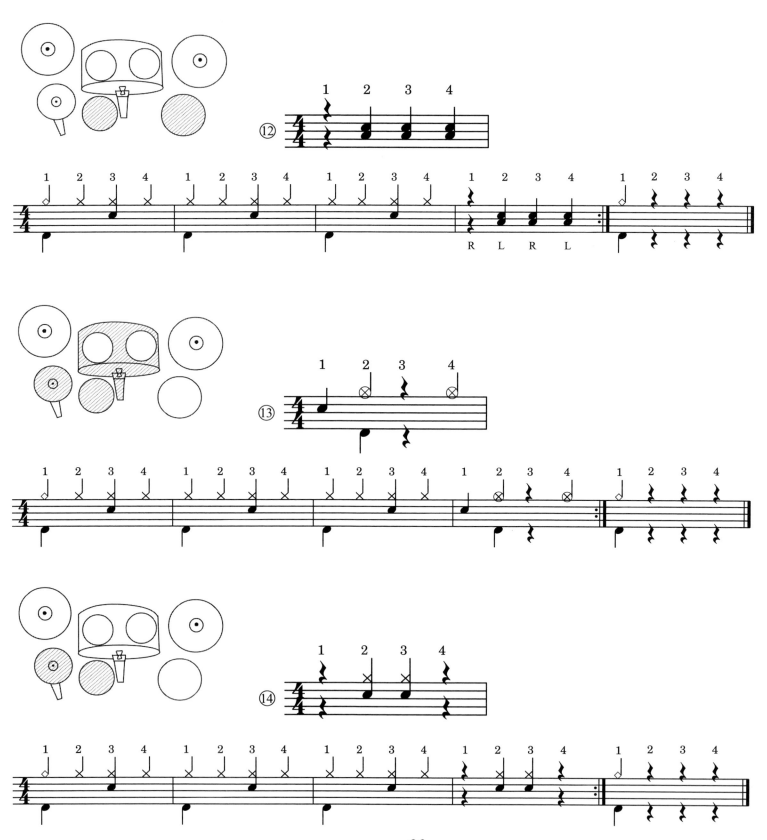

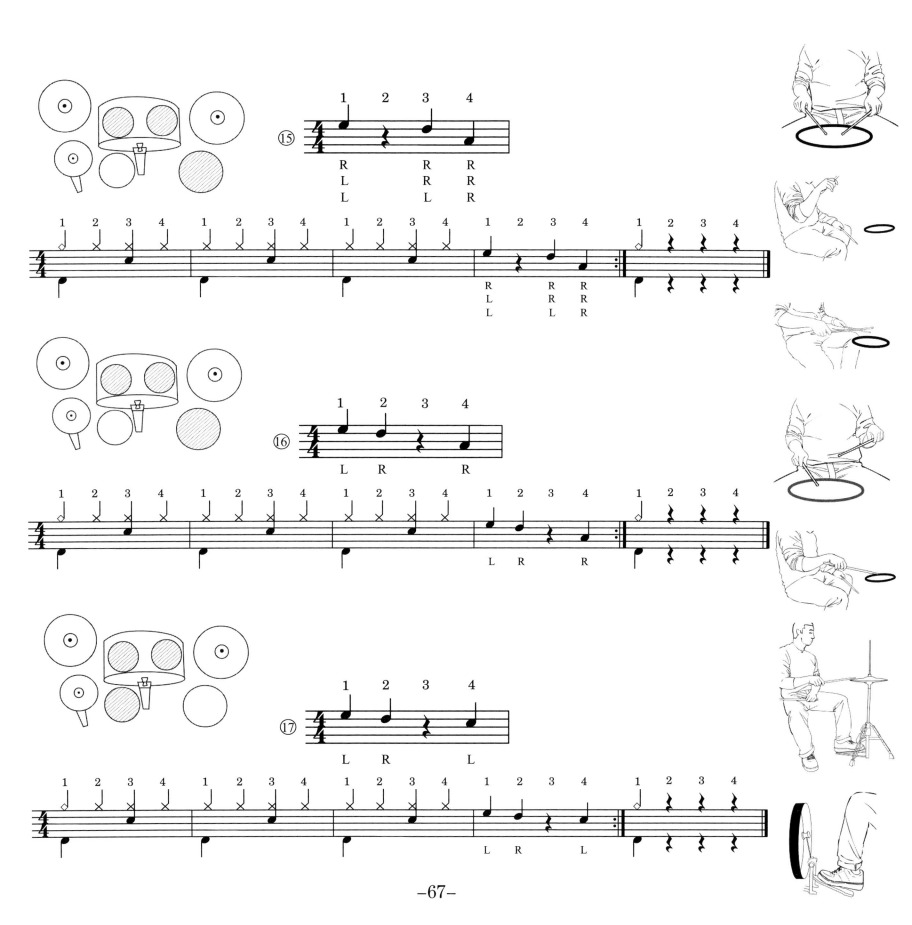

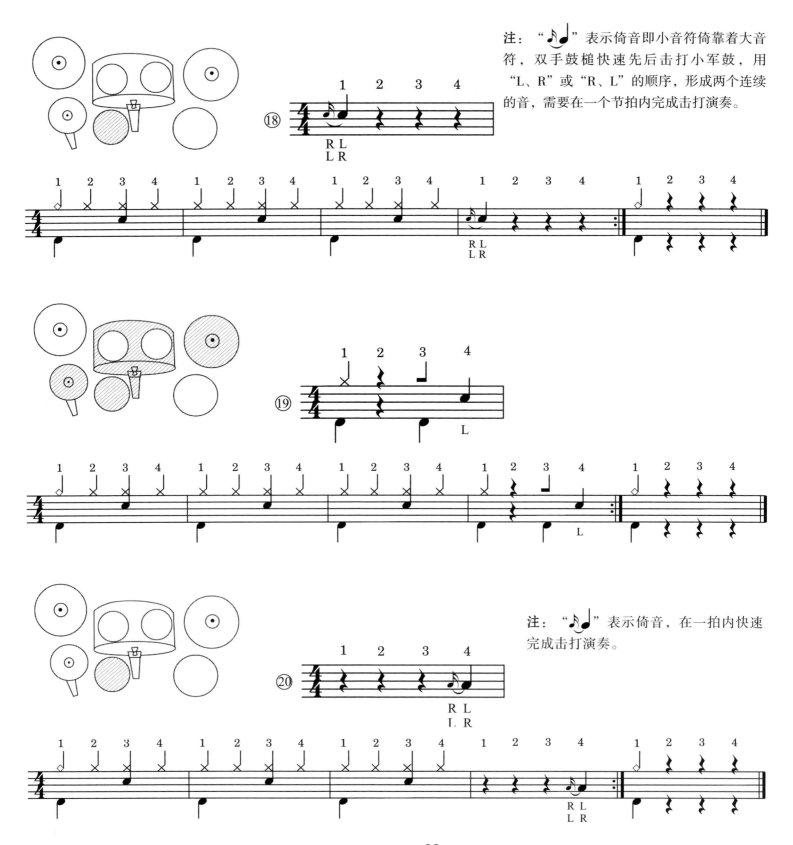

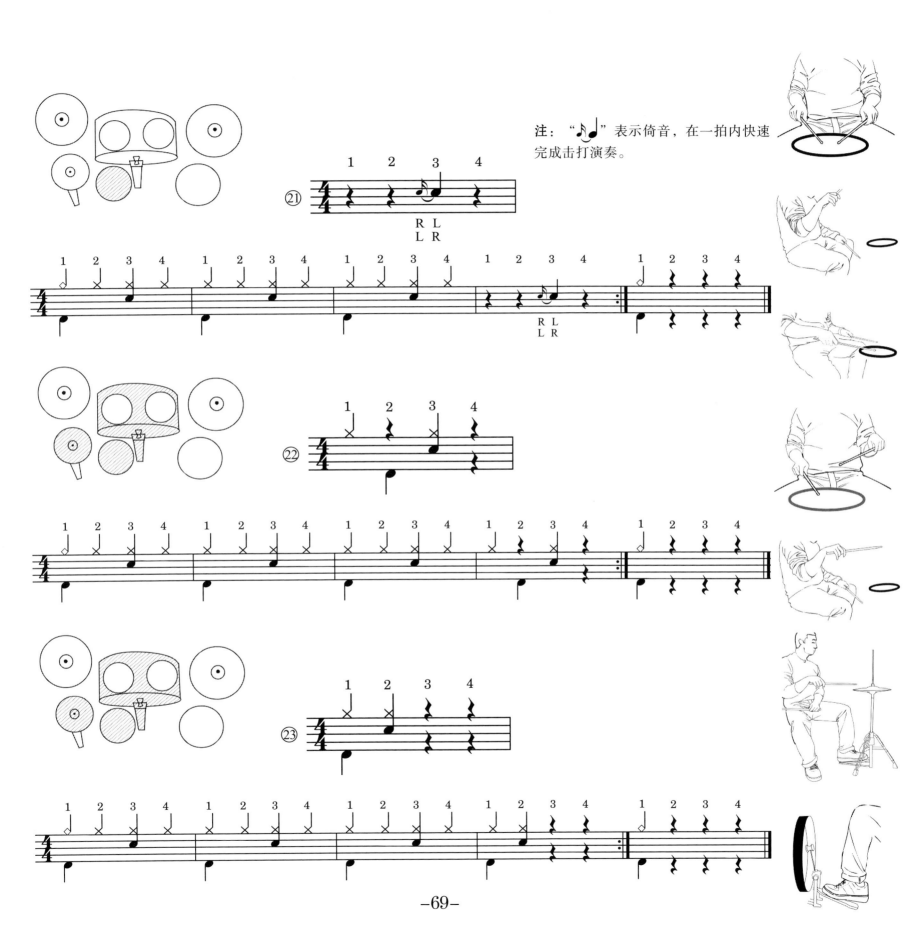

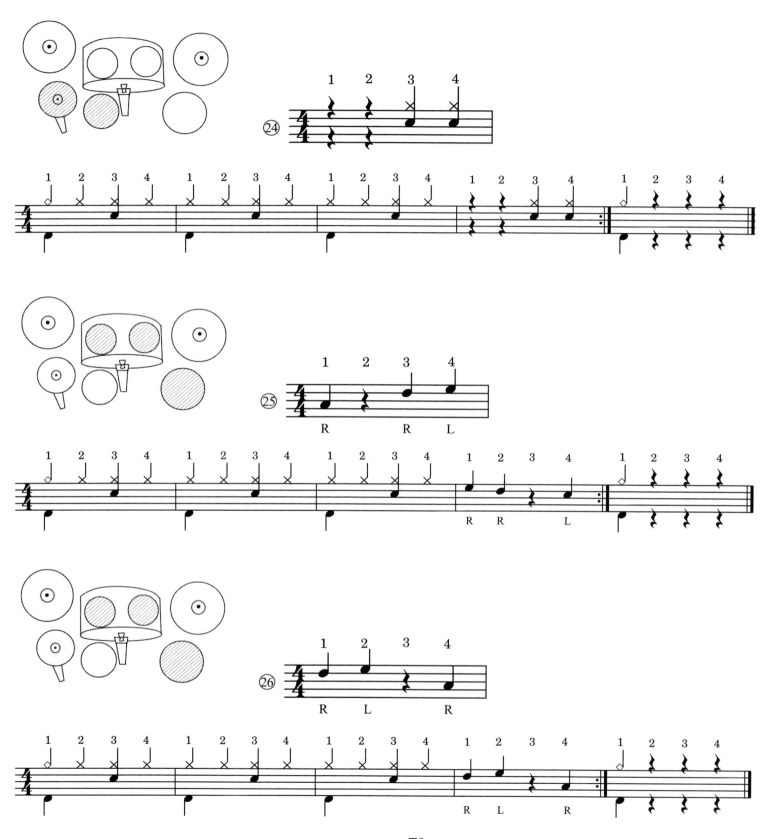

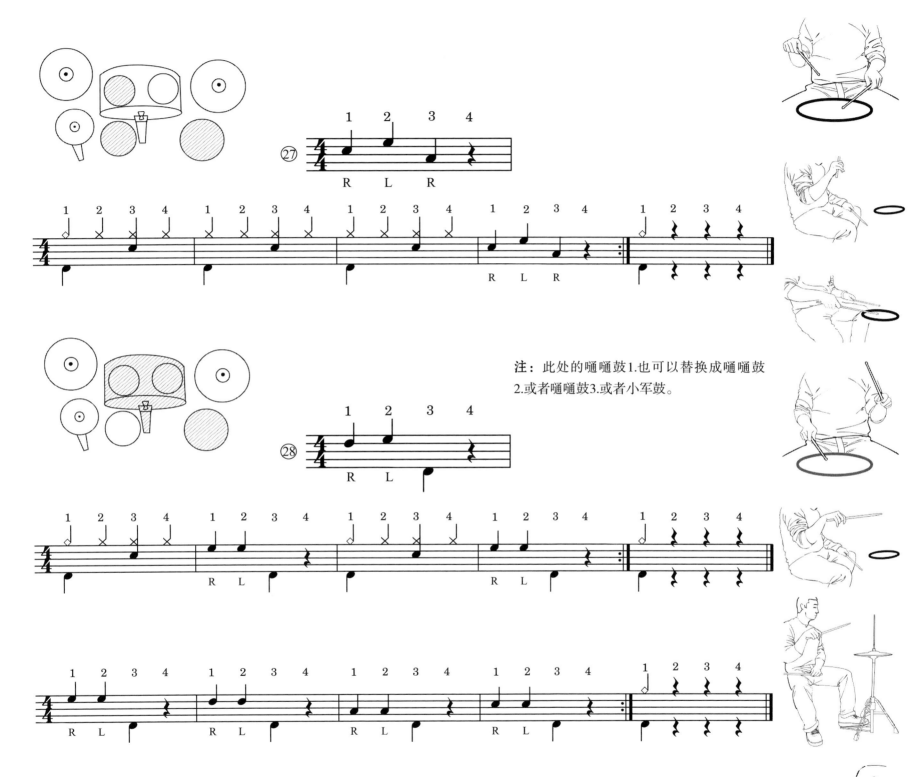

注：此处的嗵嗵鼓1.也可以替换成嗵嗵鼓2.或者嗵嗵鼓3.或者小军鼓。

第六天 基本节奏型的变化练习

开镲的使用（4/4、3/4、2/4拍的练习）

前面的课程，我们做了很多关于节奏填充小节（Fill in）的变化练习，而基本节奏小节的变化相对较少，总是在重复不变的演奏。其实基本节奏型的重复演奏构建了音乐运行的框架，对音乐律动感的呈现有至关重要的作用。

然而，歌曲的律动感也有多种形式，所以基本节奏型也是可以变化的。这种变化会使架子鼓的演奏与歌曲更加吻合，使音乐更加精彩；不同的节拍形式更会使音乐的律动感特征十足，下面我们讲述除4/4拍之外的3/4拍与2/4拍的节奏型与变化。

一、基本节奏型的变化

1. 基本节奏型与重复记号的使用

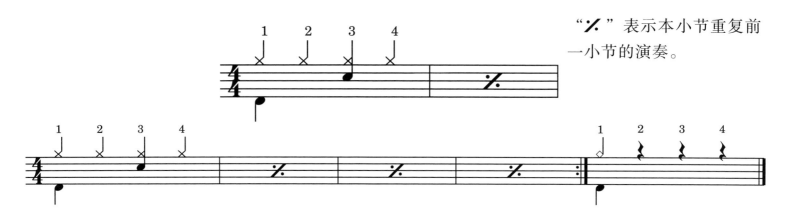

"𝄍" 表示本小节重复前一小节的演奏。

2. 变化的节奏型与交替演奏的节奏型

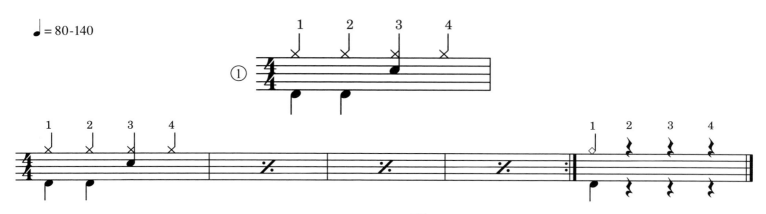

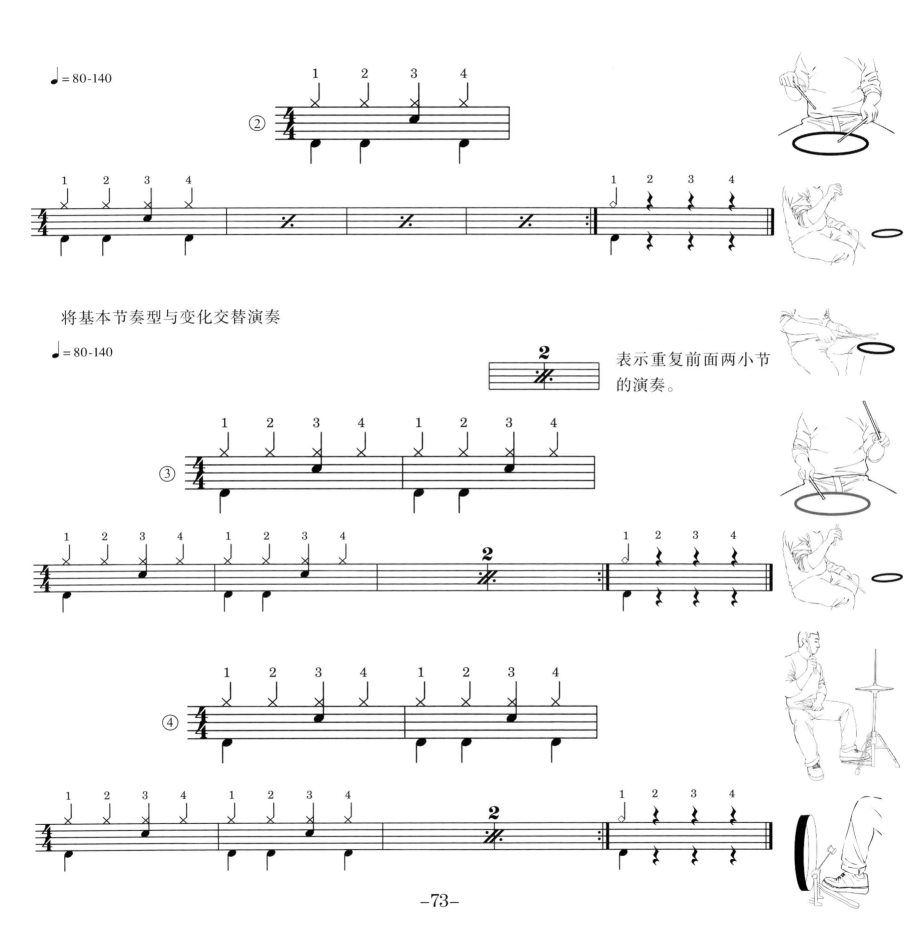

基本节奏型与变化交替演奏

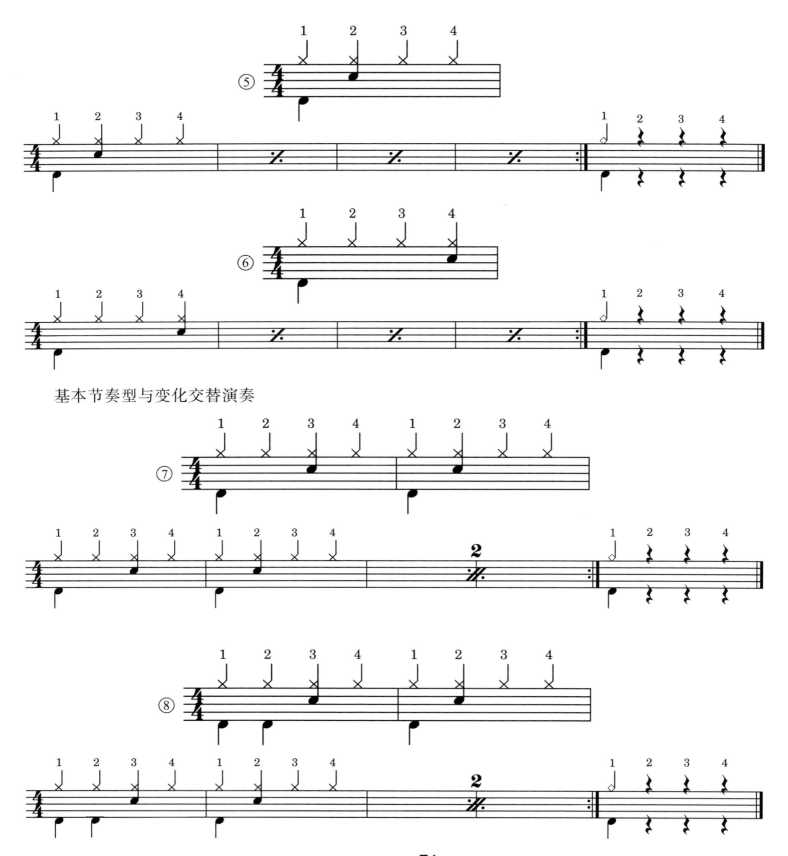

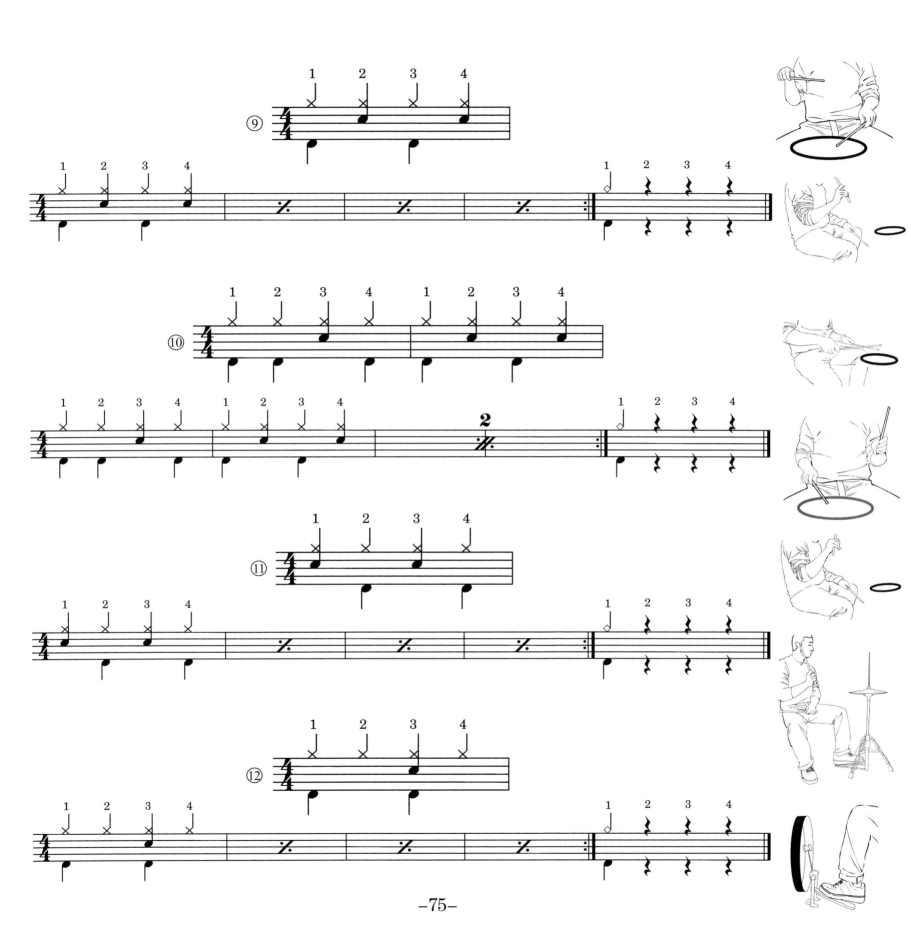

将基本节奏型与变化交替演奏

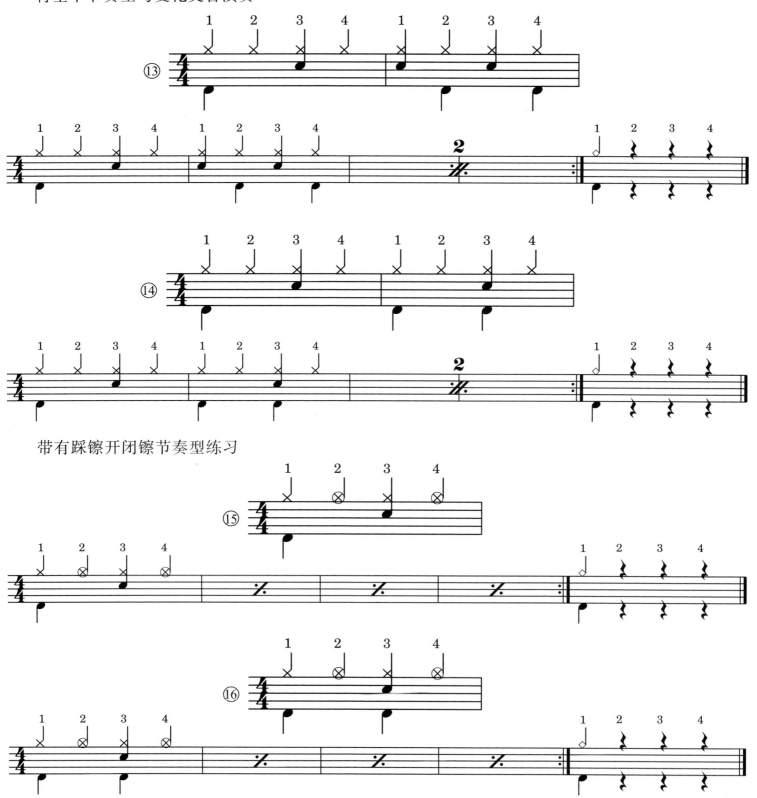

带有踩镲开闭镲节奏型练习

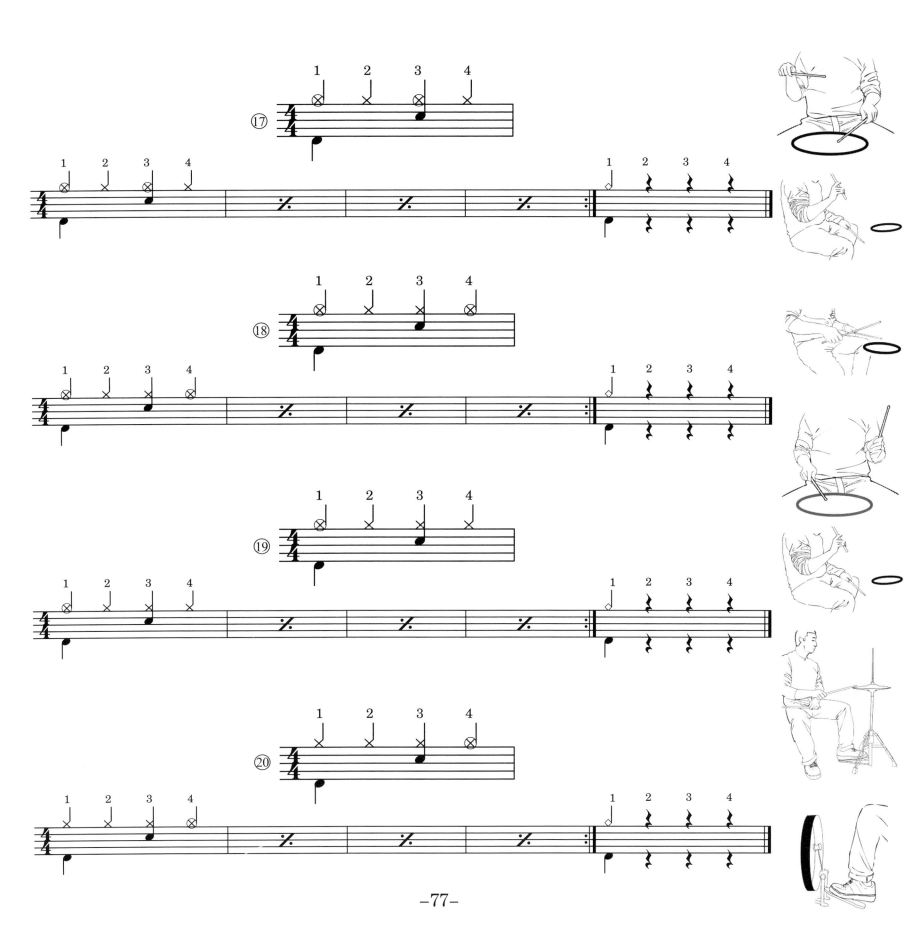

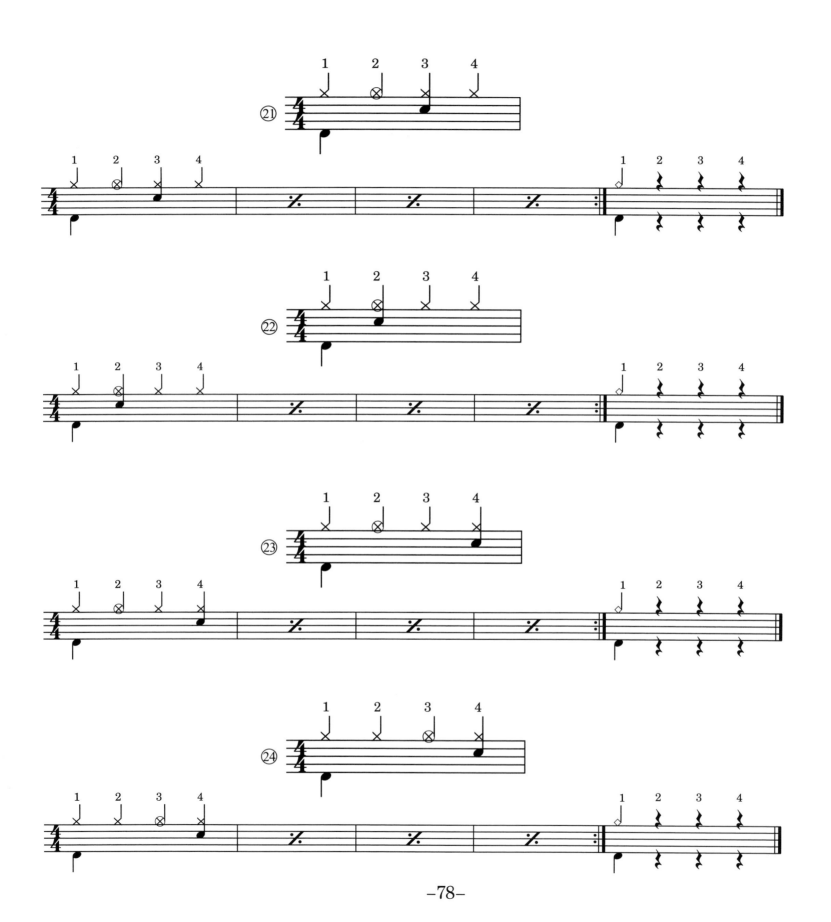

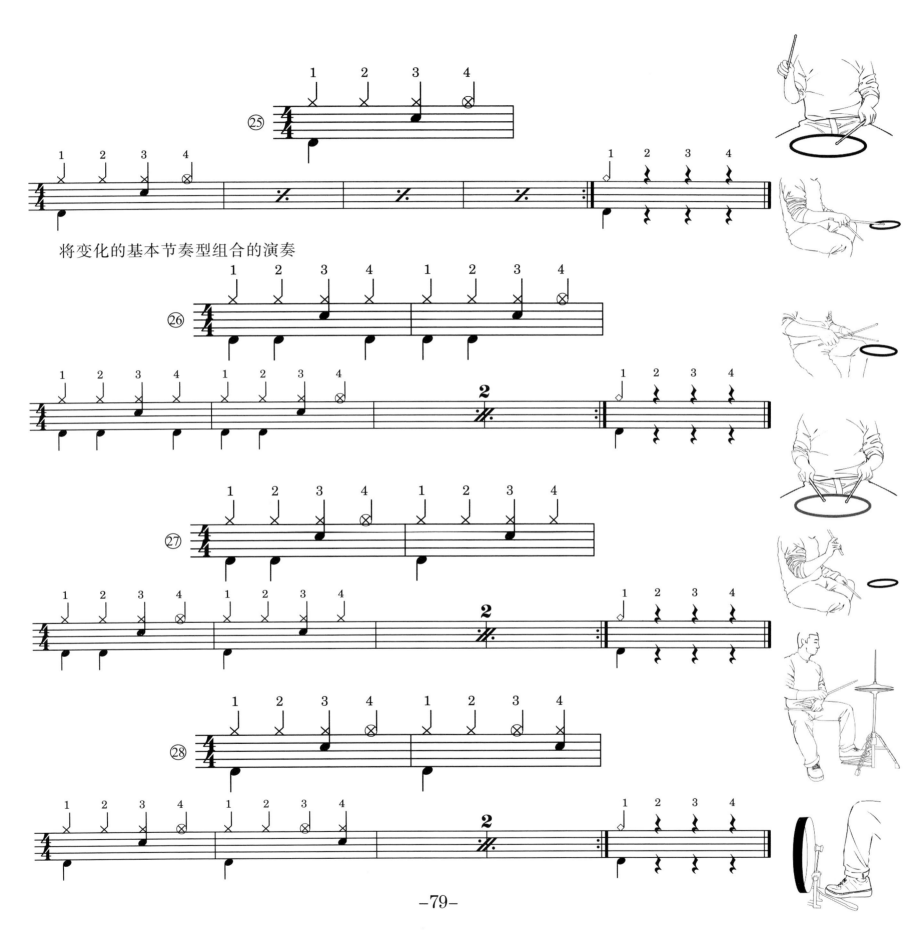

将变化的基本节奏型组合的演奏

二、关于3/4拍、2/4拍的练习

我们之前的课程练习都是以四分音符为一拍，每小节有四拍的4/4拍结构。讲到这里要介绍一下3/4和2/4拍的节奏型，3/4就是一四分音符为一拍，每小节有三拍；2/4拍就是以四分音符为一拍每小节有两拍。下面开始练习。

1. 3/4拍基本节奏型与变化

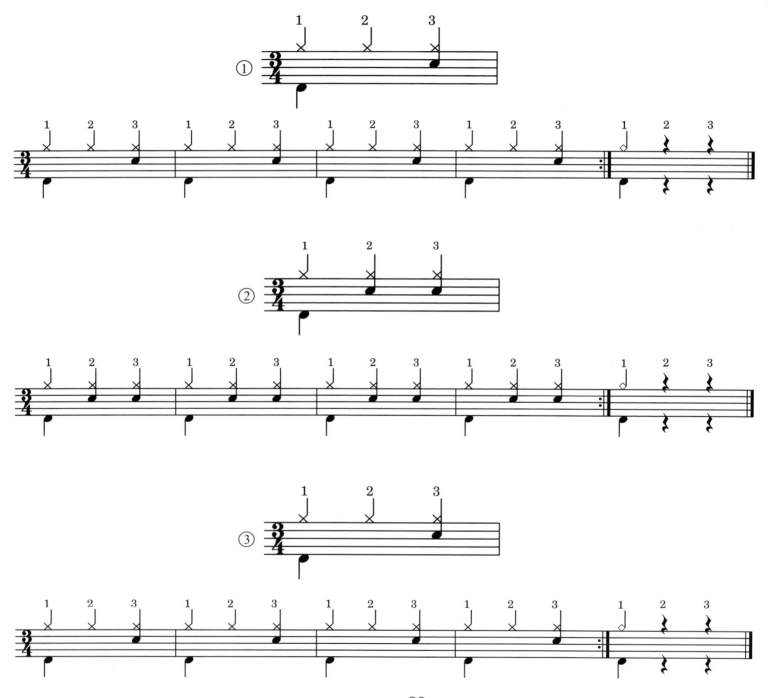

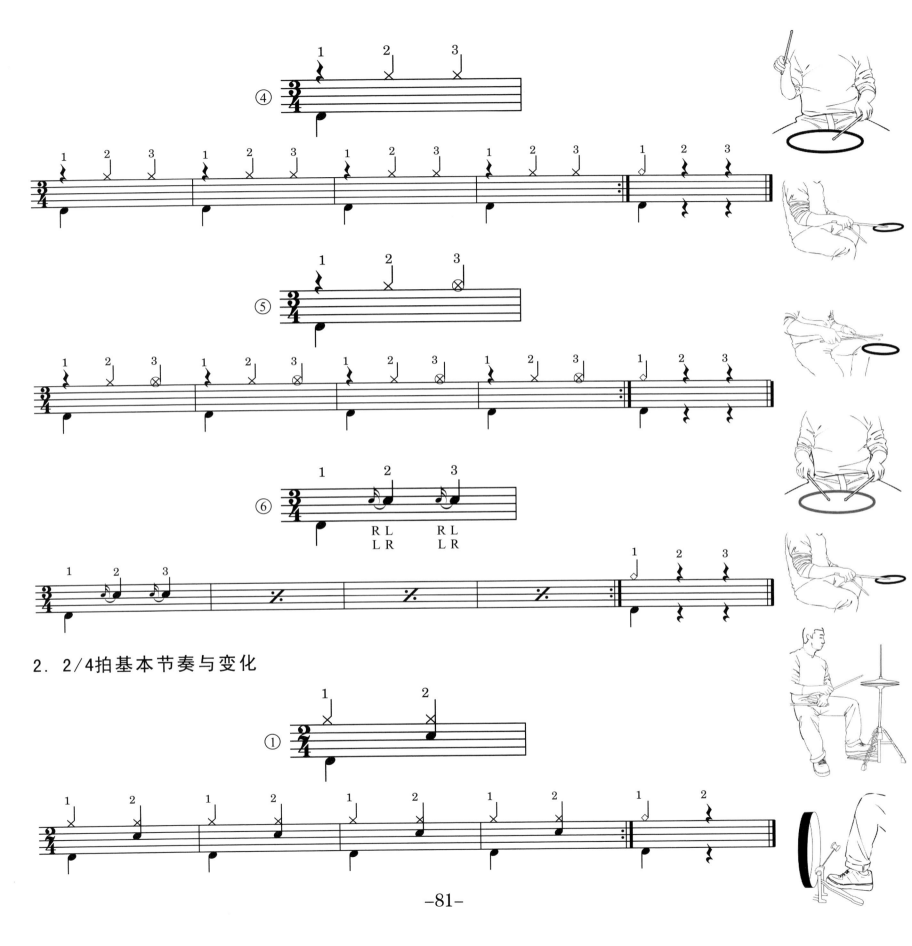

2. 2/4拍基本节奏与变化

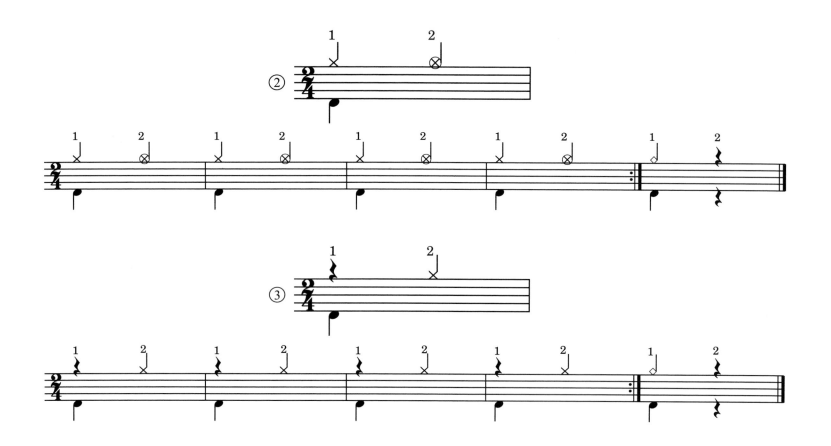

第七天 踩镲八分音符与休止符的使用

前面的课程，我们用四分音符来描述了节拍，构建了基本节奏型与填入小节等变化，这一课开始，将引入八分音符。

我们将四分音符平均分成两个音符，每个音符就是一个八分音符，两个八分音符的时值加在一起与一个四分音符的时值相等。如图：

①

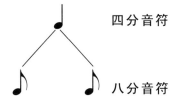

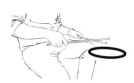

② 通常在每个节拍里两个八分音符会同时出现，所以我们将两个八分音符"♪♪"连写为"♫"，我们称为二连音。

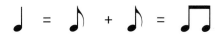

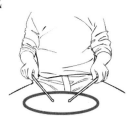

③ 四分音符与八分音符的对比图

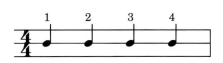

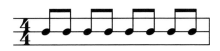

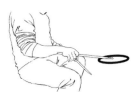

八分休止符的使用：八分休止符表示在某些节拍上的八分音符要停止演奏，空出相当于八分音符的时值，它的表示方式如下：

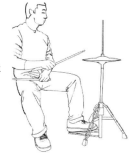

八分休止符

八分音符与八分休止符

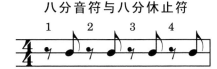

注：此乐谱表示，在本小节中将每个节拍中的前半拍的八分音符休止，只演奏后半拍的八分音符。

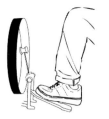

在前面演奏二连音（两个八分音符连奏）的练习时，我们主要采用的是右左"R、L"的击打方式

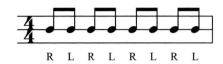

八分休止符使用时，我们仍然采用右左"R、L"的击打方式，遇到休止后面的音符，还使用原有的击打顺序，如：

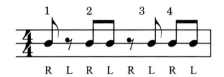

踩镲与大鼓的八分音符练习

1. 4/4拍的基本节奏型

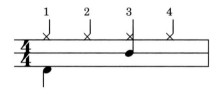

将踩镲的四个四分音符替换成八个八分音符

注：我们将第一、三、五、七个音符踩镲分别与1、2、3、4节拍对位演奏，大鼓与第一个八分音符对位，小军鼓与第五个八分音符对位。

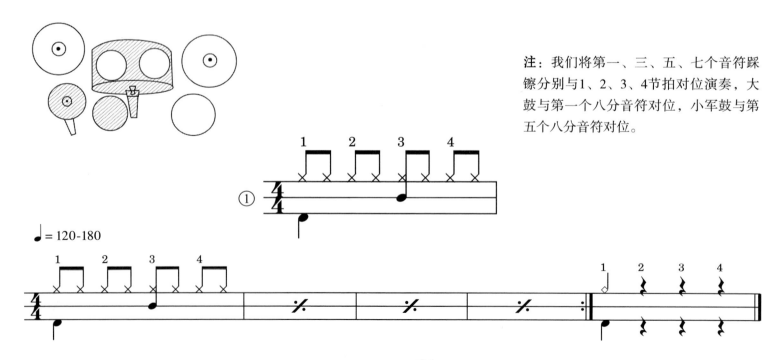

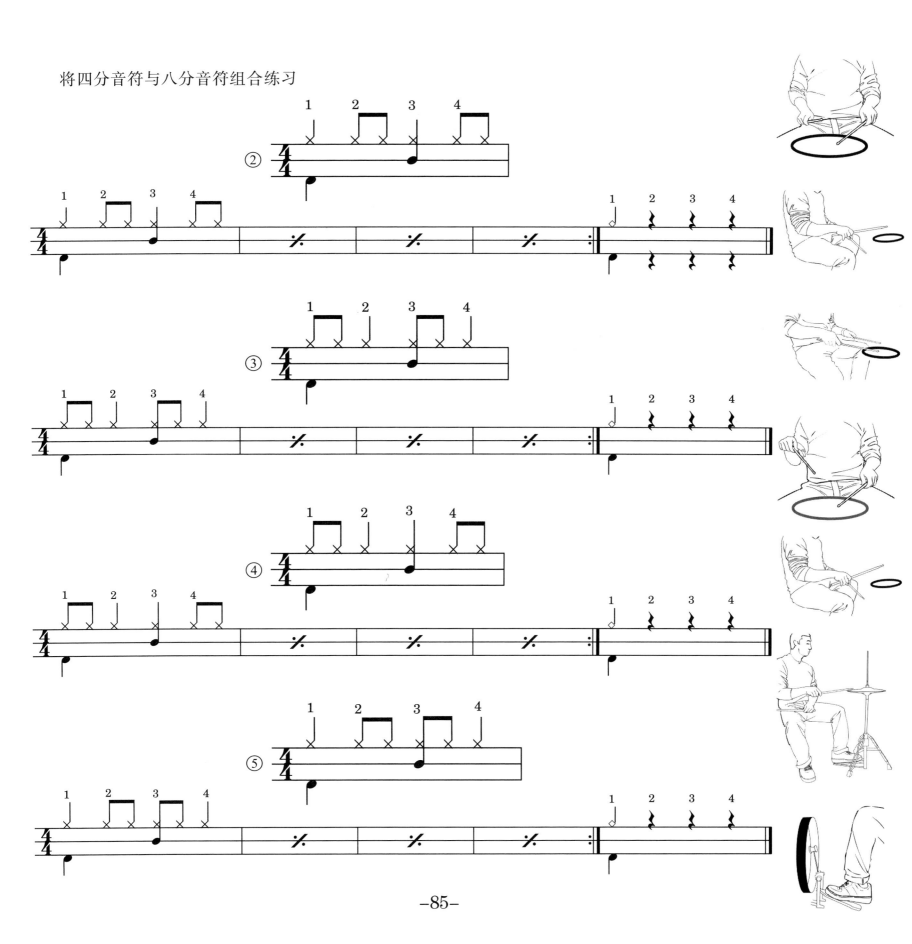

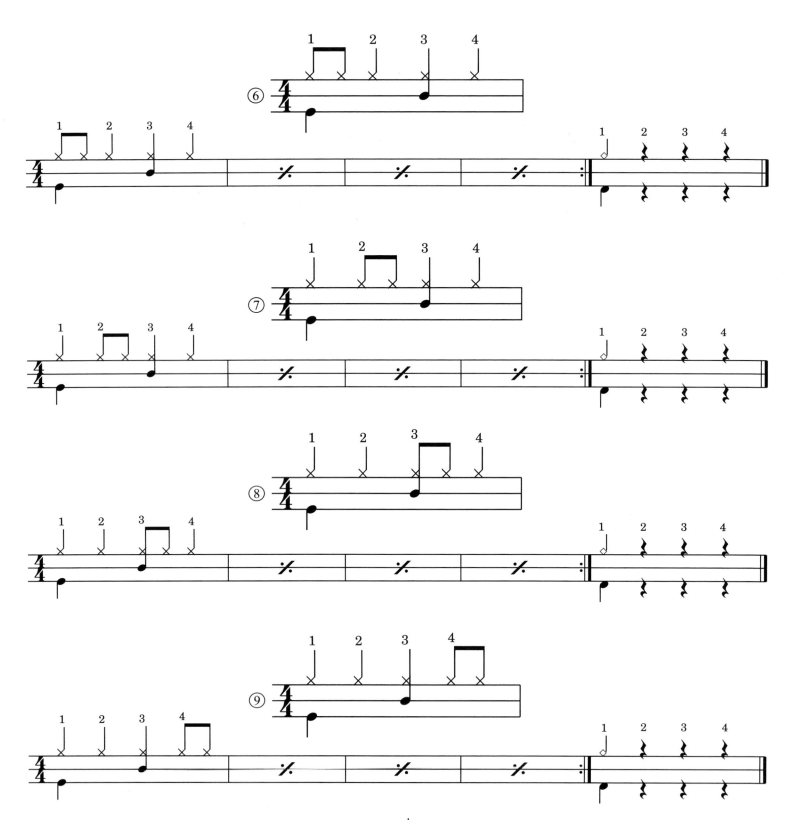

注：以上9条练习练熟后，需将踩镲部分替换成叮叮镲"♩"再次练熟。

2. 加入开闭镲的练习（开镲的演奏要领：鼓槌击打闭合的踩镲。然后脚下快速松开待八分音符时值后再快速踩合）

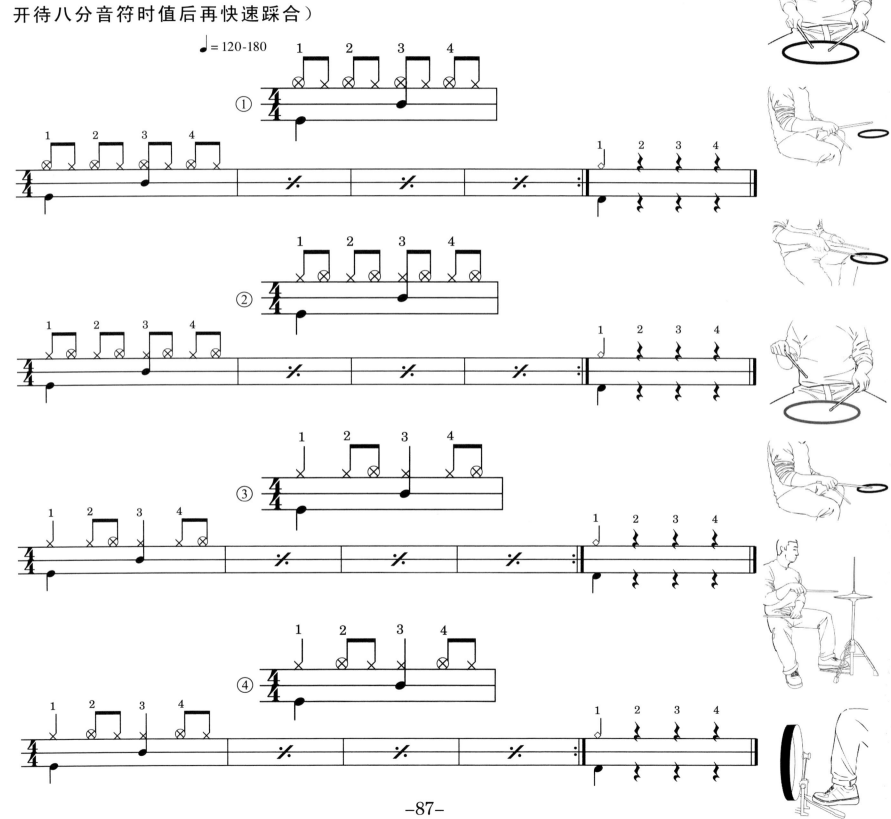

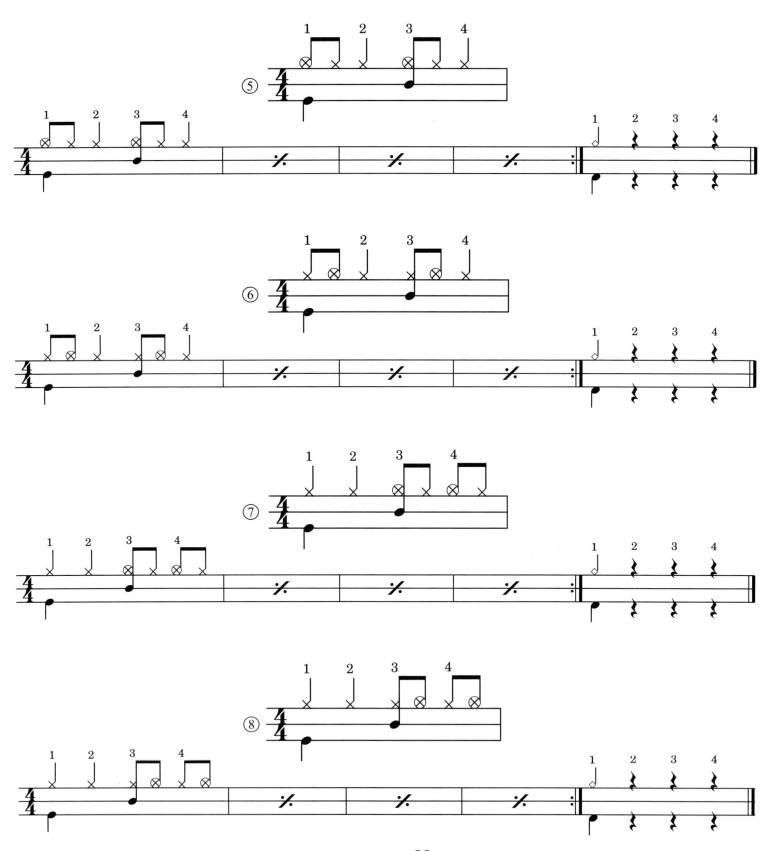

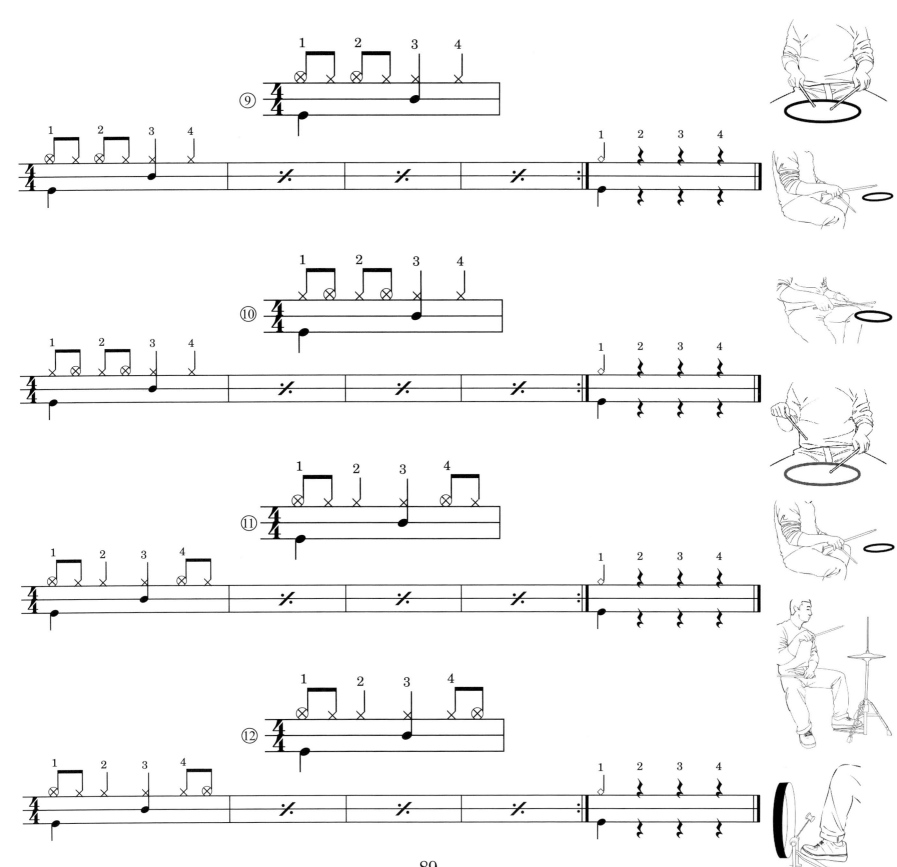

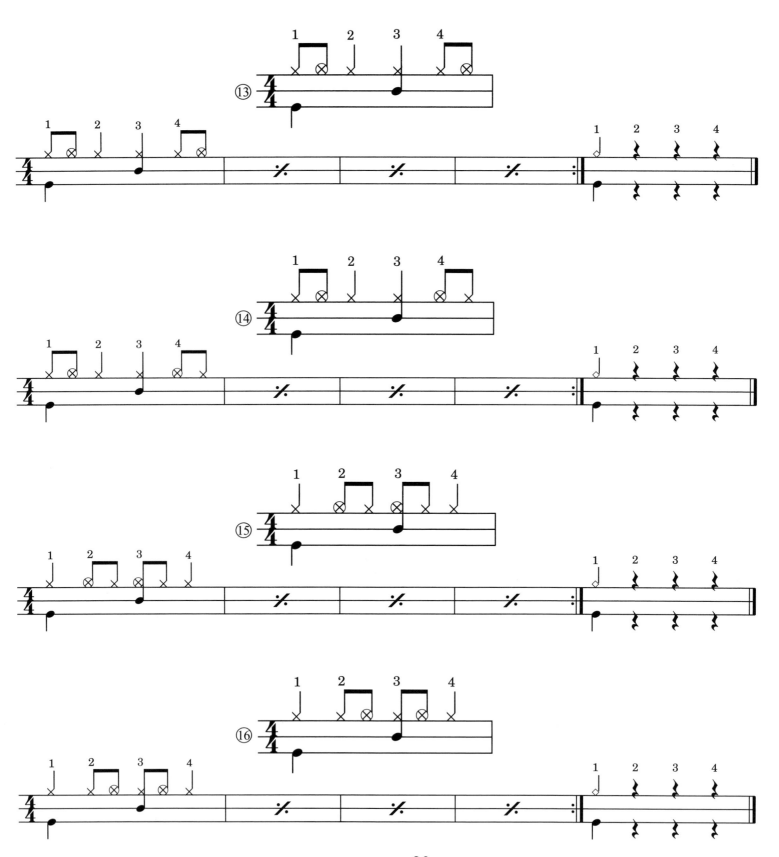

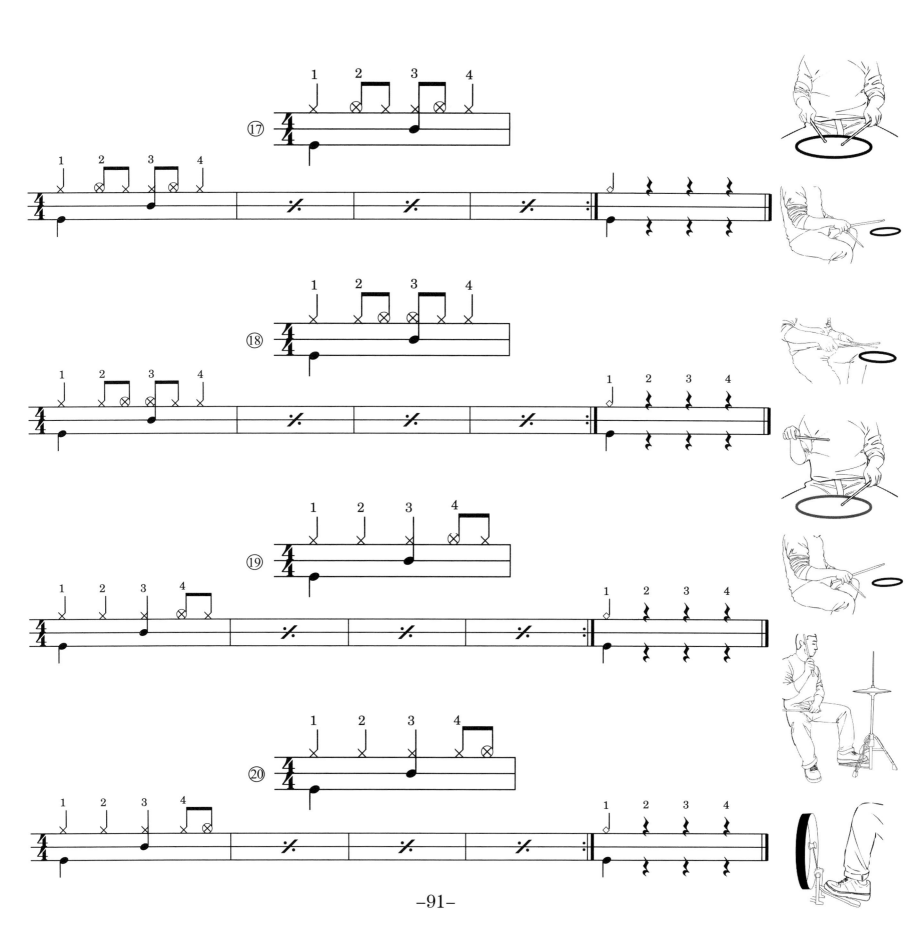

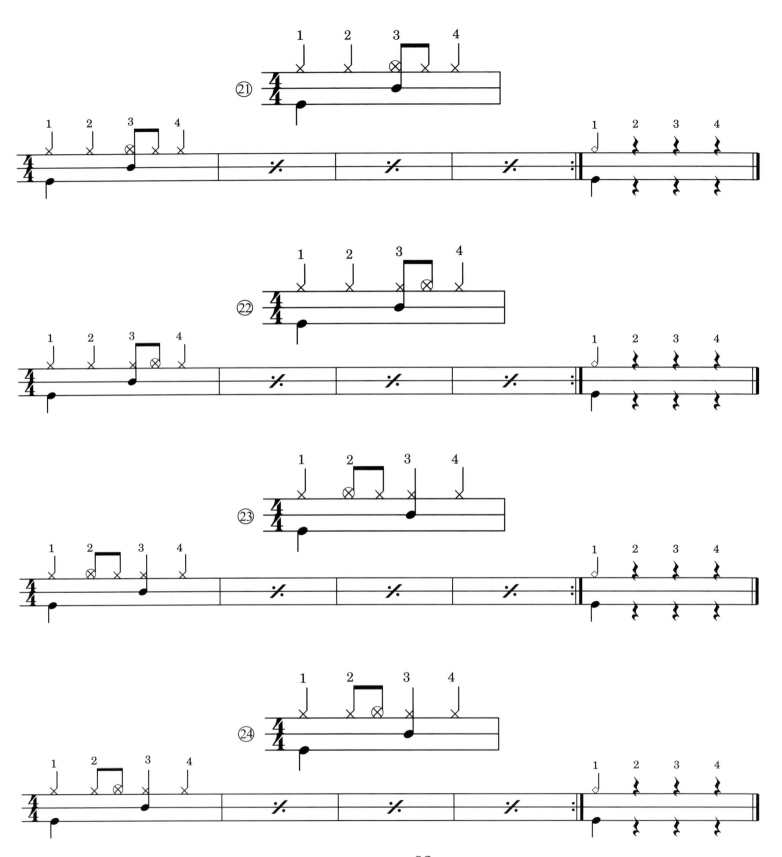

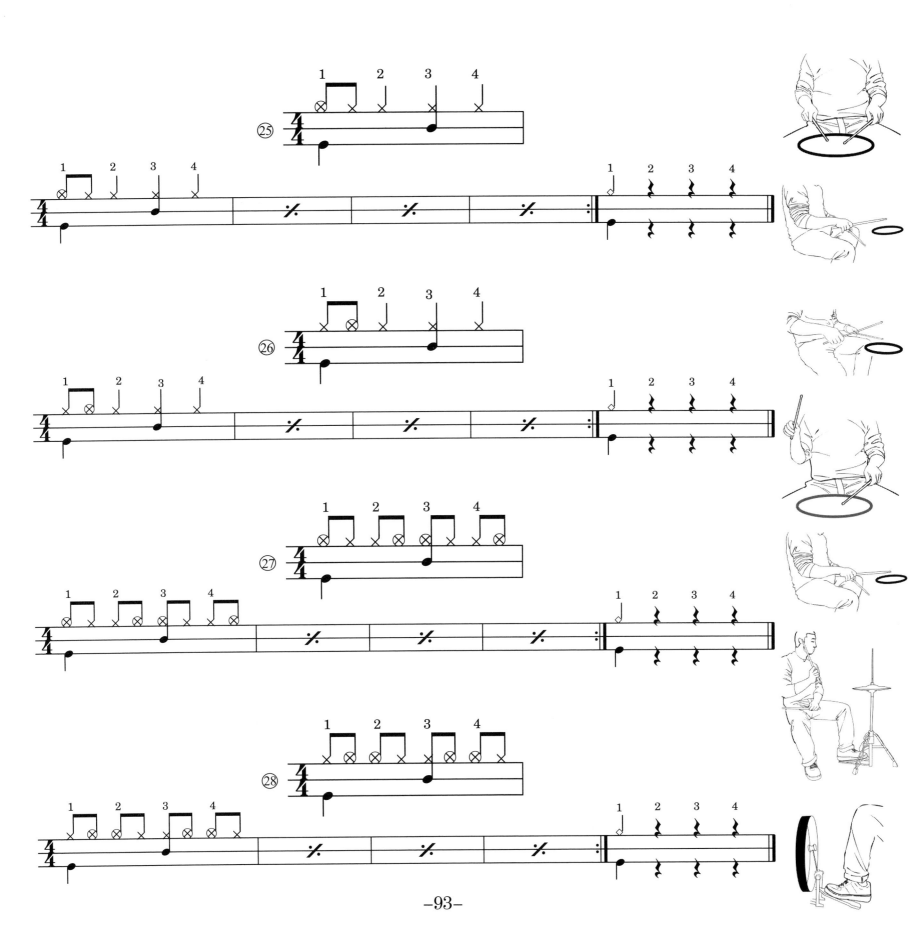

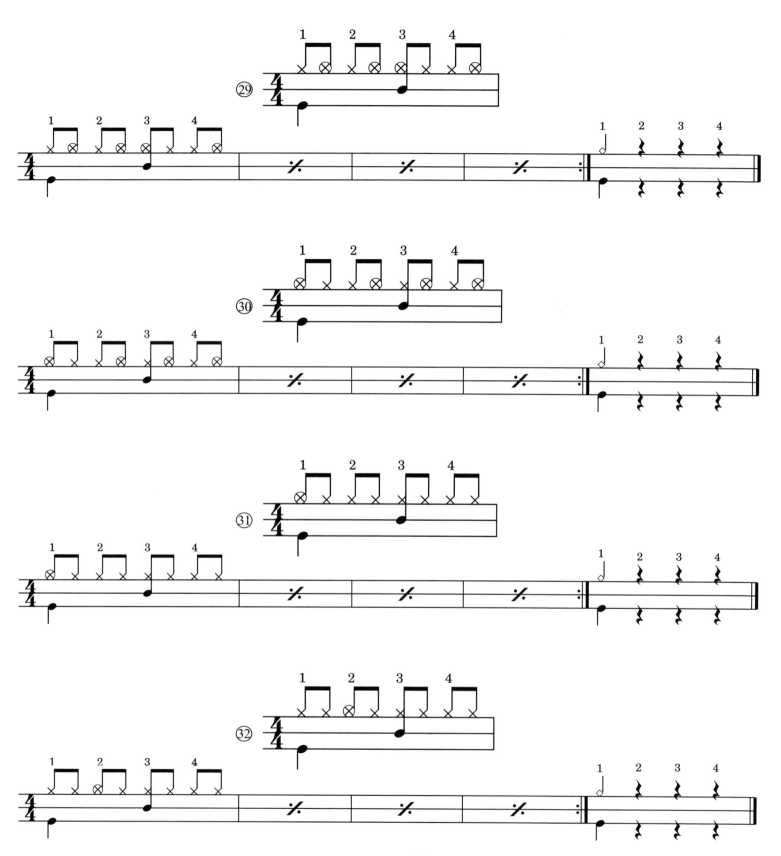

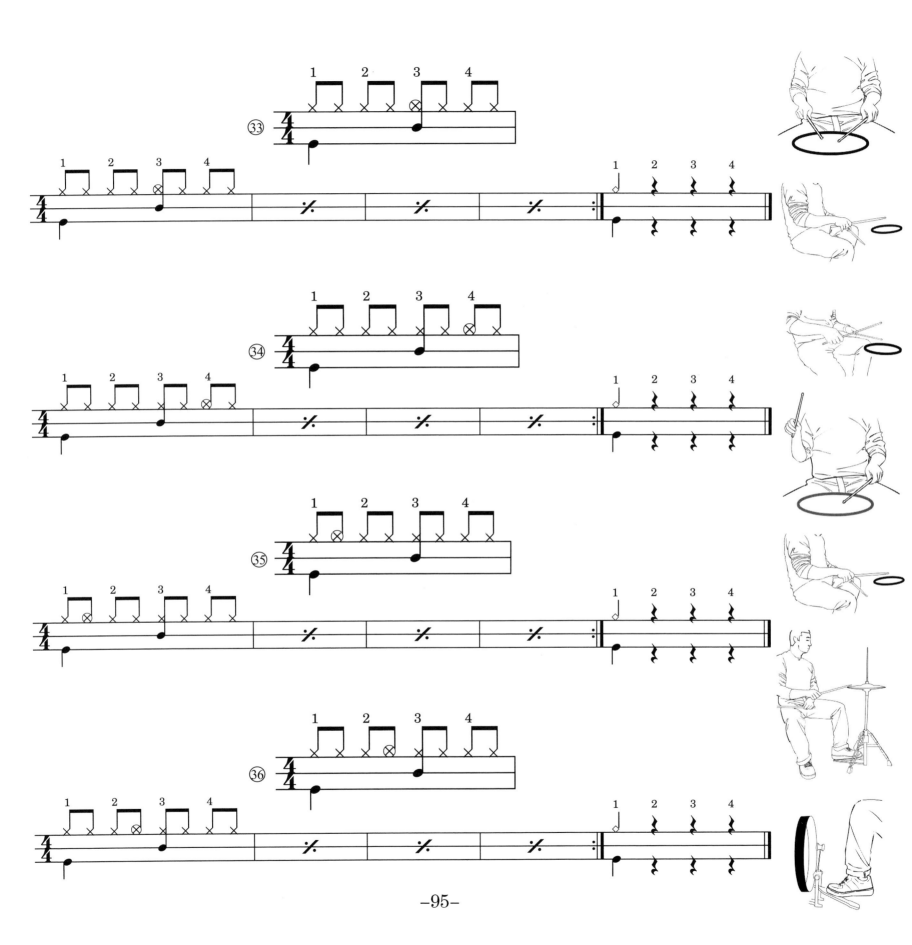

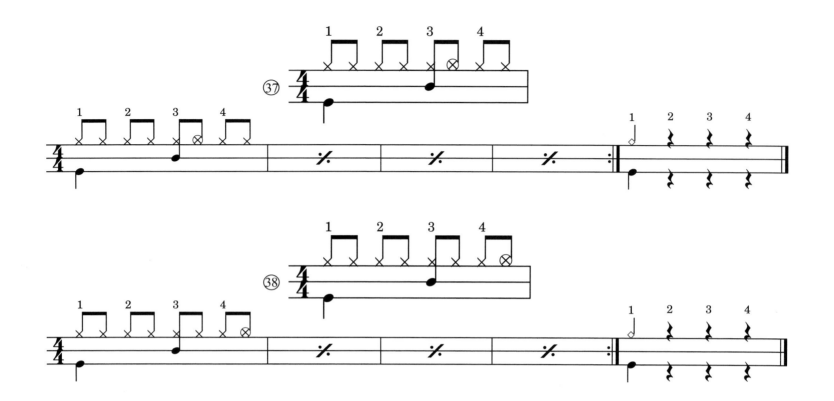

第八天 大鼓的八分音符练习

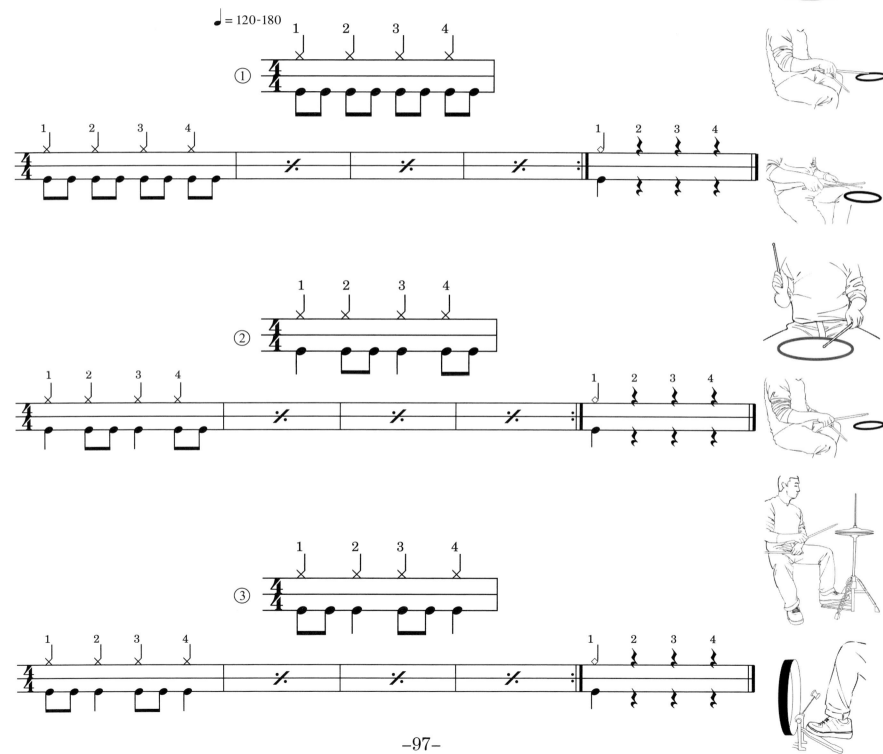

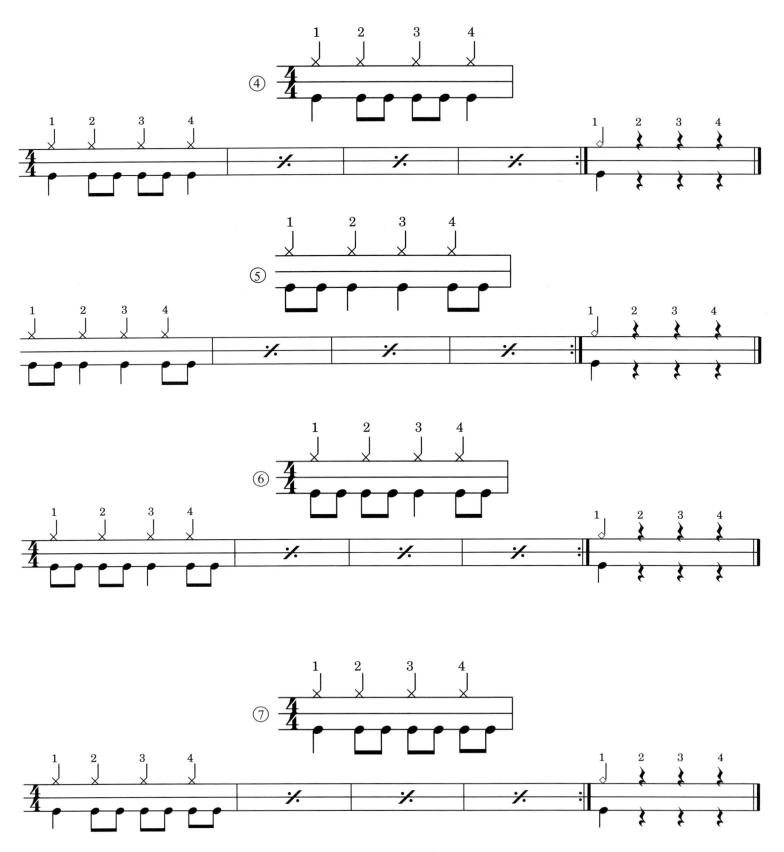

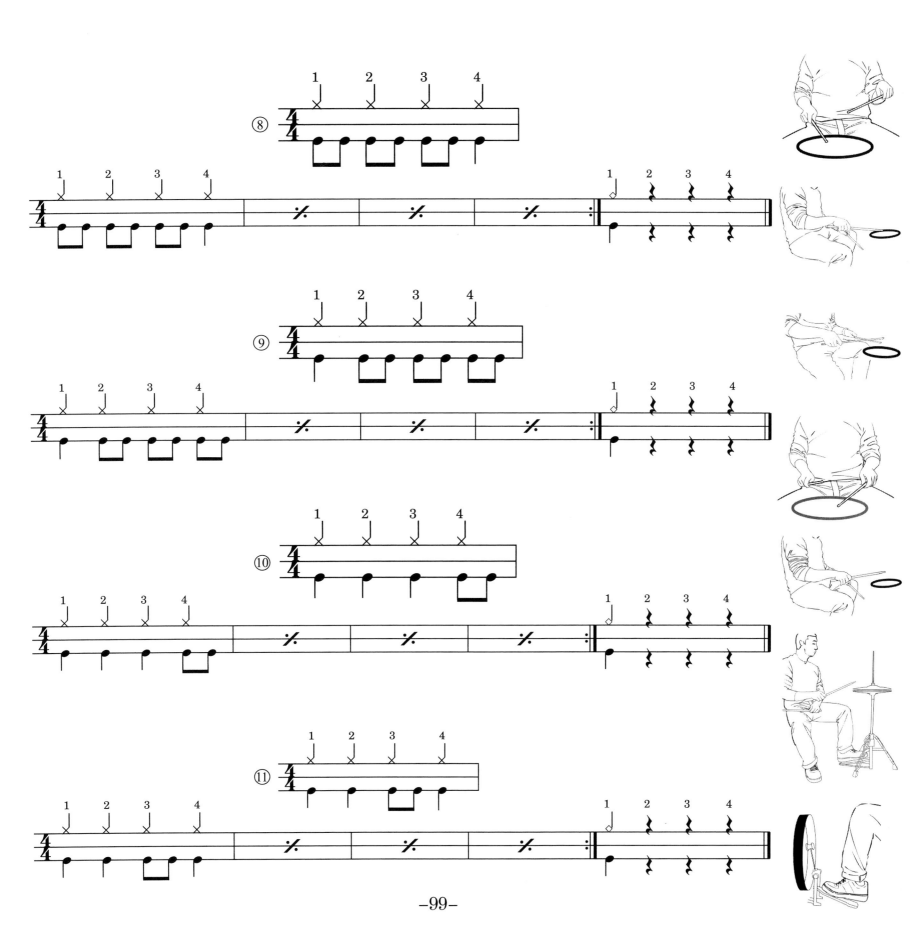

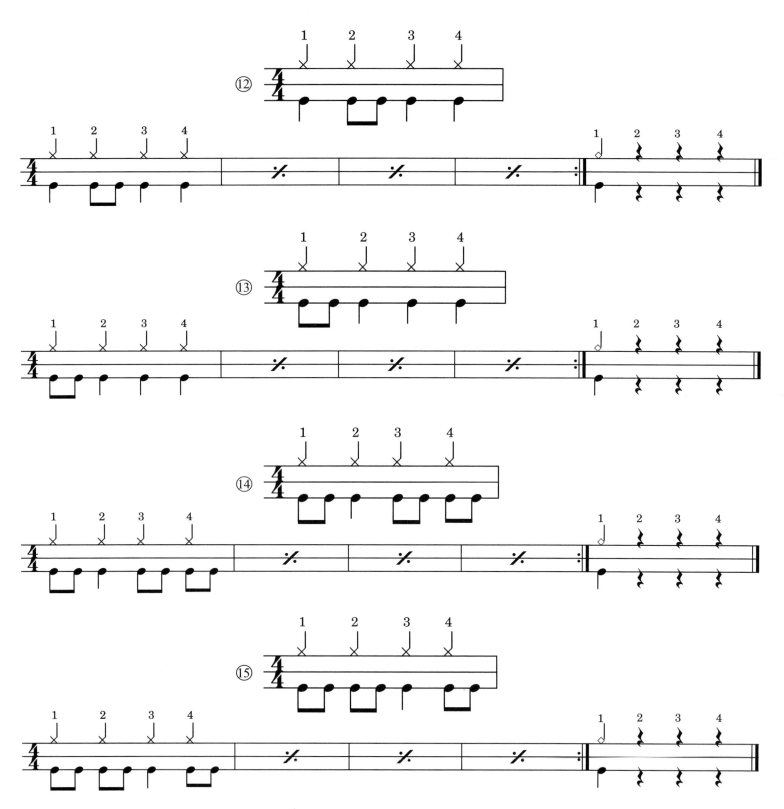

注：以上15条练习结束后，需将踩镲 "♩" 替换成叮叮镲 "♩" 和脚踏踩镲 "✗" 再次练习。

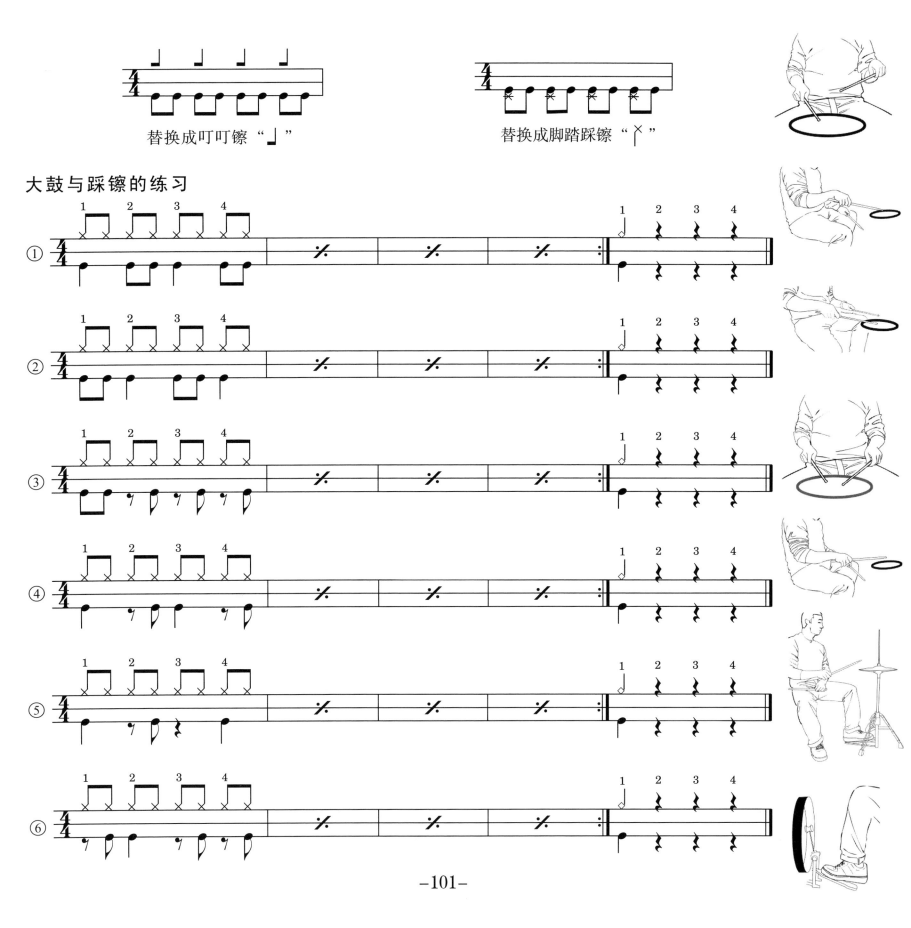

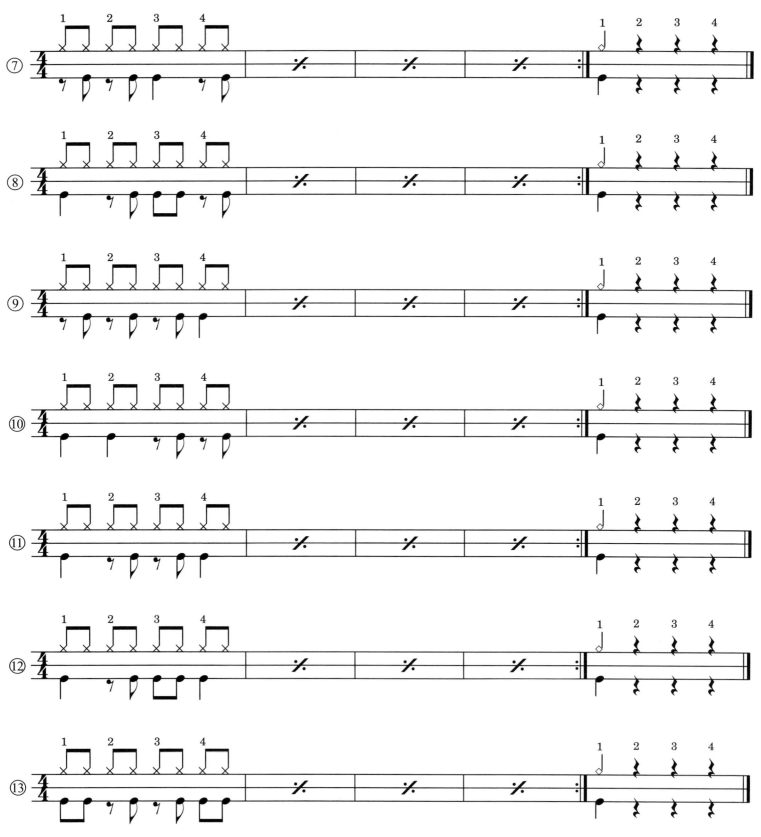

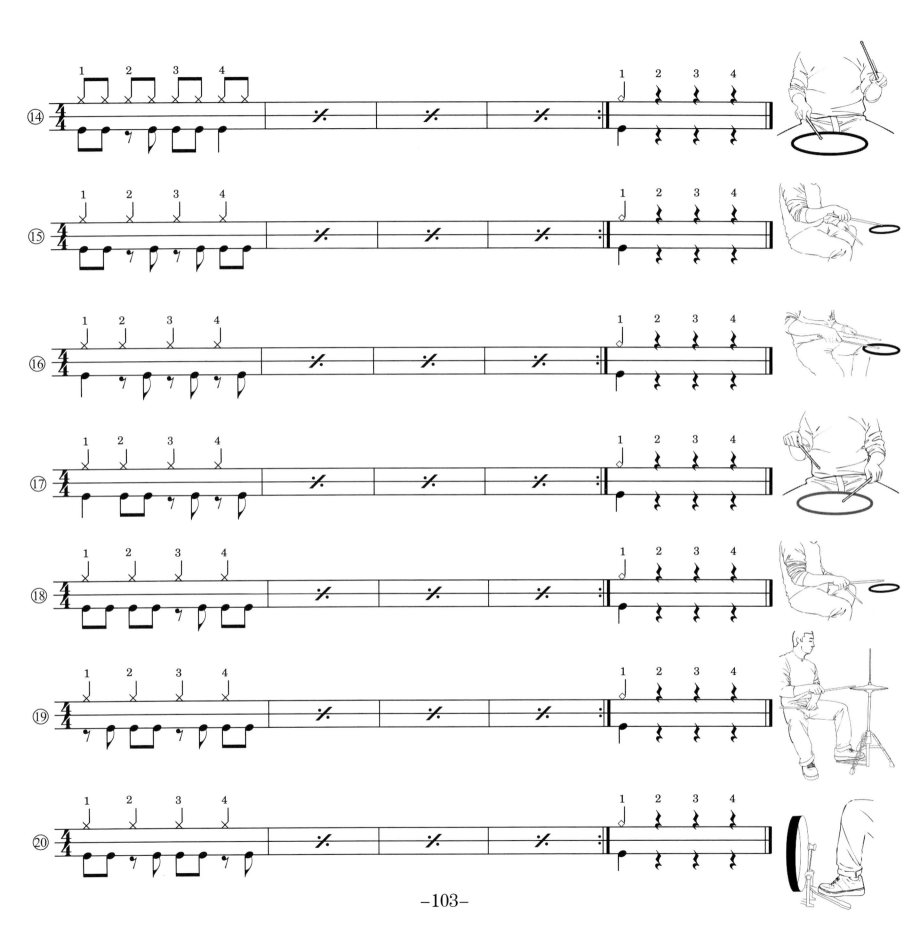

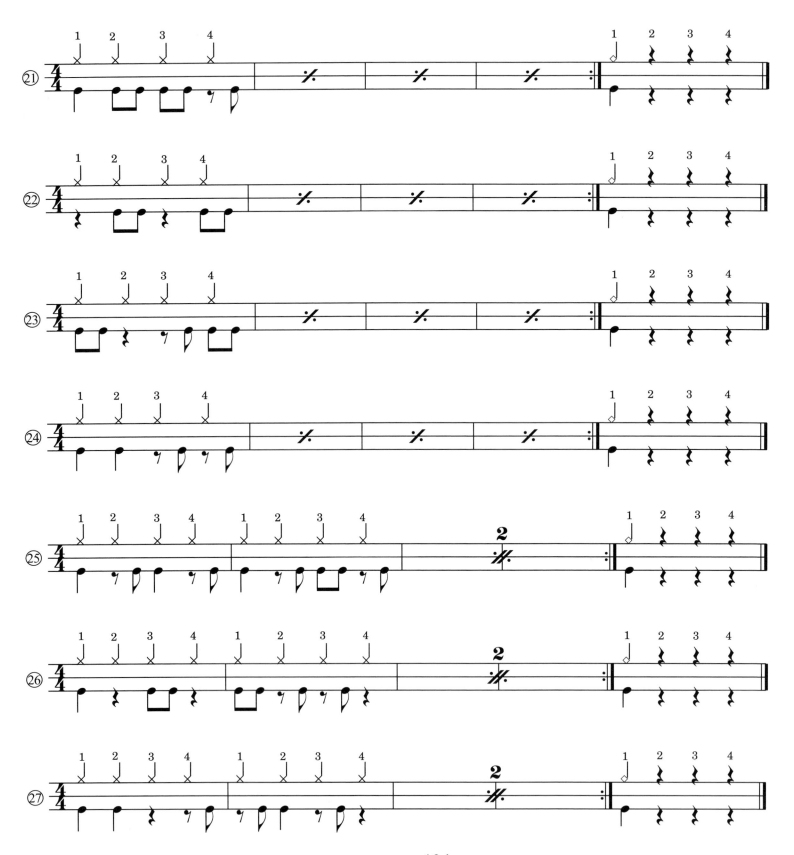

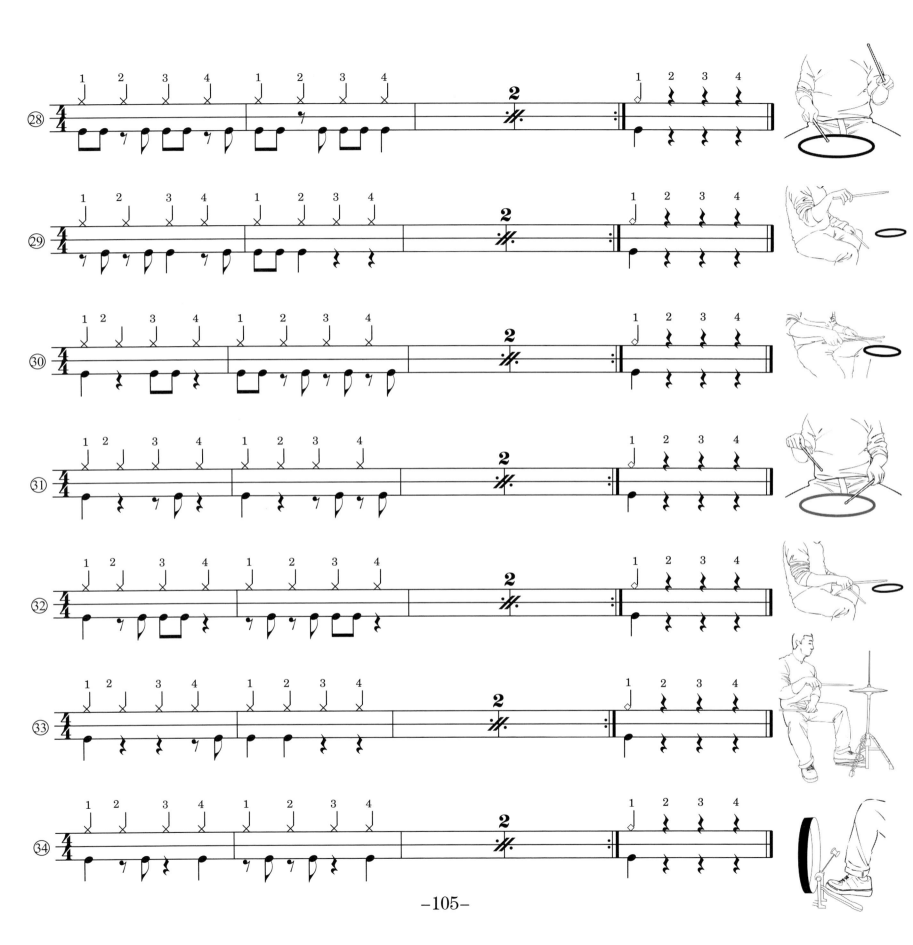

第九天 八分音符节奏型的综合练习

前面的课程介绍了架子鼓单击、双击、混合击打、强弱音等基本功练习。本课开始我们将这些内容组织起来综合练习，练习的形式为节奏型、节奏填入、节奏填入的展开。

1. 节奏型的练习

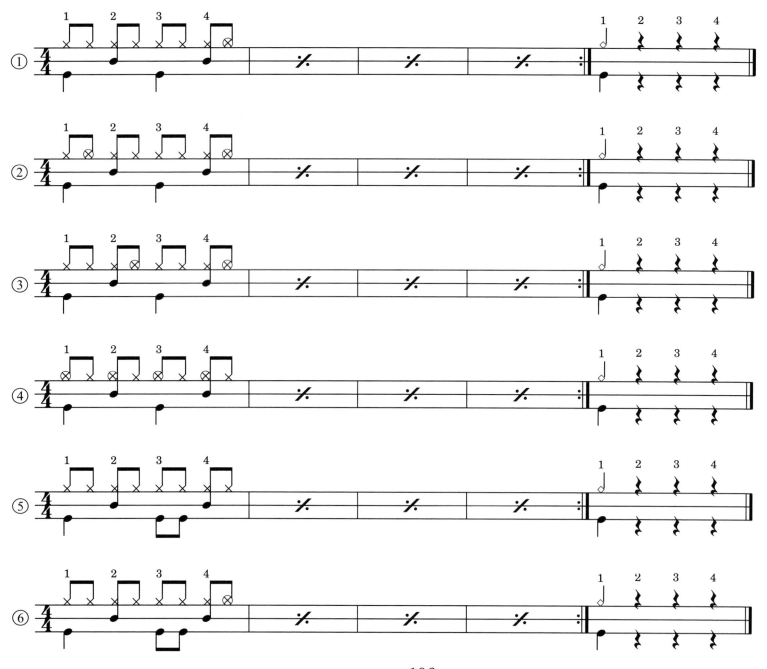

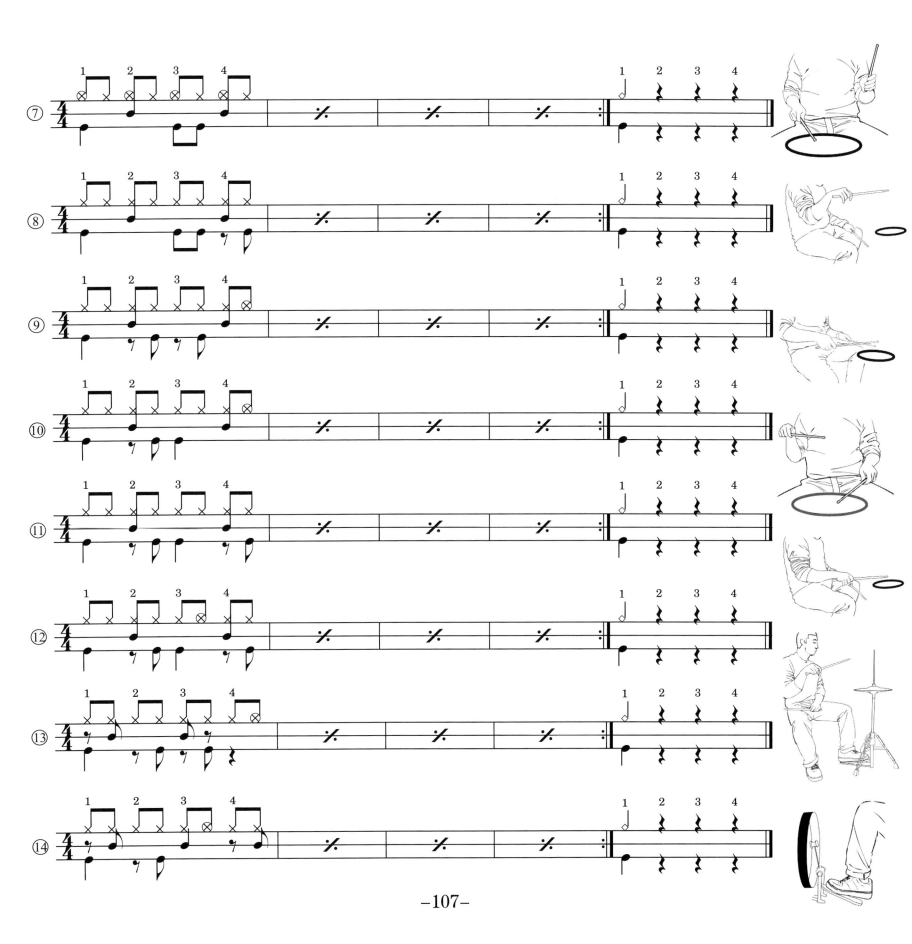

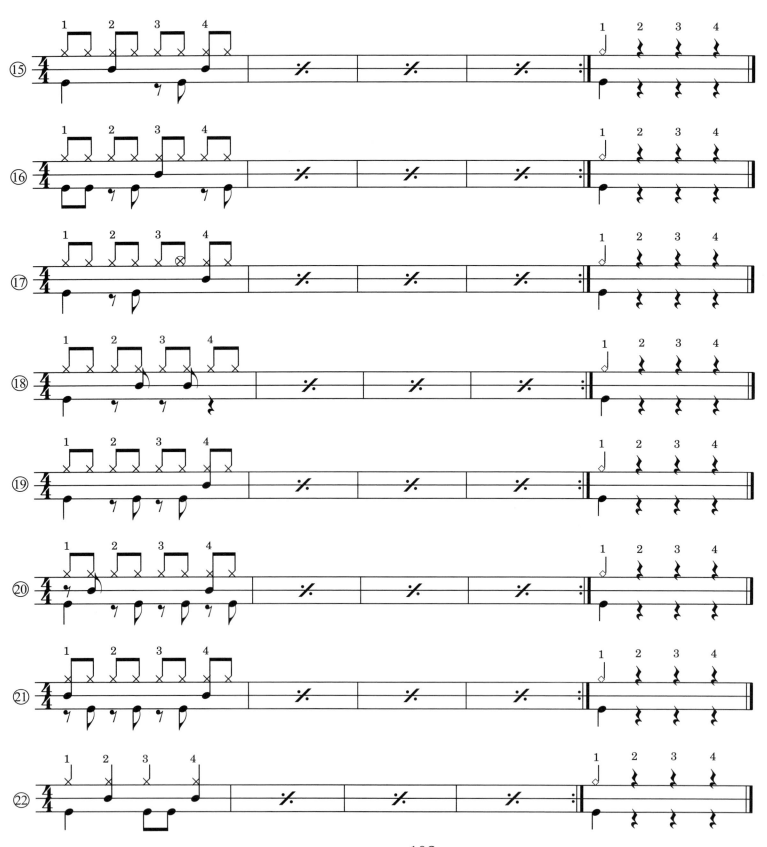

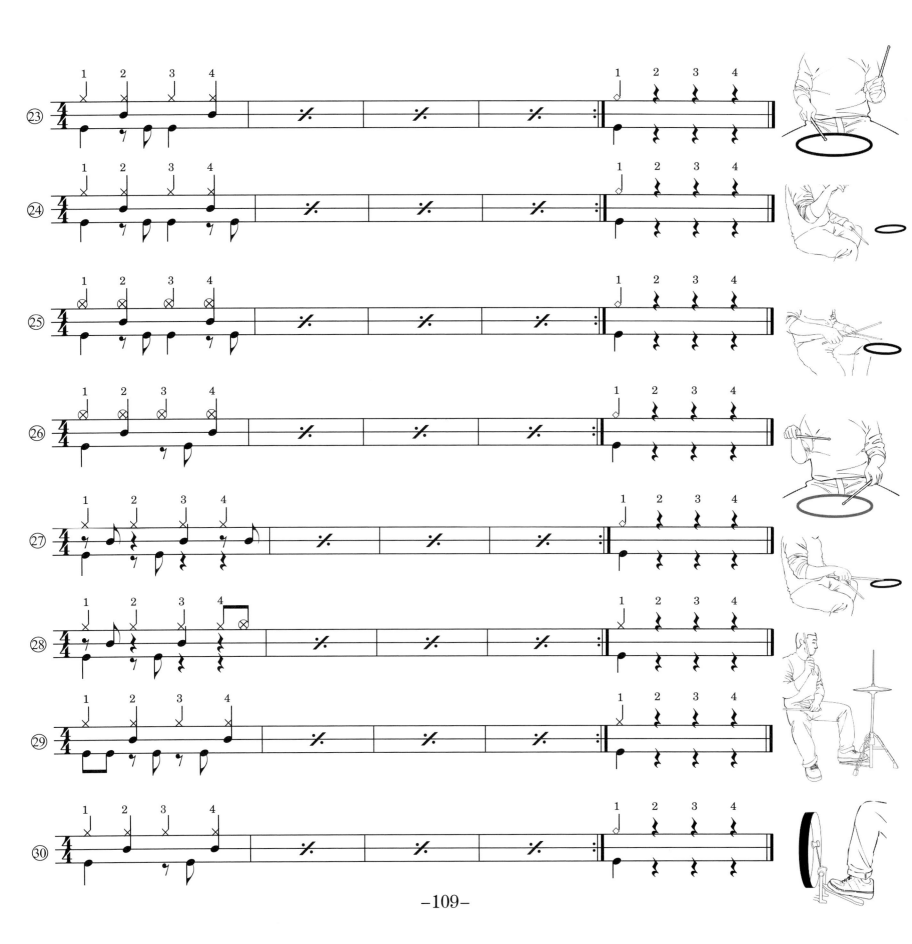

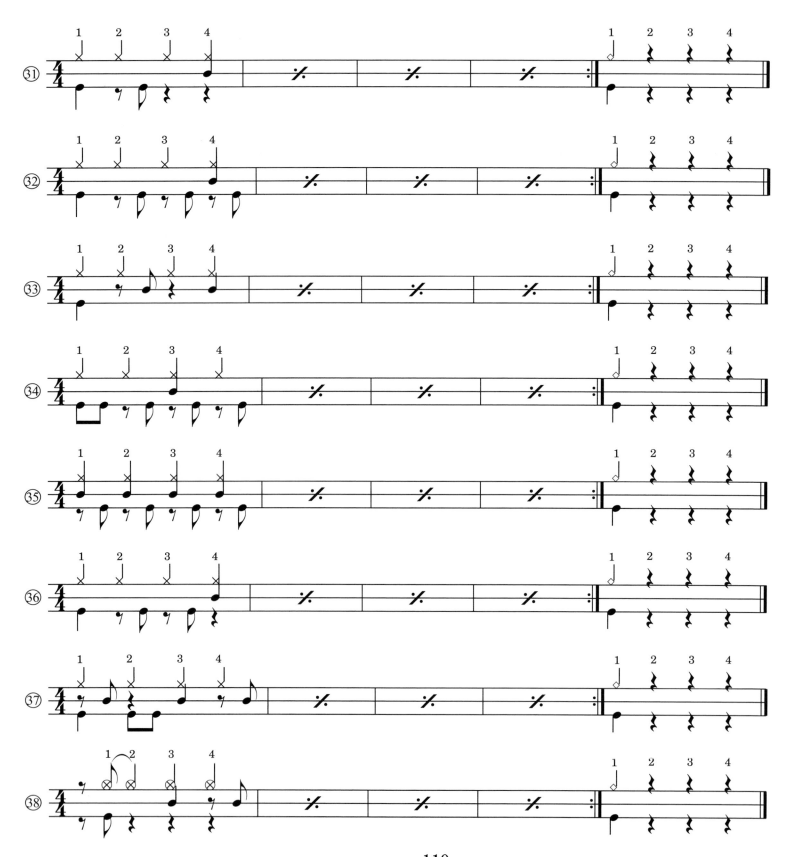

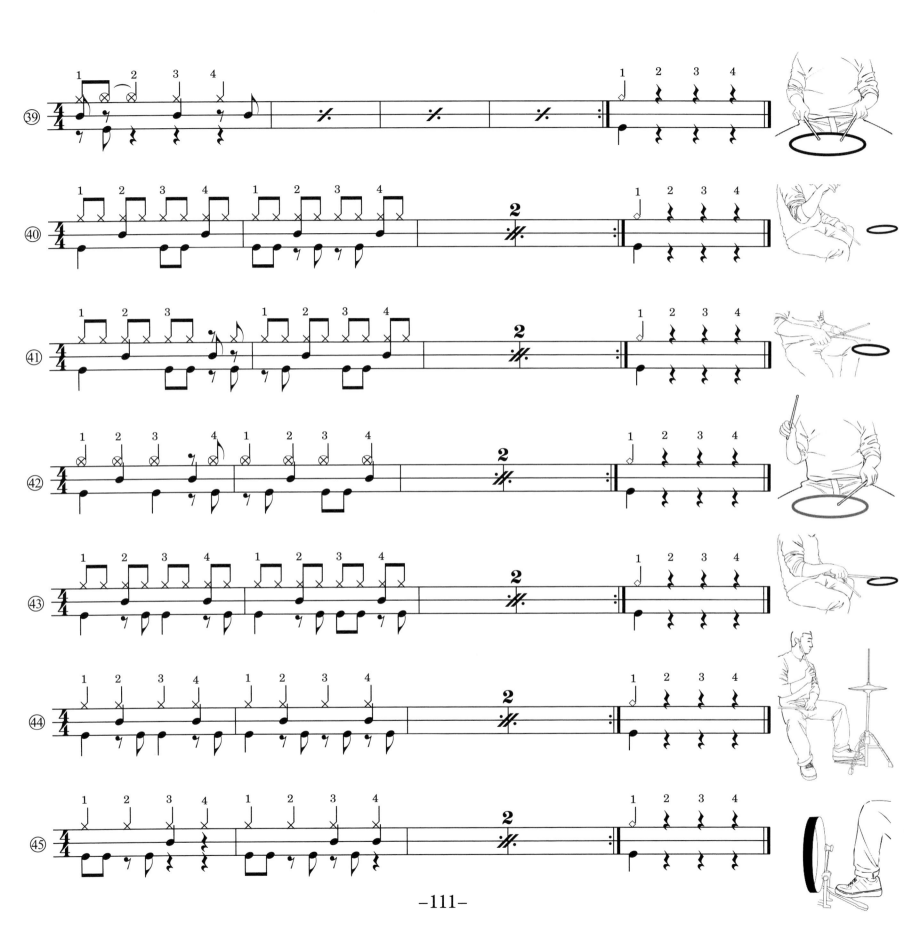

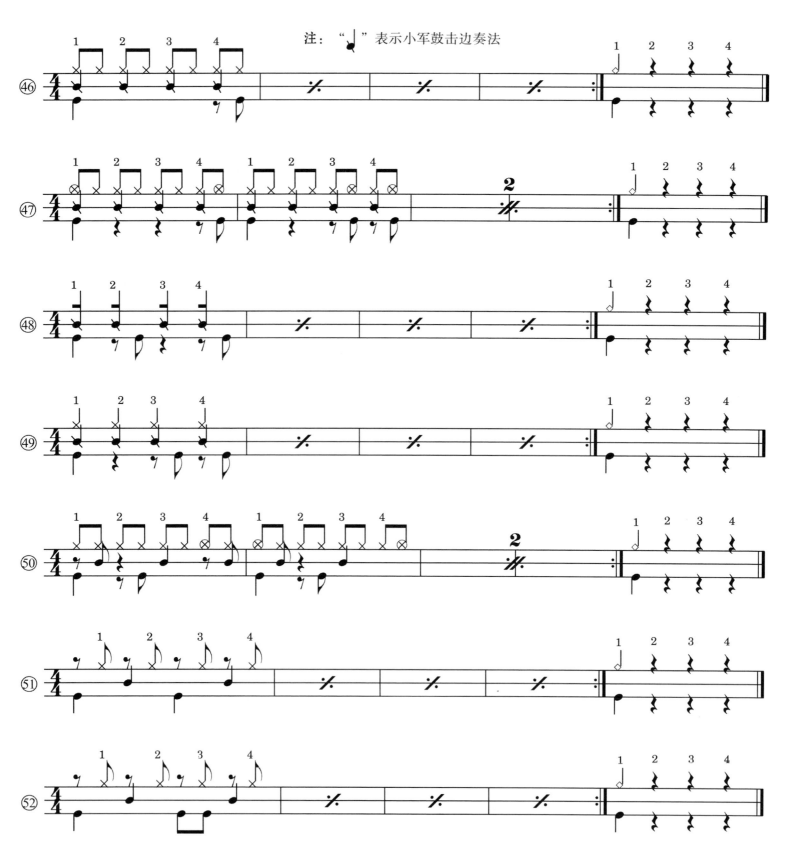

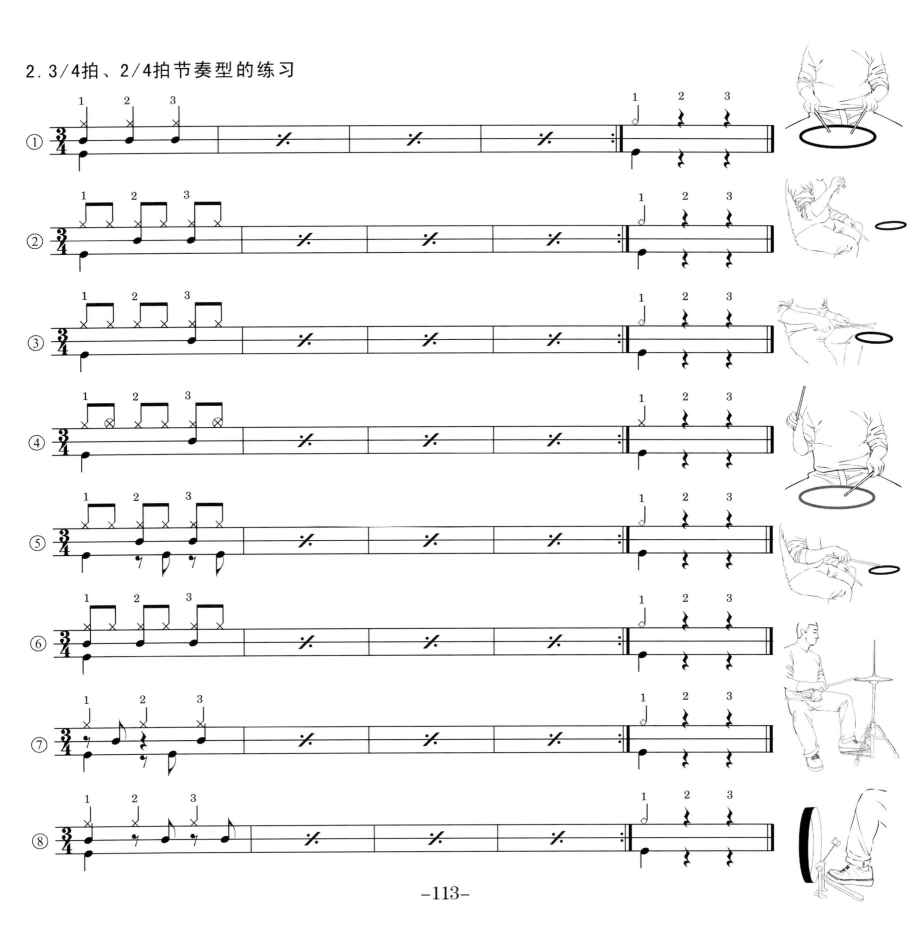

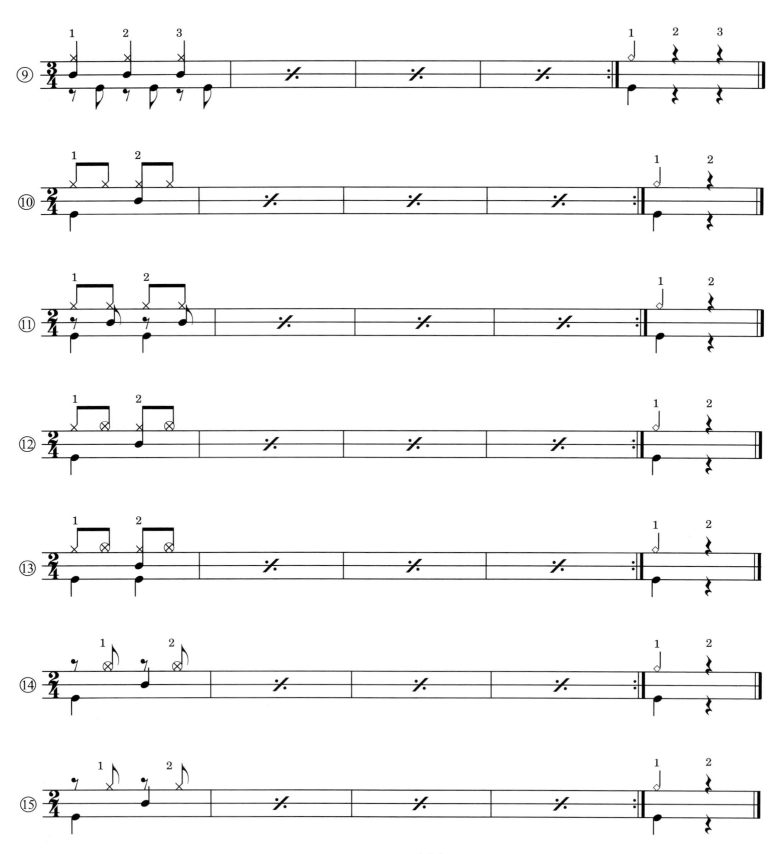

第十天 以八分音符为节拍的节奏型练习

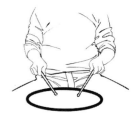

前面的课程，我们做了4/4拍、3/4拍、2/4拍的练习及歌曲应用，本课我们讲解6/8拍、12/8拍的节奏型构成，及5/8、7/8、9/8等混合节拍。

1. 6/8拍表示以八分音符为一拍，每小节有六拍。12/8拍表示以八分音符为一拍，每小节有十二拍。它们的强弱规律如下图：

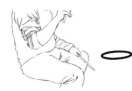

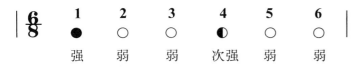

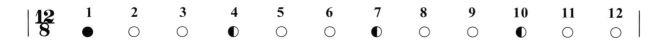

2. 节奏型练习

注："♪♪♪" 表示三个八分音符连写

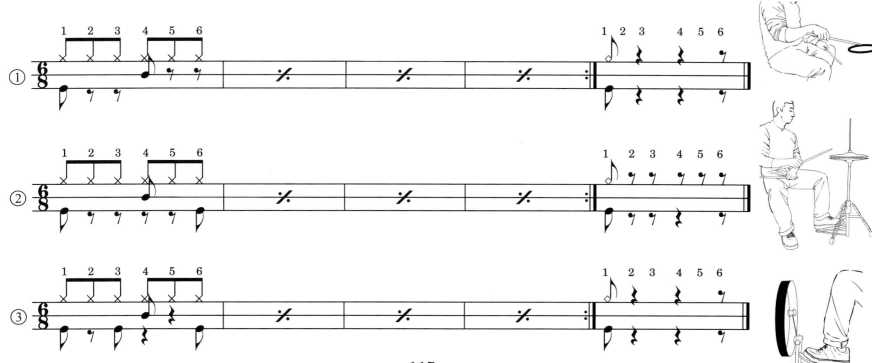

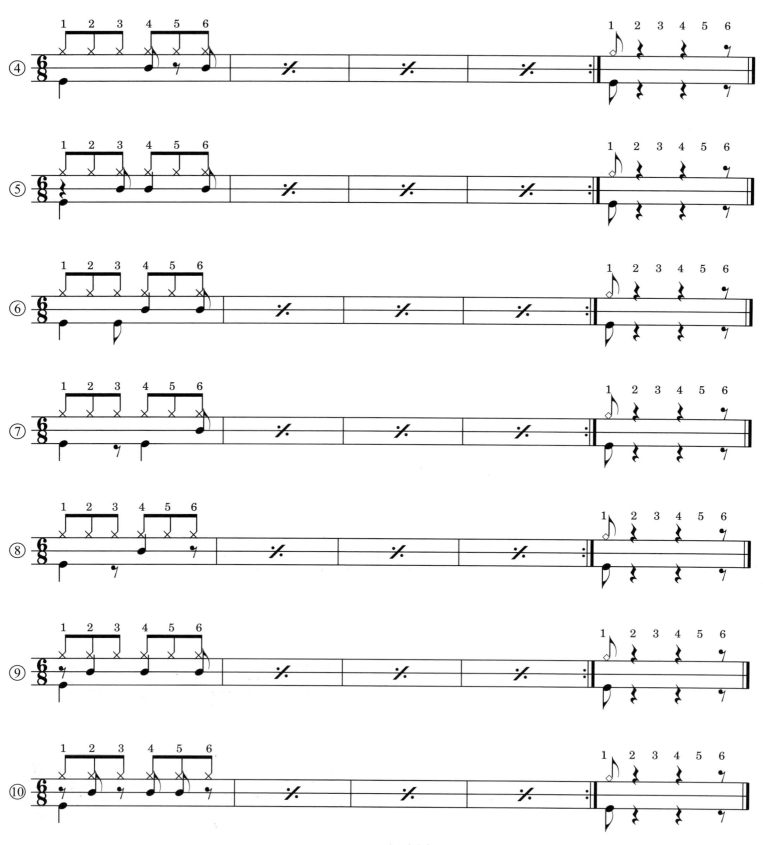

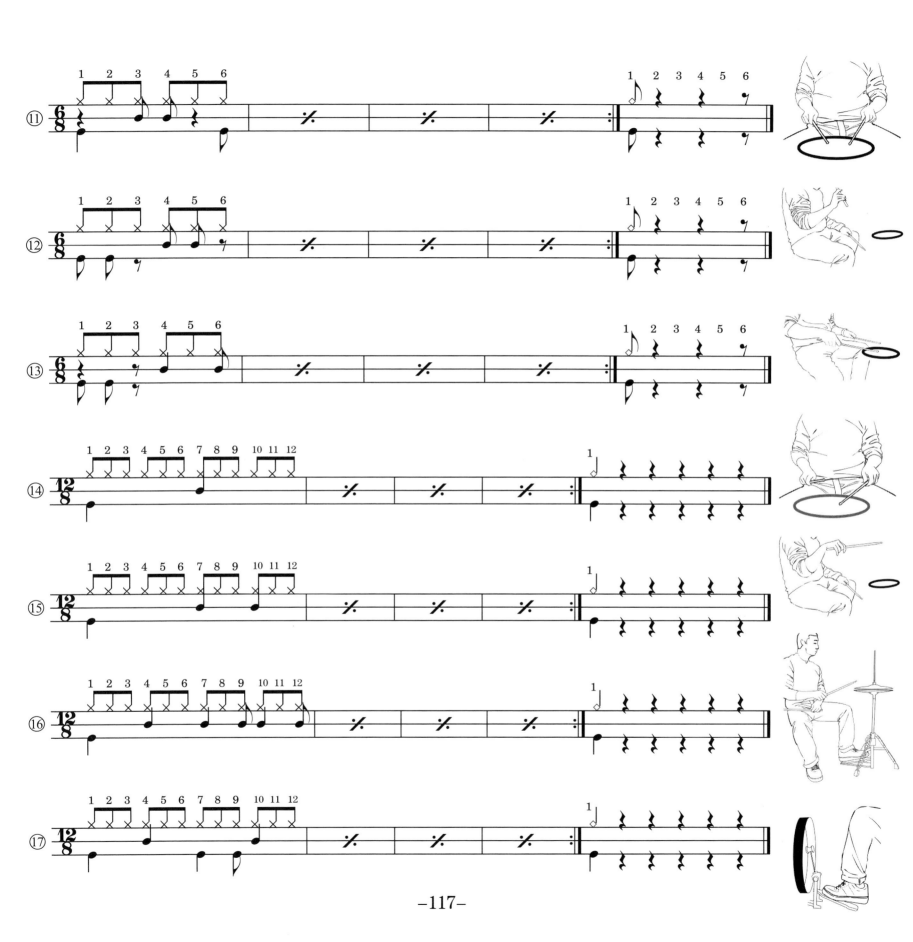

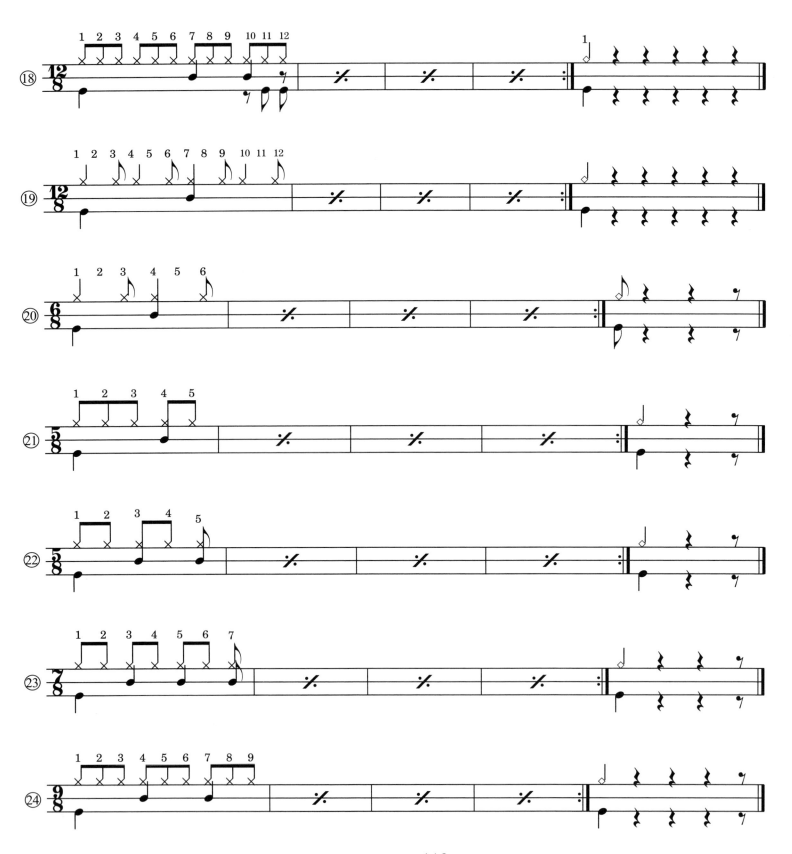

第十一天 小军鼓的八分音符练习

在架子鼓的演奏中，小军鼓的练习是非常重要的，演奏的技巧也有很多种。如：单击、双击、混合击、强弱音移位、滚奏等技巧。本课进行这些技巧的练习，滚奏技巧我们后面课程会详细讲述。

一、小军鼓的单击

前面我们做过小军鼓演奏四分音符的介绍，演奏八分音符与其基本相同。

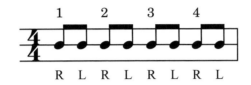

注：为了强调节拍的规律性和手脚的配合，我们用大鼓或脚踏踩镲的演奏辅助练习。

用右左"R、L"的顺序击打演奏

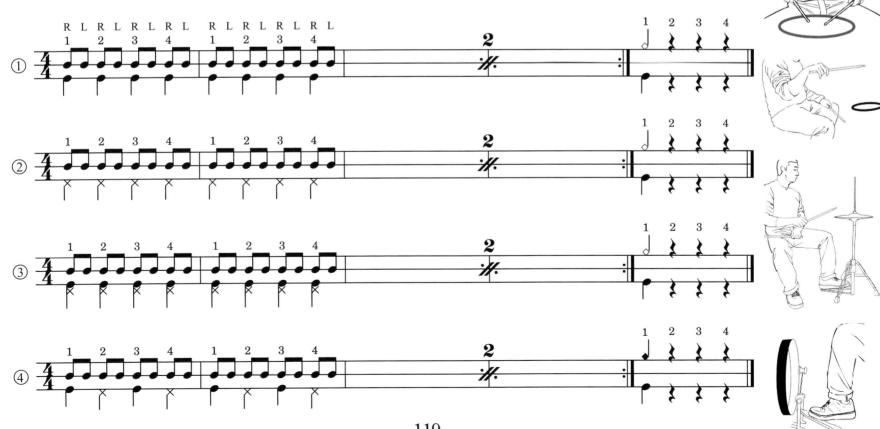

用左右的顺序击打演奏

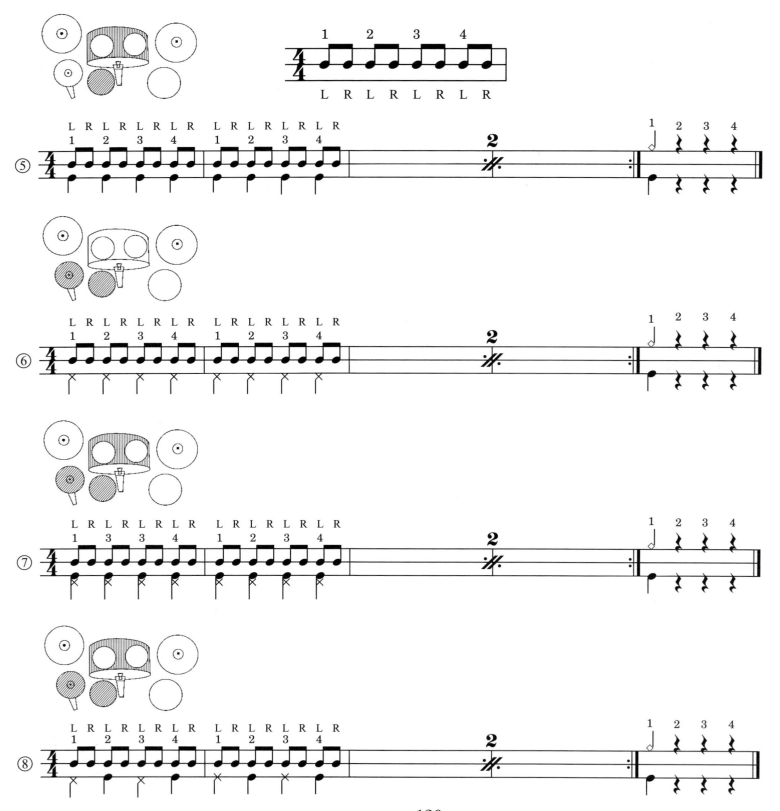

二、小军鼓四分音符与八分音符的组合练习

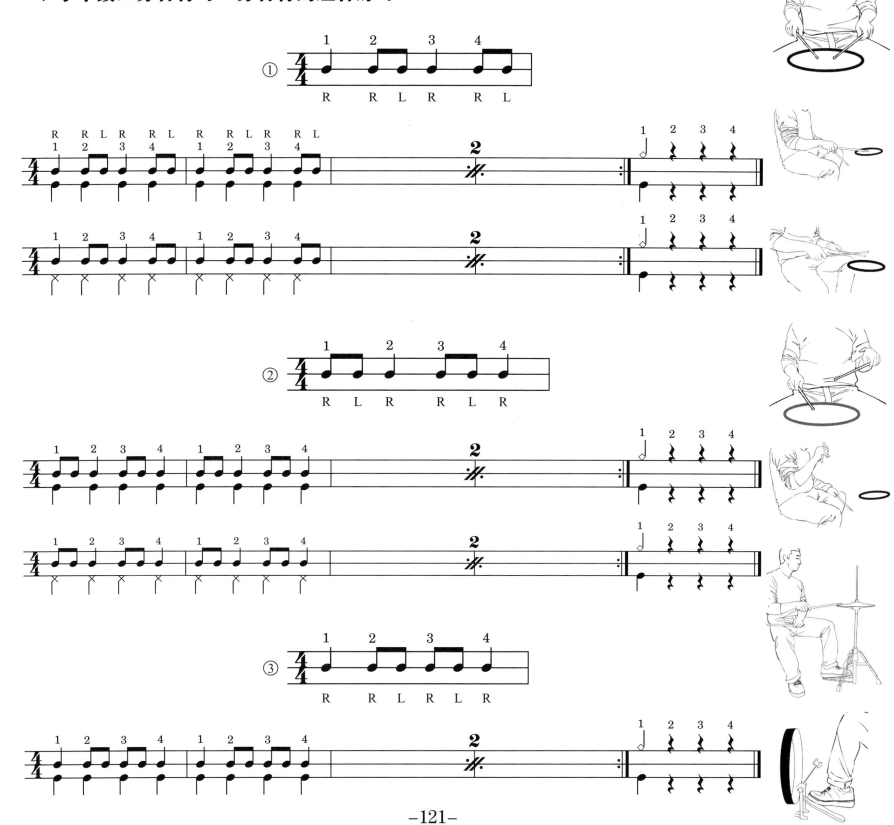

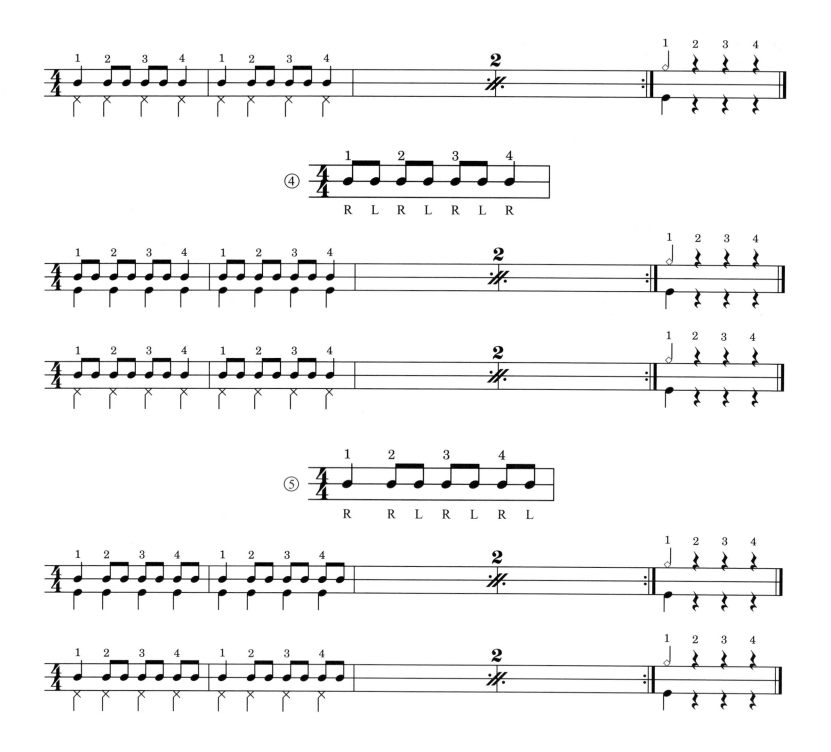
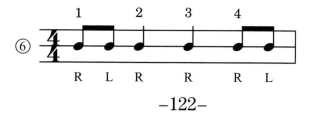

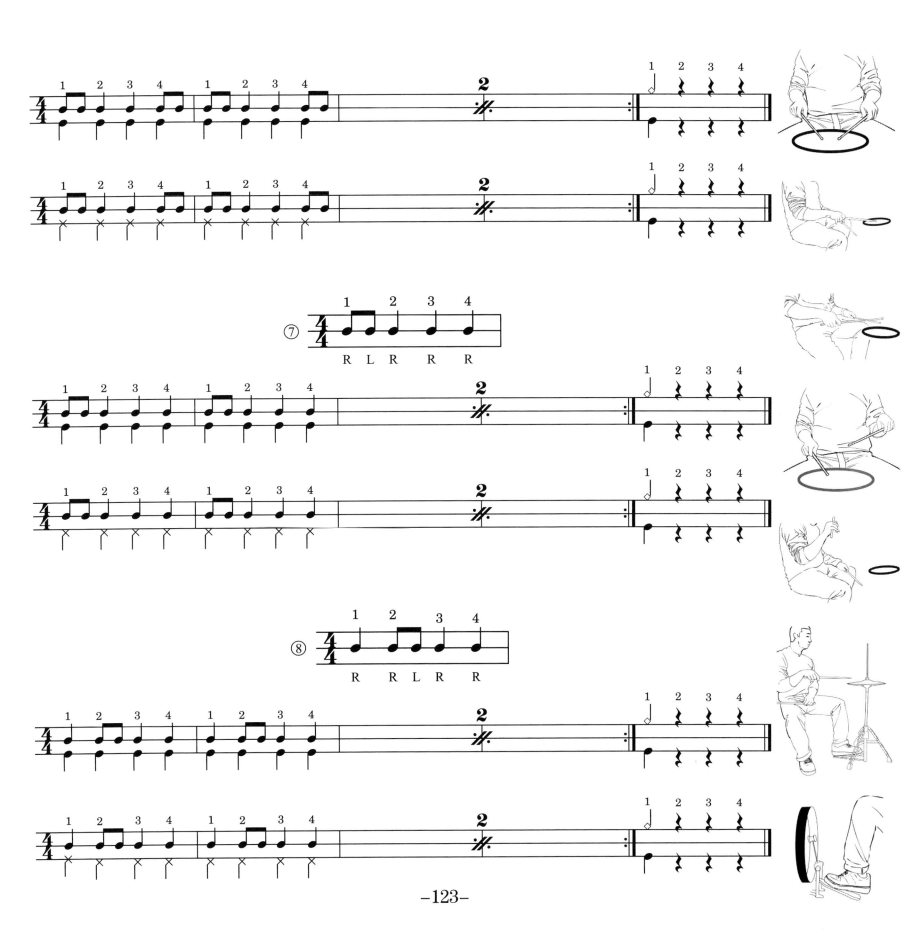

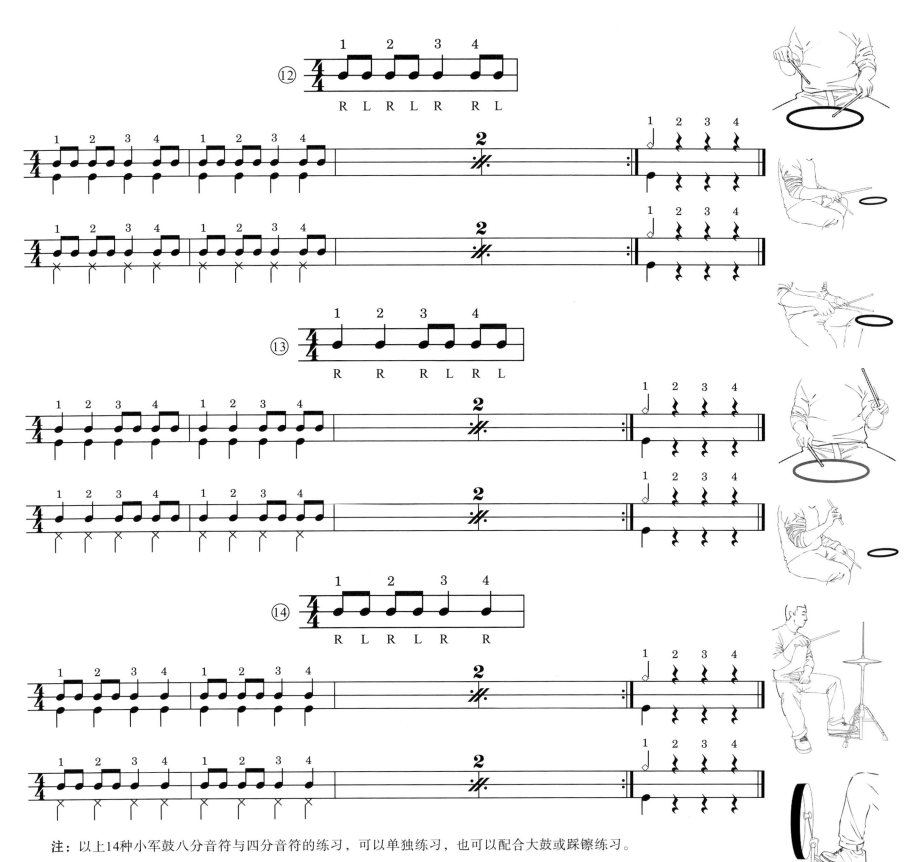

三、小军鼓节奏的综合练习

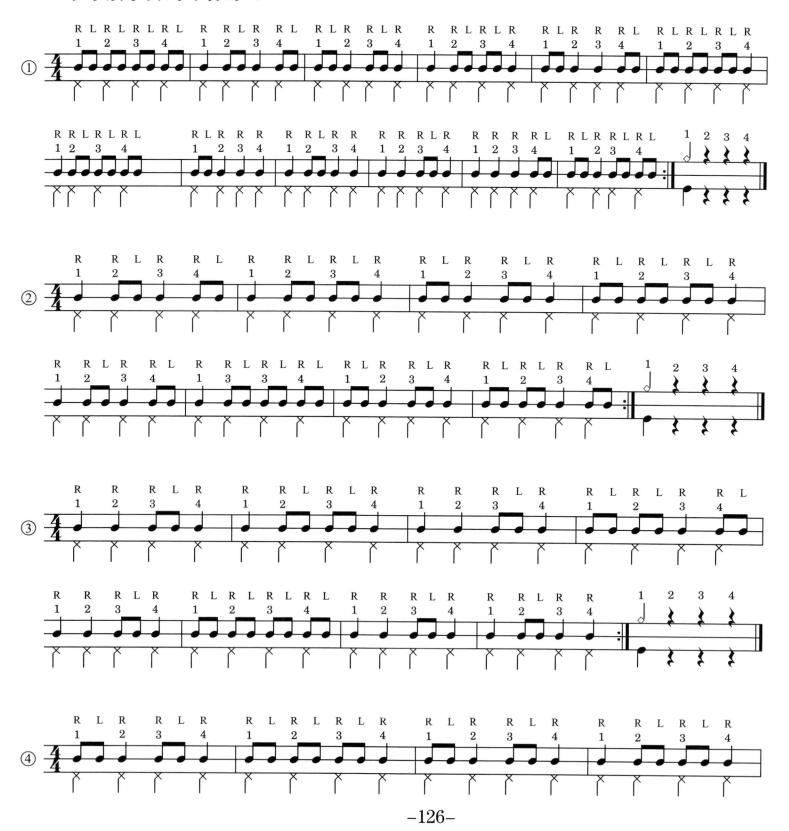

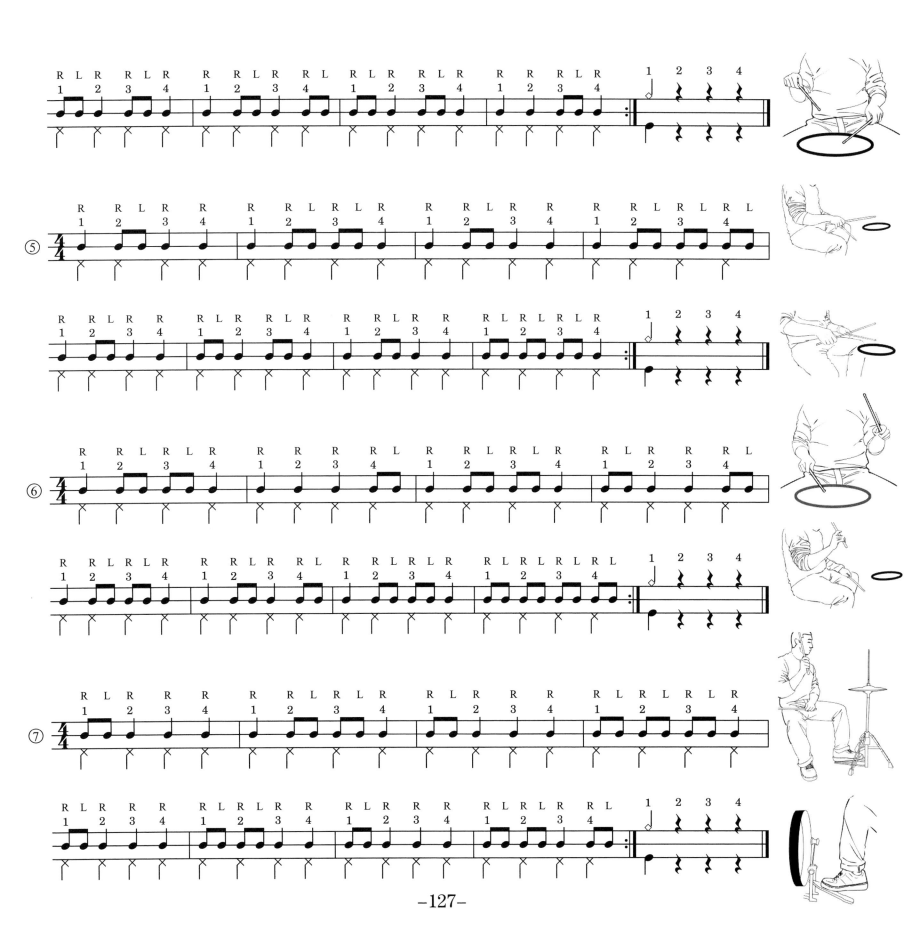

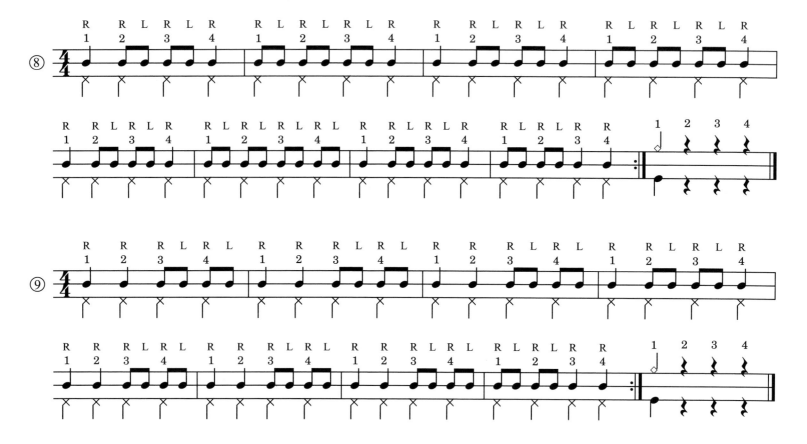

注：以上9条练习可单独演奏小鼓，也可以配合大鼓或踩镲练习。

第十二天 带有八分休止符的小军鼓练习

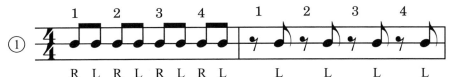

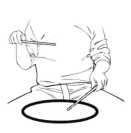

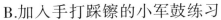
A.小军鼓单独练习

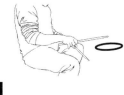
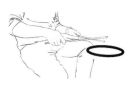

B.加入手打踩镲的小军鼓练习

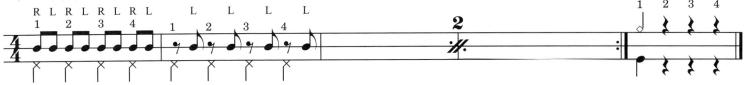

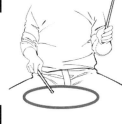

C.加入脚踏踩镲的小军鼓练习

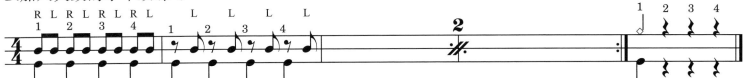

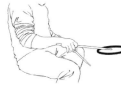

D.加入大鼓的小军鼓练习

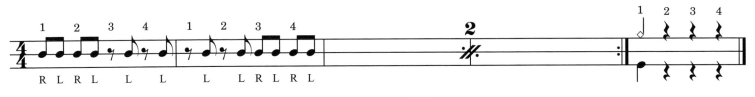

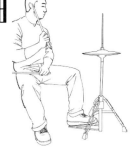

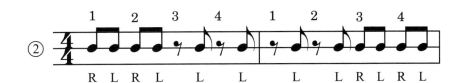

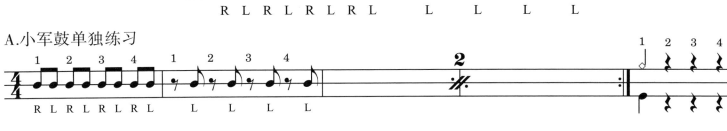

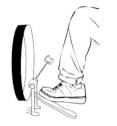

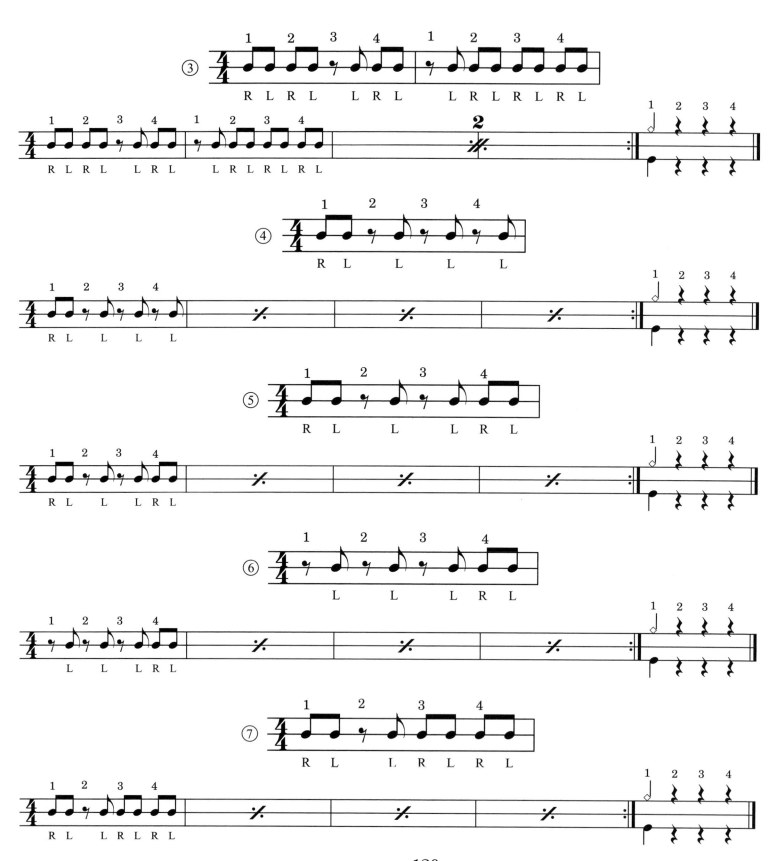

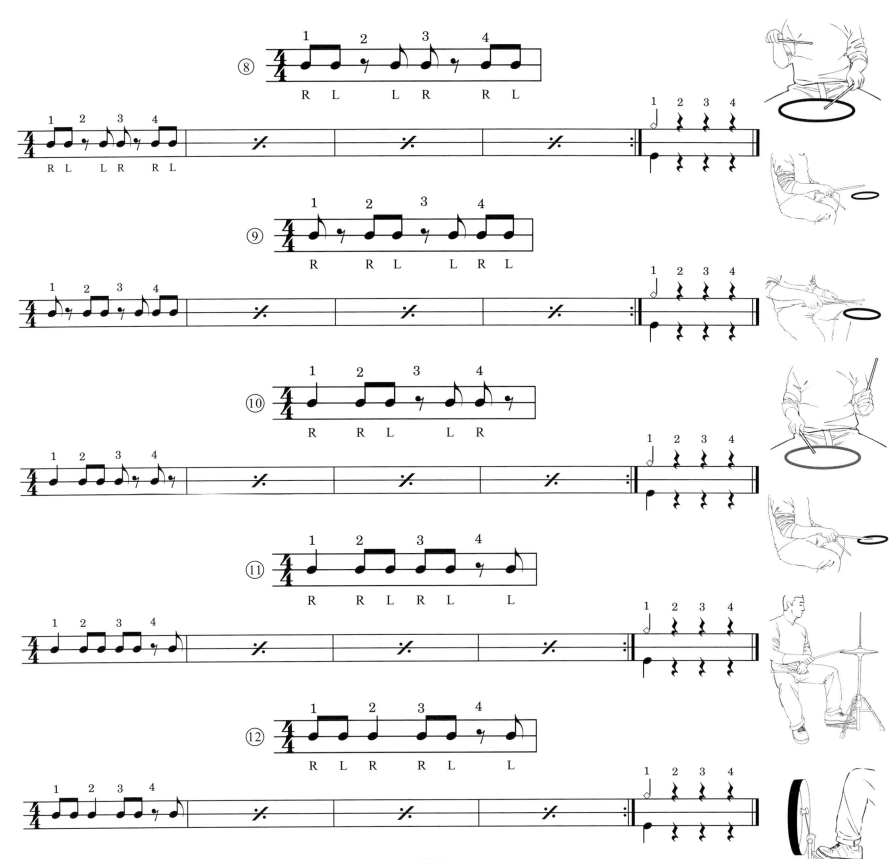

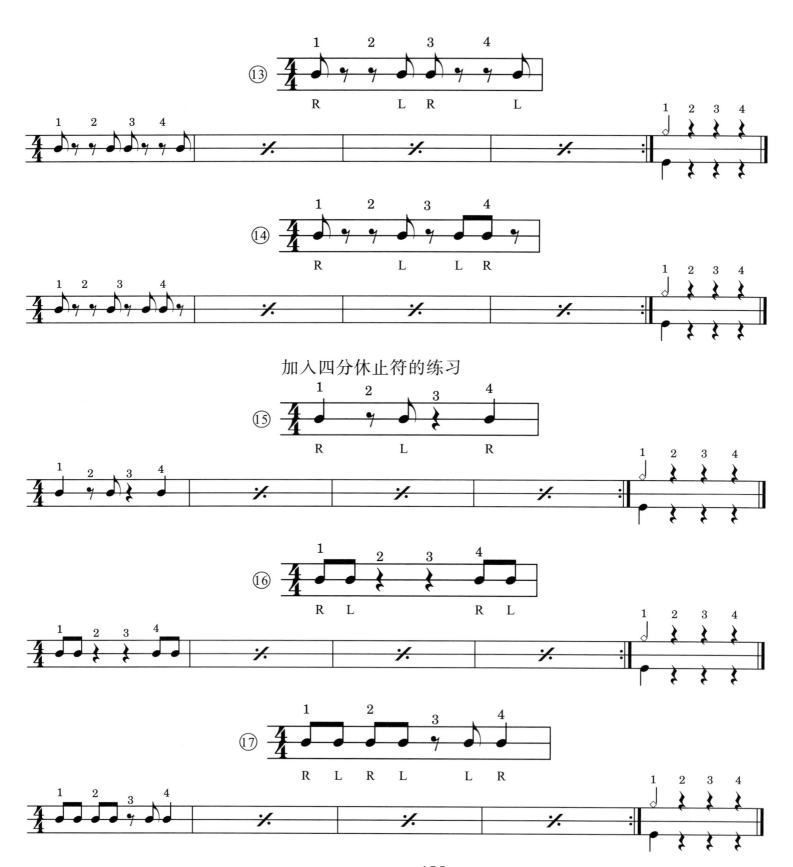

加入四分休止符的练习

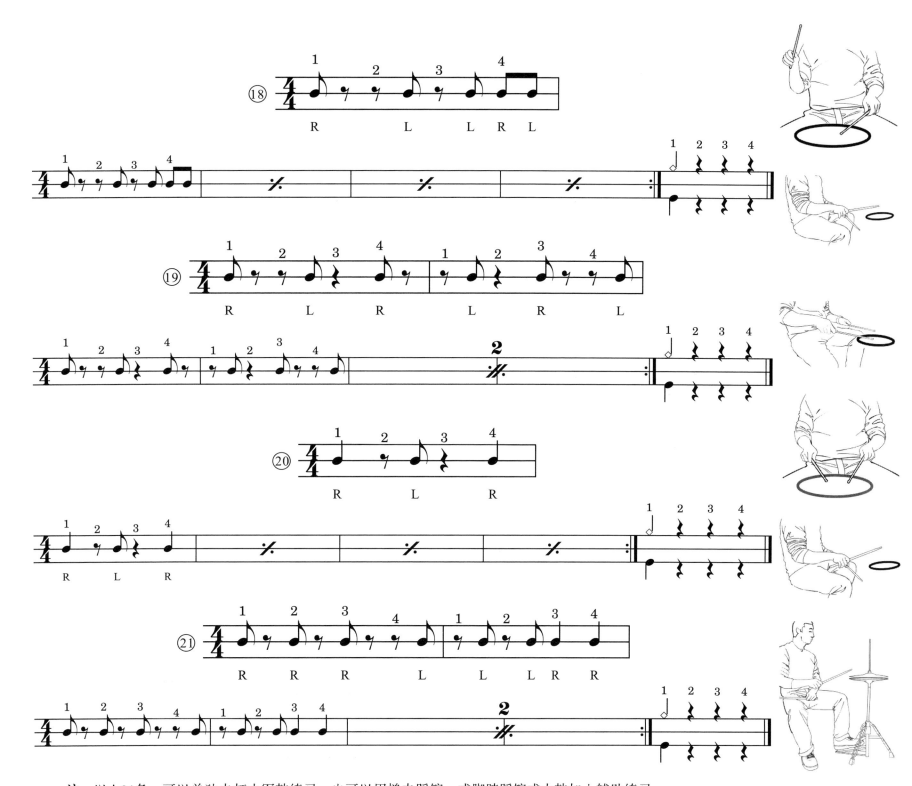

注：以上21条，可以单独击打小军鼓练习，也可以用槌击踩镲，或脚踏踩镲或大鼓加入辅助练习。

第十三天 小军鼓与踩镲的组合练习

1. 单手踩镲

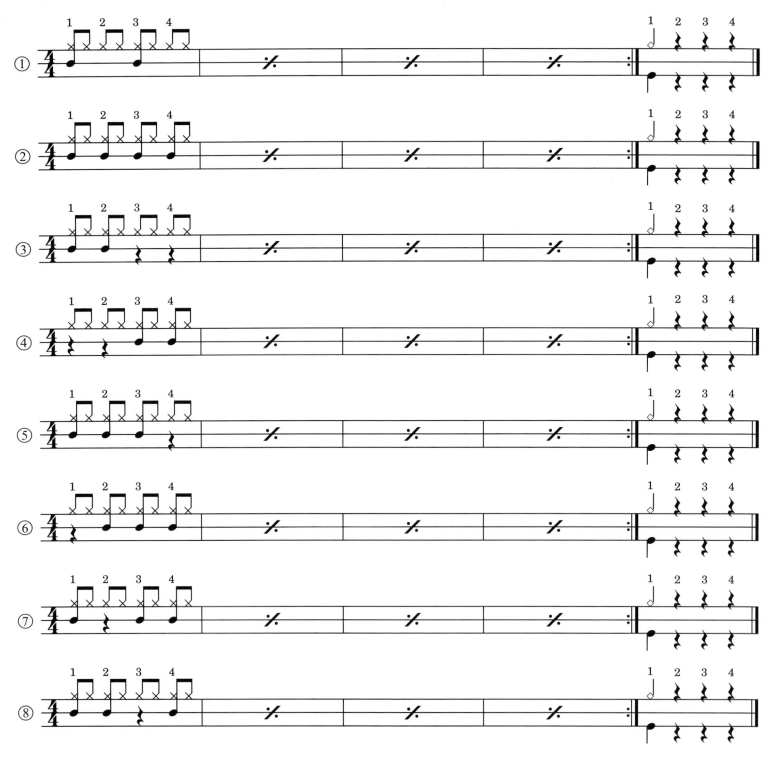

-134-

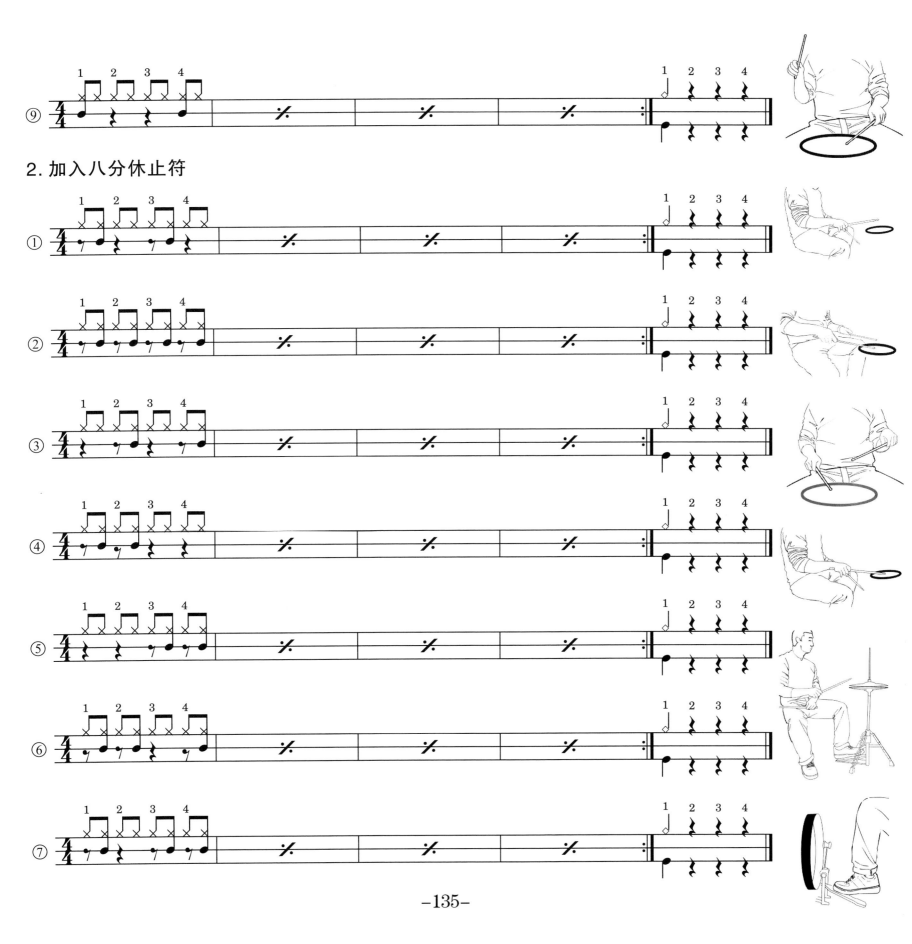

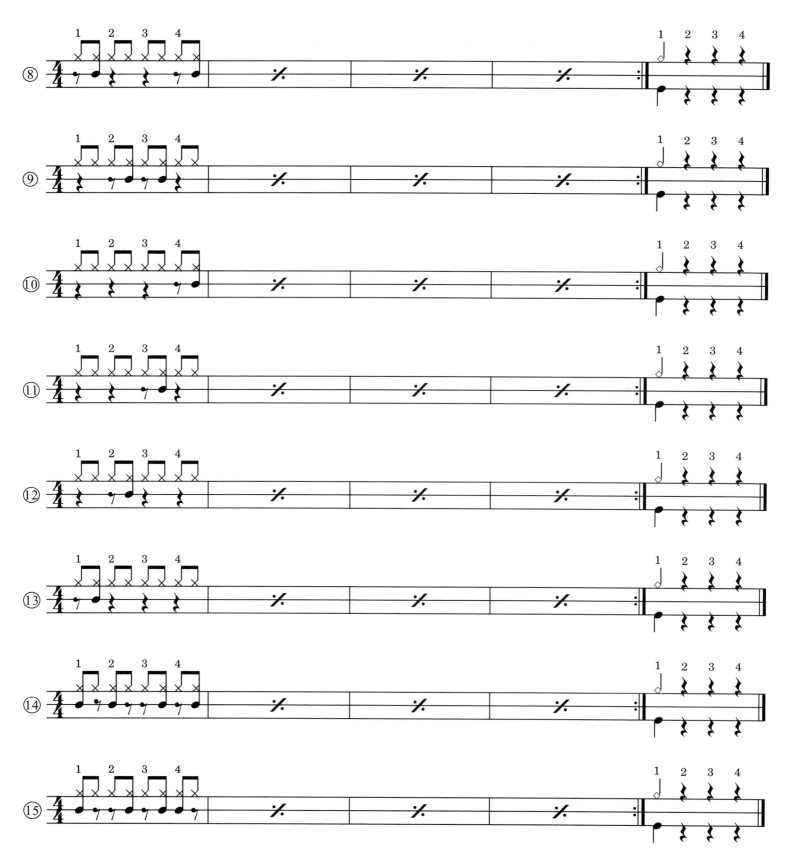

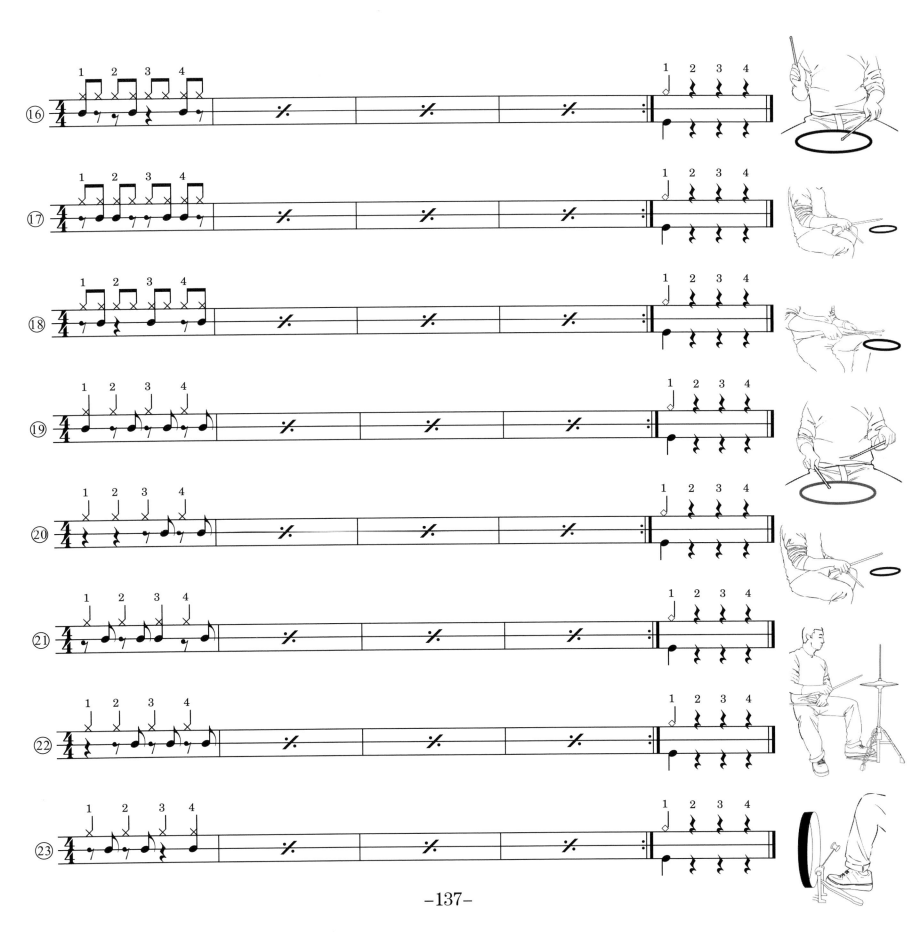

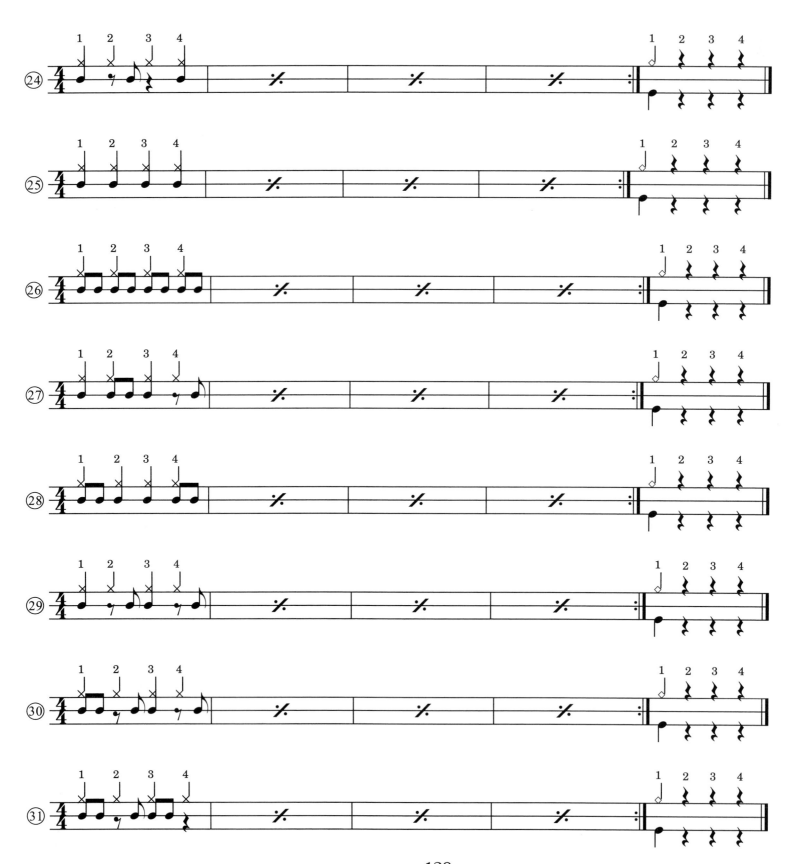

第十四天 小军鼓八分音符的强弱音与重音移位练习

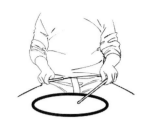

一、概述

强音与弱音是音乐表现最明显的特征之一，对于架子鼓演奏来说更是非常重要。它的基本表现形式有：强奏、弱奏、由弱渐强、由强渐弱等几种，他们的标示方法如下。

1. 小节内标示

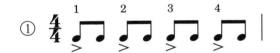

有">"标识的为强音（或称重音）。
无标识的为弱音（或称轻音）。

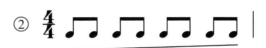

"＜"表示由弱渐强。

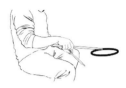

③ 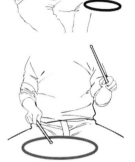（部分）

"＞"表示由强渐弱。

2. 如果有较长的段落，我们用"f"和"p"表示强弱，"ppp"（极弱），"pp"（很弱），"p"（弱），"mp"（中弱），"mf"（中强），"f"（强），"ff"（很强），"fff"（极强）。

3. 如果在乐谱中没有特别标示出以上强弱符号，我们可以参考节拍自然的强弱规律来演奏

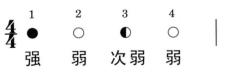

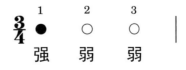

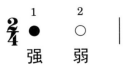

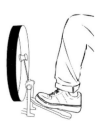

二、小军鼓的强弱音，演奏的操作标准

1. 强音时，我们将鼓槌挥起至最大高度，向下击打至鼓面即为强音。最大高度，即在击打速度快慢允许的情况尽力将鼓槌挥高。
2. 弱音时，我们将鼓槌控制在距鼓面2-5厘米左右的高度，将鼓槌击下，即为弱音。
3. 在演奏时，我们要严格按照强弱音的标准执行。尽量拉开强弱音的对比，增加较丰富的动态感受。

三、强弱音的练习

1. 八分音符（二连音）的渐强练习

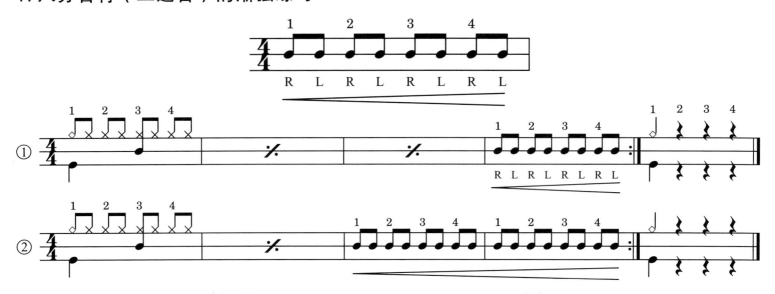

2. 八分音符（二连音）的渐弱练习

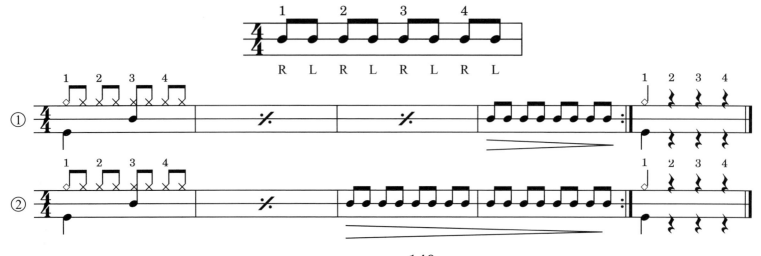

3. 八分音符（二连音）的强弱练习

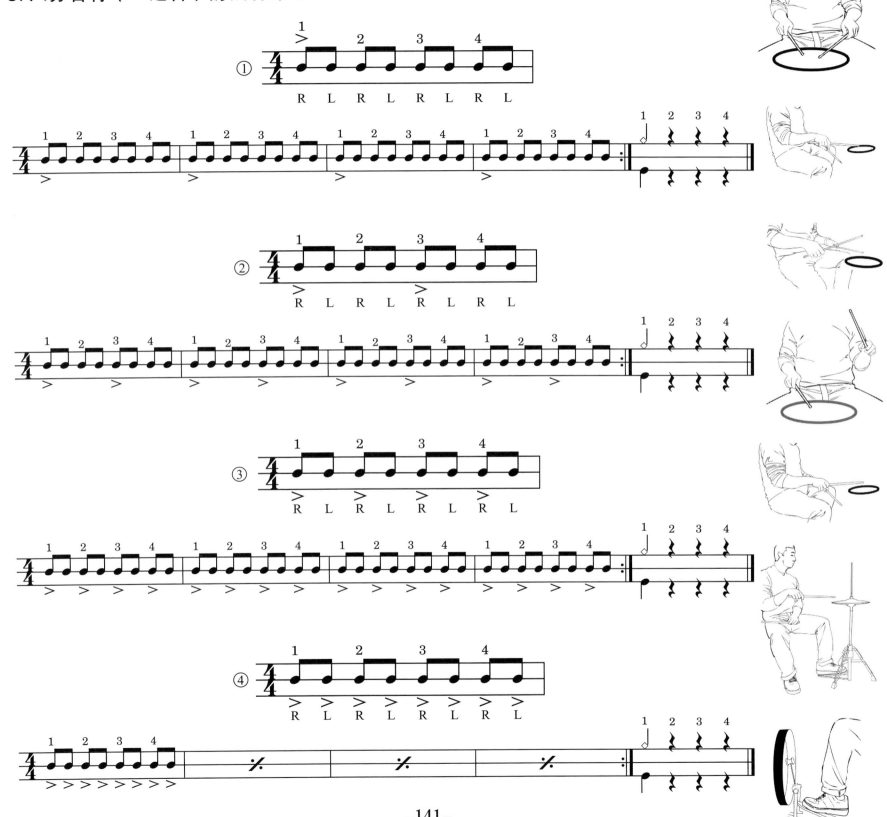

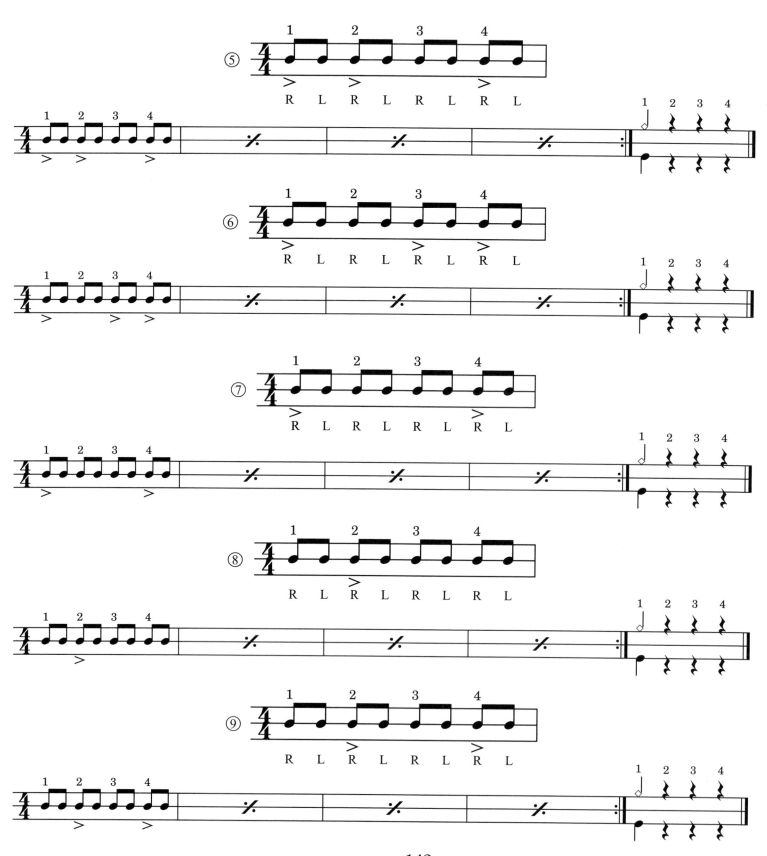

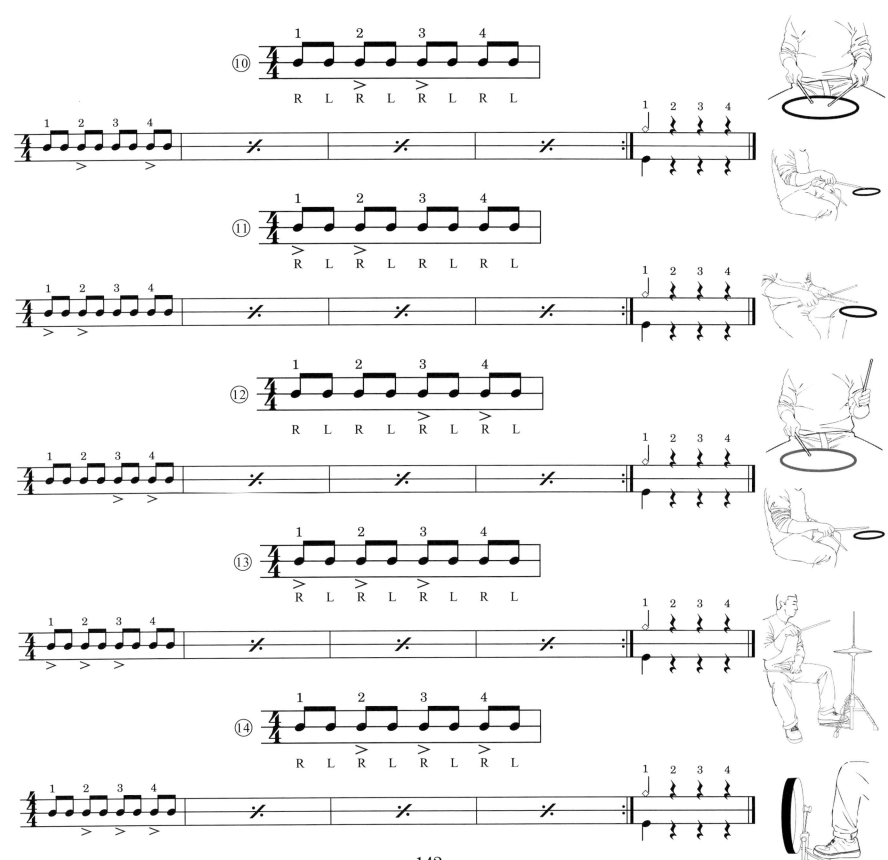

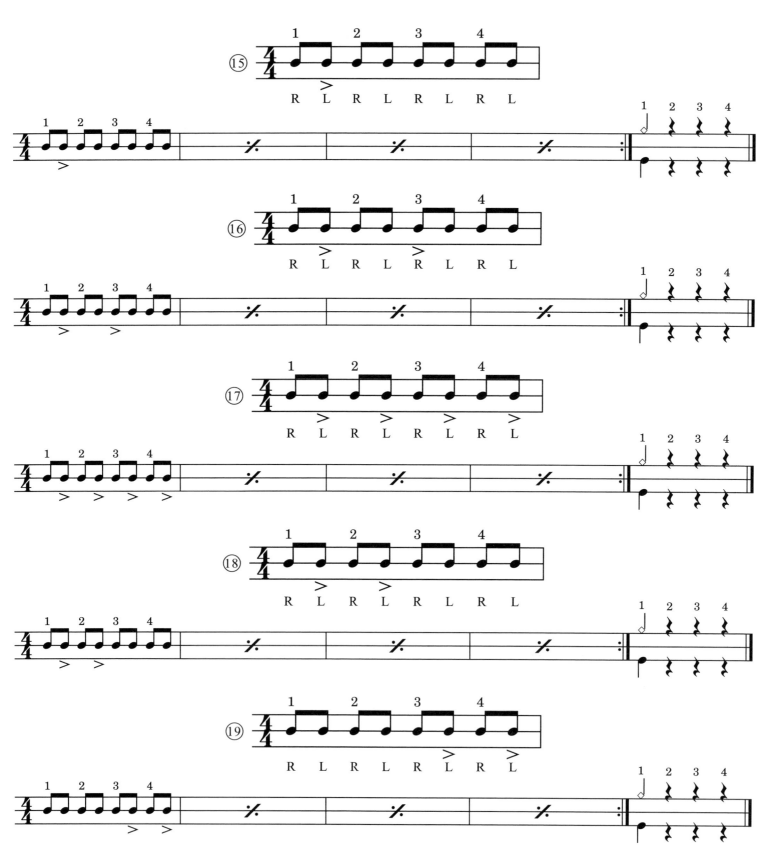

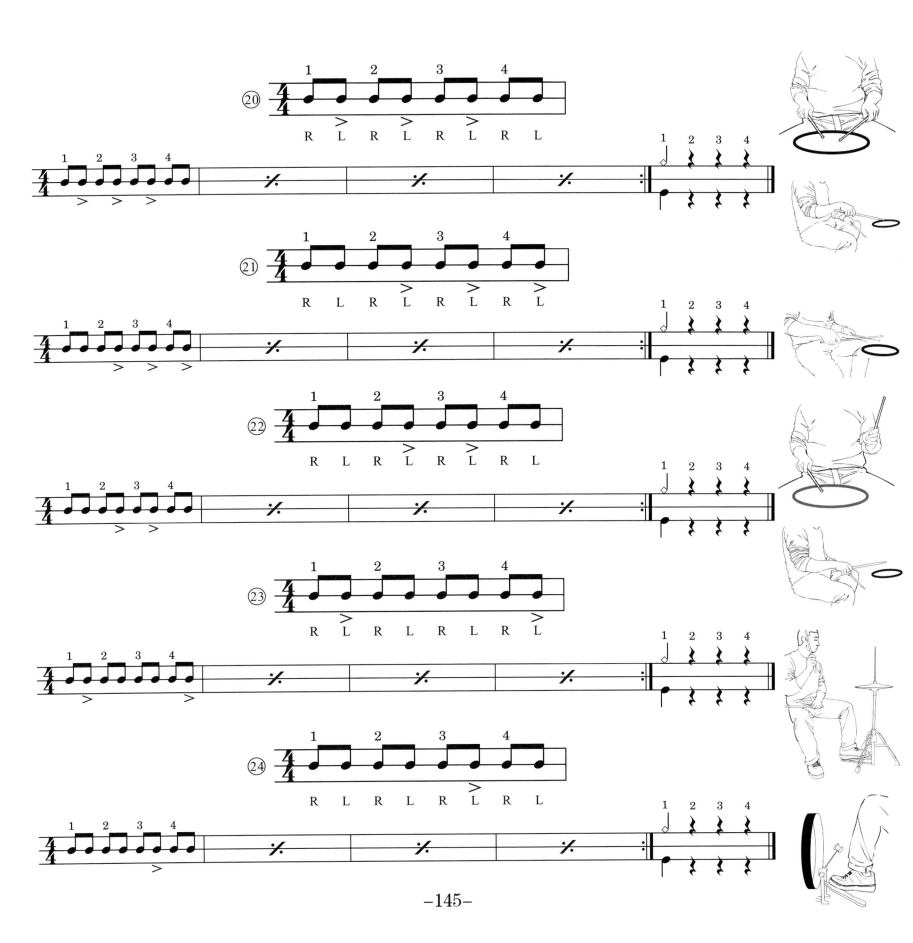

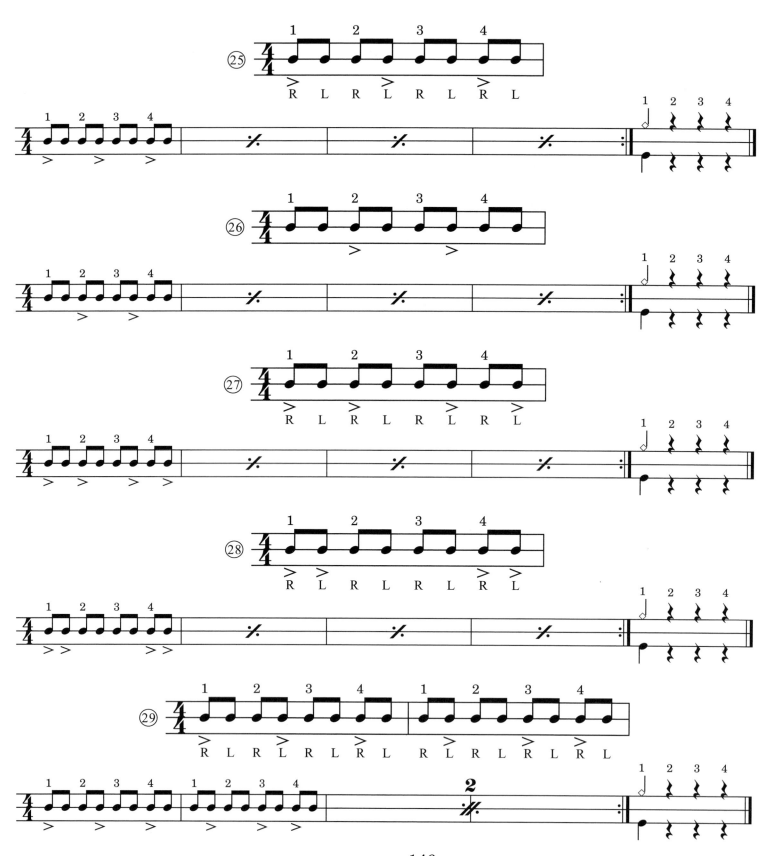

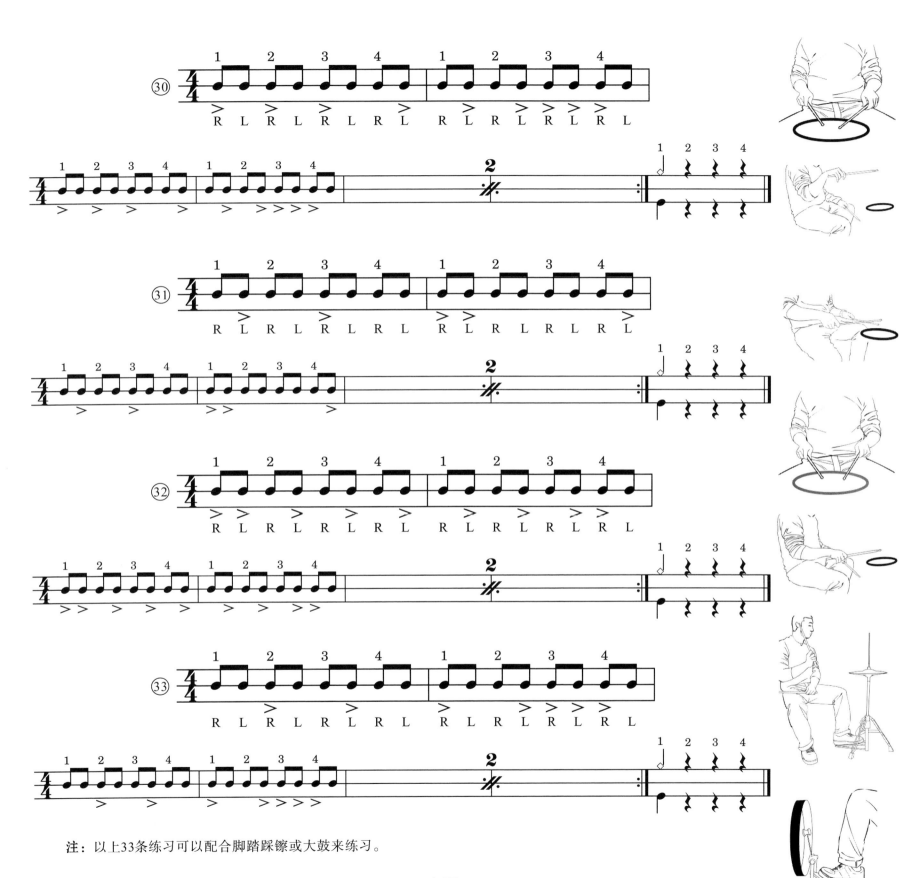

注：以上33条练习可以配合脚踏踩镲或大鼓来练习。

第十五天　小军鼓八分音符的双击与混合击打练习

　　双击、混合击打是小军鼓演奏非常重要的技巧之一。为我们之后练习滚奏技巧提供了基础，也为更有层次的演奏架子鼓、套鼓提供了思路。

1. 双击

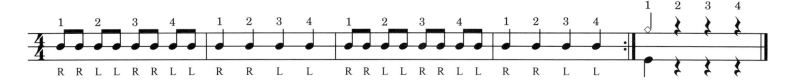

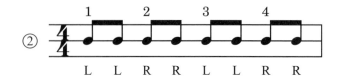

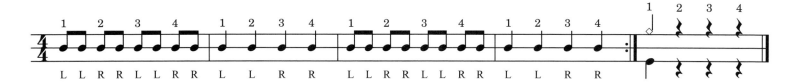

③ 加入四分音符单击配合练习

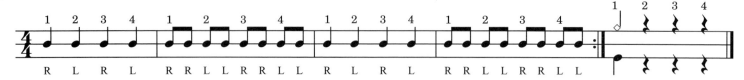

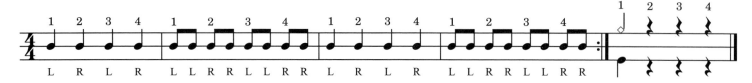

2. 混合击打练习（需要注意强弱音的对比）

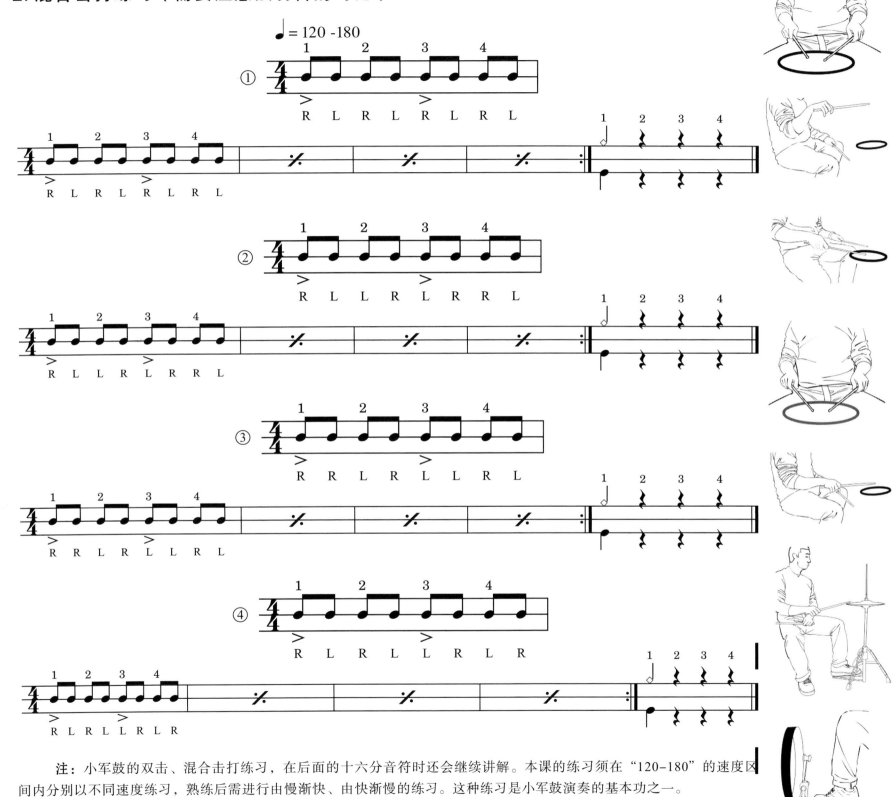

注：小军鼓的双击、混合击打练习，在后面的十六分音符时还会继续讲解。本课的练习须在"120-180"的速度区间内分别以不同速度练习，熟练后需进行由慢渐快、由快渐慢的练习。这种练习是小军鼓演奏的基本功之一。

第十六天 八分音符的节奏填入综合练习

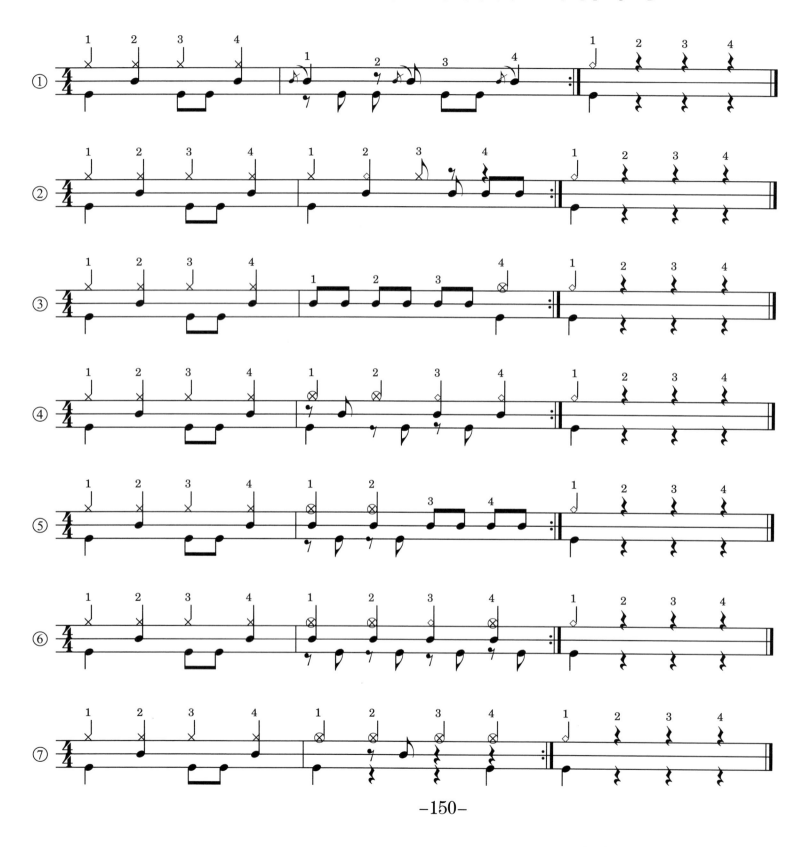

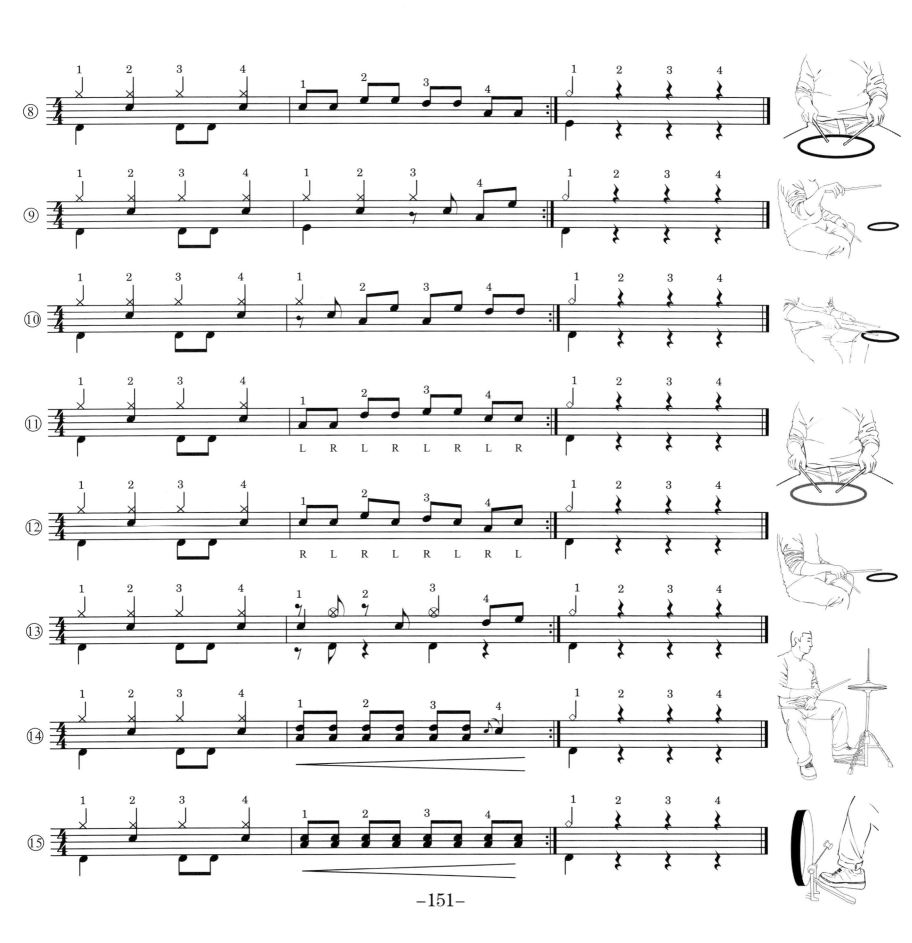

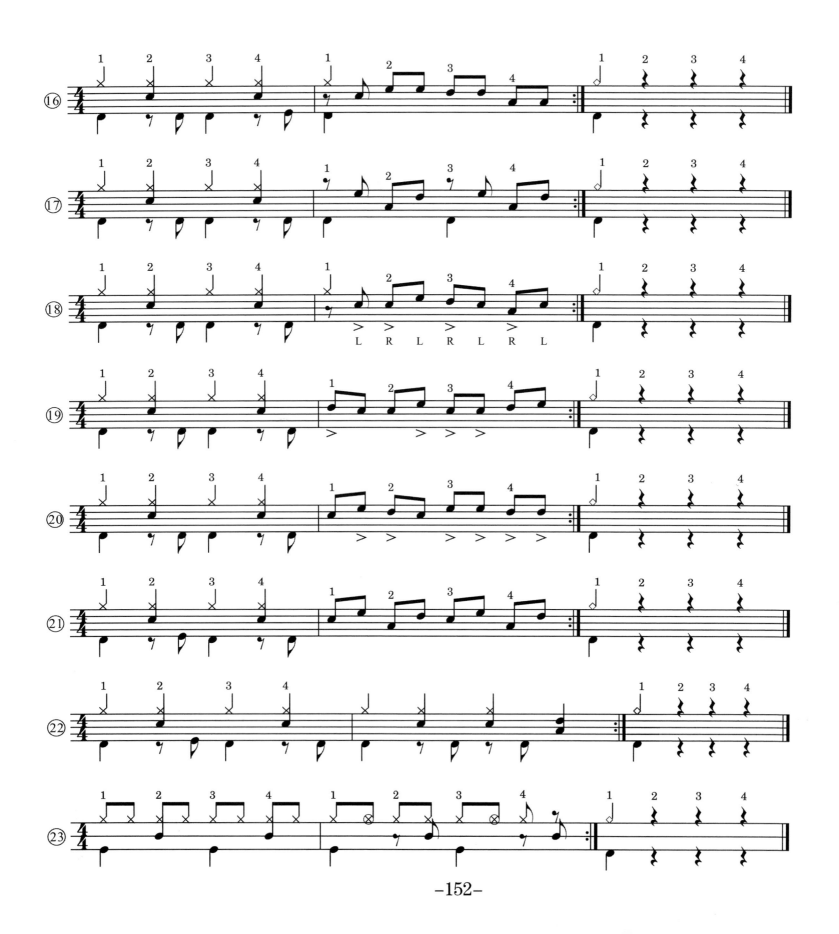

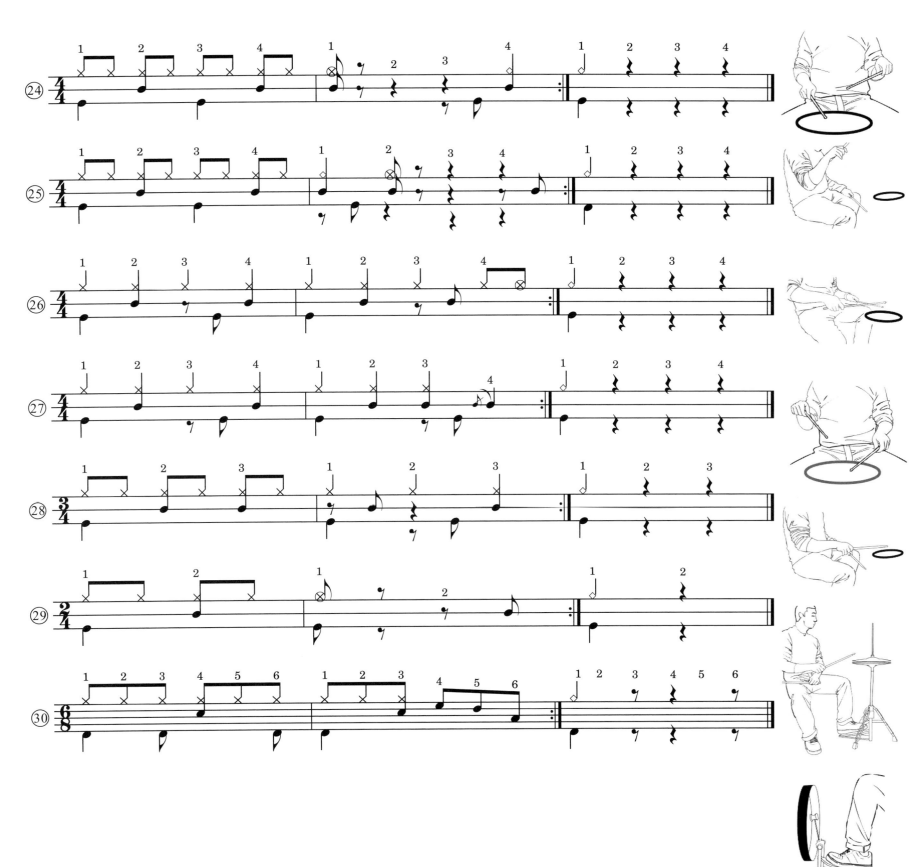

第十七天 加入嗵嗵鼓的节奏填入练习

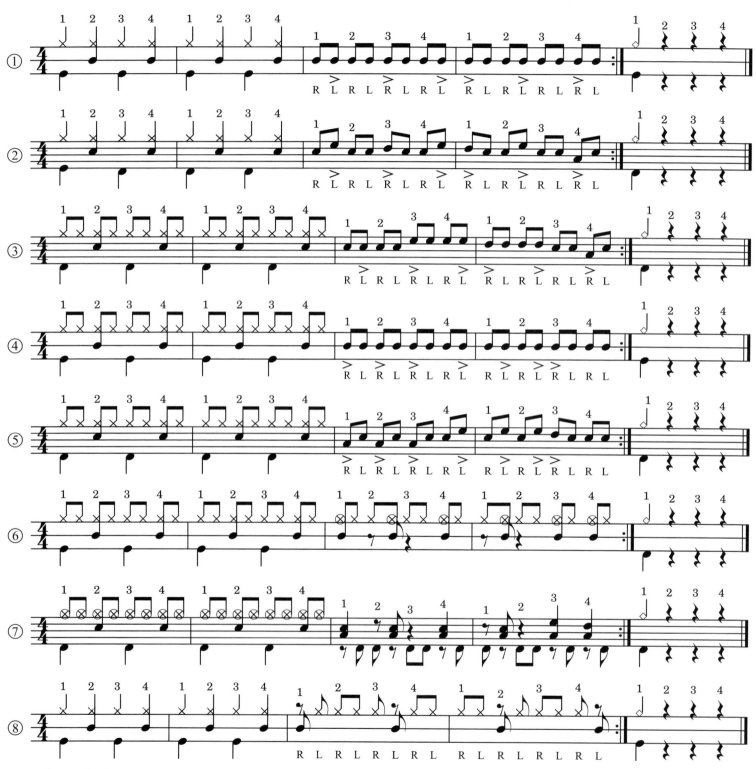

注：此条填入练习为左右手交替击打踩镲。

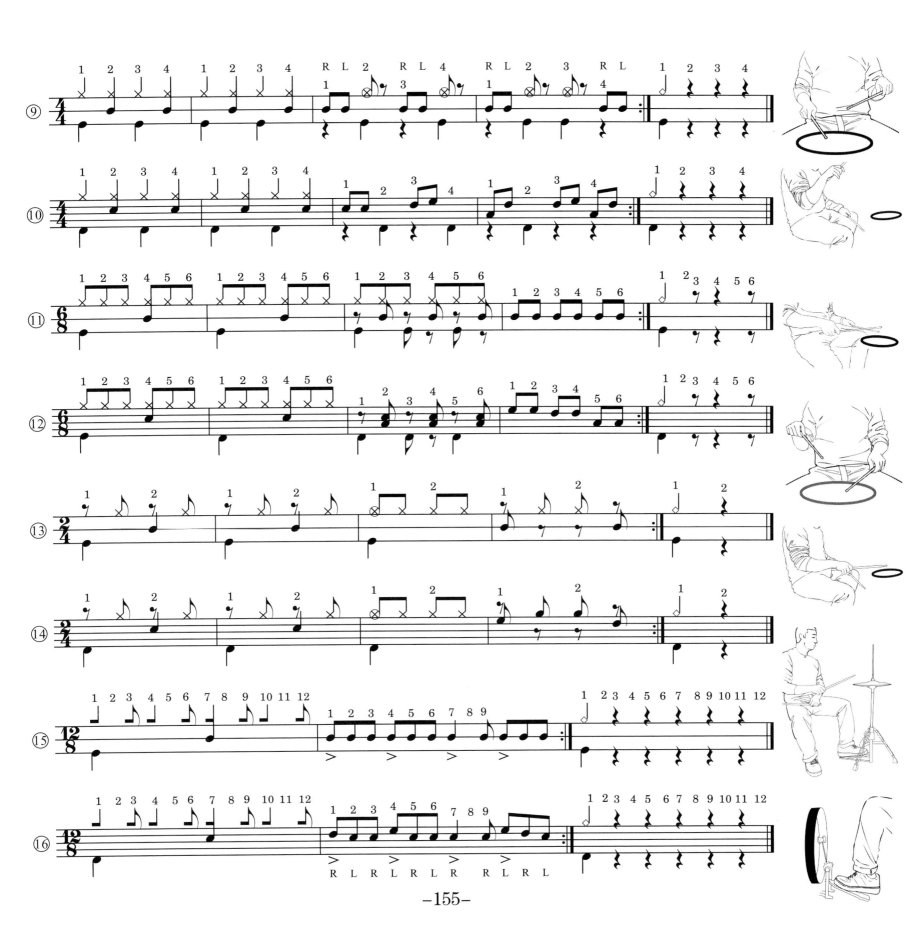

第十八天　十六分音符与休止符的使用

一、十六分音符与休止符

我们将一个小节的时值（全音符"o"）平均分成四份，每份为四分音符"♩"，将一小节时值平均分成八份，每份为八分音符"♪"。现在我们将一小节时值平均分成十六份，每份为十六分音符"♬"，相对应的休止符为十六分休止符"𝄿"。它们的标示与对比关系如下：

1. 标示

♬ 十六分音符　　　　𝄿 十六分休止符

2. 时值对比关系

o = ♩♩♩♩　　　　♩ = ♫ = ♬♬♬♬
全音符　四分音符×4　　全音符　八分音符×2　十六分音符×4

3. 一个节拍的四个十六分音符常常连写，称为四连音，也可简写

♬♬♬♬ = ♬♬♬♬ 或简写为 "∥"

二、十六分音符在架子鼓上的应用

1. 十六分音符在踩镲上的练习

由于频率的倍增，我们将使用单手踩镲（HH.R）和双手踩镲（HH.RL）两种击打演奏的方式。另外要注意：在快速击打踩镲或小军鼓、嗵嗵鼓等时要配合镲面（鼓面）的弹性适当发力，强音不要用力过猛，弱音点到即止即可。

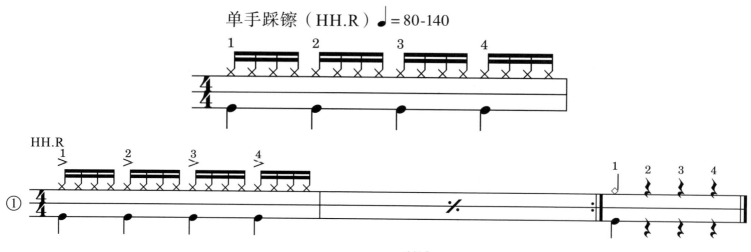

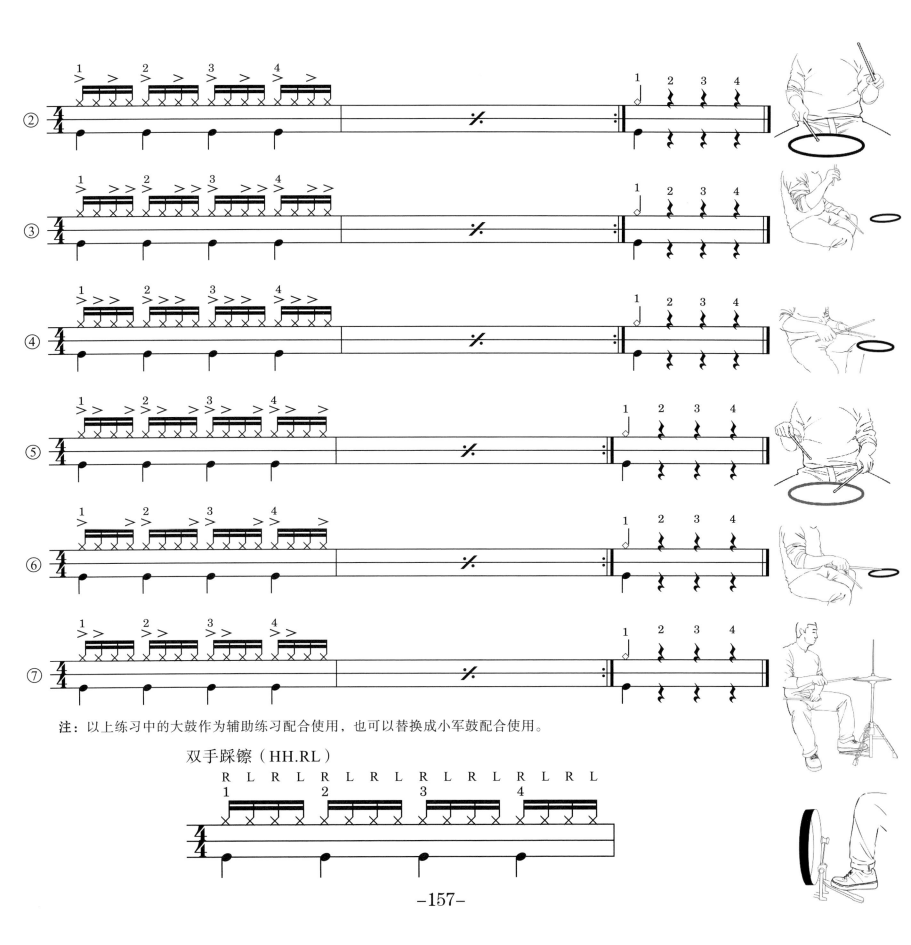

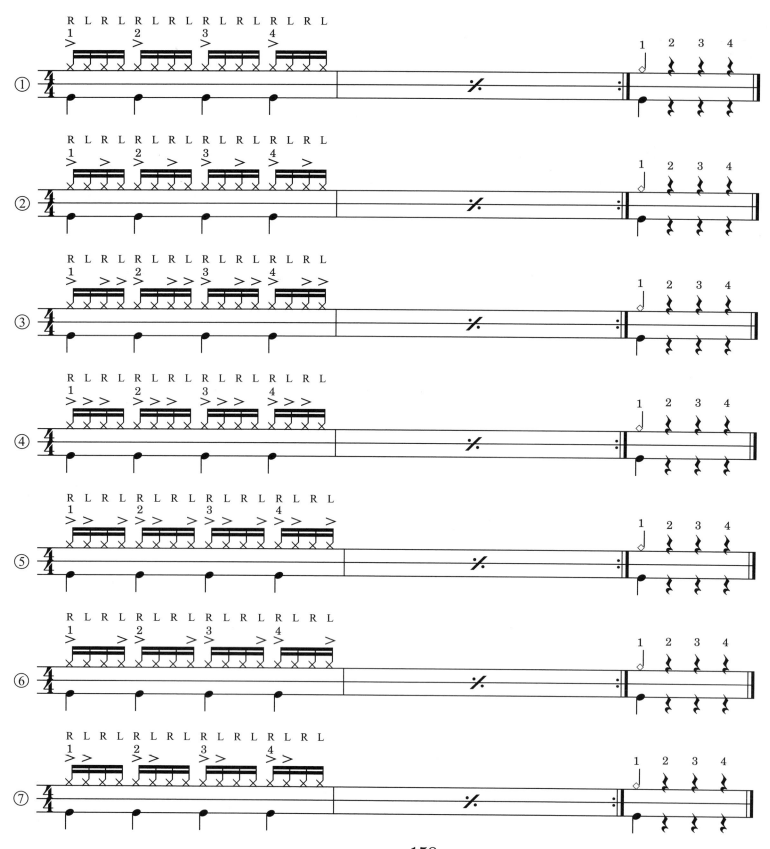

2. 加入十六分休止符的练习

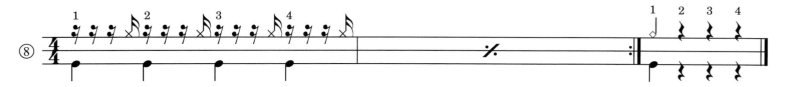

注：以上八条练习的休止符记谱，为了表明规律，非标准记谱。另外，同样采用单手、双手的练习。

3. 为了将十六分音符与八分音符作更好的节奏对比，我们通常采用后面小节的记谱方式，使其形成标志化的音符组合模式。

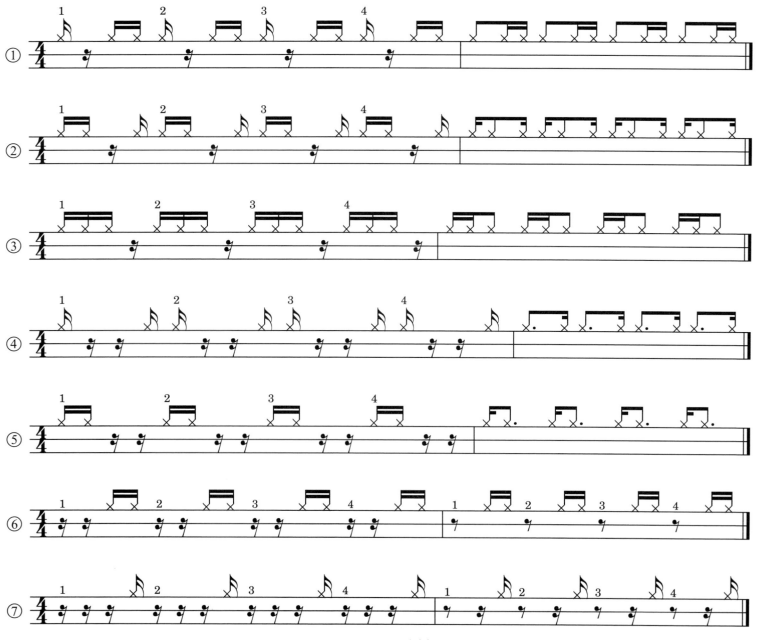

我们解读一下前面的音符组合模式，这些组合模式在以后的演奏中会常常使用，甚至成为构建节奏的主体元素。它们都有各自的简称，如下：

♩ = ♪♬　　前面一个八分音符与后面两个十六分音符的组合，简称**后十六**。

♩ = ♬♪　　前面两个十六分音符与后面一个八分音符的组合，简称**前十六**。

♩ = ♬♬　　前后各一个十六分音符，中间一个八分音符的组合，简称**小切分音**。

♩ = ♪.♬　　前面一个八分音符加一个附点与后面一个十六分音符的组合，简称**前附点**。

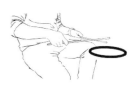

♩ = ♬♪.　　前面一个十六分音符与后面一个八分音符加一个附点的组合，简称**后附点**。

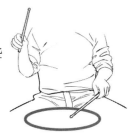

♩ = 𝄾 ♬　　前面一个八分休止符与后面两个十六分音符的组合，简称**空后十六**。

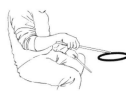

注：节奏型中的附点须依附于音符使用，不能独立存在。附点的时值相当于它所依附的音符的一半。另外还有一些节奏型。如下：

♩ = ♫　　两个八分音符连写，简称**二连音**。

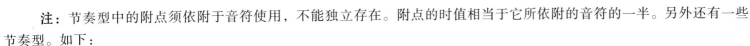

♩ = ♬♬　　四个十六分音符连写，简称**四连音**。

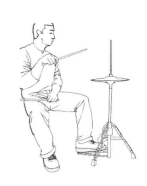

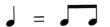 = ♪ ♩ ♪　　前后各一个八分音符与中间一个四分音符在两个节拍内完成，简称**大切分**。

♩ = ♩. ♪　　前面一个附点四分音符与后面一个八分音符的组合，简称**前大附点**。

♩ = ♪ ♩.　　前面一个八分音符与后面一个附点四分音符的组合，简称**后大附点**。

♩ = ♬♬³　　在一个节拍内平均分成三份，简称**小三连音**。

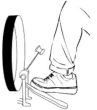

♩ = ♩ ♩ ♩ ³　　在两个节拍内平均分成三份，简称**大三连音**。

第十九天 大鼓的十六分音符常用节奏型练习

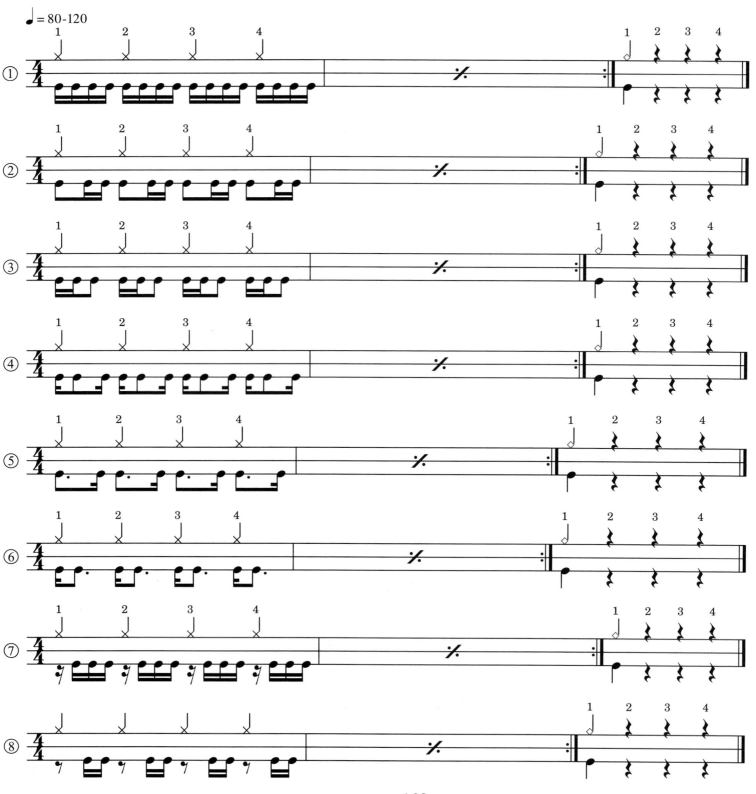

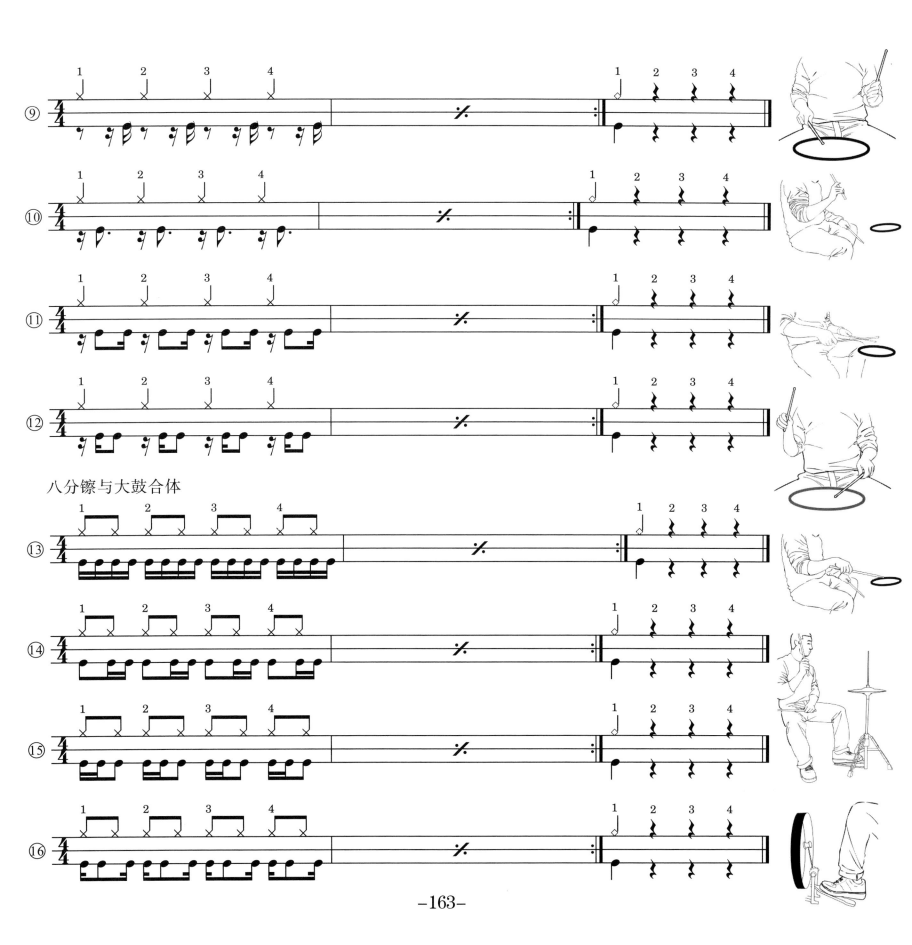

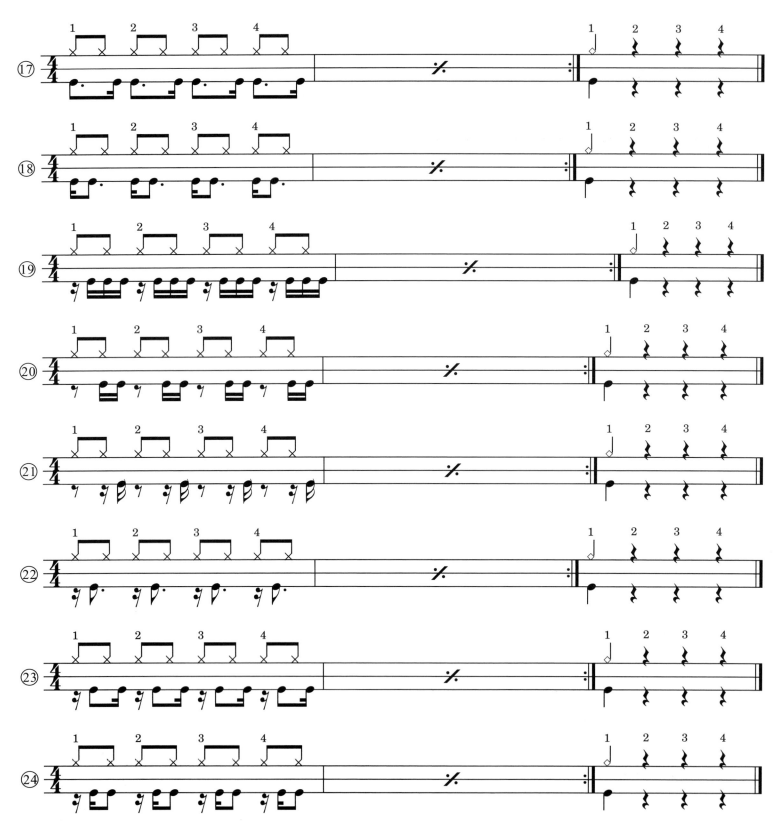

注：以上24条练习练熟后，需将手击踩镲替换成脚踏踩镲再次练习。

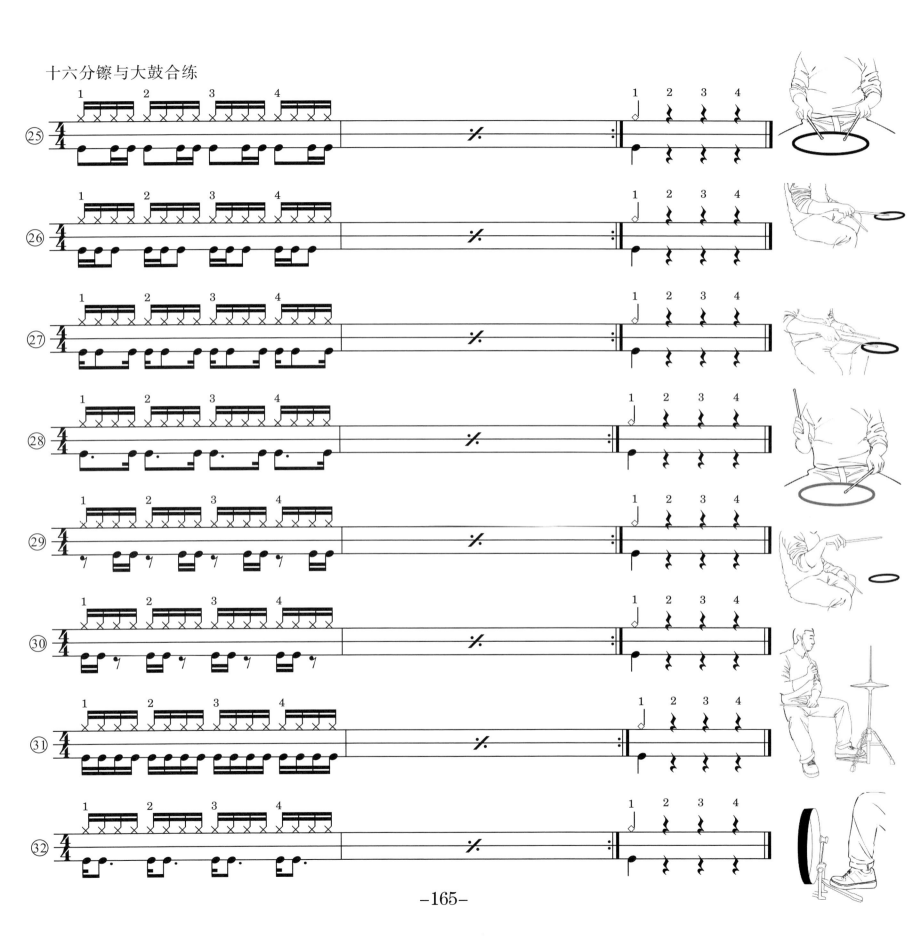

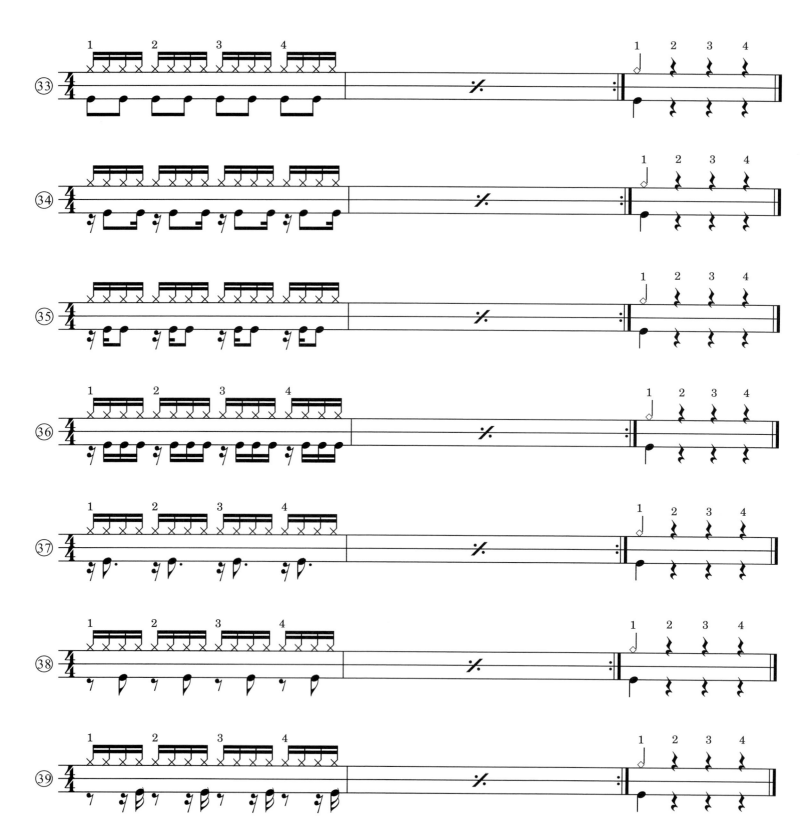

注：以上25条至39条练习，需用单手击打踩镲（HH.R）和双手击打踩镲（HH.RL）两种方式练习。

第二十天 小军鼓的十六分音符常用节奏型练习

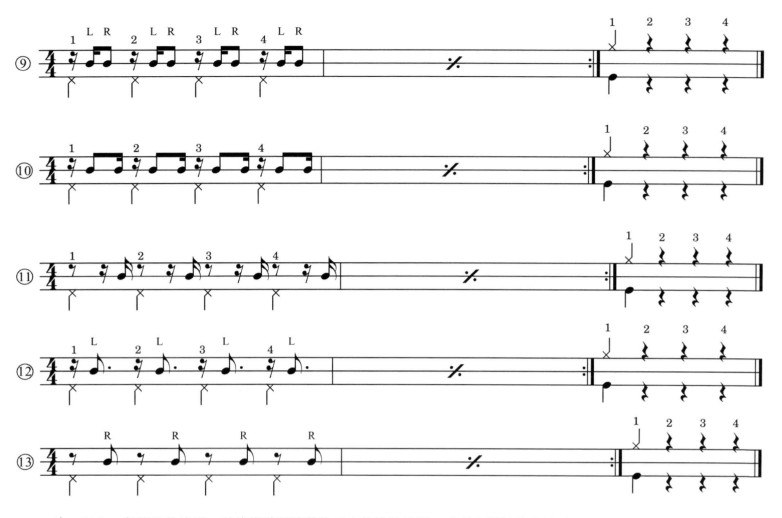

注：以上13条练习熟练后，需将脚踏踩镲替换成大鼓辅助练习，或者小军鼓单独练习。

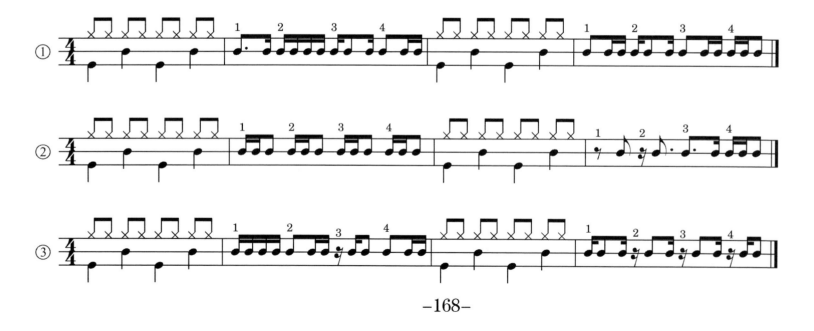

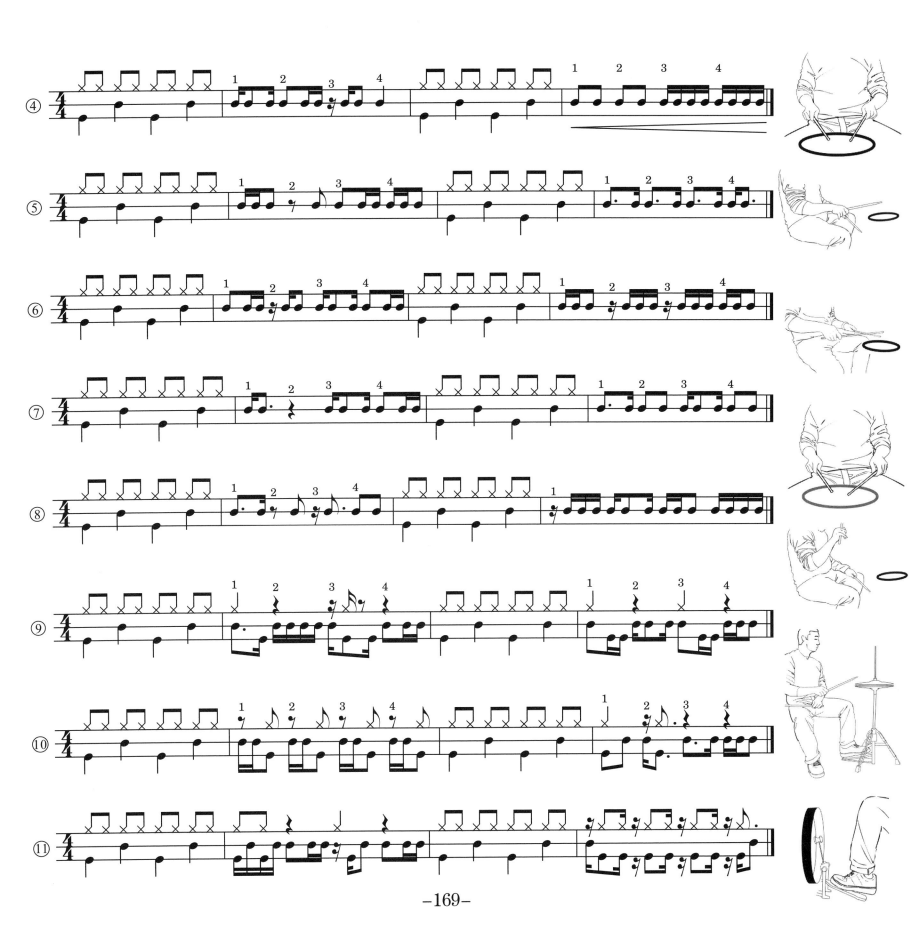

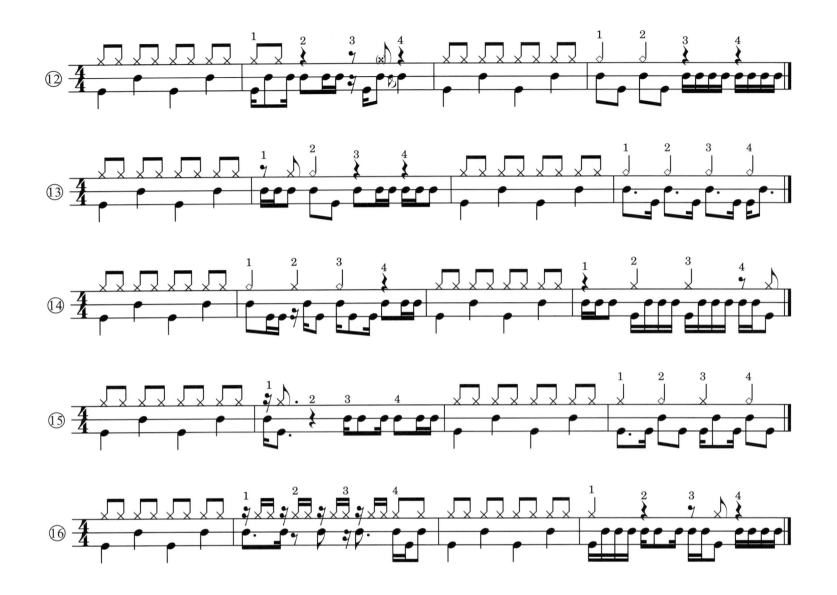

第二十一天 小军鼓单击的强弱音与重音移位练习

该练习需严格执行强弱音的演奏标准。强音时，在保证音符连贯、均匀的前提下，将鼓槌尽量挥高，向下击打；弱音时，将鼓槌放低，距鼓面越近越好，利用鼓槌重量和鼓面弹性掉落击打。此方法同样适用于双击、混合击的练习。

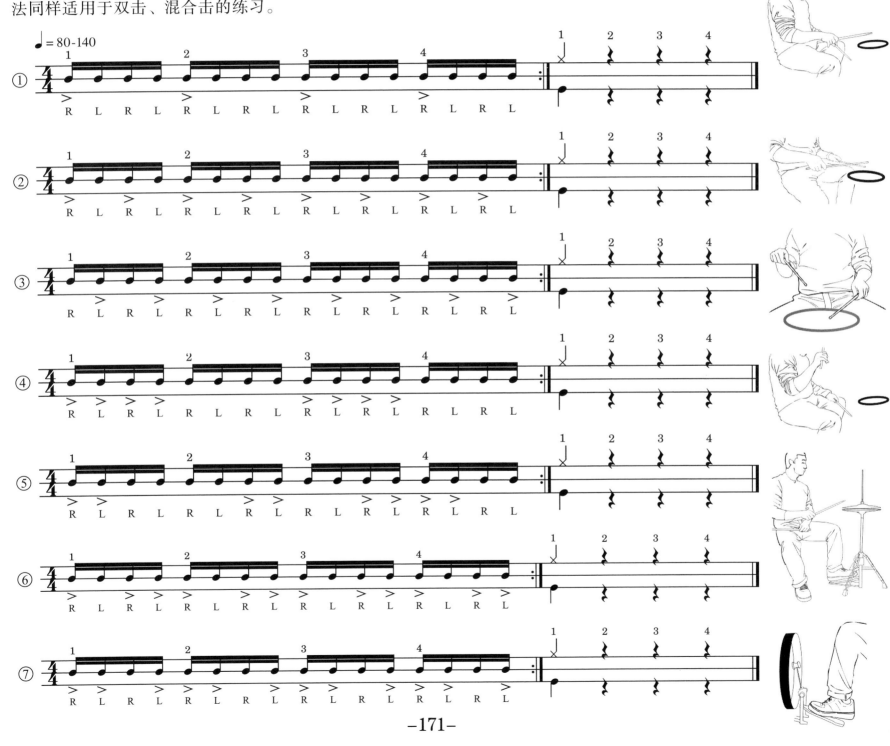

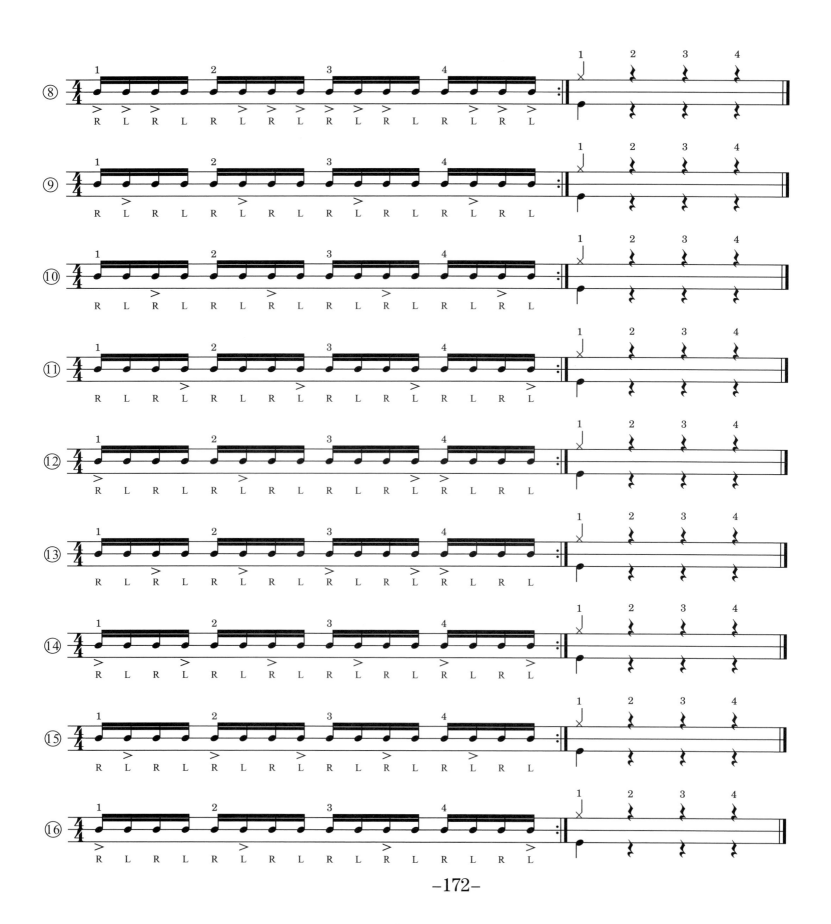

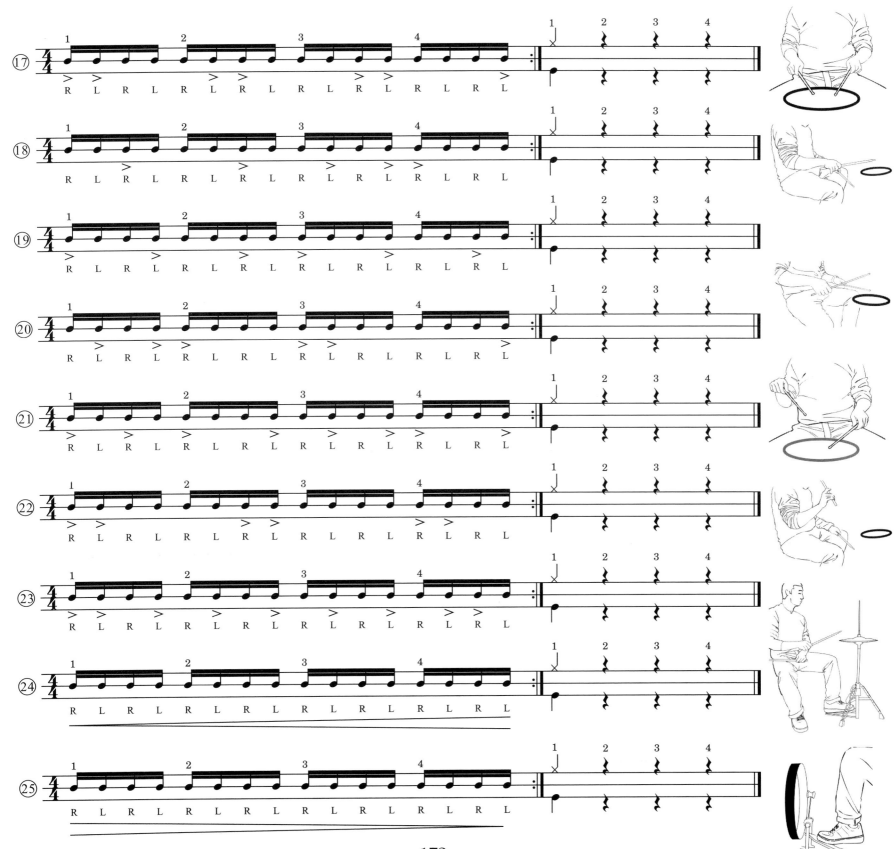

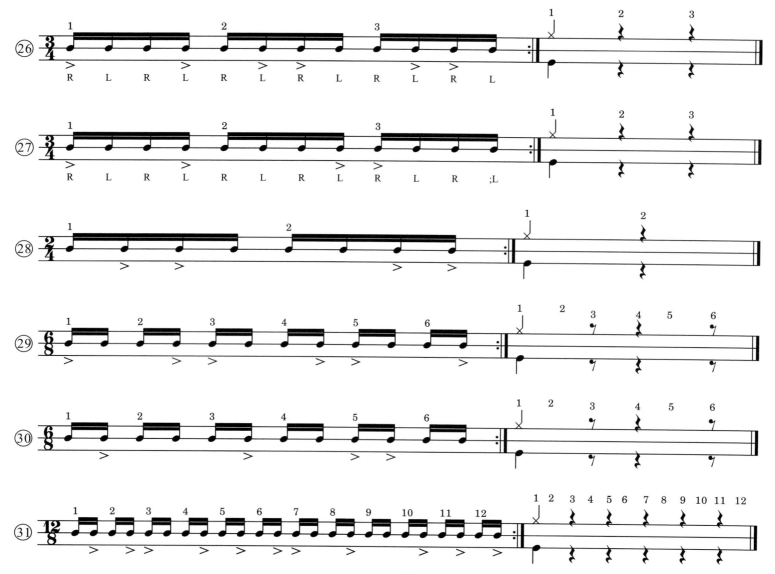

注：以上31条练习可以单独练习，也可以加入大鼓或脚踏踩镲辅助练习。

第二十二天　小军鼓的十六分音符双击、混合击的练习

1. 小军鼓的十六分音符双击演奏

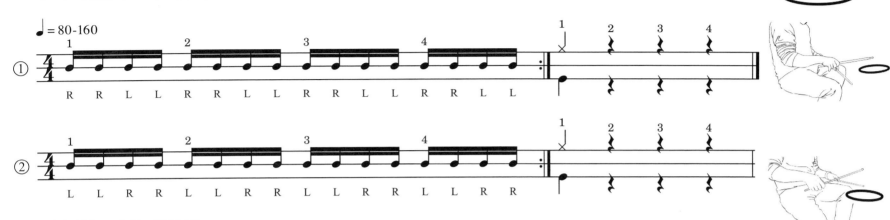

小军鼓双击演奏要领：

在中速（节拍器80-100）演奏四连音时，左右手分别连续发力两次击打鼓面完成一个节拍的演奏。演奏时，注意两次挥槌的高度要基本相同，以保证音色音量的统一。在快速（节拍器100-160）演奏时，左右手分别发力一次击打鼓面，放松鼓槌，使鼓槌在击打的惯性力和鼓面的回弹力共同作用下自然跳起，又因重力向下落回鼓面，再次击响一次，完成快速双击的演奏。演奏时注意发力的力度，控制好鼓槌弹跳的高度和自然下落击打的次数，使演奏均匀且有弹性。

双击演奏是架子鼓演奏重要的基本功。掌握好要领后，也可以做由慢及快地练习，形成滚奏的效果。

2. 小军鼓的十六分音符单、双击混合演奏

混合击打为架子鼓的演奏提供了多层次的变化。

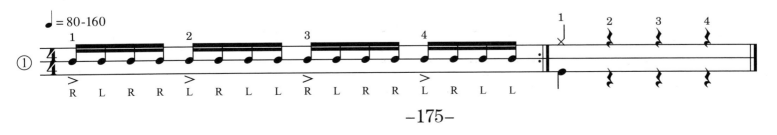

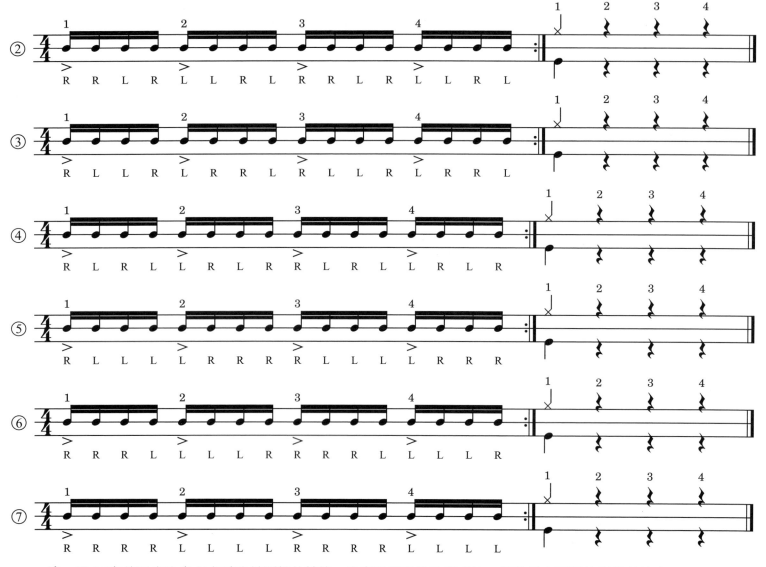

注：以上7条练习应注意左右手连贯顺畅的转换；注意强弱音的动态对比；练熟后也可渐快渐慢的演奏。

3. 混合击的应用练习（♩表示小军鼓击边演奏）

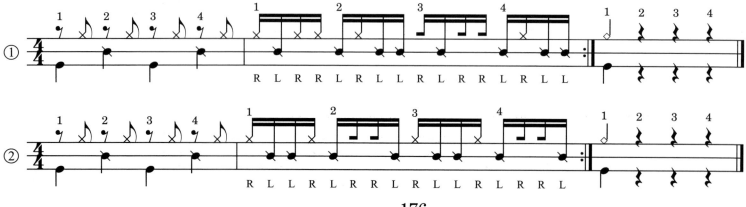

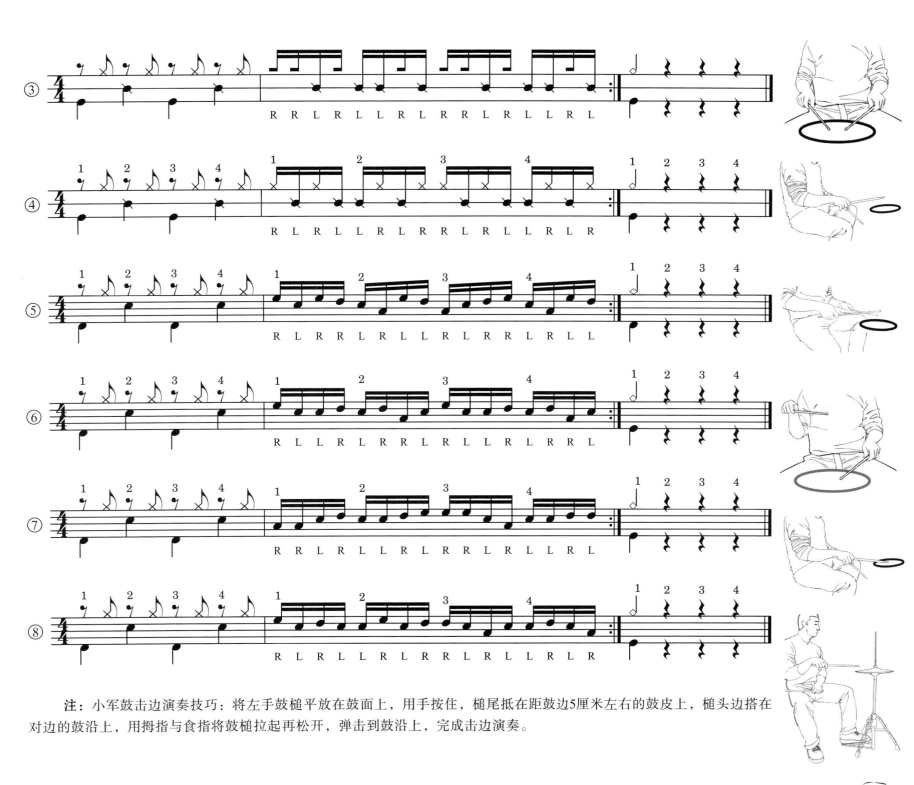

第二十三天 大鼓、小军鼓、踩镲的配合练习

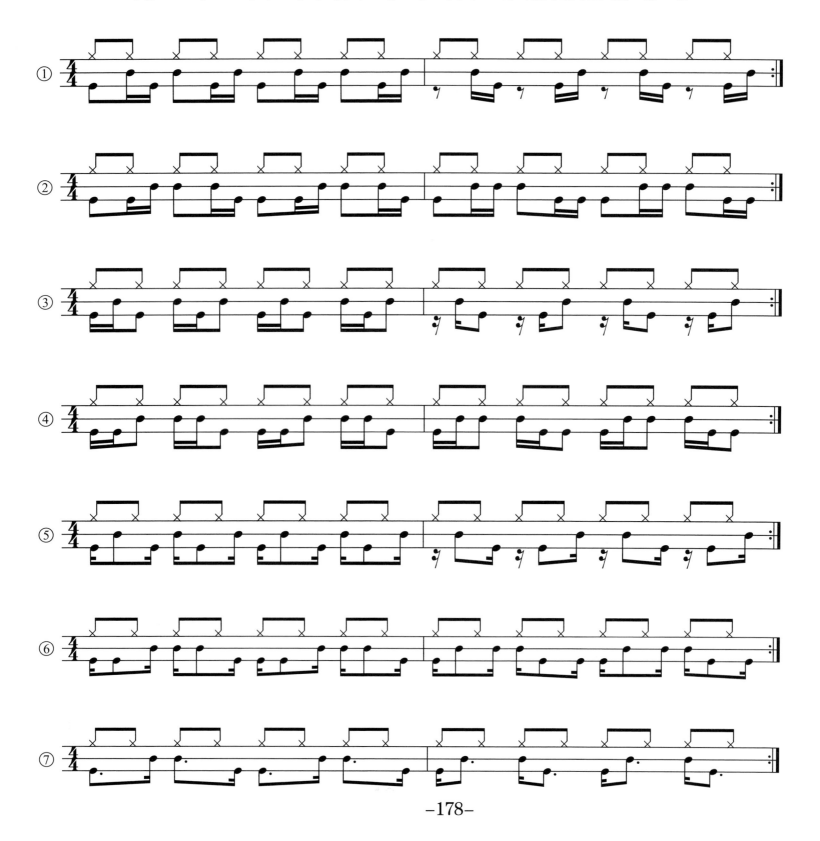

第二十四天 四分、八分、十六分音符的节奏型综合练习

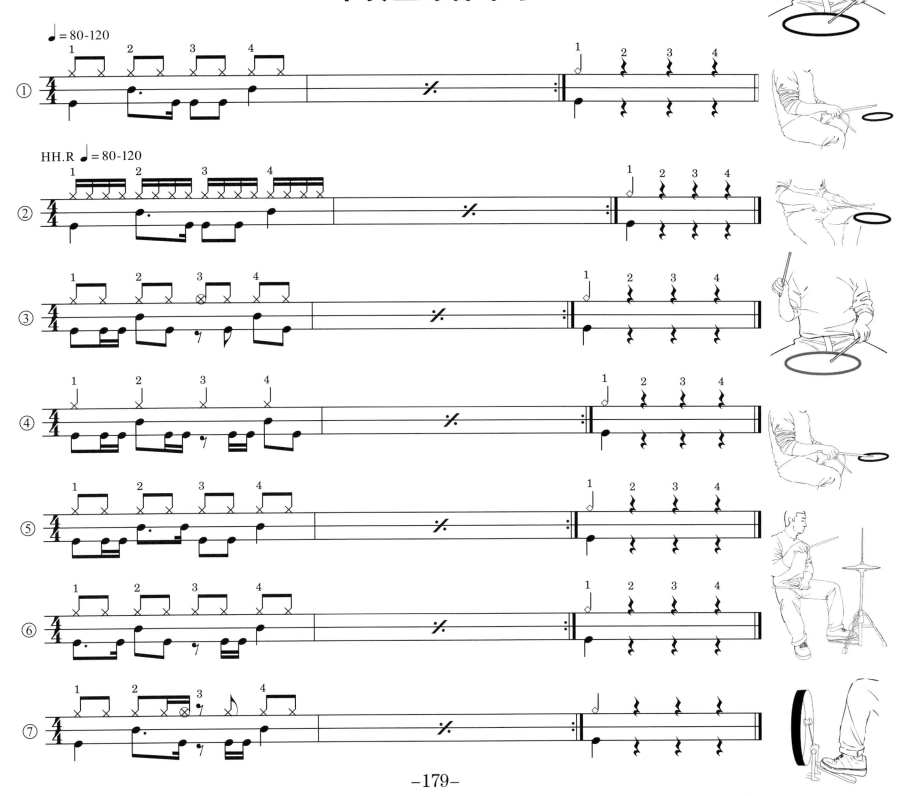

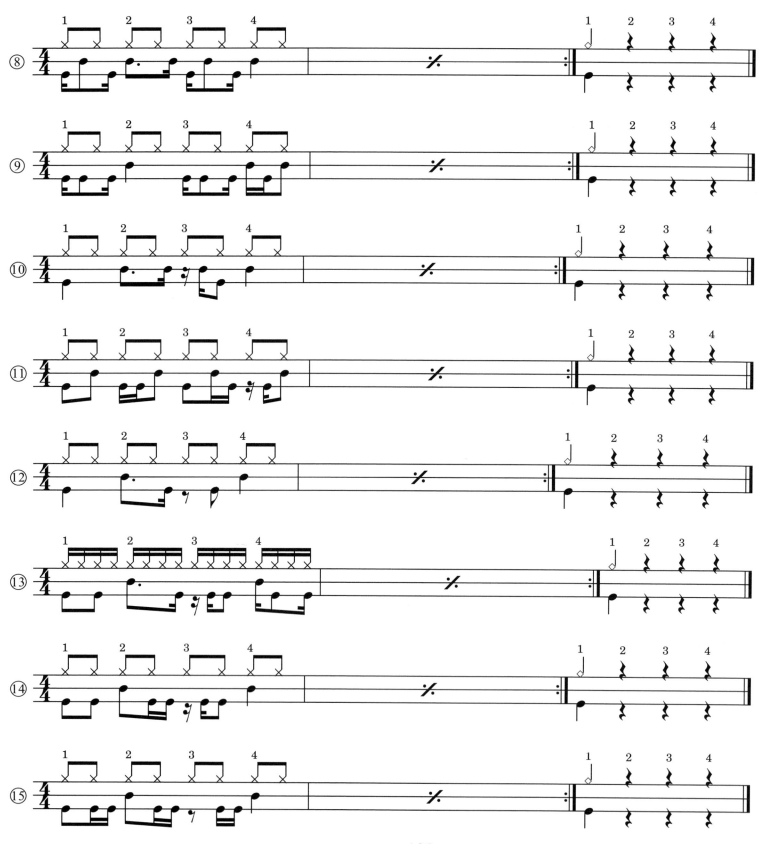

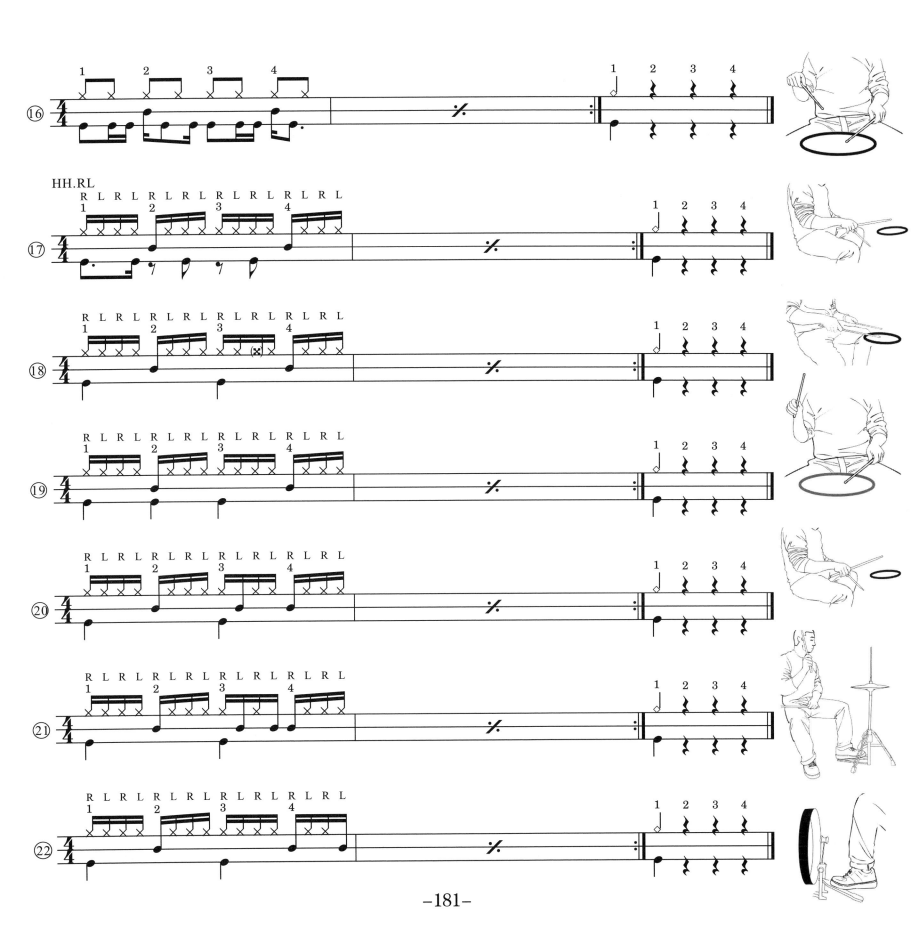

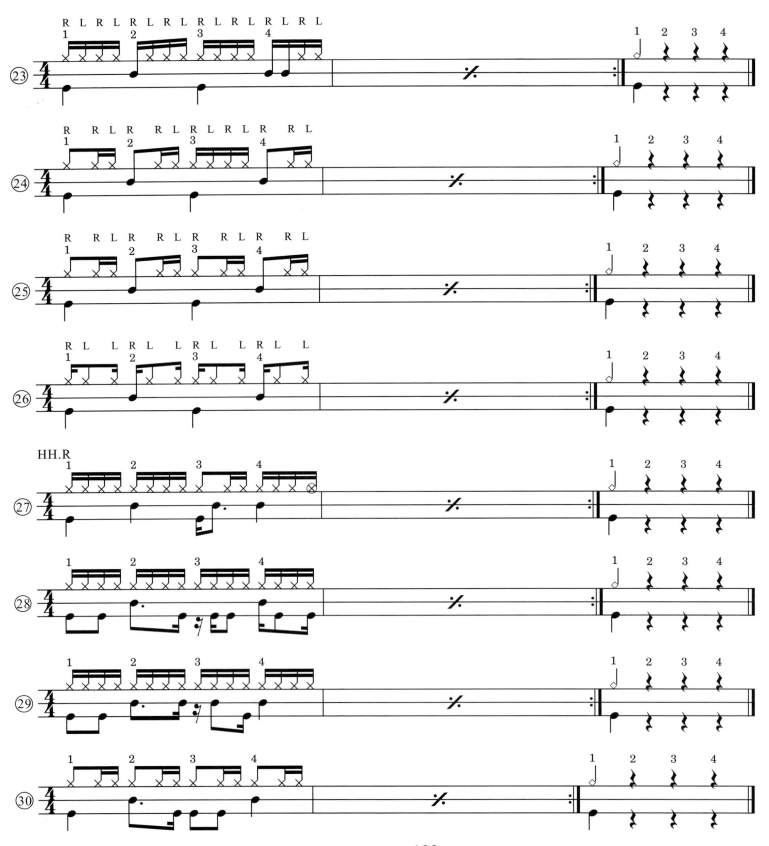

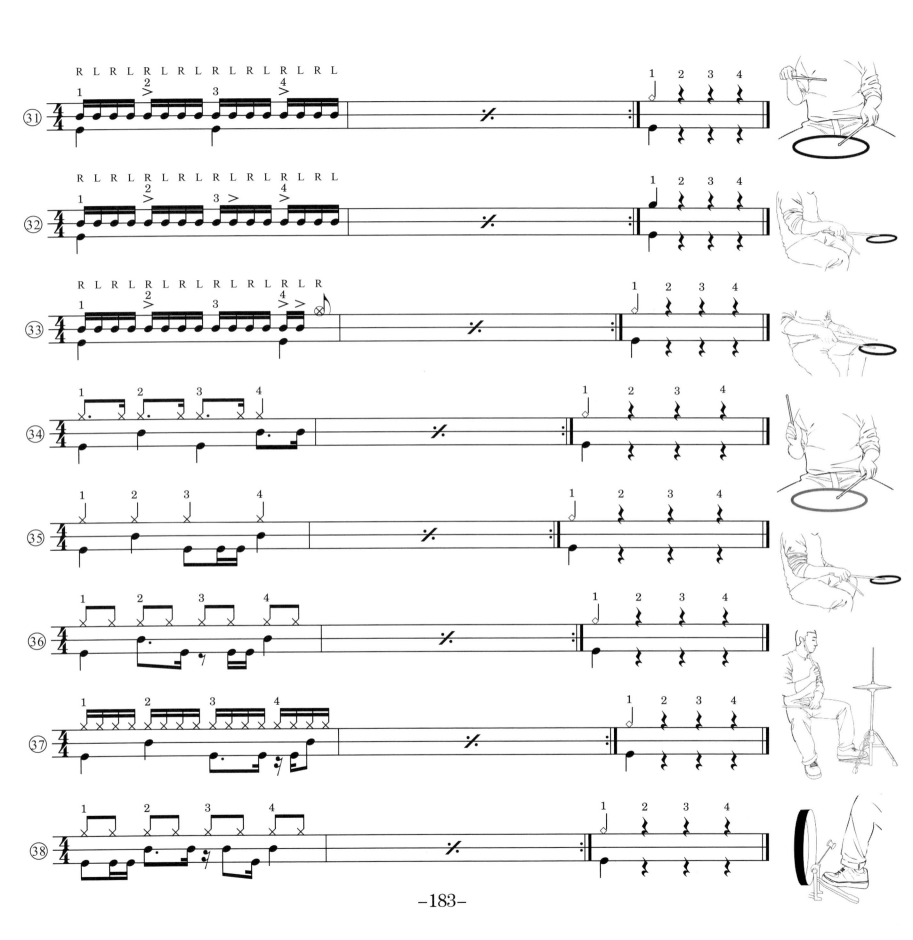

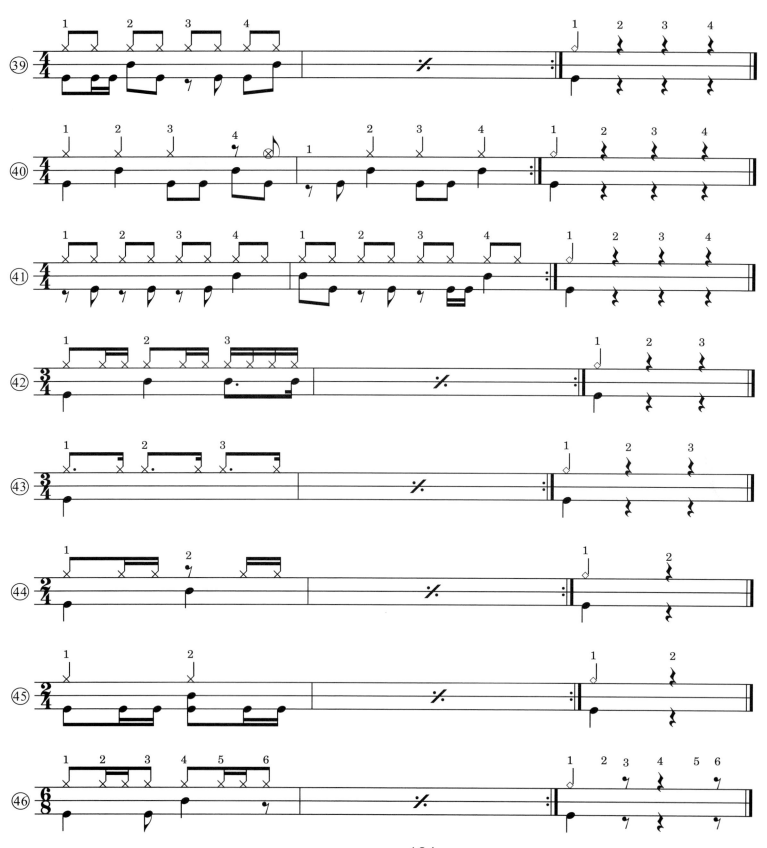

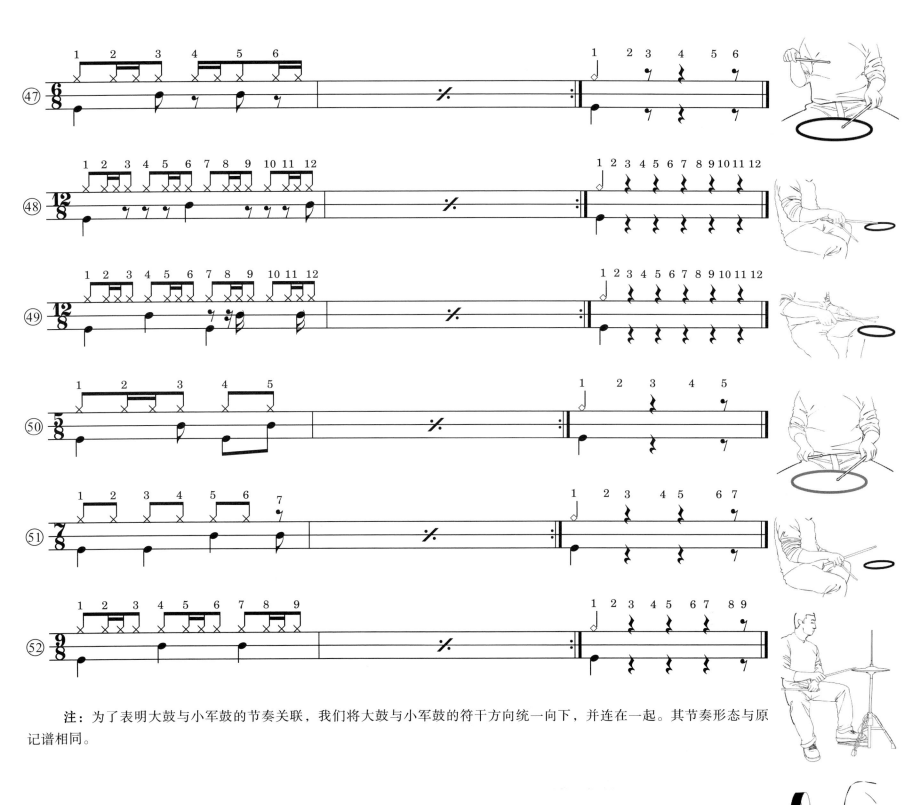

注：为了表明大鼓与小军鼓的节奏关联，我们将大鼓与小军鼓的符干方向统一向下，并连在一起。其节奏形态与原记谱相同。

第二十五天 常用节奏型与填入小节的变化及展开

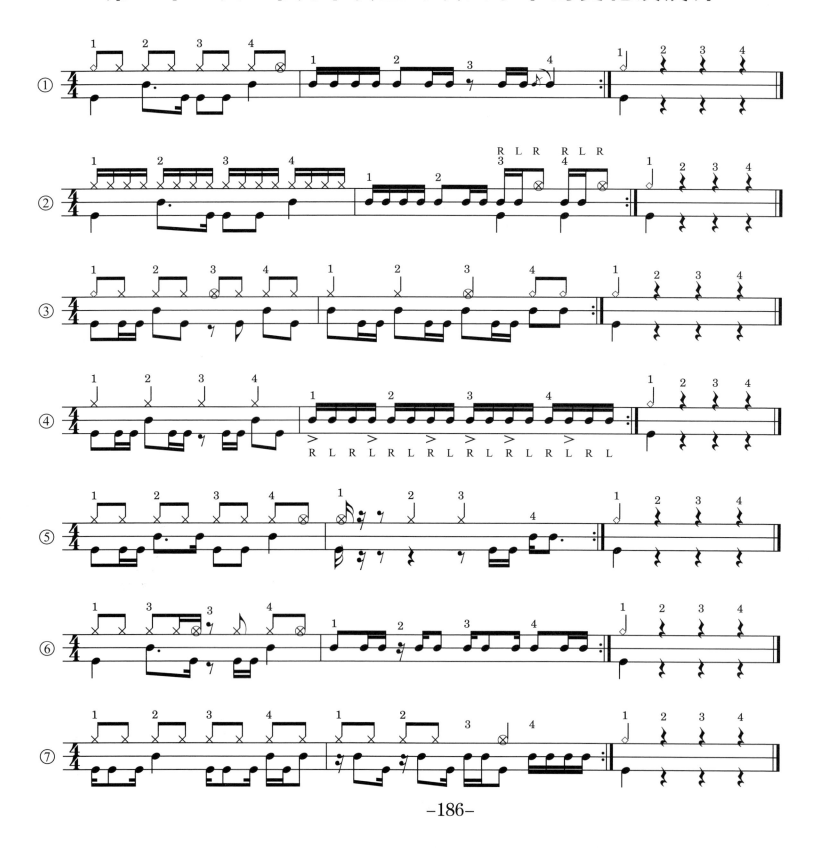

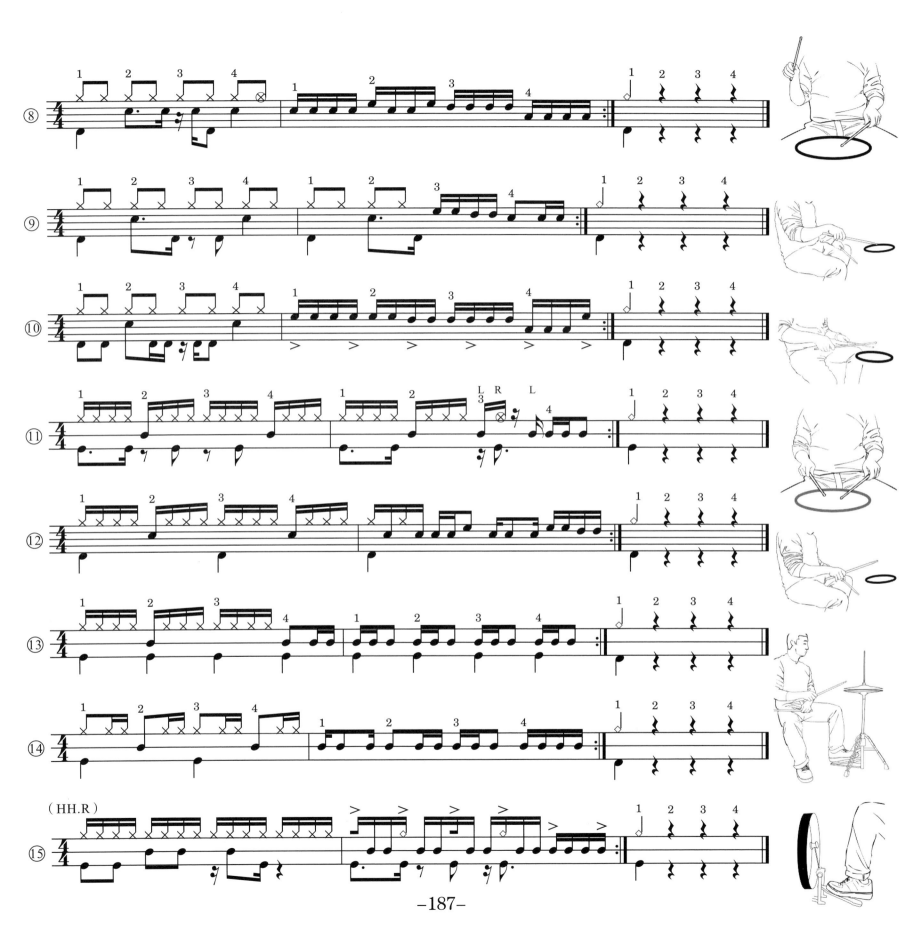

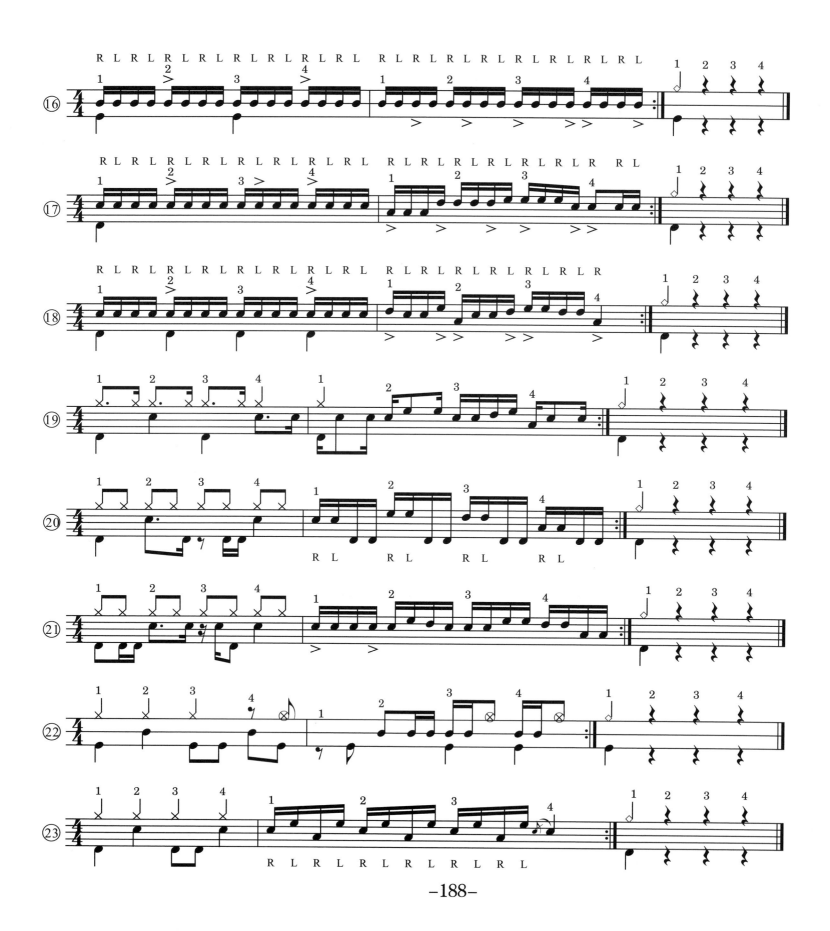

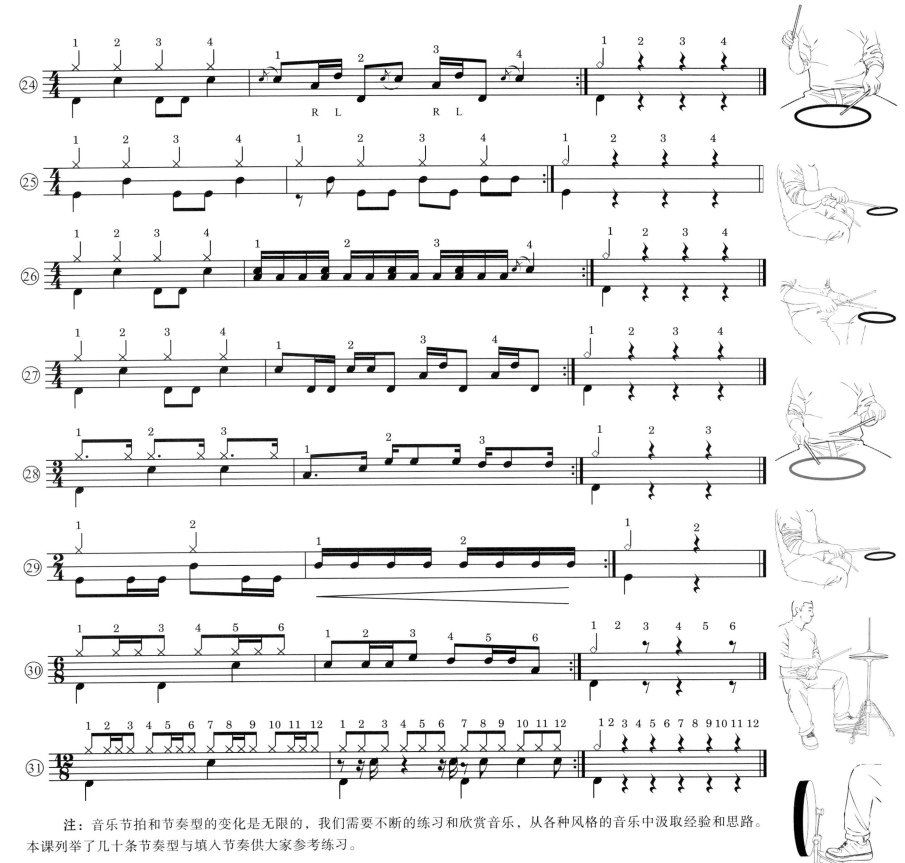

注：音乐节拍和节奏型的变化是无限的，我们需要不断的练习和欣赏音乐，从各种风格的音乐中汲取经验和思路。本课列举了几十条节奏型与填入节奏供大家参考练习。

第二十六天 三连音的使用

一、三连音概念

前面的课程我们介绍了二连音、四连音等连音节奏形式，它们都是将节拍或音符平均分成两份或四份的偶数节拍，这节课将介绍奇数节拍，即节拍或音符平均分成三份，我们把三个音的连写称为三连音。它的表示如下：

八分音符三连音表示，在一个节拍内完成的三连音，三个音加在一起的时值相当于一个四分音符

十六分音符三连音表示，在半个节拍内完成的三连音，三个音加在一起的时值相当于一个八分音符

四分音符三连音表示，将两个节拍平均分成三份，三个音加在一起的时值相当于一个二分音符（或两个四分音符）又称为大三连音

如果需要将三连音中的某个音休止，我们会表示如下：

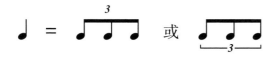表示将八分音符三连音中的第一个音休止

可简写成 ♫ 表示将八分音符三连音中的中间音符休止

这种休止在爵士乐和布鲁斯音乐中较常用，也常把它简写成"♫"

表示将十六分音符三连音中的第一个音休止

表示将四分音符三连音中的第二个音休止

二、三连音的节奏型填入练习

三连音是很重要的常用节奏型，它打破了我们之前用二连音和四连音等构成的节奏模式，使音乐节拍有了新的层面，下面我们开始练习。

1. 三连音的节奏型练习

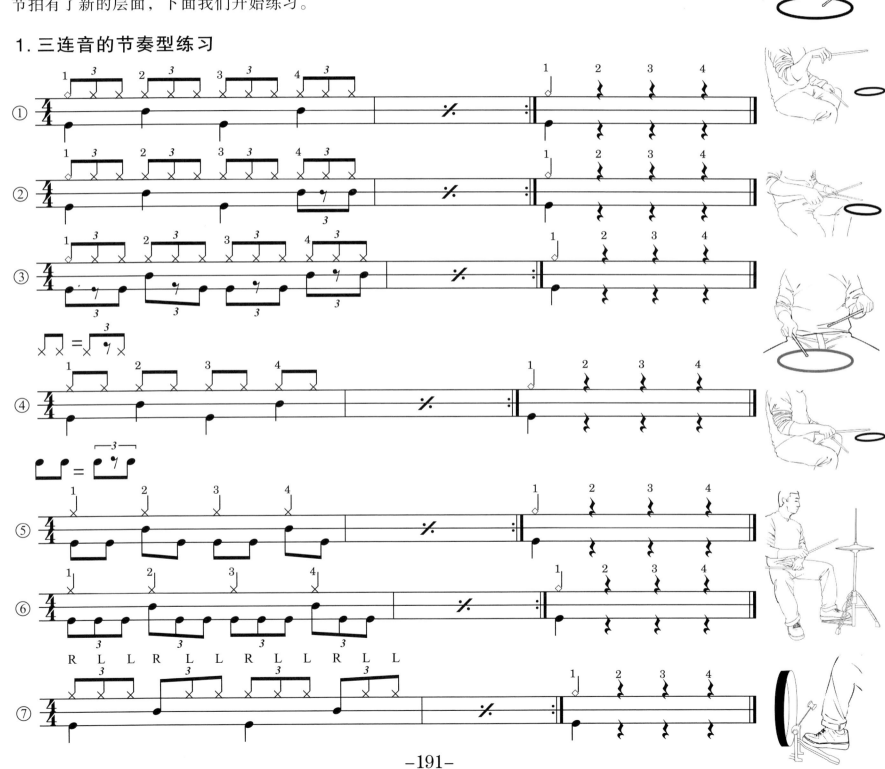

2. 大鼓、小军鼓、踩镲配合的加强练习

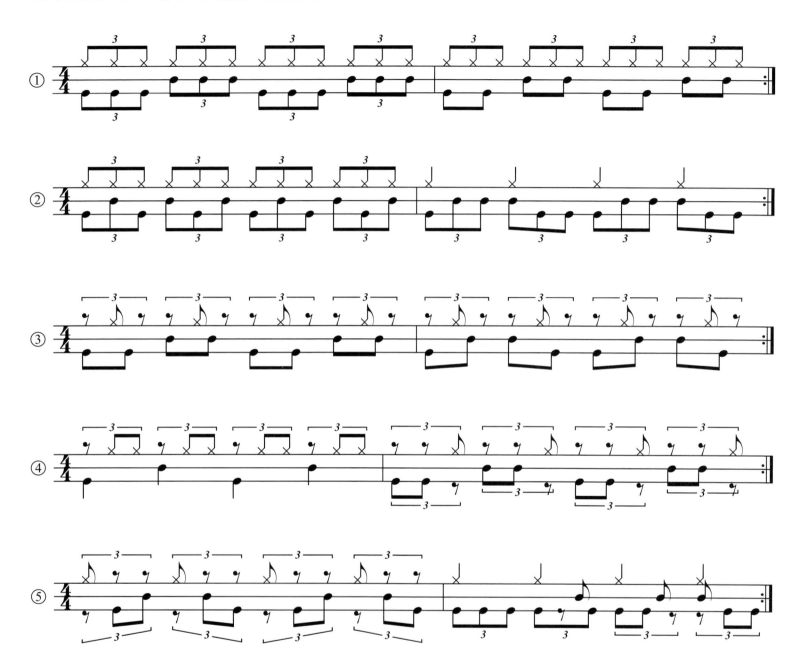

第二十七天　小军鼓三连音的重音移位及单、双、混合击练习

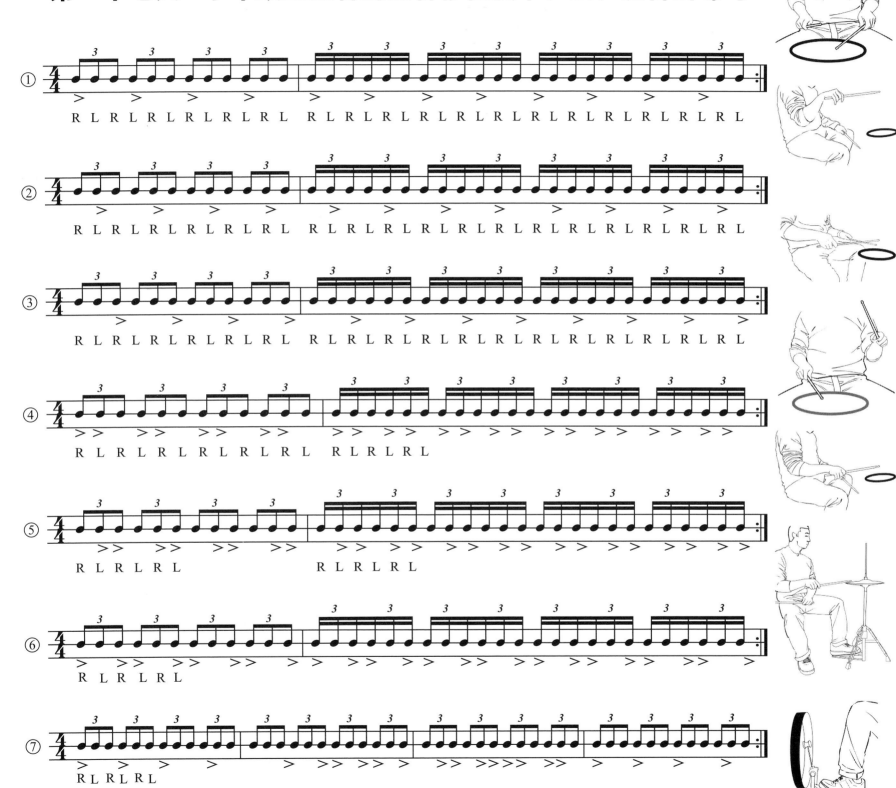

小军鼓的混合击练习

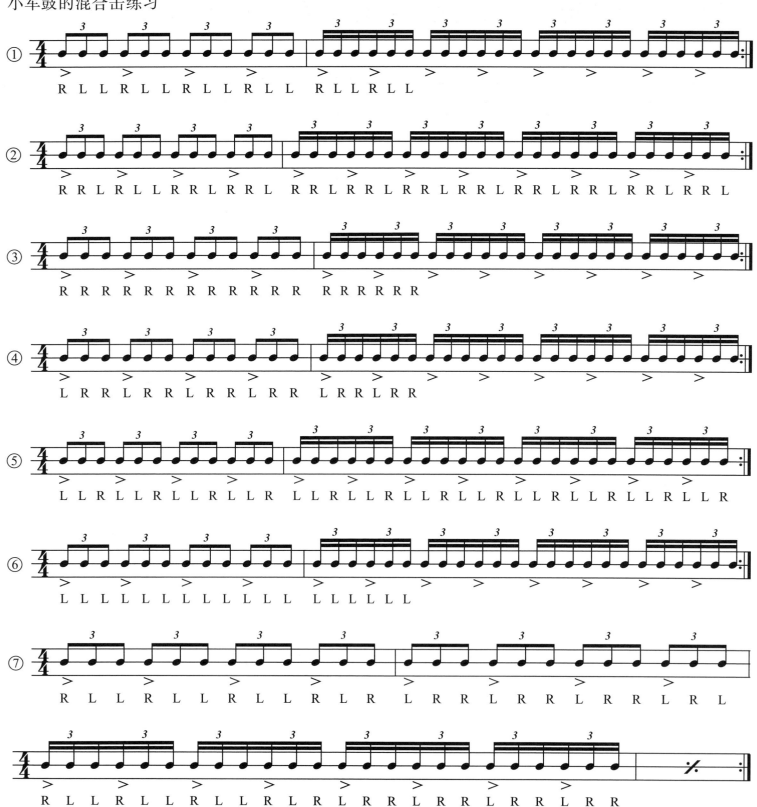

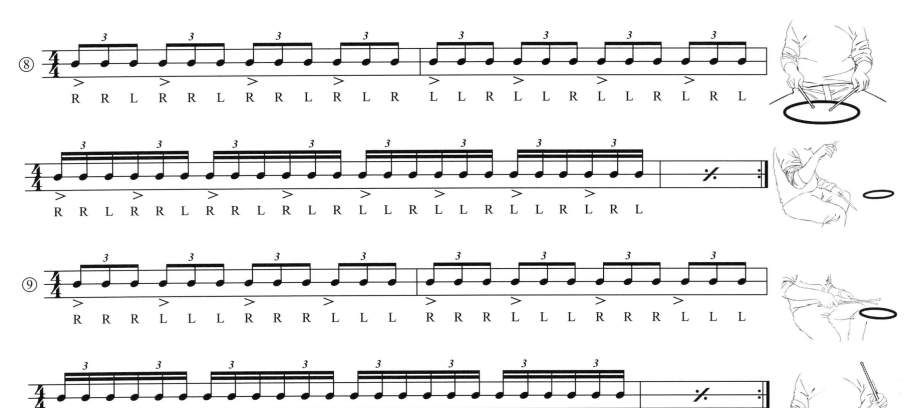

注：以上练习要充分利用鼓面弹跳。它的要领与四连音双击基本相同：控制好强弱音的差别，控制好弹跳次数，把每个音都弹跳清楚。

第二十八天 三连音节奏型、分节奏植入的综合练习

小军鼓混合击练习

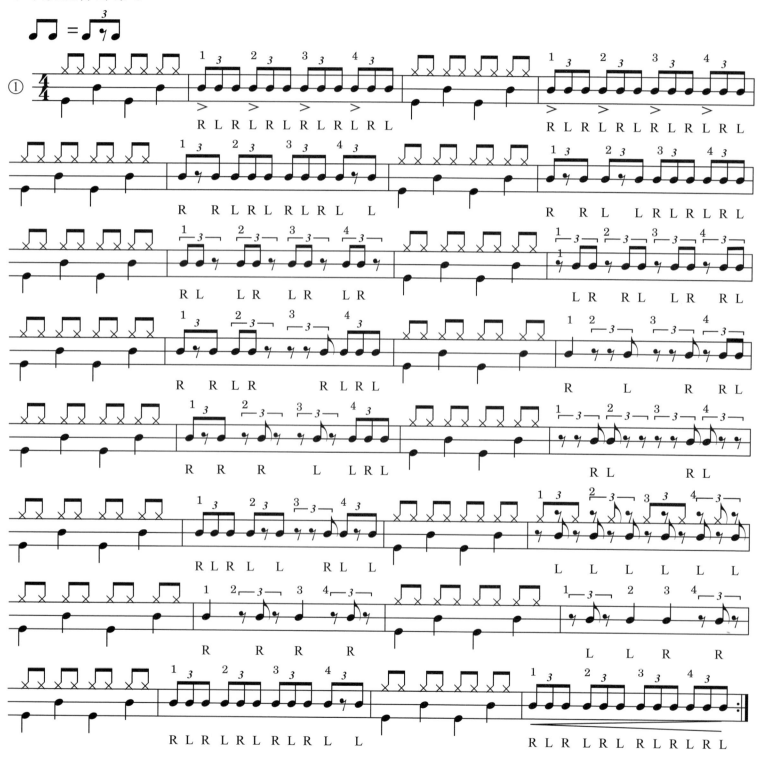

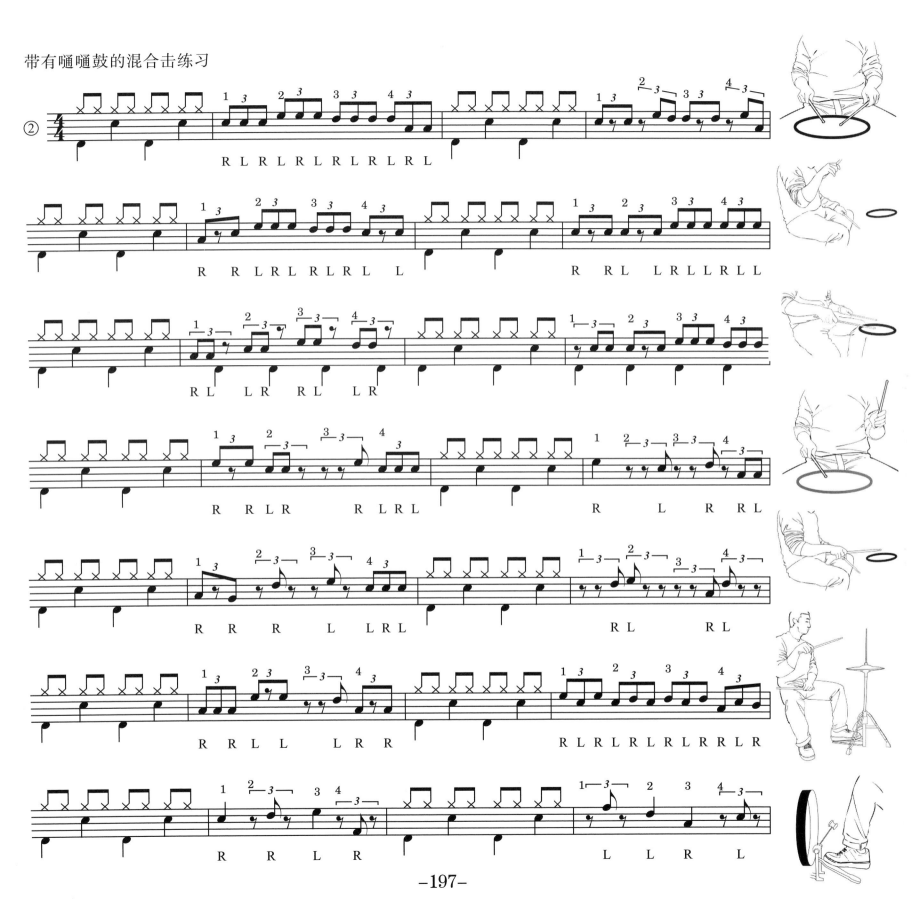

第二十九天 多连音的使用

前面课程我们介绍了三连音的演奏，同样我们也可以将节拍或音符分成多种连音模式。如下：

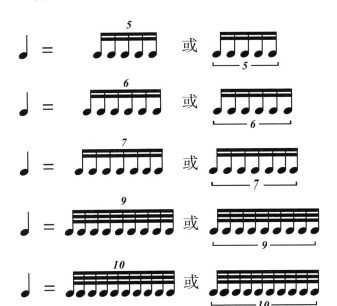

表示五连音时值相当于四分音符

表示六连音时值相当于四分音符
或相当于三连音 ♪♪♪ 的时值

表示七连音时值相当于四分音符

表示九连音时值相当于四分音符

表示十连音时值相当于四分音符

由于音乐表现的需要，我们可以将更多的音符填充到节拍内，使音符变得密集，让音乐得到更自由地表达。多连音的左右手击打顺序比较自由，请尝试以下练习：

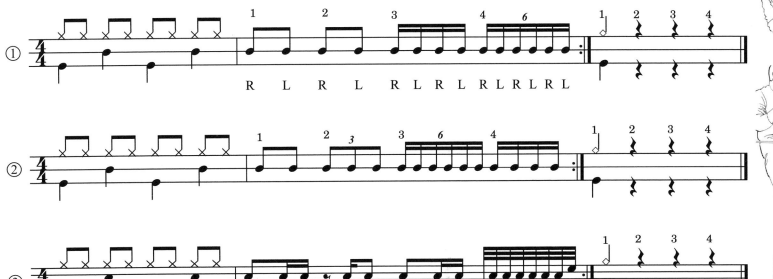

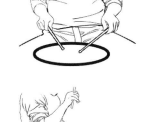
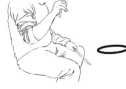
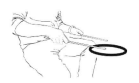

第三十天 三十二分音符的使用

三十二分音符表示将一个小节（全音符）平均分成三十二份，每份为三十二分音符。它的表示方式与对比关系如下：

♪ 三十二分音符

𝄿 三十二分休止符

𝅘𝅥𝅯𝅘𝅥𝅯𝅘𝅥𝅯𝅘𝅥𝅯𝅘𝅥𝅯𝅘𝅥𝅯𝅘𝅥𝅯𝅘𝅥𝅯 八个三十二分音符连写（或称八连音）

对比关系

o = 𝅗𝅥 + 𝅗𝅥 = ♩ + ♩ + ♩ + ♩ = ♫ + ♫ + ♫ + ♫

♩ = ♫ = 𝅘𝅥𝅯𝅘𝅥𝅯𝅘𝅥𝅯𝅘𝅥𝅯 = 𝅘𝅥𝅯𝅘𝅥𝅯𝅘𝅥𝅯𝅘𝅥𝅯𝅘𝅥𝅯𝅘𝅥𝅯𝅘𝅥𝅯𝅘𝅥𝅯

演奏提示： 由于三十二分音符的频率较快，在演奏时，挥槌的高度与鼓面的夹角不要超过30度，建议两小臂保持稳定。持槌从中指、无名指回拉鼓槌尾部，辅助手腕发力击打。

1. 小军鼓的三十二分音符练习

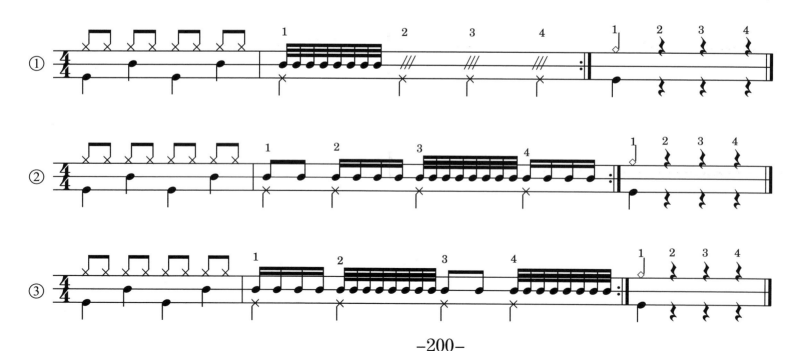

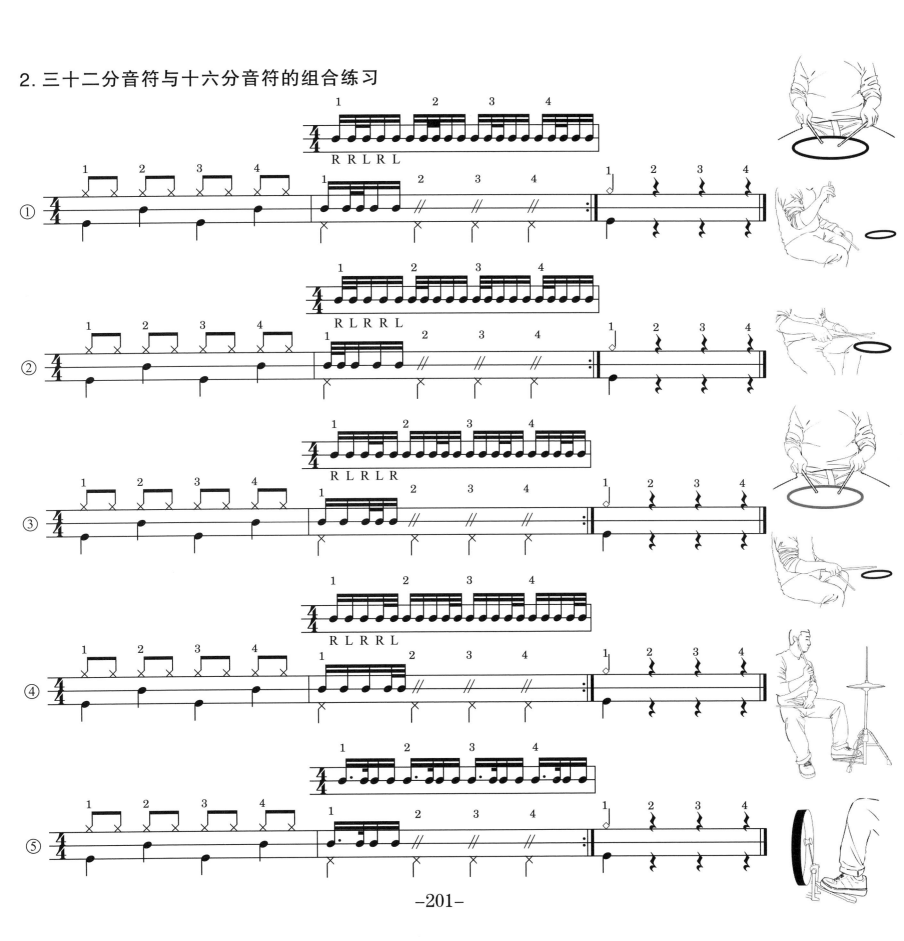

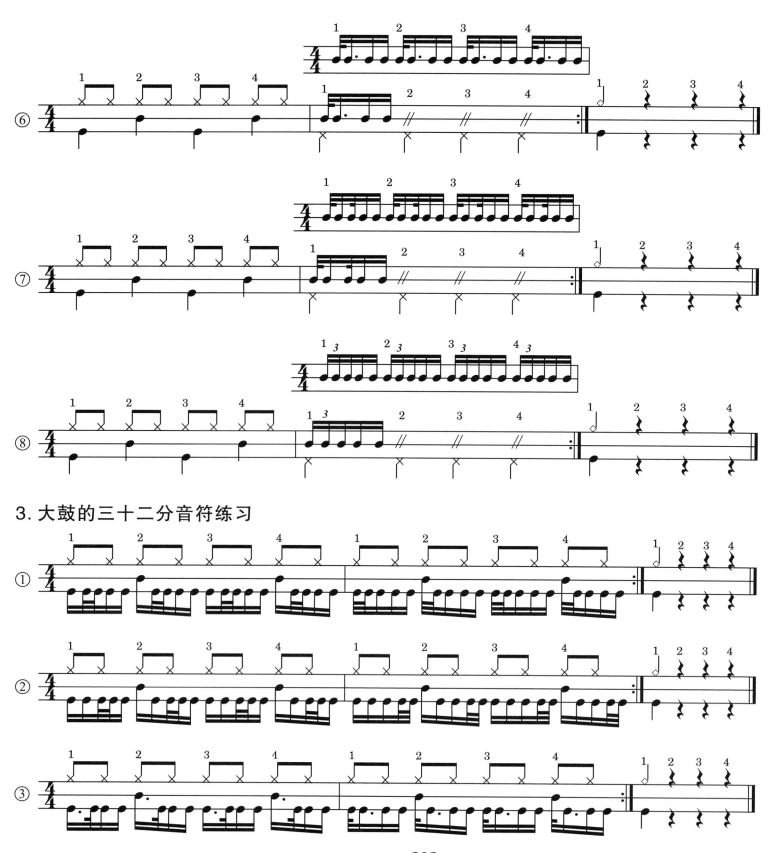

3. 大鼓的三十二分音符练习

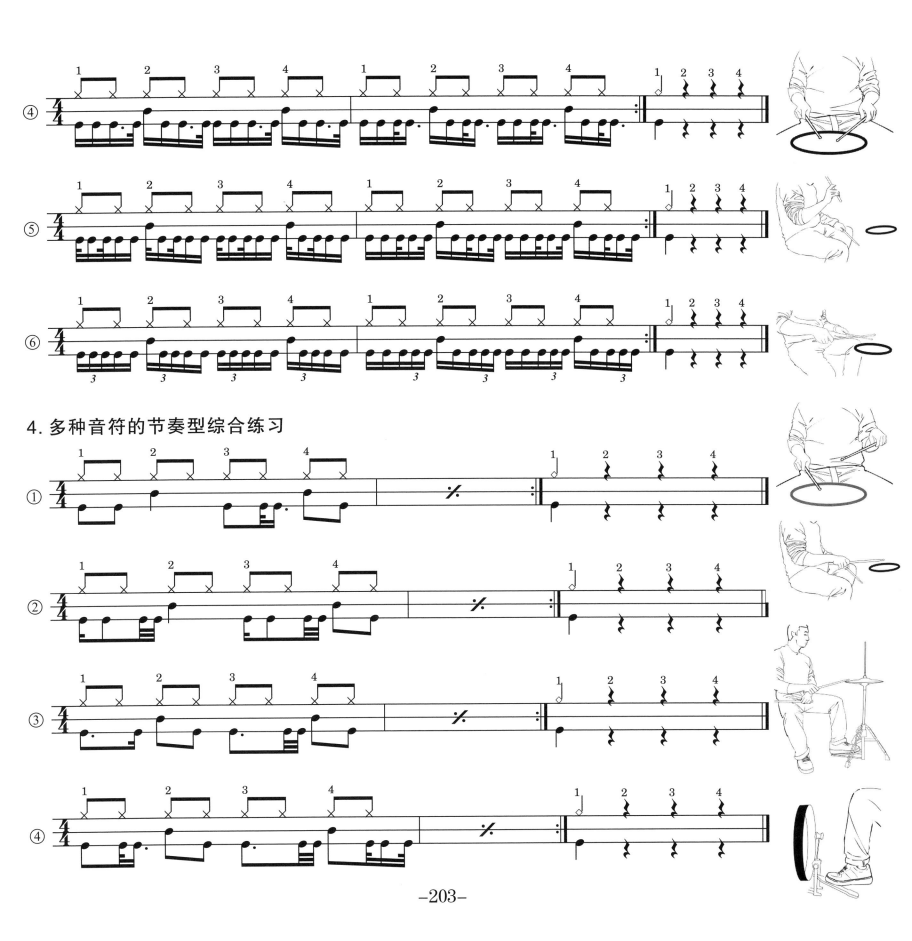

5. 多种音符的节奏填入练习

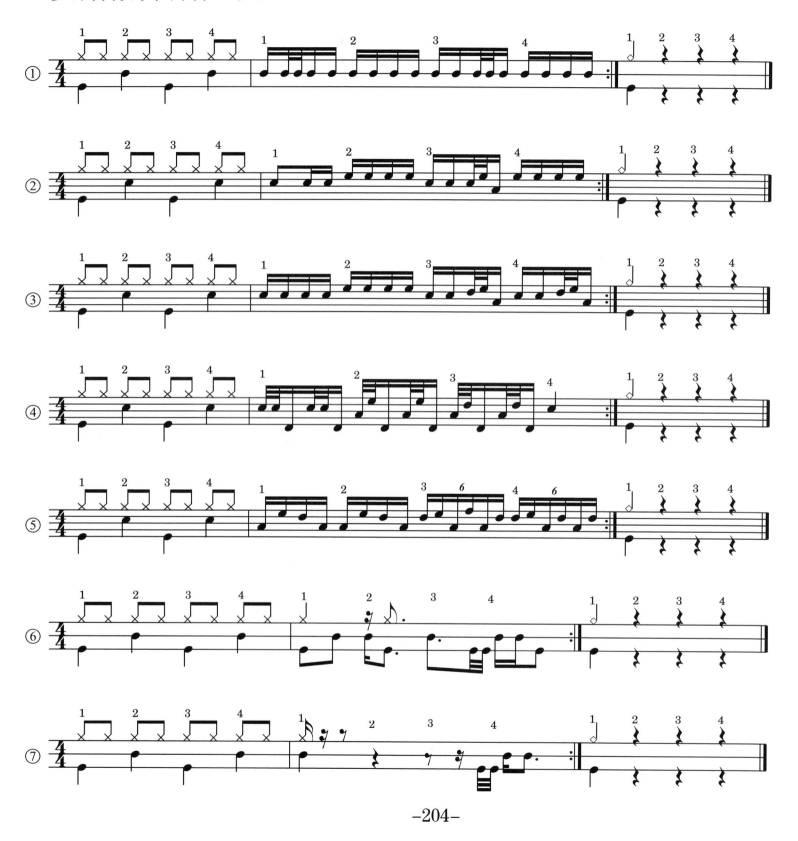

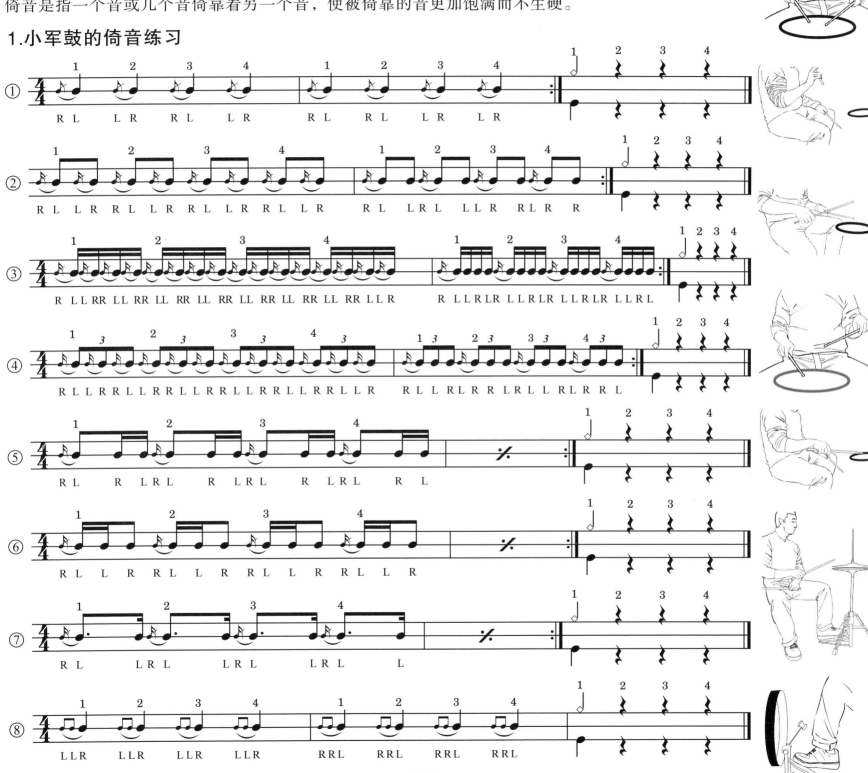

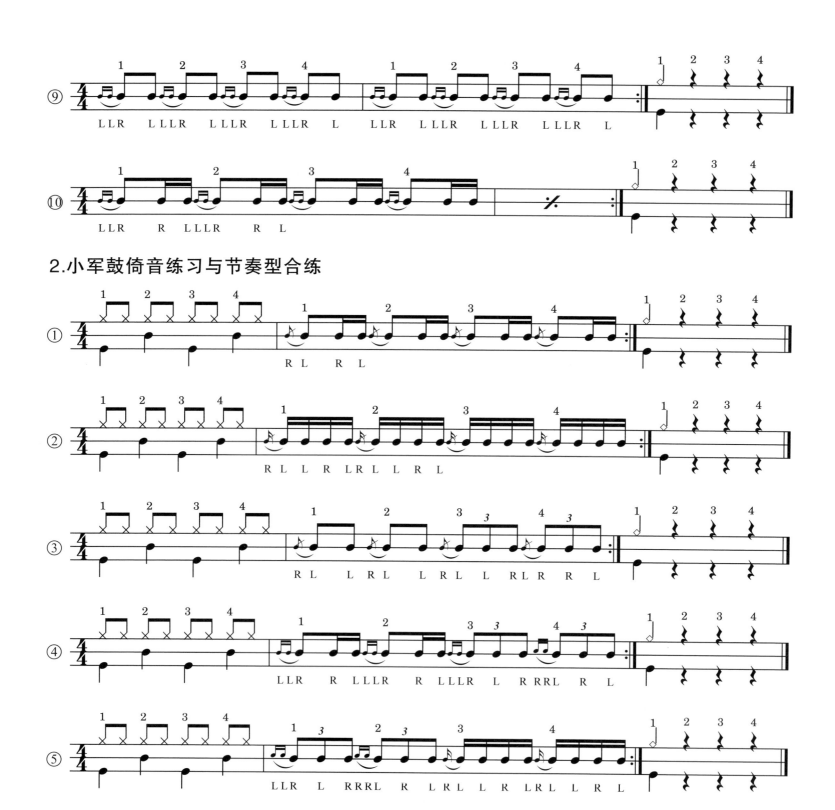

2. 小军鼓倚音练习与节奏型合练

倚音的演奏要领： 我们把左右鼓槌以距鼓面不同高度的位置，同时挥槌向下击打，即得到倚音演奏效果。双音倚音（或多音倚音）需利用鼓面多次弹跳得到更多倚音的效果。

第三十二天 小军鼓滚奏技巧的使用及练习

滚奏是小军鼓演奏的必练技巧，它的演奏原理是让鼓槌在鼓面上多次弹跳击打，形成连续的密集音符。演奏时挥槌后鼓槌要平行贴近鼓面，使鼓槌以拇指与食指的持槌处为支点，在鼓面均匀弹跳，左右交替击打，形成连续滚奏。滚奏的表示方法如下：

　　　　表示延续二分音符的滚音

　　　　表示延续四分音符的滚音

　　　　表示延续八分音符的滚音

　　　　表示延续十六分音符的滚音

1. 小军鼓滚奏练习

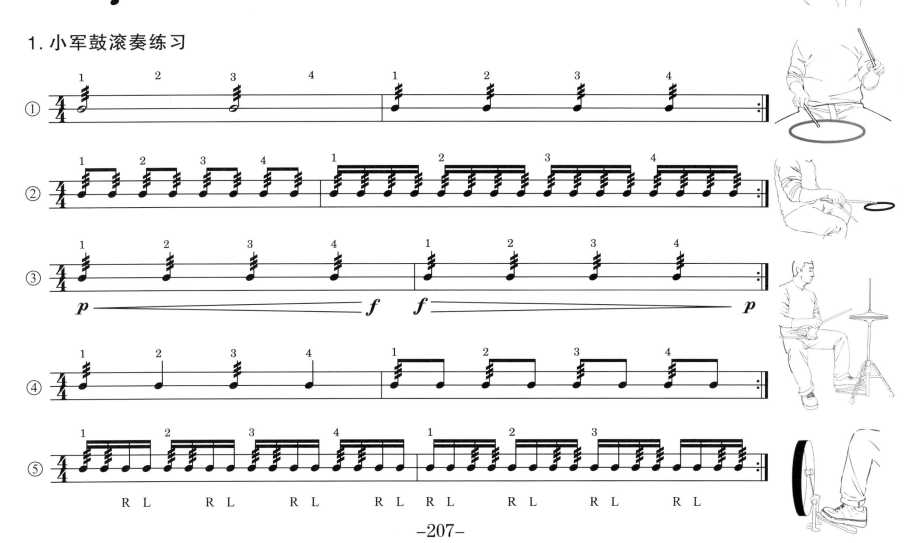

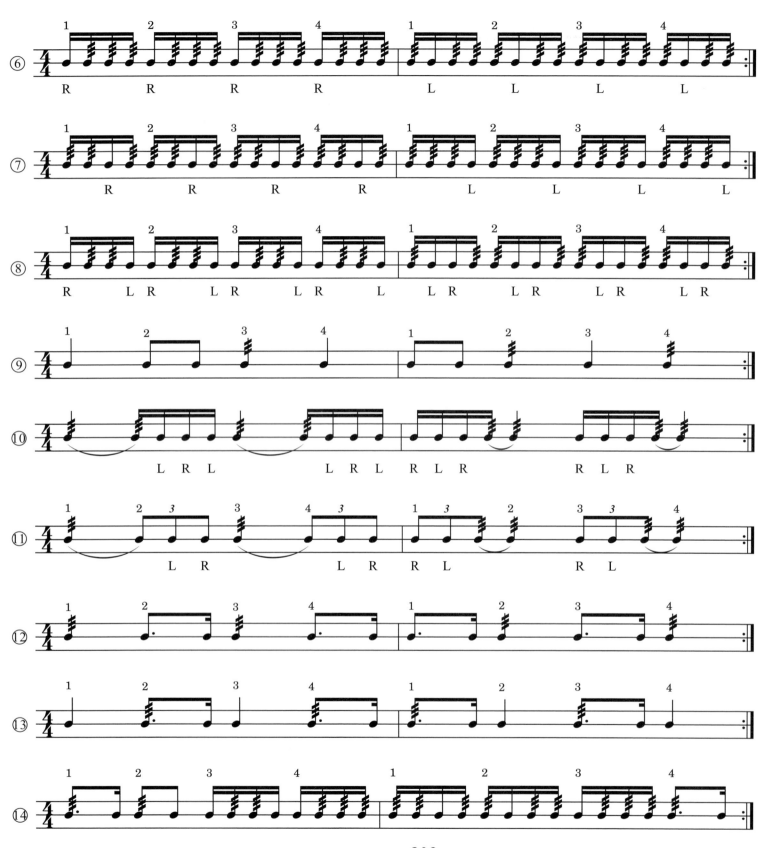

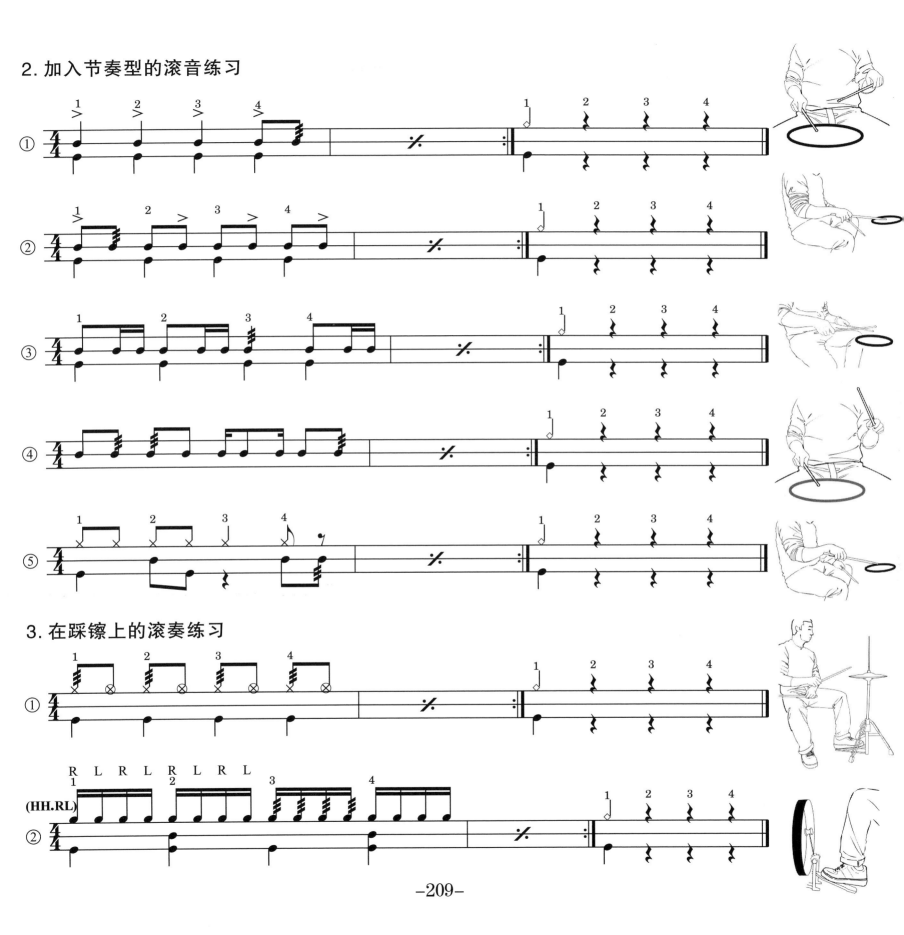

第三十三天 经典音乐风格的节奏型

音乐形式与不同地域的文化和生活方式有着密切的关联，本章我们介绍一些在世界范围流传广泛、很有代表性的音乐风格，练习它们的经典节奏型。

一、摇滚节奏（Rock）

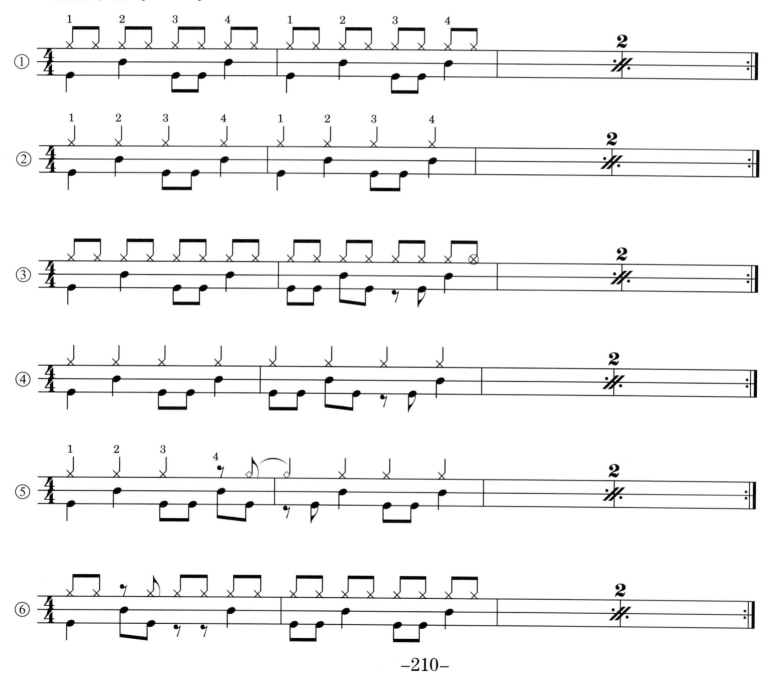

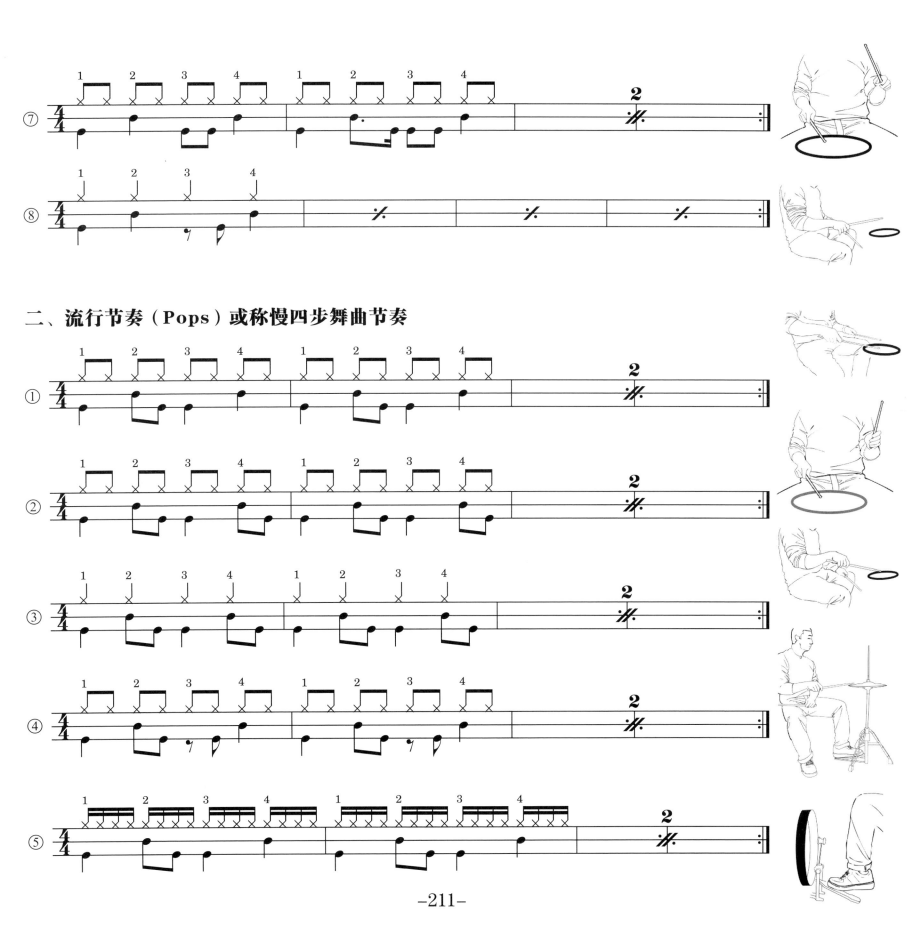

二、流行节奏（Pops）或称慢四步舞曲节奏

三、放克节奏（Funky）

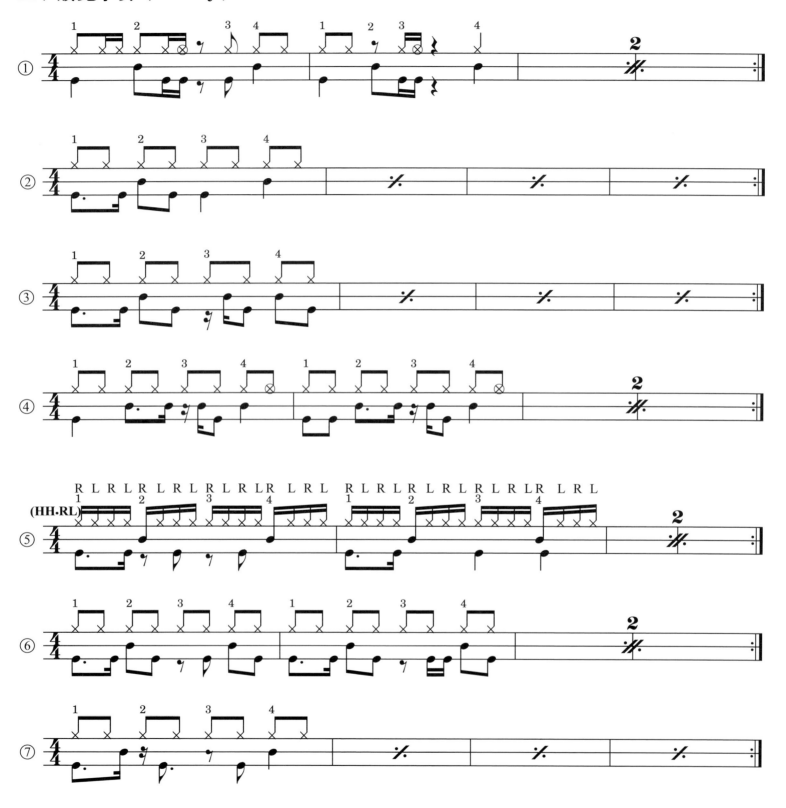

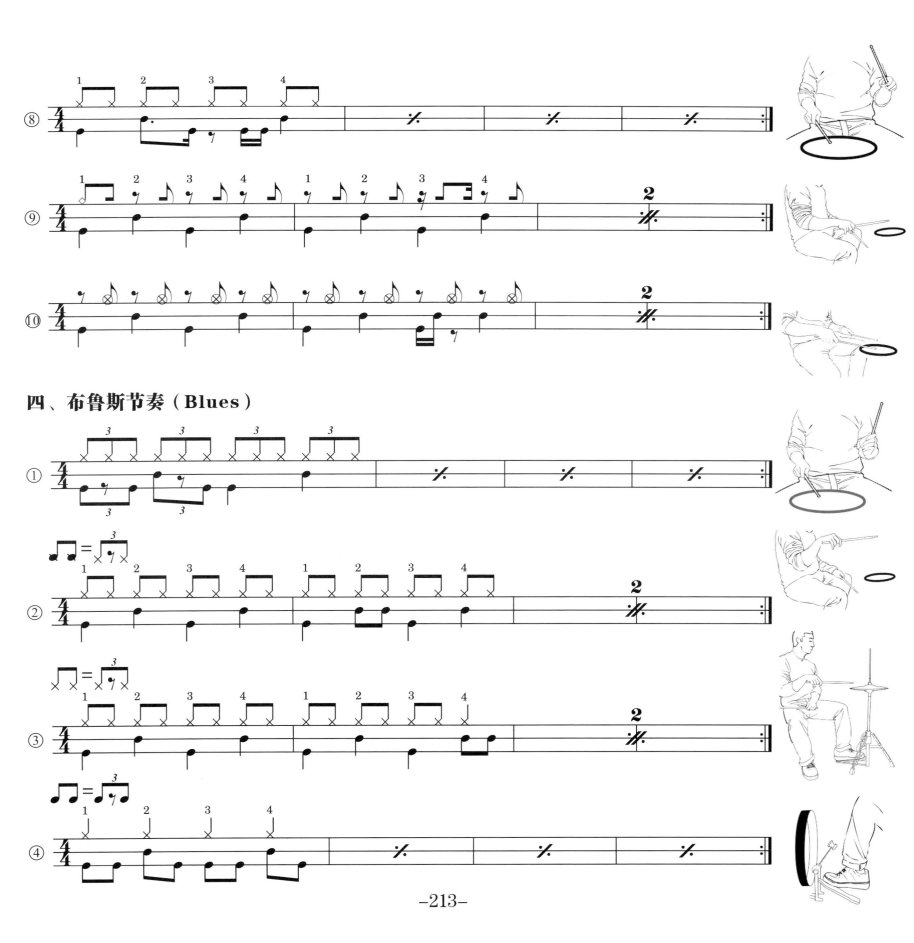

四、布鲁斯节奏（Blues）

五、金属节奏（Heavy Metal）

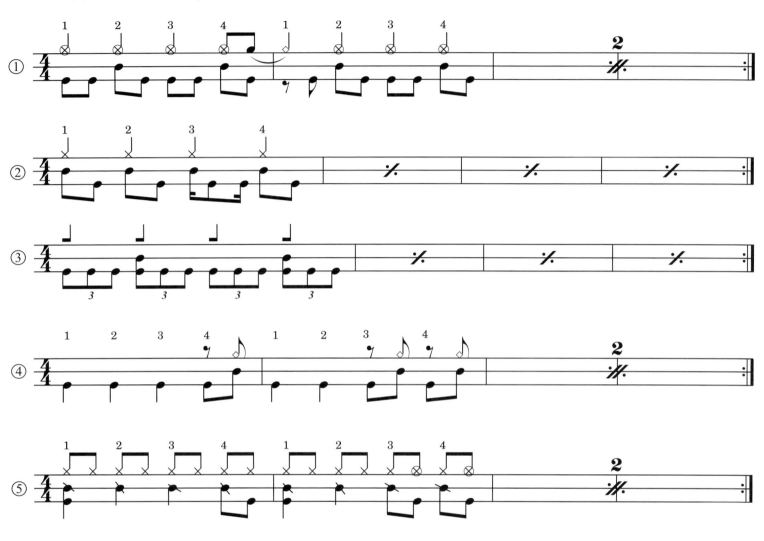

六、迪斯科节奏（Disco）

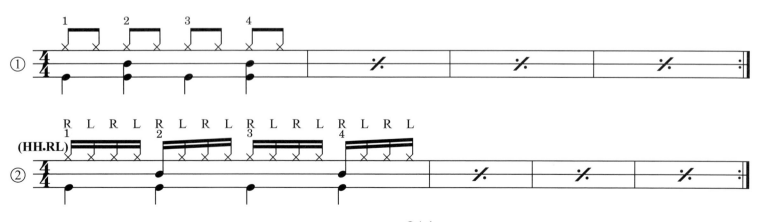

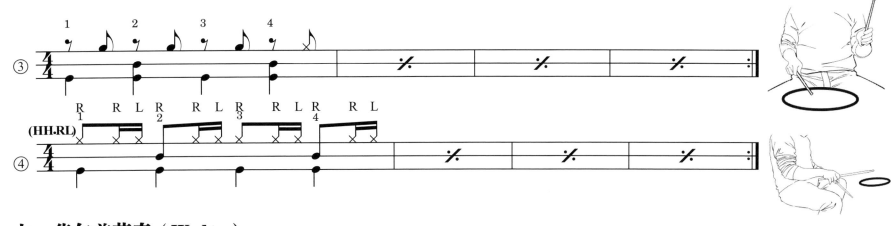

七、华尔兹节奏（Waltz）

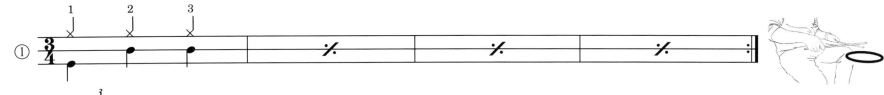

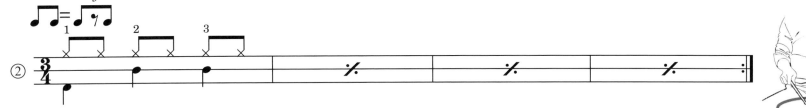

八、探戈节奏（Tango）

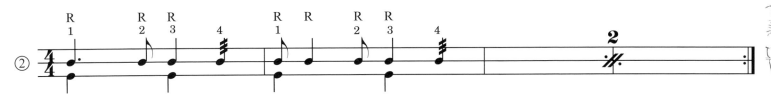

九、伦巴节奏（Rumba）

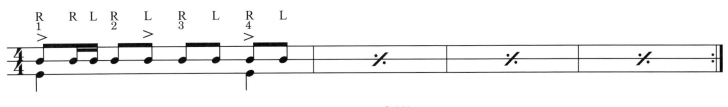

十、雷鬼节奏（Reggae）

十一、斯文节奏（Swing）

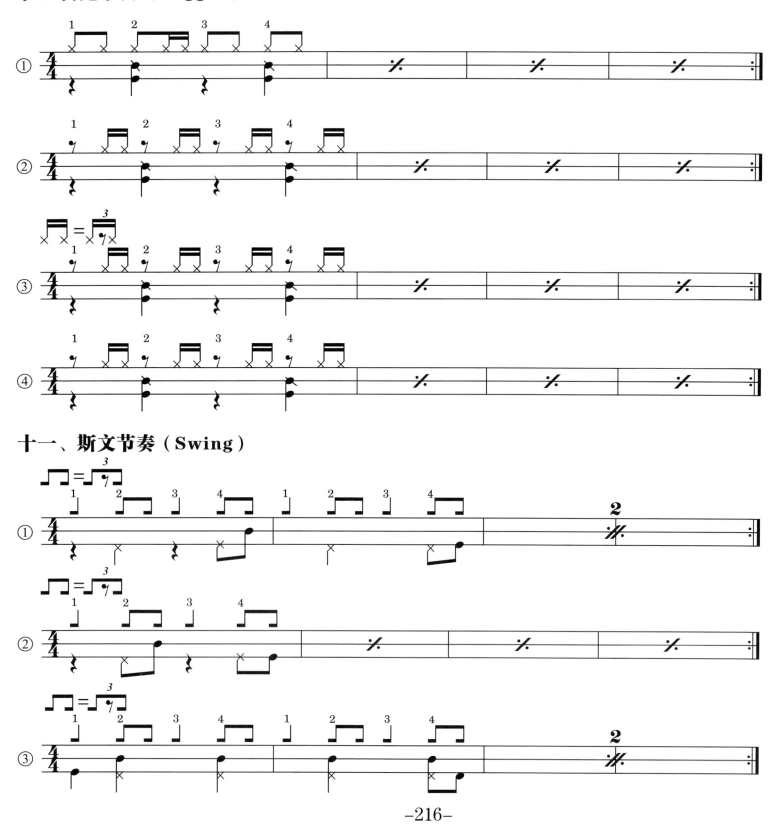

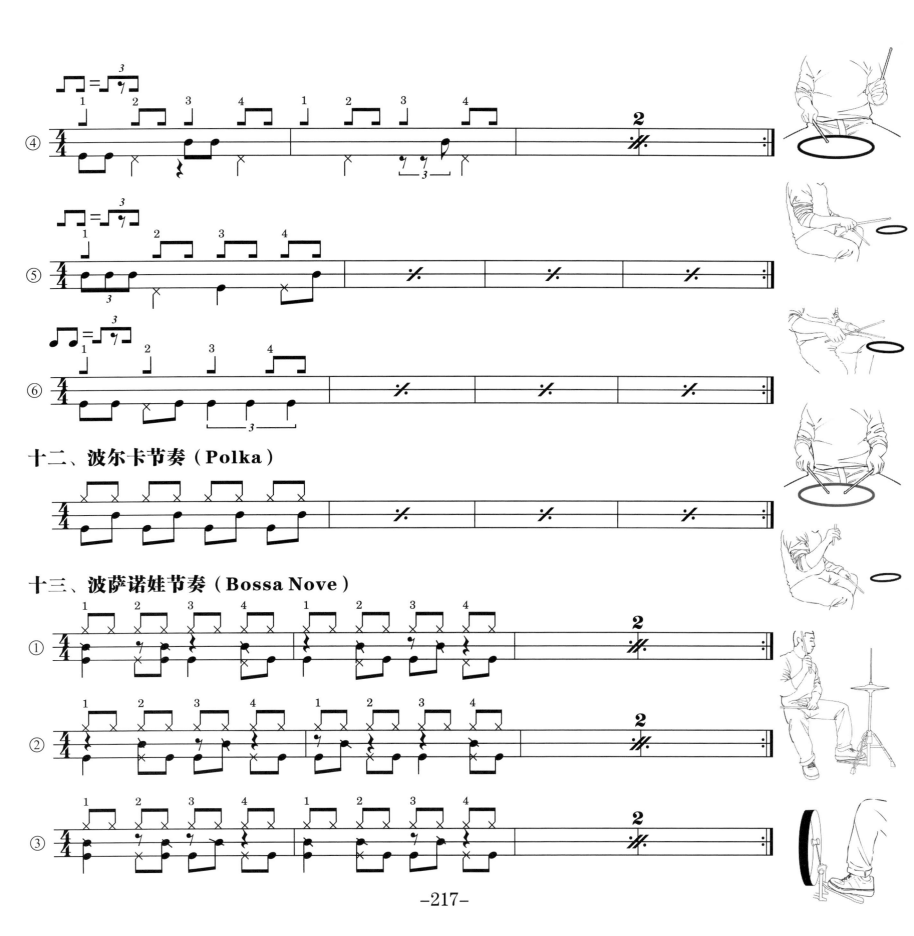

十四、桑巴节奏(Samba)

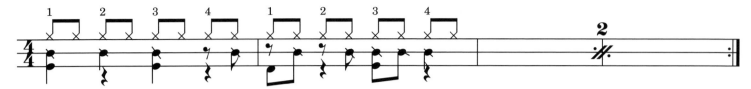

十五、恰恰节奏(Cha-Cha)

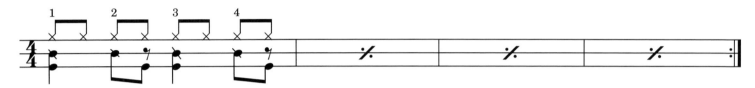

十六、乡村节奏(Country)

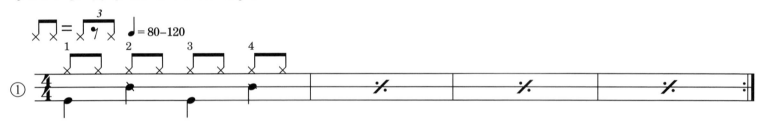

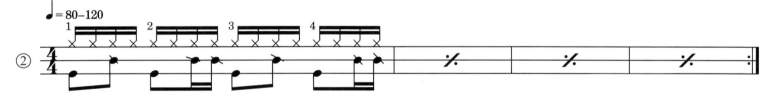

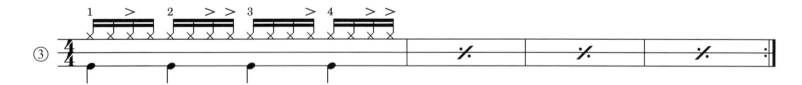

演奏曲目
Happy Birthday

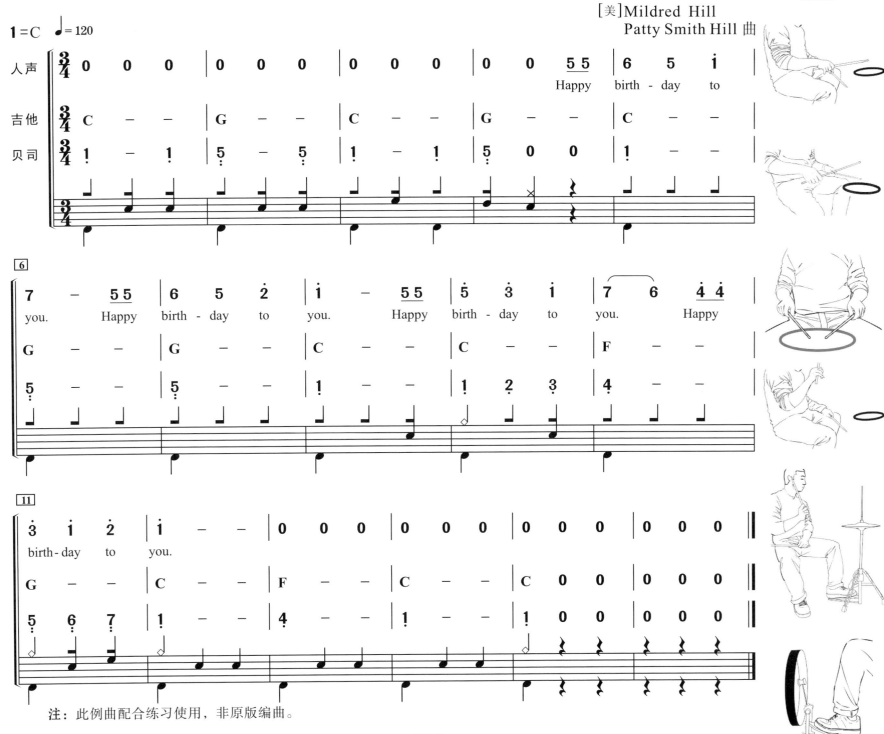

All the Time

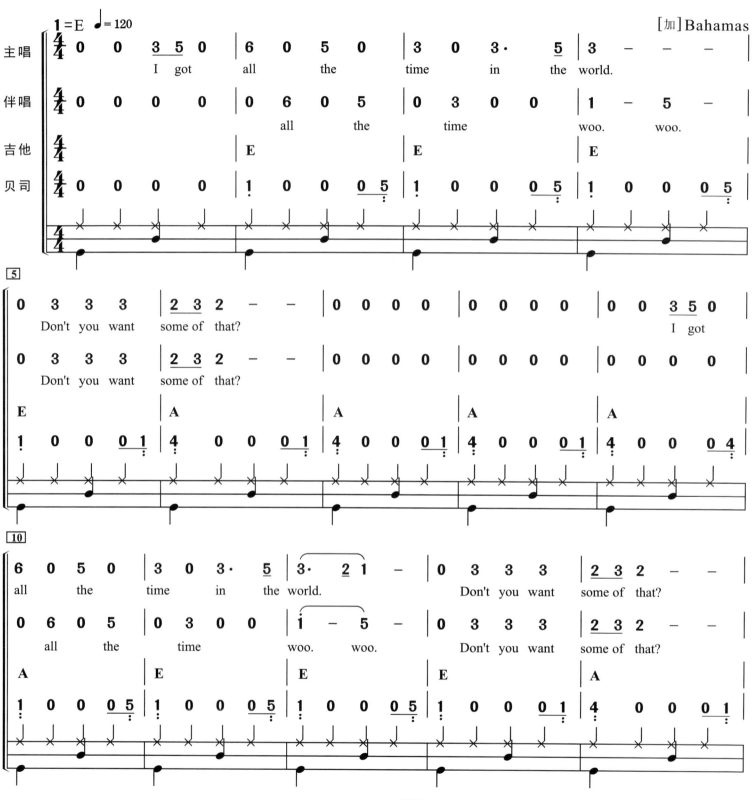

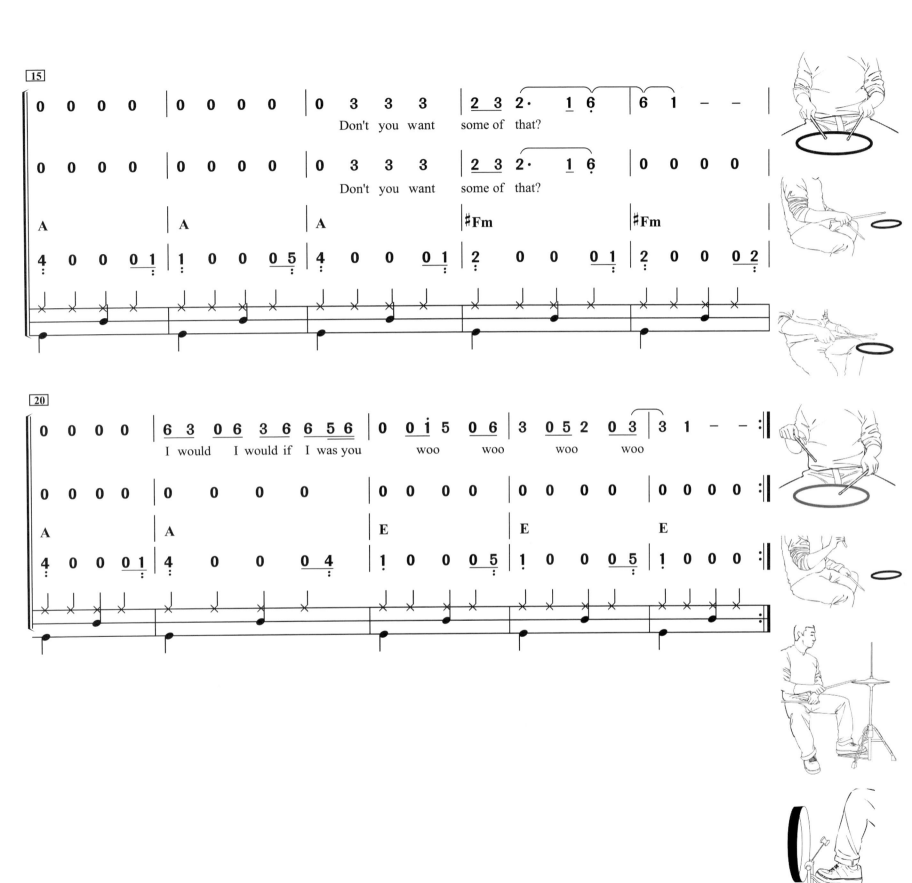

Walk this Way

[美] Aerosmith

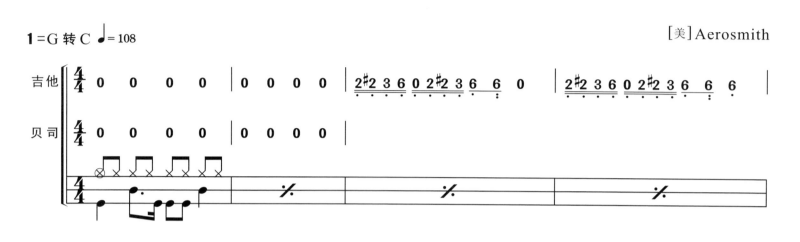

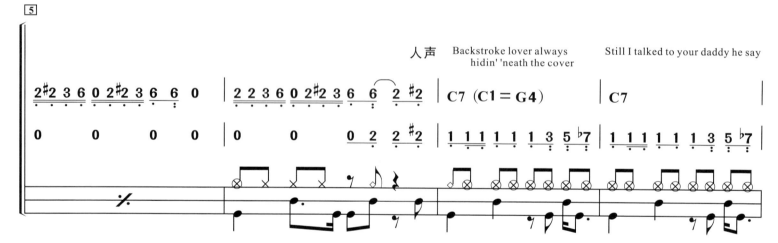

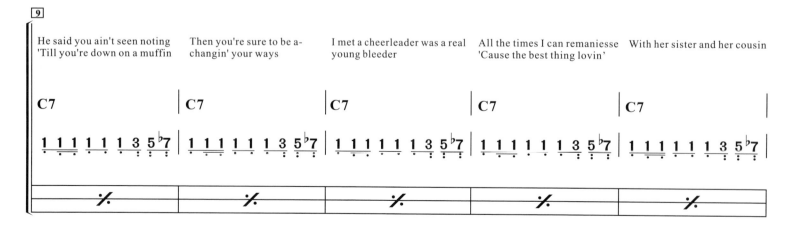

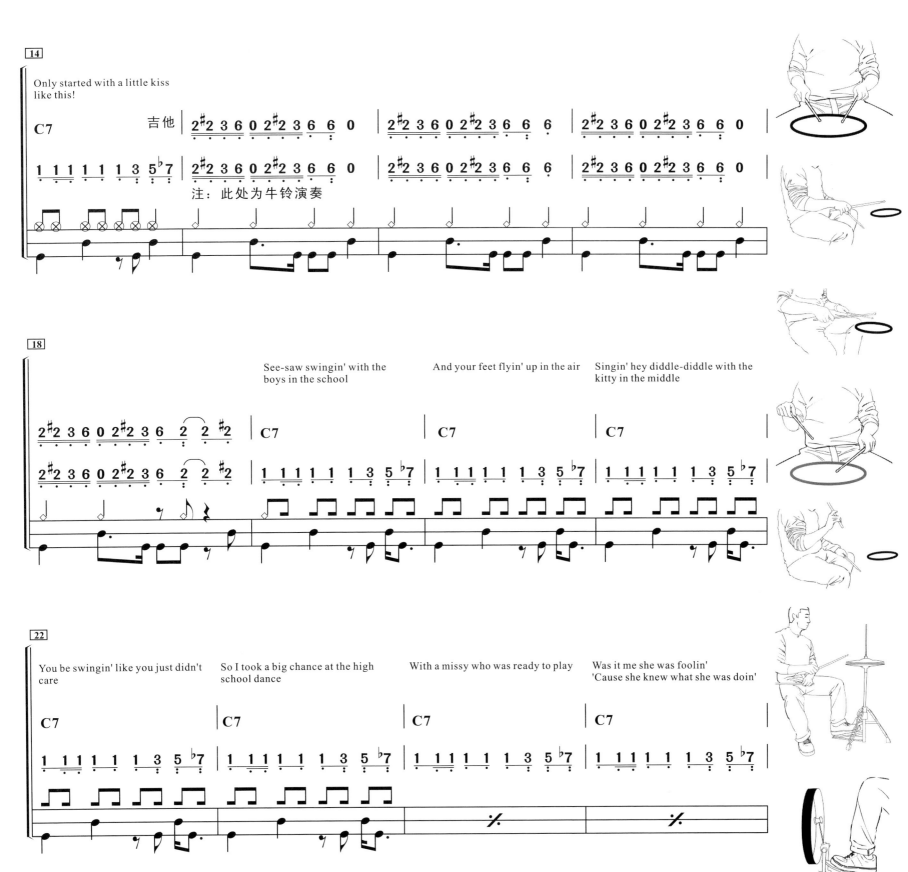

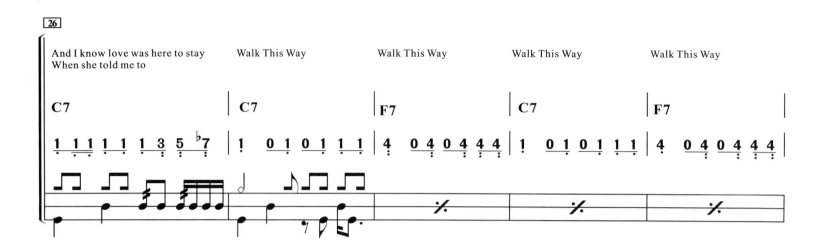
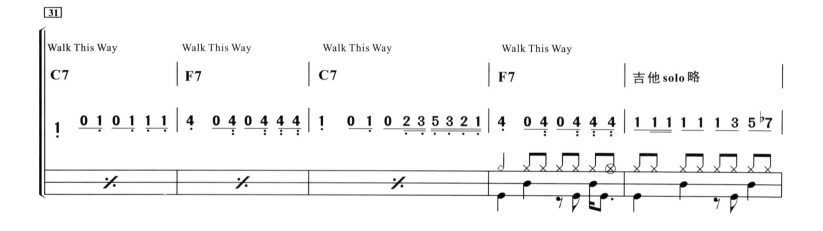
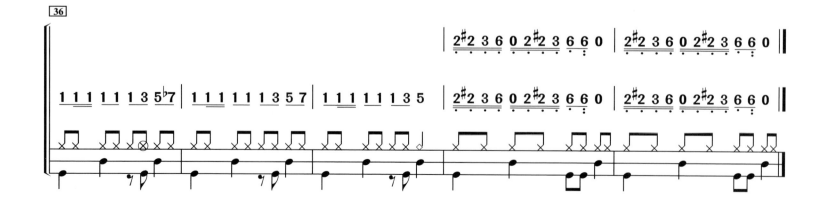

Shine on You Crazy Diamond (Part Ⅱ)

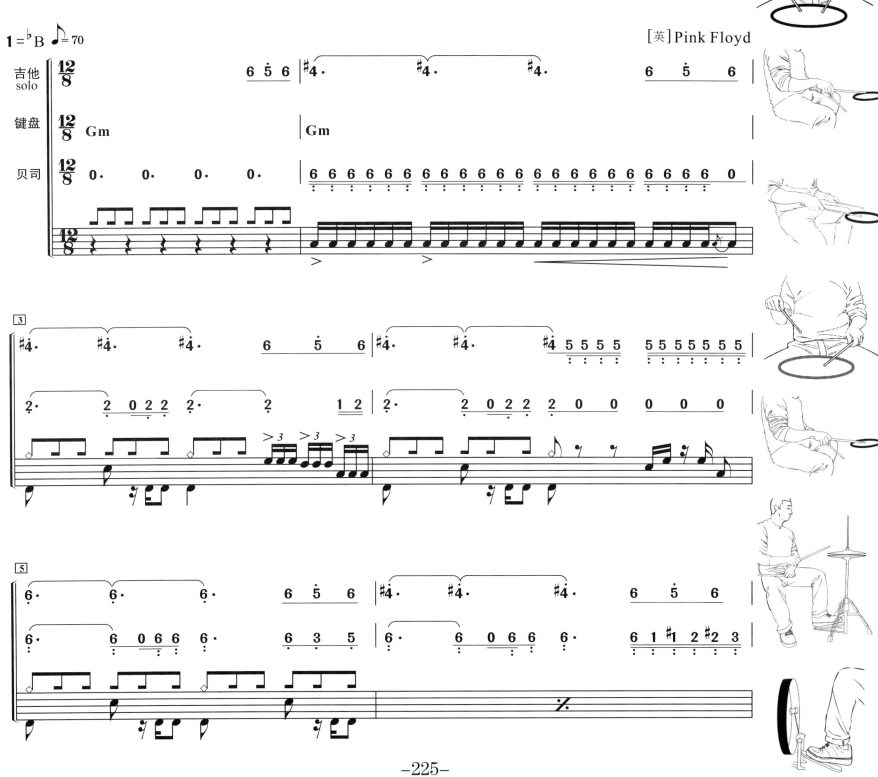

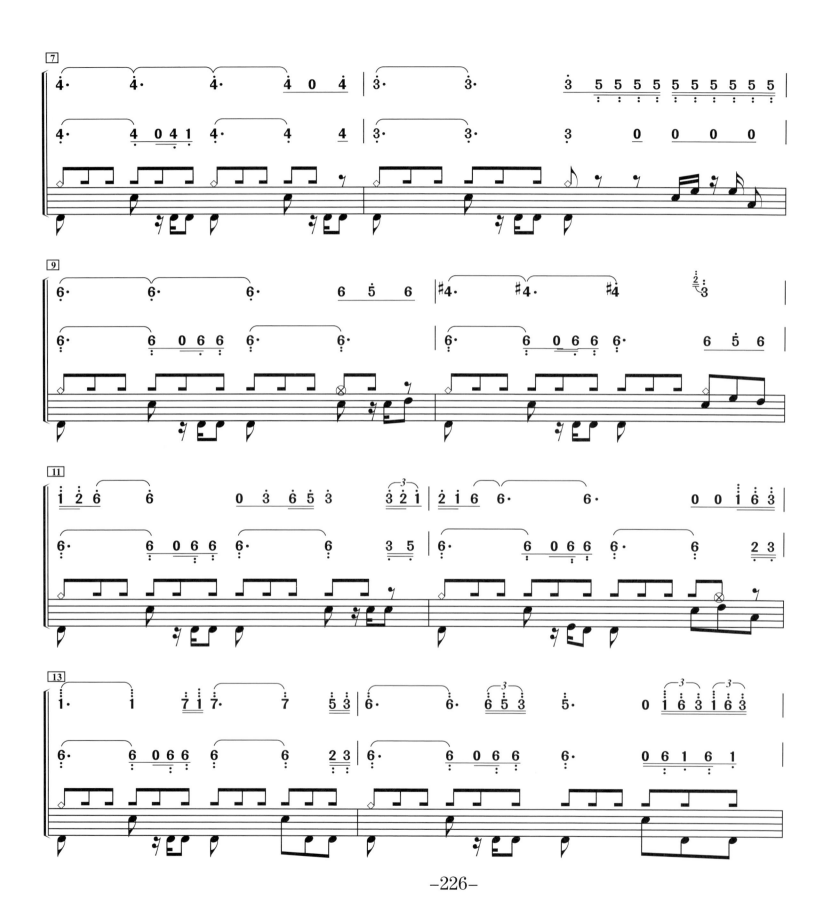

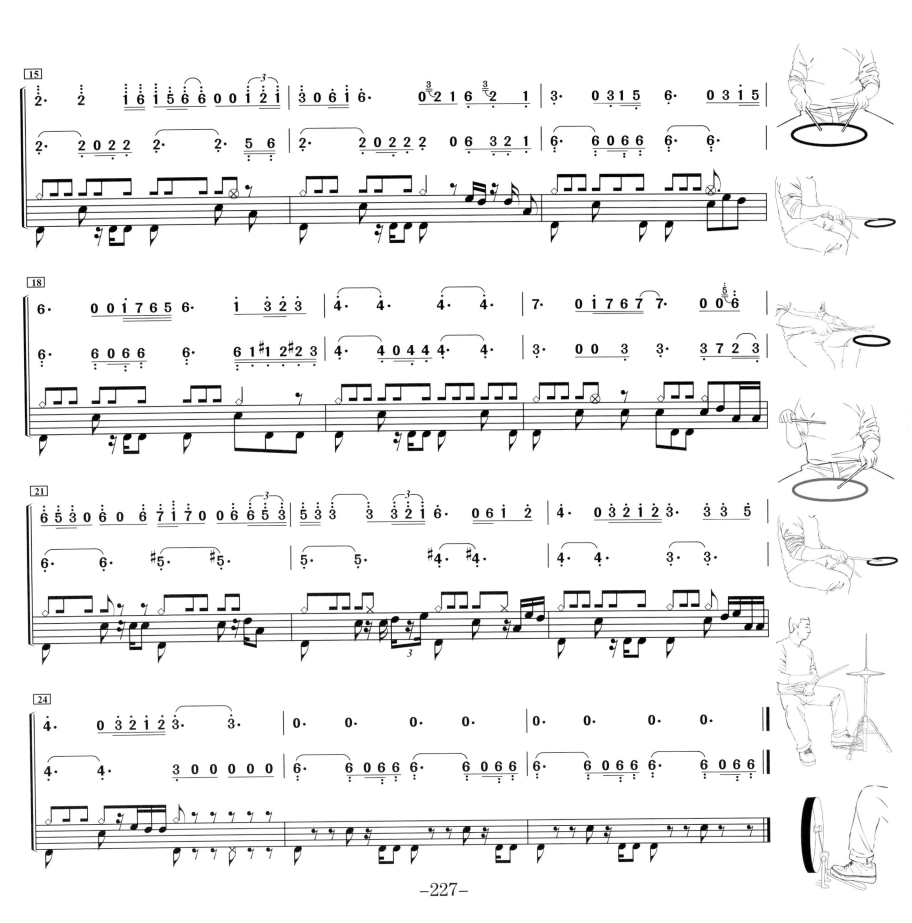

Blackout

[德]Scorpions

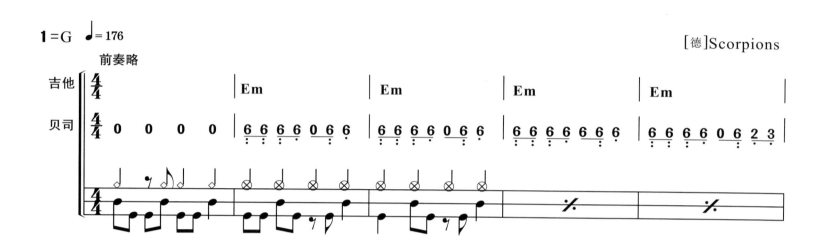
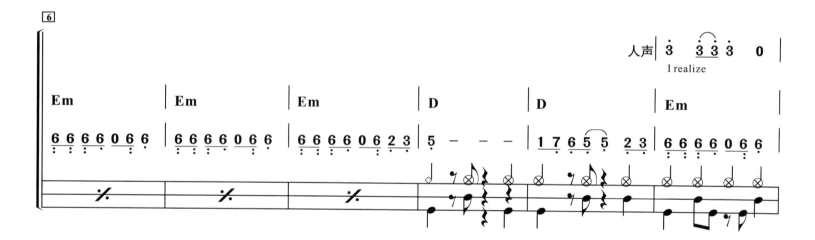
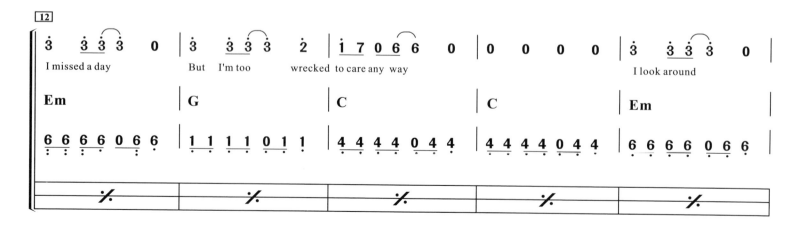

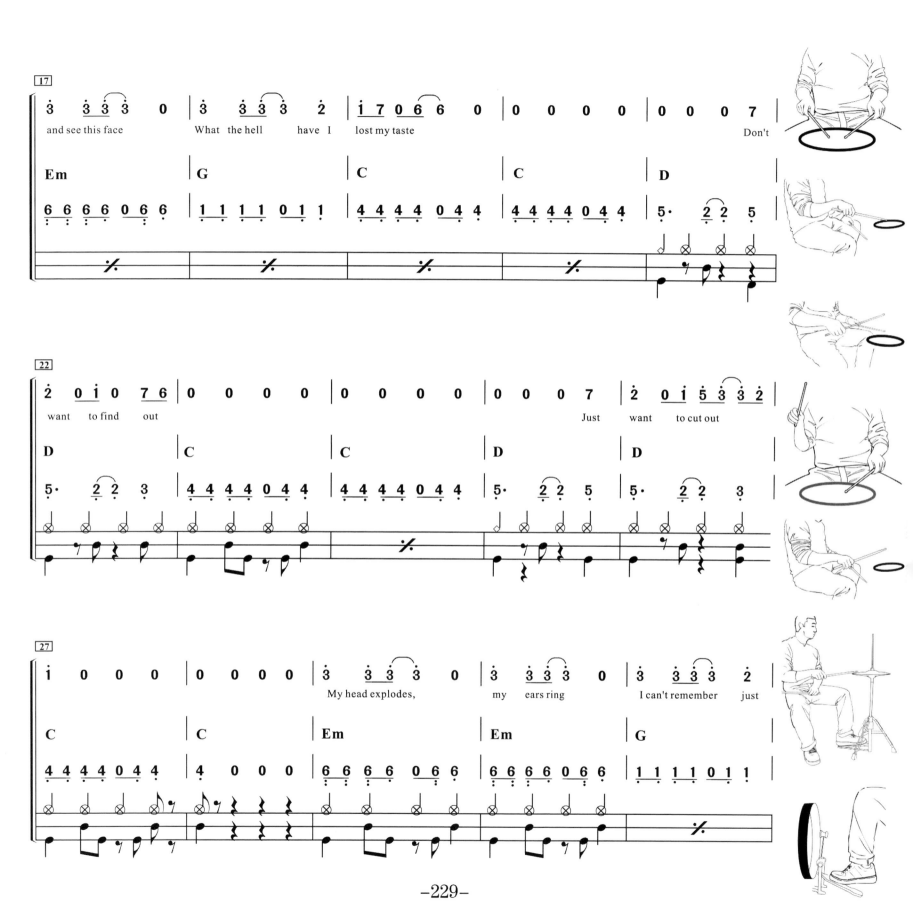

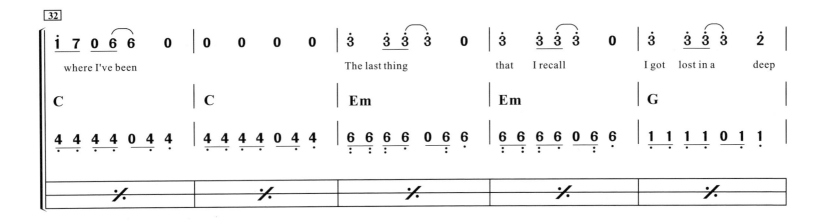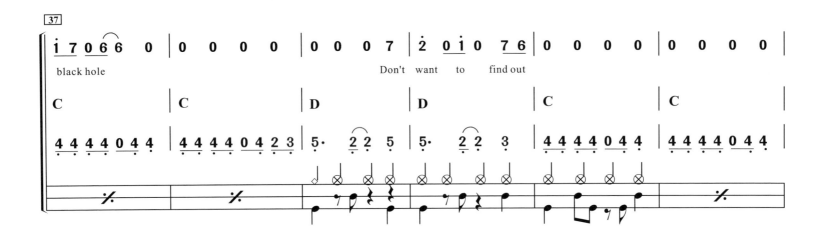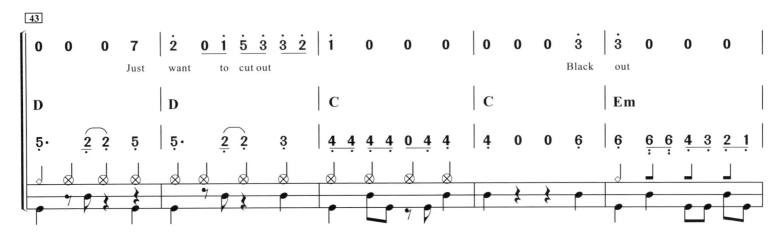

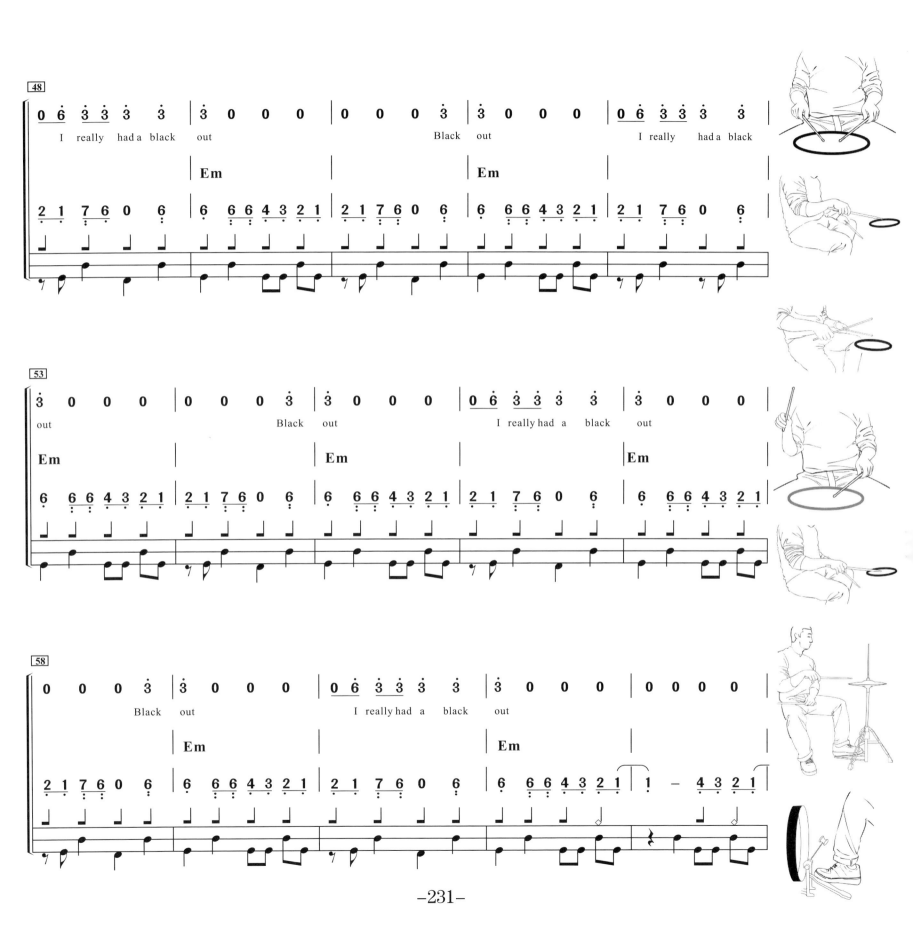

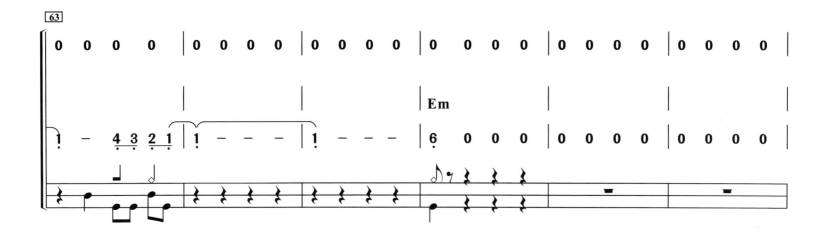
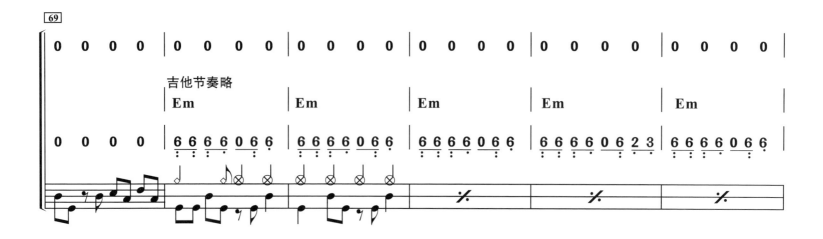
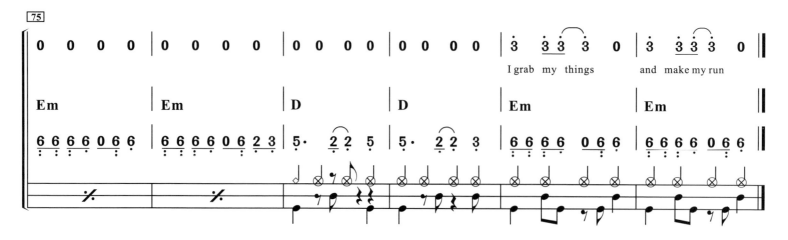

-232-